LA VIE ET LES ŒUVRES

DE

JEAN-BAPTISTE PIGALLE

SCULPTEUR

P. TARBÉ.

> Multos veterum velut inglorios et ignobiles oblivio obruet : Agricola posteritati narratus et traditus superstes erit.
> *J. Agricolæ vita.* C. Corn. Tacitus.

PARIS

Vᵉ J. RENOUARD, rue de Tournon, 6.

Reims. — P. REGNIER, rue de l'Arbalète, 9.

—

1859

LA VIE ET LES ŒUVRES

DE

JEAN-BAPTISTE PIGALLE.

LA VIE ET LES ŒUVRES

DE

JEAN-BAPTISTE PIGALLE

SCULPTEUR

P. TARBÉ.

> Multos veterum velut inglorios et ignobiles oblivio obruet : Agricola posteritati narratus et traditus superstes erit.
> *J. Agricolæ vita.* C. Corn. Tacitus.

PARIS

Ve J. RENOUARD, rue de Tournon, 6.
Reims. — P. REGNIER, rue de l'Arbalète, 9.

—

1859

A MES FILLES

CAROLINE, LOUISE ET MARIE TARBÉ.

Lorsque l'hiver allonge les soirées et nous réunit auprès du foyer domestique, que de fois, chers enfants, nous avons cherché dans des souvenirs de famille de doux sujets de conversation. Des récits tantôt puérils, tantôt légendaires que m'ont transmis mes devanciers, et que je vous transmettais à mon tour, ont fourni maints sujets à nos entretiens. Nous aimions à sourire aux succès de l'un, à plaindre les infortunes d'un autre; et quand ma mémoire vous rappelait quelques-unes de ces histoires qui font honneur à leur héros, avec quelle bonne fierté de cœur nous nous disions, doucement émus : il était des nôtres. Entre tous il y avait un nom souvent cité, c'est celui d'un de nos arrière-cousins, le premier de notre race sorti de la foule, celui de Jean-Baptiste Pigalle, le sculpteur du roi Louis XV.

J'ai voulu réunir aux documents imprimés qui le concernaient, des traditions dont le temps éteint chaque jour les derniers échos. Mon travail est terminé, chers enfants, et c'est à vous que je le dédie. Dans les pages qui suivent, vous verrez l'homme qui croit en Dieu, qui respecte les lois, les mœurs et le nom de son père; l'homme qui aime le travail, qui comprend que lui seul peut assurer la dignité, l'indépendance et le peu de félicité permis sur la terre; l'homme qui compte sur lui-même, parce qu'il se sent honnête, sur l'avenir, parce que la Providence n'abandonne pas les gens de cœur, triompher avec peine, sans doute, mais heureusement, des obstacles qui l'entouraient, parcourir bravement le chemin de la vie, et toucher au terme de la route, entouré d'amis fidèles, comblé d'honneurs, en possession de l'estime publique. Qu'un tel exemple vous enseigne à toujours ce que donnent de bonheur et de force la paix de la conscience, la confiance en Dieu, le culte de l'honneur traditionnel. Que mon récit vous touche et vous inspire la ferme volonté de suivre les leçons de nos ancêtres, et votre père se félicitera d'avoir écrit pour vous la vie de J.-B. Pigalle.

<div style="text-align: right;">Prosper TARBÉ.</div>

Reims, 15 Avril 1859.

LA VIE ET LES ŒUVRES

DE

JEAN-BAPTISTE PIGALLE.

CHAPITRE I.

Famille de J.-B. Pigalle. — Sa Jeunesse. — Son Départ pour Rome.

Les biographies consacrées à Pigalle sont courtes, et ce n'est pas sans recherches que les lignes suivantes ont pu s'écrire. Une fois le lieu de sa naissance, celui de son décès constatés, j'ai voulu trouver la pierre étendue sur ses restes; elle devait être dans l'un des trois cimetières de Montmartre. Tous trois je les ai parcourus, mais inutilement. Fatigué d'investigations infructueuses, je crus devoir m'adresser au gardien du champ de repos ouvert aux enfants de Paris sur la montagne des Martyrs. — Pourriez-vous, lui dis-je, m'indiquer le tombeau de J.-B. Pigalle le sculpteur, mon parent, mort en 1785? — Il y a 73 ans! me répondit-il: nous ne connaissons plus cela. — Comment! on aurait oublié la place où dort un grand artiste! — Il n'y a pas ici de grands hommes, reprit mon interlocuteur : il n'y a rien ici, rien que de la terre remuée sans cesse, et si votre parent était un brave homme, ce qui de lui reste est là haut.

Oui, disais-je en me retirant, l'homme et ses œuvres ne sont que nuages du ciel et vagues des mers ; ils passent vite. Quelques jours suffisent pour anéantir ses derniers ossements, quelques années pour détruire ce qu'il a pu faire. Les révolutions ne respectent presque rien et le temps est derrière elles prêt à renverser ce qui leur échappe. Mais il est dans le ciel un repos éternel et glorieux pour les âmes qui l'ont gagné ; mais il est encore sur la terre, pour les trépassés, une vie qui n'est pas sans durée, qui n'est pas sans honneur, celle qui donne la bonne gloire, celle qui se perpétue dans le souvenir des hommes. Il nous semble que Pigalle peut y prétendre. Nous n'avons pas la vaniteuse prétention de sauver de l'oubli le nom de celui dont nous traçons l'histoire. Si sa mémoire surnage sur la mer des siècles, ce ne sera pas parce que nous aurons essayé de raconter sa vie, mais parce qu'il l'aura mérité.

Les corporations ouvrières de la ville de Paris, dans le siècle dernier, étaient au nombre des classes les plus morales de la population. Les artisans, fidèles à la religion de leurs pères, fiers de leur honneur héréditaire, ne demandaient pas encore à des utopies déraisonnables des jouissances brutales auxquelles ils ne songeaient pas, des richesses dont leurs habitudes réglées et leurs bonnes mœurs ne leur faisaient pas un besoin. L'économie, le travail, la probité, voilà leurs armes pour lutter contre les misères de la vie. Dans leurs mauvais jours ils ne s'en prenaient pas aux lois sociales : ils faisaient appel à la Providence et à leur courage et ils atteignaient avec honneur le terme d'une carrière sans doute modeste, mais sans tache.

De ces castes énergiques sortirent nos artistes les plus distingués ; et plus d'une race portant un écusson a pour berceau l'atelier d'un bon et courageux artisan. La famille Pigalle, longtemps obscure mais toujours laborieuse, était du nombre de celles qui, depuis un grand nombre d'années, étaient établies dans Paris. Ses membres exerçaient les professions de menuisier et de charpentier. — Jean Pigalle, le premier dont nous ayons pu constater régulièrement l'existence, vivait sous Louis XIII. Il eut trois fils :

l'un d'eux, Jean, se fixa sur la paroisse Saint-Nicolas-des-Champs. Comme son nom l'indique, cette église s'était d'abord trouvée extrà-muros; plus tard, renfermée dans Paris, elle fut le centre d'un quartier industriel. Alors il était peu peuplé : les terrains, les cours y abondaient, et l'on pouvait facilement s'y créer un atelier de belle dimension et un logement de nature à contenir une nombreuse famille.

Jean Pigalle, deuxième du nom, épouse Catherine Fremiet. Leur fils, nommé Jean comme son père, fut comme lui maître menuisier. La vie de ce dernier fut courte : il mourut en 1705, après avoir pris en mariage Charlotte Sillerain. De cette union naquit, en 1683, un fils toujours nommé Jean, quatrième du nom, toujours maître menuisier, et comme ses pères domicilié sur la paroisse Saint Nicolas-des-Champs. Orphelin à 23 ans, il épousait, en 1705, Geneviève Ledreux, et le ciel bénit leur alliance. Ils eurent cinq enfants, quatre fils et une fille. Les deux aînés étaient Pierre et Nicolas-Jean Pigalle; le troisième s'appelait Antoine. Leur sœur, née en 1713, portait le prénom de sa mère et celui de son aïeule : elle se nomma Geneviève-Charlotte Pigalle. Enfin Jean-Baptiste Pigalle, celui qui devait illustrer le nom de cette laborieuse famille, naquit le 26 Janvier 1714 (1). Cette hérédité du prénom a quelque chose de sacré : chez les pauvres, elle remplace celle des titres, la transmission du manoir et de l'épée paternels; elle constitue la chaîne de la famille, la tradition des bons exemples à suivre, la tradition des bons exemples à donner.

Jean Pigalle, le père de cette nombreuse lignée, n'était pas sorti de l'atelier de son père : il habitait comme lui, peut-être comme ses aïeux, la rue Neuve-Saint-Martin. Aussi dans les actes de l'état-civil concernant cette famille donne-t-on à ses membres le titre d'anciens de la paroisse.

Quelques historiens ont cru faire honneur à Pigalle en le faisant

(1) Archives de l'état-civil de la paroisse Saint-Nicolas-des-Champs, année 1714 Hôtel-de-Ville de Paris. C'est donc à tort qu'on le fait naître en 1708 et en 1721. — *Die museen und Kunstwerke Deutschland.* — H.-A. Muller. Leipzig, 1858.

descendre d'une famille de bonne bourgeoisie (1). A quoi bon dissimuler une vérité qui n'a rien que d'honorable pour lui. Jean, son père, était pauvre ; et, avec le poète, il pouvait dire à chacun de ses enfants :

> Disce, puer, virtutem ex me, verumque laborem,
> Fortunam ex aliis (2).

L'éducation qu'il leur donna fut limitée par la modestie de ses ressources : aucun d'eux ne fut lettré. Pigalle lui-même, dont le travail développa les facultés, qui voyagea, vit l'Italie et ses chefs-d'œuvre, fréquenta dans Paris la société la plus brillante, se ressentit toujours de la simplicité de son éducation première.

Son père fit pour lui, pour ses frères tout ce que les circonstances lui permettaient. Il essaya de les faire sortir de la foule des artisans et ses efforts ne furent pas perdus. C'est à Nicolas-Jean qu'il destina l'atelier des ancêtres. De Pierre il fit un peintre. Jean-Baptiste avait donné des signes de vocation artistique sur lesquelles on se trompa d'abord. Dès son enfance il taillait des pierres. Les prévisions paternelles n'allaient pas jusqu'à rêver pour son fils la carrière brillante des beaux-arts. Jean-Baptiste, disait-il, sera maître tailleur de pierre, entrepreneur, architecte, s'il plaît à Dieu. — Le jeune artisan n'avait pas lui-même alors d'autres prétentions, et pendant quelque temps il ne devina pas l'avenir que son génie, encore endormi, lui réservait.

Les pierres qu'il taillait cessèrent de former des cubes ou des carrés longs : elles prirent sous ses mains des traits, des membres et bientôt on s'aperçut que l'aspirant architecte devait être un statuaire (3). Il fallut prendre un parti définitif. Les pauvres gens n'ont pas le temps de faire des essais de fantaisie.

(1) *Eloge de J.-B. Pigalle*, par Mopinot. Londres. In-4°, page 3.
(2) *OEneide*. xii° liv., vers 435. — Edition *ad usum* Delphini, p. 841.
(3) *Eloge de Pigalle*. Mopinot, p. 3.

La paroisse Saint-Nicolas-des-Champs était celle des grands terrains et, par suite, l'asile des artistes et des artisans. Sous ses dalles reposaient les restes d'un sculpteur oublié de nos jours, mais qui dans son temps ne fut sans renom, Laurent Maignière, décédé vers 1700. D'autres en ce monde avaient pris sa place.

Non loin de l'atelier de Jean Pigalle, demeurait dans la rue Meslay un autre enfant de Paris, un élève de Girardon, un sculpteur dont les œuvres faisaient l'ornement de Versailles, de Marly, des palais de Saverne, l'auteur de la célèbre Galathée, Robert Le Lorrain (1); c'était un homme de mérite et de cœur. — La bienveillance était son caractère dominant : il aimait la jeunesse et lui faisait part de ses lumières, ne cachant rien à ceux qui lui demandaient de bonne foi son sentiment. Tel est le témoignage que lui rendait, cinq ans après sa mort, un de ses élèves dont nous parlerons bientôt (2).

Le Lorrain entendit parler de son jeune voisin ; il alla le voir, examina ses ébauches, reconnut en lui quelques bons germes à cultiver, et se chargea d'en faire un artiste. Pigalle accepte avec transport cette généreuse proposition, et se rend alors à l'atelier du maître ; il avait alors huit ans (1722).

Là se trouvait un jeune homme de mérite, plus âgé que le nouvel élève, mais comme lui doué d'un cœur ami du bien et du beau. Jean-Baptiste Lemoyne, né en 1701, avait treize ans de plus que Pigalle ; mais la bonne volonté du jeune enfant, son excellent caractère, son énergie et sa foi dans l'avenir lui plurent. Les rapports d'esprit et de carrière effacèrent la distance de l'âge et de la condition qui les séparaient : dès lors naquit entre eux une amitié que rien n'altéra jamais, que la mort seule put rompre.

(1) Né à Paris en 1666, mort en 1743, recteur de l'Académie royale de peinture et de sculpture.

(2) Lettre de J.-B. Lemoine à l'abbé Le Lorrain. *Mémoires inédits sur la Vie et les Ouvrages des membres de l'Académie royale de peinture et de sculpture.* — Paris, 1854. T. II, p. 230.

Le père de J.-B. Lemoyne, Jean-Louis Lemoyne (1), sculpteur lui-même, s'était d'abord chargé de l'éducation de son fils ; mais il avait compris que l'affection du père ne pouvait prétendre à l'énergie nécessaire au professeur ; il avait donc confié l'héritier de son nom et de sa gloire à son ami Le Lorrain.

Le jeune Lemoyne accueillit donc Pigalle, l'aida de sa jeune expérience et de ses conseils d'ami : son petit protégé méritait cette affection ; il en avait surtout besoin. Sa vocation était réelle ; mais il avait peu de facilité ; le dessin surtout avait pour lui des difficultés sérieuses (2). S'il parvenait à modeler avec goût, s'il obtenait une étude qui plut au maître, il lui avait fallu de longues ébauches. Toujours mécontent de lui, Pigalle vingt fois recommençait son œuvre ; laborieux, infatigable, plein de confiance dans son courage, il riait de ses échecs, les réparait avec ardeur, et triomphait enfin par la force d'une volonté que rien ne brisait (3).

Les succès de ses amis étaient pour cette âme aussi forte que bonne, une satisfaction et un puissant encouragement. En 1724, Jean-Baptiste Lemoyne obtenait le premier prix de sculpture. Mais ce jeune artiste professait peu de respect pour les arts antiques ; il croyait assez à son savoir-faire pour refuser d'aller à Rome aux frais de l'Etat ; les traditions de la sculpture nationale lui suffirent : aussi doit-on le compter parmi les représentants les plus indépendants de l'art français ; et si son talent ne fut pas sans reproches, il fut loin d'être sans gloire.

Cette circonstance permit à Pigalle d'entretenir des relations bien précieuses pour son caractère aimant, de trouver chez son ami ces conseils affectueux qui dirigent l'esprit et soutiennent le cœur. Malgré les peines qu'il se donnait, ses progrès étaient lents. Ses parents découragés voulaient le ramener à l'atelier, en faire un artisan comme eux, et lui donner, disaient-ils, un métier

(1) Né à Paris en 1665, mort en 1755, recteur de l'Académie de peinture et de sculpture.
(2) *Eloge de Pigalle*. Suard. — Mélanges de littérature. Paris, 1806. T. III, p. 225.
(3) *Eloge de Pigalle*. Mélanges de littérature. Suard. 1806. T. III, p. 225.

qui put lui procurer du pain. Mais Jean-Baptiste repoussait leurs prières, les engageait à la patience ; on l'accusait d'entêtement, tandis que ce qui le dominait était l'énergie d'une belle intelligence. Ses camarades d'atelier l'avaient surnommé la tête de bœuf: c'était un honneur qu'il partageait avec le Dominiquin, avec Louis Carrache.

Latour, le célèbre peintre de portraits au pastel, l'avait connu dans sa jeunesse : il racontait que, dans les premiers temps, sa main était lourde et maladroite (1); il n'avait ni grâce ni légèreté ; rien en lui ne présageait le brillant avenir qui l'attendait : lui seul semblait y avoir foi. Les plaisanteries de ses camarades, les exhortations de son père ne pouvaient arrêter le penchant irrésistible qui l'entraînait à ses études.

Il y a des jours qui sont beaux dès que l'aurore se lève ; mais il en est d'autres où les éléments luttent pendant plusieurs heures avant de laisser apparaître le doux azur des cieux. De même, il est des hommes de génie qui se révèlent dès leur enfance; il en est d'autres qui se forment au milieu des combats de l'existence. Ils n'ont point de riant matin ; mais ils brillent au midi de la vie. Au nombre de ces derniers était Pigalle : ses jours de bonheur étaient encore loin.

Le temps des rudes épreuves allait même commencer : son père avait quitté la rue Neuve-Saint-Martin pour aller demeurer rue Meslay; c'est là qu'il soutenait sa nombreuse famille, c'est là qu'il continuait sa vie de labeur, quand la Providence le rappela de ce monde : il avait alors quarante-quatre ans. Sa vie avait été celle d'un artisan : les titres de maître menuisier, d'ancien de sa communauté sont les seuls que lui donne son acte de décès. Mais il avait vécu en honnête homme, il avait élevé ses enfants dans des principes d'une probité solide ; il en avait fait des gens de cœur et de foi. Que de grands de la terre, écrasés de richesses et de dignités, n'en pourraient dire autant. Il s'éteignit au milieu

(1) *Eloge de Pigalle*. Suard. Mélanges de littérature. Paris, 1806. T. III, p. 225.

des siens. Trois de ses fils, ses parents, ses amis déposèrent ses restes dans le cimetière de Saint-Nicolas-des-Champs. Il dut y reposer en paix, car, sur cette terre, il avait fait bravement son œuvre (1728).

Pigalle avait alors quatorze ans : il n'avait plus à compter sur les conseils affectueux de son père ; mais il avait devant ses yeux les exemples qu'il n'avait cessé de lui donner, et jamais il ne les oublia.

Après la mort de Jean Pigalle, ses enfants et sa veuve conservèrent l'atelier de la rue Meslay : Nicolas-Jean le dirigea. Ce quartier convenait à sa famille. C'était aussi rue Meslay que demeurait Robert Le Lorrain, le professeur de Jean-Baptiste.

Dans la même rue résidait une autre famille d'artistes : celle de Gabriel Allegrain, peintre, graveur et membre de l'Académie royale de peinture et de sculpture. De son mariage avec Anne-Madelaine Grancerf, il avait eu un fils, nommé Gabriel-Christophe, né vers 1710. Jean Pigalle eut voulu faire de son fils un menuisier : Gabriel Allegrain du sien aurait voulu faire un peintre ; mais celui-ci, comme Jean-Baptiste, à tout préféra le ciseau. Plus âgé que Pigalle de quelques années, il devint néanmoins son ami ; le voisinage, les mêmes goûts, les mêmes études les rapprochèrent, et leur amitié fut bientôt consolidée par un lien plus étroit

C'était aussi un jeune homme ardent au travail que Gabriel-Christophe Allegrain. Plein de confiance dans sa valeur personnelle, il ne demandait jamais de conseils à ses maîtres et n'en recevait qu'avec impatience, souvent avec indocilité. Chez lui, l'énergie allait jusqu'à la rudesse ; il poussait l'indépendance de l'artiste jusqu'à la fierté la plus raide. Cependant il s'était pris pour Pigalle d'une affection véritable : il aimait sa franchise, son courage, toutes ses qualités d'enfant qui devaient plus tard porter leurs fruits, et il fréquentait volontiers la modeste maison de la famille Pigalle.

Nous l'avons dit, Jean-Baptiste avait une sœur nommée Gene-

viève-Charlotte, née vers 1713, un an avant lui. Elle avait environ quinze ans quand elle perdit son père. Comme ses frères, elle avait reçu l'éducation du travail : elle assistait sa mère dans sa vie laborieuse et l'aidait à tenir le ménage commun, à préparer le repas du soir, qui réunissait la famille dispersée par les travaux du jour.

Allegrain, témoin intime des efforts que faisaient tous ces braves gens pour porter dignement le fardeau de la vie, voyait leur sœur grandir avec eux ; il la trouvait digne de son père, digne de son frère. Avec les années les charmes de la jeune fille s'étaient développés. Elle atteignit bientôt ce degré de grâces et de force qui donne aux femmes leurs jours de puissance et de beauté. Allegrain, le jeune homme au cœur indompté, se prit à l'aimer. La philosophie du dix-huitième siècle, ce masque de l'égoïsme épicurien, n'avait pas encore desséché les cœurs : les questions d'argent n'étaient pas nées. Le jeune Allegrain, fils d'un peintre distingué, membre de l'Académie, ne rougit pas de demander la main de Charlotte, pauvre fille d'un menuisier. Sa requête fut bien accueillie. L'amour se chargea d'adoucir la rudesse de son caractère, et le 7 Février 1733 un vicaire de Saint-Nicolas-des-Champs, docteur de Sorbonne (c'était le temps des fortes études du clergé), unissait devant Dieu les deux jeunes voisins. Aux pieds des autels s'agenouillèrent avec eux un peintre chargé d'années, un peintre de Louis XIV, Etienne Allegrain et Françoise Gallois, son épouse. Ces bons vieillards demeuraient avec leur fils et leur petit-fils, et ces trois générations d'artistes n'avaient qu'un seul toit, comme ils n'avaient qu'un cœur. C'était encore le règne de la famille. A côté d'eux vint prier un autre voisin, le premier maître de Jean-Baptiste, Robert Le Lorrain. Le professeur était devenu l'ami de la maison.

Pigalle fut heureux du bonheur de sa sœur : le sort de la tendre compagne de sa jeunesse était assuré. Son propre avenir pouvait l'occuper. Depuis longtemps il travaillait chez Le Lorrain. Ses leçons, lui disait-on, ne peuvent plus rien pour vous, il faut changer d'école. Pigalle repoussa d'abord cette idée : il lui était pénible de quitter le protecteur de son enfance, l'homme qui d'artisan l'avait fait artiste, l'homme qui remplaçait son père.

Robert Le Lorrain était chéri de tous ses élèves, et quand il eut quitté cette terre où il avait si dignement payé sa dette (1), ses disciples le pleurèrent sincèrement. Son fils, l'abbé Le Lorrain, recevait une lettre de J.-B. Lemoyne, où celui-ci parlait avec chaleur des obligations qu'il lui avait, ainsi que Pigalle, et de leur reconnaissance qui ne devait s'éteindre qu'avec leur vie (2). Pigalle n'écrivait pas, mais son cœur parlait, et il ne cessait de proclamer qu'il lui devait et ce qu'il était et ce qu'il savait (3).

C'était alors l'an de grâce 1734, et Pigalle touchait à sa vingtième année, à cet âge qui décide de l'avenir des hommes, à cet âge où il leur est encore permis de dire : je veux et je ferai. Lemoyne était, comme Le Lorrain, le père de ses élèves ; comme lui, il se prit pour Pigalle d'une vive amitié. Celui-ci, docile à ses affectueux conseils, brisa les langes du praticien et entra dans la voie de l'art véritable, et bientôt il devint élève de l'Académie de peinture et de sculpture (4).

Dans l'atelier de Lemoyne, il avait pour condisciple un homme plus jeune que lui de deux ans, issu d'une famille distinguée dans les arts et dans les lettres, né dans une condition brillante, et qui devait avant lui se faire un nom dans le monde : c'était Etienne-Maurice Falconnet, sculpteur d'un mérite incontestable, qui ne pardonna pas à Pigalle de devenir plus tard, et à grand peine, son digne rival.

Le fils du menuisier voyait sans jalousie, autour de lui, de jeunes condisciples dans une position plus heureuse que la sienne, et leurs succès faciles excitaient chez lui la plus vive émulation. Aussi le travail devint-il dès lors l'unique affaire de sa vie. Aux plaisirs il ne donnait rien de son temps ; au sommeil il en ac-

(1) Le 10 Juillet 1748.
(2) Lettre de J.-B. Lemoyne à l'abbé Le Lorrain. *Mémoires inédits sur la Vie et les Ouvrages des membres de l'Académie royale de peinture et de sculpture.* — Paris, 1854. T. II, p. 230.
(3) *Vie de Robert Le Lorrain.* Gougenot. — Même ouvrage. T. II, p. 222.
(4) *Eloge de Pigalle.* Suard Mélanges de littérature. T. III, p. 225.

cordait peu. Mais malgré tous ses efforts il ne devait pas atteindre aux couronnes.

Chaque année, Pigalle suivait l'exposition des œuvres présentées au concours, et bien souvent leur faiblesse l'encourageait. Ses jeunes amis lui conseillaient d'entrer en lice; donc, à son tour, il voulut concourir : il fut vaincu. Cette fois, le découragement s'empara de lui ; les conseils paternels lui revinrent en mémoire : il ne voyait plus devant lui qu'un avenir sans honneur et sans fortune ; la misère sans la gloire, le plus triste fantôme qui puisse se dresser devant un artiste, était le rêve de ses nuits ; mais il était de ces hommes trempés vigoureusement, que le chagrin peut surprendre, mais qu'il n'écrase pas.

Il sortit de la stupeur où l'avait plongé sa défaite, regardant la fortune en face, et il eut assez de cœur pour ne pas s'effrayer. Comme mes amis me l'assurent, se dit-il, je vaux mieux que mes concurrents; à Rome est le berceau du génie, la source du talent; de Rome on rapporte un nom et le succès: je veux aller à Rome. Et ce qu'il s'était dit, il le fit. Après avoir reçu la bénédiction de sa vieille mère, après avoir serré la main de ses frères, de sa sœur, de ses amis, des compagnons de sa laborieuse jeunesse, il partit pour la ville éternelle (1).

(1) *Eloge de Pigalle.* Mopinot. p. 4. — *Vie des fameux Sculpteurs.* D'Argenville. T. II, p. 452.

CHAPITRE II.

Séjour de Pigalle à Rome. — Sa copie de la Joueuse d'osselets envoyée à Paris.

Ce n'était pas par une de ces résolutions subtiles et irréfléchies, si fréquentes chez les jeunes gens, que Pigalle avait pris le parti d'aller étudier les chefs-d'œuvre de l'art antique. Désolés de le voir fuir les classes de l'Académie, où il n'osait plus se présenter depuis sa défaite, Le Lorrain et Lemoyne lui avaient conseillé le voyage de Rome ; leurs avis, leur exemple l'avaient décidé (1). Quelques amis, plus riches que lui, furent heureux de faire quelques additions à la modeste somme que sa famille pouvait lui donner. Il trouva bientôt un compagnon de voyage, jeune et pauvre comme lui, comme lui confiant dans l'avenir, et comme lui vaincu dans les concours académiques (2). Tous deux, un bâton à la main, le sac sur le dos, quittèrent la grande ville qui les méconnaissait, et partirent à pied pour les bords du Tibre, pour ces rives où tous les artistes voient en rêve fleurir le palmier d'or et le laurier de la gloire.

Pigalle et son ami étaient à cet âge où l'on croit que vingt ans et vingt livres ne finiront jamais ; à vingt ans tout est bon, tout est bien. Sait-on s'il fait chaud ou froid, s'il vente ou s'il pleut ;

(1) *Vie des fameux Sculpteurs*. D'Argenville. T. II, p. 452. — *Eloge de Pigalle*. Suard. Mélanges littéraires.

(2) *Eloge de Pigalle*. Suard.

toutes les routes sont des sentiers couverts de fleurs ; le ciel est toujours d'azur ; et quand les voiles du soir tombent sur la nature riante, c'est pour laisser apparaître des illusions enchantées, et les doux rêves de la nuit succèdent aux rêves séducteurs de la journée.

Le chemin parut court aux deux voyageurs : l'amitié, la jeunesse et la gaieté s'étaient entendues pour en faire disparaître les ennuis et les longueurs.

Enfin Pigalle foula cette terre qui recueillit les chefs-d'œuvre de Phidias, qui vit naître ceux de Michel-Ange. Pendant les premiers temps de son séjour à Rome il fut tout entier à l'admiration ; il passait ses journées à voyager des églises aux musées, des musées aux églises. Dès qu'il put s'accoutumer à cette splendide exposition des arts, il comprit que l'étude des grands maîtres pouvait lui donner les qualités qui lui manquaient, et il reprit bravement le ciseau, fréquenta les ateliers, et se fit bientôt remarquer, parmi les artistes de Rome, par son ardeur au travail et la sagesse de sa conduite.

Quelques écrivains de nos jours se plaisent à faire des mœurs du xviiie siècle le tableau le plus honteux. A les en croire, depuis la mort du grand Roi jusqu'à l'avènement du vertueux Robespierre, la société française n'aurait été qu'une suite de générations perdues de débauches. Ce qu'ils cherchent dans la vie des hommes, dont l'histoire a gardé le nom, ce sont les fautes, le scandale, la chronique sanglante, l'adultère et tous les hauts faits de l'irréligion. Mais tous ces hommes qu'ils traînent dans la boue, ne sont-ils pas nos pères ? Par pudeur nationale, ne serait-il pas temps de voir autre chose en arrière que le poème de la Pucelle, les Orgies de la Régence, et la rue Quincampoix ? Si le désordre régnait à la cour, avait-il envahi bourgeois et artisans ? Dans les provinces comme dans Paris, chez les riches comme chez les pauvres, le feu sacré de l'honneur ne brûlait-il pas encore ? Est-ce que le christianisme et les mœurs n'avaient pas encore leur culte et leurs fidèles ? Quand la Révolution eut dit son

dernier mot en décrétant la terreur et la chute des autels, n'a-t-elle pas trouvé devant elle l'héroïsme du martyr chez les grands; chez les bourgeois, le stoïcisme du chrétien ; chez les pauvres, le dévouement et la résignation du sage ? Sur la terre de France, le mal peut dominer un jour, effrayer les gens pusillanimes, entraîner les esprits faibles ; mais tuer la raison chrétienne, anéantir le sentiment du bien, étouffer à toujours et partout la voix de l'honneur, il ne le peut.

Qu'on cesse donc de nous donner comme des types de la vie artistique des bohémiens sans lois, des hommes armés de poignards homicides, des gens attablés dans des cabarets, s'abandonnant aux bras de femmes qui n'ont pas de ceinture. L'excitation de la débauche ne donne pas le génie : c'est Dieu seul qui l'accorde ; mais en même temps, il octroye à celui qu'il comble de ses bienfaits, la connaissance du bien et du mal, le libre arbitre, et sa part de responsabilité dans l'histoire du monde. C'est faire descendre l'artiste au niveau des gens qui ne le valent pas, que de lui refuser cette puissance qui sait maîtriser les passions brutales. Sans doute il est homme, il a ses faiblesses; mais s'il ne veut pas tomber plus bas que ceux que le ciel n'a pas bénis, qu'il se respecte. Il le peut, il le doit : rien n'est grand comme l'union du génie et de la sagesse.

Cette vérité fut comprise dans le siècle dernier : et s'il y eut des artistes qui se firent enfants d'Epicure, il en fut aussi qui sans prétendre à la palme de la vertu, surent cependant conserver intact l'héritage d'honnêteté que leur avaient laissé leurs pères.

Et ce n'était pas seulement chez les hommes dont l'âge mûr a calmé les passions, que nous voyons ces exemples d'habitudes laborieuses et rangées : — un graveur, alors jeune, J. G. Wille, se lie avec Preisler et Sauter, artistes comme lui, tous trois s'arrangent pour habiter la même maison, rue de l'Observance. — « J'en étais charmé, ajoute Wille, car c'étaient des jeunes gens de bonne humeur, sages, honnêtes et studieux; de plus, ils étaient exactement de mon âge (1). »

(1) *Mémoires et Journal de J. G. Wille*. — Paris, 1857. T. I, p. 92.

D'autres savaient rester sages, même sous le ciel ardent de
l'Italie. Quand Robert Le Lorrain fut mort, quand son oraison
funèbre fut prononcée devant l'Académie, son panégyriste Gougenot
s'exprimait en ces termes :

M. Le Lorrain avait des mœurs très pures, mais cela ne l'em-
pêchait pas de faire un cas infini de la beauté. A peine fut-il
arrivé à Rome, que ses confrères le chargèrent de choisir les
modèles de femmes ; la commission était délicate ; il s'en acquitta
cependant de manière à s'attirer les plus grands éloges. Dans les
choix qu'il fit, l'homme vertueux ne s'oublia pas, et l'artiste sut
tout rapporter à son art (1).

Pigalle était l'élève de Robert Le Lorrain et jamais il n'oubliait
les exemples de l'artiste, les conseils de l'homme raisonnable :
aussi, rien ne l'enlevait à l'étude, ses travaux étaient continuels ;
ils absorbaient sa vie, ses pensées et sa prévoyance.

La somme qu'il avait pu réunir pour aller en Italie était de peu
d'importance. En vain ses habitudes étaient modestes, et ses repas
des plus simples ; en vain il s'imposait privations sur privations,
ses ressources s'épuisaient rapidement et rien n'y pouvait suppléer.
L'étude ne rapporte rien et l'artisan gagne sa vie longtemps avant
l'artiste. A l'aisance de Pigalle succéda d'abord la gêne : et bientôt
l'indigence, avec sa pâleur et ses tristes haillons, vint frapper à
sa porte et prendre chez lui domicile. Une sombre inquiétude
s'empara de lui : la faim rapidement altéra ses traits ; ses forces
physiques s'affaiblirent et ses jeunes amis ne tardèrent pas à
s'apercevoir des ravages opérés dans la santé de leur brave
camarade.

L'Académie française de Rome se composait des jeunes gens
envoyés, aux frais du Roi, pour étudier les chefs-d'œuvre du
monde ancien et moderne, et de ceux qui, moins heureux, inter-

(1) *Eloge de Robert Le Lorrain*, par Gougenot. — Mémoires inédits sur la Vie et
les Œuvres des membres de l'Académie royale de peinture et de sculpture.—Paris,
1854. T. I, p. 211.

jetaient appel au tribunal de l'avenir du jugement rendu contre eux par leurs contemporains. Là se trouvaient aussi des jeunes gens riches et amis des arts, qu'une vocation sérieuse entraînait à l'étude. Tous aimaient Pigalle; tous auraient voulu lui tendre une main secourable; mais leurs moyens n'étaient pas au niveau de leur bon vouloir. Qu'on se rassure : la Providence veillait sur le jeune enfant de Paris ; elle devait l'éprouver, mais non l'abandonner.

Au nombre des pensionnaires et des favoris de Plutus vivait alors à Rome un jeune homme, propriétaire d'un nom célèbre et d'une belle fortune. Issu d'une famille lyonnaise, féconde en artistes, petit-fils d'un sculpteur en bois, petit-neveu du célèbre Coysevox (1), il avait pour oncle l'habile Nicolas Coustou (2), qui venait de mourir, et pour père l'auteur de nombreux chefs-d'œuvre, l'auteur des *Chevaux de Marly* (3). Guillaume Coustou, deuxième du nom, avait deux ans de moins que Pigalle (4); il avait vu toutes les barrières tomber devant la considération conquise par ses pères, et, hâtons-nous de le dire, devant son mérite personnel. Son éducation avait été brillante, et il en avait profité; sa tournure était élégante; il aimait la toilette et les plaisirs du monde. Mais s'il avait des revenus, il savait dignement les dépenser ; s'il avait le génie de l'artiste, il en avait aussi le cœur généreux. Il ne fut pas le dernier à deviner la détresse de Pigalle, il fut le premier à la secourir.

— Ami, lui dit-il en entrant chez lui, mon appartement est trop grand pour ma personne. Je m'ennuie en dînant seul. Viens prendre une chambre chez moi ; tu partageras mon pain; j'en ai pour deux. Nous travaillerons ensemble : à deux la vie est plus douce et la peine plus légère. J'ai aussi mes chagrins, et tu m'aideras à les supporter. — J'accepte, répondit Pigalle, sans hésiter et sans

(1) Né à Lyon, en 1640, mort en 1720.
(2) Né à Lyon, en 1638, mort en 1733.
(3) Guillaume Coustou, premier du nom, né à Lyon, en 1678, mort à Paris, en 1746.
(4) Né à Paris en 1716, il mourut en 1777.

rougir : ce que tu fais pour moi, je l'aurais fait pour d'autres, si Dieu me l'eût permis. Plus tard je m'acquitterai envers toi, je ne sais comment ; mais il se trouvera bien sur ma route des gens dans la position où tu me vois ; je leur payerai ce que je vais te devoir.

Le déménagement ne fut pas long, et les deux amis devinrent commensaux. Dès le premier jour, Coustou dit encore à son hôte : — mon argent est dans ce petit coffret ; sa serrure a deux clefs ; voici l'une ; je garde l'autre. Chacun de nous prendra ce dont il aura besoin (1).

Et le lendemain, Pigalle reparaissait à l'Académie, le front radieux et les yeux sur la route de l'avenir. Il est inutile de dire qu'il usa de l'hospitalité qu'il recevait, avec la réserve que lui donnaient ses habitudes d'enfance et la noblesse naïve et reconnaissante de son caractère. Mais il avait ressaisi le crayon, l'ébauchoir et le ciseau ; avec les forces étaient revenues sa confiance en lui-même et l'énergie de cette âme intrépide. Si parfois il se désolait encore de ne pas mieux faire, c'était simplement un mécompte de l'amour-propre bientôt oublié devant des essais plus heureux.

Il introduisait, dans les études que l'on faisait à Rome, les procédés suivis à l'Académie de Paris. « Les jeunes sculpteurs, dit D'Argenville (2), étaient alors dans l'usage de copier en petit les figures antiques de ronde bosse, et employaient moins de temps à travailler qu'ils n'en perdaient à se préparer et à conserver leurs modèles. Pigalle, plus simple dans son procédé, plaçait les études de ces belles figures sur un fonds, selon l'usage de l'Académie qu'il avait fréquentée avant son départ. »

Malgré les avantages que semblait présenter ce mode d'étude, les œuvres que Pigalle dut exécuter à Rome sont perdues ; il n'en reste plus de traces (3) ; elles ont dû, comme toutes les sculptures

(1) *Eloge de Pigalle.* Suard. Mélanges littéraires.
(2) D'Argenville. *Les plus fameux Sculpteurs.*
(3) Lettre de M. V. Schnetz, directeur de l'Ecole de Rome, 16 Mai 1858.

des jeunes élèves ses prédécesseurs, ses contemporains et ses successeurs, aller se perdre dans les magasins de curiosités, et passer successivement à l'étranger, de cabinet en cabinet.

De ces œuvres d'école, il en est une cependant dont le souvenir a survécu. Pigalle avait fait, en marbre blanc, une copie de la jolie statue connue sous le nom de la *Joueuse d'osselets*. L'imitation était parfaite : c'était dans son genre un chef-d'œuvre ; élèves et professeurs furent sur ce point d'un avis unanime, chose rare de nos jours. L'ambassadeur de France entendit parler de cette belle reproduction (1) ; il la vit, et quoiqu'elle ne fut pas l'œuvre d'un pensionnaire du Roi, il voulut donner à son auteur un témoignage utile et flatteur de la satisfaction qu'elle lui causait. Il en fit l'acquisition, en décora son hôtel, et plus tard il eut soin de la rapporter à Paris.

Ce succès donnait à Pigalle la mesure de ses forces ; il comprit qu'enfin il était artiste. Depuis trois ans il avait quitté sa terre natale, depuis trois ans il n'avait pas vu des parents, des amis qui le chérissaient ; il rêvait son retour aux bords de la Seine ; il rêvait la gloire, la fortune et le bonheur aux lieux qui l'avaient vu enfant pauvre et sans nom. Il ne se bornait plus à copier ; il avait créé des statuettes, et l'une d'elles lui plaisait : elle était le fruit de bien des études, de bien des ébauches ; même à côté des chefs-d'œuvre de l'art, il la regardait avec joie, et il voyait en elle l'aurore de son avenir.

Il résolut donc de rentrer en France, et comme il devait passer nécessairement par Lyon, il obtint de son jeune protecteur, Guillaume Coustou, des lettres de recommandation pour les amis et les parents qu'il possédait dans la seconde ville du royaume. Puis il se mit en route, en faisant à la capitale du monde chrétien les adieux de l'artiste et de l'homme religieux. A son âge les adieux ne serrent pas le cœur ; on se sépare pour se retrouver ; et en pressant la main d'un ami qu'il quitte, le voyageur peut encore lui dire : — à bientôt.

(1) *Eloge de Pigalle*. Mopinot. p. 4. — L'original de cette charmante statue se trouve aujourd'hui dans le musée royal de Berlin.

CHAPITRE III.

Séjour de Pigalle à Lyon (1739-1741).

Pigalle arrive à Lyon : c'était une ville riche et libérale. La France lui devait de grands sculpteurs, et elle n'avait cessé d'encourager les artistes qui venaient lui demander une patrie et du travail. Le jeune voyageur, avant de retourner à Paris, était bien aise de se mettre à l'épreuve et de voir s'il possédait le talent qui donne l'indépendance. Il commença par faire quelques bustes : on les trouva ressemblants, et bientôt des travaux plus importants lui furent confiés (1).

Il existait alors à Lyon une communauté d'Antonins : elle avait commandé, pour orner son église, deux statues de marbre. Les artistes qui devaient les exécuter, après avoir fait accepter leurs modèles, après avoir dégrossi le marbre, avaient abandonné l'entreprise. MM. de Saint-Antoine leur cherchèrent un successeur ; on jetta les yeux sur Pigalle, et, après de longs pourparlers, il convint d'achever l'œuvre ébauchée, moyennant cinq mille livres (2).

Il n'avait pas encore vingt-cinq ans : heureux de la confiance qu'on venait de lui témoigner, il voulut s'en rendre digne. Il se traça un plan de conduite qui fut dès lors celui de toute sa vie.

(1) D'Argenville.
(2) Id.

Il travaillait au couvent depuis cinq heures du matin jusqu'à deux heures de l'après-midi. Quelques instants de repos suivaient cette longue séance; puis il commençait des études d'après nature : il les prolongeait jusqu'à onze heures du soir, et modelait à la lueur de la lampe. Il ne donnait au sommeil que ce qu'il ne pouvait lui refuser.

Néanmoins, on se demande s'il acheva jamais les statues du couvent de Saint-Antoine. Il a dû les terminer vers 1740. Or, en 1741, Clapasson (1), membre de l'Académie de Lyon, publiait une description de sa ville natale, et dans cet ouvrage curieux à plus d'un titre, il attribue à Mimerel et Marc Chabry les sculptures de l'église Saint-Antoine. Il est bien vrai que Marc Chabry le père, mort en 1727, a fait le maître-autel de l'église Saint-Antoine ; Marc Chabry, son fils, aussi sculpteur (2), a-t-il travaillé pour la même église ? N'est-il pas vraisemblable que l'historien lyonnais n'a pas tenu compte des œuvres d'un jeune homme étranger au pays et encore sans nom.

L'église de Saint-Antoine, dévastée après la prise de Lyon par les républicains, vit périr tous les objets d'art qu'elle renfermait, et rien aujourd'hui n'y rappelle les travaux de Pigalle.

Quoiqu'il en soit, à la même époque on bâtissait à Lyon l'église des Chartreux et on lui fit quelques commandes (3). Ici nous nous trouvons en présence des mêmes doutes. Des ouvrages qu'il put exécuter alors, il ne reste ni traces matérielles, ni souvenirs écrits. Guillon (4), historien de Lyon, cite, en parlant de l'église des Chartreux, un Saint-Jean-Baptiste et des bas-reliefs qu'il attribue à Sarrasin (5). Clapasson donne les bas-reliefs à Bondard. — Guillon, Fortis, Breghot et Cochard, qui ont écrit sur Lyon et

(1) *Description des Curiosités et Monuments de la ville de Lyon.* 1741. In-8°.
(2) Les œuvres de ces deux artistes ont été presque toutes détruites pendant la Révolution.
(3) D'Argenville. *Vie des plus fameux Sculpteurs.*
(4) *Lyon tel qu'il était.* 1797. P. 167.
(5) Jacques Sarrasin, né à Noyon en 1590, mort en 1660.

énumèrent les objets d'art qui s'y trouvaient, ne font aucune mention des œuvres de Pigalle. Cependant des témoignages contemporains (1) nous apprennent qu'il fut chargé de modeler trois statues d'évangélistes en bas-relief pour décorer le dôme des Chartreux. Peut-être en fut-il de ces statues comme de celles destinées au couvent de Saint-Antoine ; peut-être furent-elles commandées, commencées et abandonnées par suite de circonstances dont nous parlerons bientôt.

Le philosophe Ozanam, dans un de ses intéressants ouvrages (2), décrit les objets d'art que possédait la ville de Lyon avant sa ruine, et il cite d'abord une enseigne faite par Pigalle représentant un *Chameau*, placée grande rue Mercière, près les Antonins : ce qui prouve que l'artiste était obligé, pour vivre, d'accepter tous les travaux qui se présentaient. Ozanam parle ensuite d'une *Assomption* en marbre exécutée par Pigalle, et il la place dans l'église des Chartreux.

Ce témoignage sans doute est sérieux : mais il est combattu par le silence des historiens lyonnais ; le clergé des Chartreux ne conserve, à cet égard, aucune tradition. On ne voit pas où, dans cette église, aurait pu s'élever le monument indiqué (3).

Ainsi des statues de l'église Saint-Antoine, des évangélistes, de l'Assomption des Chartreux, tout aurait péri, même le souvenir. Prêtres, artistes, historiens, ne peuvent dire ce que sont devenues les œuvres d'un homme obscur, quand il vint au confluent du Rhône et de la Saône, célèbre dès qu'il l'eut quitté pour les rives de la Seine. S'il fut venu vingt ans plus tard à Lyon, les moindres coups de ciseau donnés de sa main eussent été notés et on eut pleuré la chûte de chaque fragment détaché de ses œuvres. Il y

(1) *Vie des plus célèbres Sculpteurs.*
(2) *Mémoires pour servir à l'histoire de l'établissement du Christianisme à Lyon.* — 1829, in-8°
(3) Nous devons ces renseignements à M. Tarbé de St-Hardouin, ingénieur en chef des ponts et chaussées à Lyon, et surtout à l'obligeante érudition de M. Ch. Fraisse, bibliothécaire du palais des beaux-arts dans la même ville. — Lettres des 30 Mars et 18 Septembre 1858.

arriva sans nom, il en partit sans nom ; on n'eut pas même la peine d'oublier un artiste qu'on n'avait pas connu. D'ailleurs, devant le temps que sont l'homme et ses œuvres ? De l'un comme des autres, le Sage chrétien peut dire : *Memento quia pulvis es et in pulverem reverteris.*

Si les Lyonnais ont oublié les premiers travaux de Pigalle, il est quelques circonstances de sa vie dans leur ville dont l'histoire a gardé le souvenir. Elles font connaître l'homme et ceux au milieu desquels il vivait alors.

Ces sculptures, aujourd'hui sans vestiges, lui rapportaient un peu d'argent. Alors, pour la première fois, il reçut le salaire de son travail ; alors, pour la première fois, il ne dut qu'à lui-même son pain quotidien. Les faits, qui lui rappelaient ses premières recettes, étaient pour lui d'agréables sujets de conversation. Un jour, et il aimait surtout qu'on lui en rappelât la mémoire, on lui avait remis douze louis à compte sur son salaire : c'était pour lui somme importante, la plus importante peut-être dont il eût encore pu disposer. Joyeux d'une pareille aubaine, fier d'avoir assuré son existence pour quelque temps, il se promenait le front haut sur les rives du Rhône et laissait son esprit errer de rêveries en rêveries. Tout d'un coup il se trouve en présence d'un léger rassemblement formé devant la porte d'une pauvre maison. Un officier public vendait à la criée le chétif mobilier d'une famille indigente ; et près de là pleuraient une femme et quelques jeunes enfants ; l'époux, le père, était plongé dans une silencieuse douleur. — Ce spectacle attire l'attention de Pigalle : il s'émeut, s'approche, interroge un des spectateurs impassibles de cette triste scène, et il apprend qu'un brave ouvrier, un père de famille honnête est chassé de chez lui avec tous les siens, dépouillé du peu qu'il possède parce qu'il ne peut payer une somme de dix louis. — Dix louis, répond Pigalle, je les ai, moi ! Viens, mon ami, viens chez moi, dit-il à l'ouvrier stupéfait : je te donnerai ce qui te manque pour être heureux. Et vous, Monsieur, fit-il, en s'adressant à l'homme de loi, veuillez suspendre la vente ; bientôt vous n'aurez plus qu'à déchirer votre procès-verbal. — Et

comme il l'avait dit, il le fit : presque tout son trésor fut donné à ces pauvres gens. C'est ainsi que Pigalle acquittait déjà sa dette envers Coustou.

Quand on lui parlait de cette anecdote de sa jeunesse : — « le fait est vrai, répondait-il en souriant, et le soir je vins souper avec ces braves lyonnais : jamais je n'ai fait un repas plus joyeux. »

Nous l'avions déjà vu laborieux et ferme contre l'adversité ; voici que nous commençons à voir l'homme au cœur affectueux et charitable.

Il comprenait que pour entrer à Paris d'une manière utile, il fallait le faire avec honneur ; aussi travaillait-il avec ardeur à la statue dont il avait conçu la première idée devant les chefs d'œuvre conservés à Rome. Il faisait et refaisait son modèle en cire, en argile, en terre cuite, en plâtre, le drapait, le déshabillait, le modifiait de mille manières ; il s'agissait d'un Mercure. Les grandes espérances qui reposaient sur ce Mercure dont nous parlerons bientôt, ce Mercure qui devait décider de son avenir, le rendaient exigeant. Ce n'était pas une œuvre dont il avait besoin, c'est un chef-d'œuvre qu'il lui fallait.

Aussi donnait-il à cette étude tout le temps que lui laissaient ses travaux salariés. Pour son Mercure il oubliait de demander ce qu'on lui devait, de ménager ce qu'il recevait ; il oubliait de veiller sur sa santé. La nature a des droits imprescriptibles et malheur à qui les méconnaît. Quinze ans de travaux et de privations avaient enfin miné la forte constitution de Pigalle. Sa taille haute et noble, ses membres vigoureux avaient fléchi sous le fardeau ; la maladie vint briser l'homme que la misère n'avait pu faire plier.

Il demeurait alors dans la même maison qu'une femme âgée et presque aussi pauvre que lui. Cette bonne voisine s'occupait du ménage de ce jeune homme dont l'air franc et honnête, l'énergie et la sage conduite l'avait intéressée. Elle s'assit près du chevet du malade et ne cessa de veiller sur lui pendant les trop longues

semaines qu'il dut rester couché. D'abord elle dépensa les économies de l'artiste, et bientôt elle en vit la fin ; puis elle entama les siennes qui se trouvèrent épuisées quand Pigalle, à lui-même rendu, put se lever et apprécier sa position.

Il comprit qu'il lui fallait rentrer à Paris pour sortir de la misère qui l'étreignait ; il regarda son Mercure, et cette fois il fut content : il entrevit l'avenir qui l'attendait. Mais quand il sut comment et à quel prix il jouissait de cette vie, qui bientôt devait être brillante, il se fit un scrupule de partir sans payer à la charitable fille de Lyon ce qu'il lui devait : — « Je n'ai pas d'argent à vous donner, lui dit-il, mais voici ma statuette chérie ; c'est ma fortune d'artiste, c'est mon trésor. Gardez-le : c'est un gage. Bientôt j'aurai gagné de quoi le racheter; d'ailleurs, si je venais à mourir, qui vous payerait? Prenez, prenez, cela vaut de l'or. » — Malgré le refus de l'ouvrière il lui remit le modèle précieux et se prépara à partir pour Paris. La bonne voisine pour faciliter son voyage avait fait une quête pour lui dans tout le quartier. Elle n'était pas artiste, mais elle avait l'intelligence du cœur : elle sentait bien le tort qu'allait faire à son protégé la délicatesse de sa conscience. Pendant que Pigalle faisait ses adieux à la ville où il avait reçu l'hospitalité du travail, elle court chez un négociant, l'un de ces hommes riches et généreux que la Providence met çà et là sur la route du pauvre, comme un rayon de bon soleil sur celle du malade. Elle lui confie l'histoire du jeune voyageur, son talent et sa misère, sa maladie, et le peu qu'elle a fait pour lui et les scrupules de son jeune ami et les conséquences qu'elles peuvent avoir. — « Venez, lui dit-elle, venez voir sa statue ; c'est très bien, il me l'assure et il est incapable de mentir. » — Le négociant la suit : artiste comme tous les enfants de Lyon, il admire l'œuvre, et sans attendre Pigalle, il remet à la bonne ouvrière ce qu'on lui doit: il ajoute des frais de route pour son client, puis il disparaît (1). Nous ignorons le nom des héros de cette histoire : mais Dieu les connaît et s'en souviendra.

(1) *Éloge de Pigalle.* Mopinot. p. 5. — Suivant une autre version, ce ne fut qu'après le départ de Pigalle que le négociant lyonnais, averti de sa détresse, racheta son gage et le lui renvoya.

Pigalle les sut aussi, jamais il ne les oublia. La suite de ce récit le prouvera. Rien ne le retenait plus, il partit et ce ne fut pas sans regretter Lyon, la vieille cité, la reine de l'industrie française, la mère des hommes de cœur, des patriotes fidèles aux traditions nationales, la capitale du christianisme dans les Gaules.

CHAPITRE IV.

Retour de Pigalle à Paris. — La Statue de Mercure attachant ses chaussures. 1741.

Pigalle, après avoir donné quelques jours au bonheur de revoir sa famille, reprit bientôt la vie de l'atelier. Il se hâta de montrer son Mercure à Lemoine, qui lui dit en lui serrant les mains avec effusion : Je voudrais l'avoir fait (1).

Il est temps de faire connaître cette œuvre charmante, un des joyaux de l'art national ; son auteur en emprunta l'idée première à cette gracieuse fable des amours de Cupidon et de Psyché, cette source intarissable où, depuis des siècles, vont puiser à pleines mains peintres, sculpteurs et poëtes. Voici la page de La Fontaine que Pigalle traduisit en marbre.

Psyché, victime des perfides insinuations de ses sœurs, a voulu voir son mari. L'Amour se venge de son indiscrétion en la vouant au malheur ; et la malheureuse jeune femme erre dans les campagnes, poursuivie par la colère de Cythérée.

— « Les gens qu'avait envoyés Vénus pour se saisir d'elle, ayant rendu à leur reine un mauvais compte de leur recherche, cette déesse ne trouva pas d'autre expédient que de faire trompetter sa rivale.

(1) *Eloge de Pigalle*. Suard. Mélanges de littérature. T. vi.

Le crieur des Dieux est Mercure : c'est un de ses cent métiers ; Vénus le prit dans sa belle humeur ; et, après s'être laissé dérober deux ou trois baisers et une paire de pendants d'oreilles, elle fit marché avec lui, moyennant lequel il se chargea de crier Psyché par tous les carrefours de l'univers, et d'y faire planter des poteaux où ce placard serait attaché :

> De par la Reine de Cythère,
> Soient dans et l'autre hémisphère,
> Tous humains dûment avertis
> Qu'elle a perdu certaine esclave blonde
> Se disant femme de son fils,
> Et qui court à présent le monde.
> Quiconque enseignera sa retraite à Vénus,
> Comme c'est chose qui la touche,
> Aura trois baisers de sa bouche ;
> Qui la lui livrera, quelque chose de plus (1).

Le Mercure de Pigalle part pour exécuter les ordres de Cythérée. C'est le messager des dieux, beau, jeune et bien fait ; il regarde la déesse des amours, il lui sourit comme on sourit à vingt ans, quand on est heureux du passé, heureux de l'avenir ; il y a peut-être aussi dans ce sourire un peu de malice. Mercure pense à ce qu'il a reçu comme encouragement, à la récompense qu'il va promettre aux humains. Sa tournure est élégante, ses membres ont la grâce et la souplesse que donnent les belles années de la vie, il est assis sur un quartier de rocher. Sur sa tête est son chapeau ailé : contre la roche s'appuie son caducée renversé ; du côté du sol sont les serpents, les aîles, les ornements qui le caractérisent. — C'était la première création de Pigalle, et il débutait par un chef-d'œuvre.

Encouragé par le suffrage de plusieurs habiles artistes, il l'exposa dans son atelier à l'examen des amateurs. Un jour que plusieurs personnes étaient venues pour le voir, un étranger, après l'avoir examiné avec la plus grande attention, s'écria : — « Jamais les anciens n'ont rien fait de plus beau. » — Pigalle

(1) *Les amours de Cupidon et de Psyché*, par Jean de La Fontaine. Livre II.

qui écoutait, sans se faire connaître, les jugements divers que l'on portait de son ouvrage, s'approcha de l'amateur et lui dit : — « Monsieur, avez-vous bien étudié les statues antiques ? » — « Eh ! Monsieur, lui répondit avec vivacité son interlocuteur, avez-vous bien étudié cette figure-là ? » — Ce sentiment du beau, plus puissant dans l'âme de l'artiste que celui de son propre talent, méritait un éloge aussi pur et aussi flatteur (1).

L'original de cette jolie statue était en terre cuite. Pigalle voulut l'exécuter en plâtre pour l'exposition des beaux-arts qui s'ouvrait le jour de la Saint-Louis 1742. Le public confirma le jugement des artistes, et le succès fut complet. Dès le 4 Novembre 1741, sur la vue de son modèle, Pigalle avait été reçu membre agréé de l'Académie royale de peinture et de sculpture, cette heureuse fondation du règne de Louis XIV ; mais pour sa réception, il devait exécuter en marbre la statue du Messager des Dieux ; elle ne perdit rien à cette nouvelle transformation, et Pigalle fut reçu membre de l'Académie le 30 Juillet 1744. C'était pour le public un brevet de capacité ; c'était pour les artistes du monde civilisé l'hommage rendu au mérite par des hommes vieillis dans l'étude des arts. Pigalle avait enfin un titre, une position considérable ; il avait alors trente ans, et depuis vingt années il travaillait sans relâche à conquérir ce titre qu'on venait enfin de lui concéder. Après ce succès, il croyait que princes et gentilshommes, évêques et curés allaient s'empresser de confier à sa main le soin de décorer autels et palais : il n'en fut rien cependant. Les commandes n'arrivaient pas, et Pigalle voyait encore fuir devant lui, non plus l'honneur, il l'avait conquis, mais cette fortune honnête qui donne l'indépendance. Il n'était pas solliciteur et ne savait faire antichambre ; il n'avait pas la raideur d'Allegrain, mais il en avait la fierté ; le métier de laquais ne fut jamais le sien.

Issu d'une famille pauvre, il n'avait jamais connu que la gêne : il vit donc sans étonnement les jours de misère revenir et se

(1) Nous empruntons ce passage à l'*Éloge de Pigalle* par Suard : Mélanges de littérature, t. III.

perpétuer pour lui. L'idée ne lui vint pas de se déclarer génie incompris, de maudire le siècle qui le méconnaissait, d'aller grossir le nombre des mécontents, de ces gens qui croient trouver dans une révolution ce qui leur manque, ce qu'ils n'ont pas le courage de gagner ; l'idée ne lui vint pas de quitter avant l'heure ce monde où Dieu l'avait placé pour être un modèle d'énergie, de résignation et de dignité.

Pigalle n'appartenait pas au parti philosophique : c'était un homme de bon sens, croyant fermement en Dieu, fidèle aux traditions d'une famille pauvre, mais sans tache ; il ne pouvait encore vivre comme artiste, il ne rougit pas de vivre comme ses pères du travail journalier de ses mains. Comme ses frères il se fit artisan, ouvrier sculpteur, praticien ; il demanda de l'ouvrage aux hommes plus favorisés que lui : ses amis lui tendirent la main. Coustou s'empressa d'ouvrir son atelier à l'homme qu'il aimait d'une si généreuse affection : d'autres firent comme lui, et pendant quatre ans environ, celui que bientôt on allait saluer du nom de Phidias français, demanda chaque jour à la Providence et au travail le pain du lendemain. C'est que dans ce siècle si décrié de nos jours vivaient dans les esprits d'élite la confiance dans la bonté du Seigneur, qui ne peut abandonner à toujours celui qu'il a créé, le respect de la famille, cette seconde religion qui mène l'homme dans la droite voie depuis le berceau jusqu'à la tombe, cette foi inébranlable dans l'existence de l'âme qui dit au corps : — souffre, je te soutiendrai ; — marche, je te guiderai ; — travaille avec courage : le but est là devant nous ; nous l'atteindrons.

CHAPITRE V.

Pigalle obtient enfin des travaux. — Façade de Saint-Louis du Louvre. — Christ en croix pour le couvent de la Madeleine de Traisnel. — Buste de Madame Boizot. — Tête de Christ et Vierge pour l'église des Invalides. — Chapelle des Enfants-Trouvés. — 1744-1747.

En 1742, alors que Pigalle rentrait à Paris, sans nom, un gentilhomme de Touraine, d'une race antique et généreuse, d'ailleurs homme de mérite et d'esprit, arrivait au pouvoir et recevait un des portefeuilles ministériels. Marc-Pierre de Voyer, comte d'Argenson, né en 1696, après avoir été tour à tour magistrat, lieutenant de police, l'un des auteurs de ces ordonnances qui rendirent si facile la rédaction du Code civil, avait su plaire au Roi par sa haute intelligence, son amabilité sans faiblesse, son patriotisme sans bornes, son indépendance dans les affaires publiques. La souplesse et les ressources de son esprit lui permettaient de tenir en échec toutes les intrigues féminines qui prétendaient régenter la cour de France. Aussi Louis XV l'aimait comme un loyal serviteur, comme un fidèle ami ; il le fit ministre de la guerre, et, en 1749, il lui confia le département de Paris : c'était remettre entre ses mains le sort des gens de lettres, la destinée des artistes.

C'est lui qui, dans cette guerre, dont la défection du roi de Prusse laissait retomber tout le poids sur la France, fit partir le roi pour l'armée, lui donna des généraux, des troupes, des victoires, et fit naître les plus beaux jours d'un règne, qui, pour l'honneur

de la monarchie et le bonheur du royaume, n'aurait pas dû durer plus longtemps. C'est sous son ministère que le Roi fut nommé Louis le *Bien-Aimé*.

D'Argenson cherchait dans les lettres et les arts un noble délassement à ses travaux ; il suivait les expositions, fréquentait les ateliers : le Mercure de Pigalle l'avait frappé. Dès qu'on lui parla de son auteur et de sa modeste position, il se prit pour lui d'un intérêt qui ne se démentit plus. Lemoine et Le Lorrain avaient créé Pigalle ; M. d'Argenson fit sa fortune ; et la reconnaissance de l'artiste associait toujours son nom à celui de ses maîtres chéris.

D'abord Pigalle reçut la mission de sculpter la façade de l'église Saint-Louis-du-Louvre. Ce vieil édifice, connu jusqu'alors sous le vocable de Saint-Thomas-du-Louvre, fondé en 1187 par Robert de France, comte de Dreux, s'était écroulé le 15 Octobre 1739 ; il fut rebâti immédiatement sur les plans donnés par Germain, architecte et orfèvre. Sorti de ses ruines, il prit le titre de Saint-Louis-du-Louvre. Cette basilique, située sur les terrains compris maintenant dans la grande cour du Carrousel, du côté de la grande galerie, avait son portail tourné vers l'orient. Pigalle le décora d'un groupe en pierre, représentant trois enfants : l'un tenait la couronne d'épines, l'autre les clous qui rappelaient les saintes reliques déposées par Saint-Louis à la chapelle du palais ; le troisième portait le sceptre et la main de justice, emblèmes de la monarchie ; le manteau royal semé de fleurs de lys et doublé d'hermine servait de fond à cette allégorie royale et religieuse (1). Ce premier travail plut au public ; Pigalle avait vu l'occasion d'y placer des études gracieuses et naturelles qui portaient son cachet particulier.

L'exposition du 25 août 1745 approchait, et Pigalle prépara pour cette grande fête des arts un buste de femme, un Christ en croix et une statue de la Vierge.

(1) *Vie des plus fameux Sculpteurs*. D'Argenville.

Dès les premiers temps de son séjour à Paris, il s'était lié avec une famille d'artistes vivant comme lui de son travail ; elle avait pour chef Boizot (1), peintre ordinaire du roi, membre de l'Académie royale de peinture et de sculpture. Il était nouvellement marié ; Pigalle fit en terre cuite le buste de sa jeune femme (2). C'était le témoignage d'amitié qu'il donnait à ceux, dont il aimait à serrer la main : c'est ainsi qu'il solda jusqu'à la fin de ses jours la dette de l'amitié, celle de la reconnaissance.

Au Dieu qui l'avait doué d'heureuses facultés, à la religion que suivait sa mère, il paya bientôt le tribut que doit tout homme de génie et de cœur. Il fit en plâtre un Christ en croix de grandeur naturelle. Il savait ce qu'était la résignation dans la souffrance, et cette grande figure fut digne de lui (3).

Alors vivait dans la rue de Charonne une communauté de femmes, connue sous le nom de couvent de la Madeleine de Traisnel. Fondée dans la commune de ce nom, sise en Champagne au XIVe siècle, elle s'était retirée à Paris en 1652 (4). Anne d'Autriche avait, en 1634, posé la première pierre des bâtiments, et la nouvelle chapelle s'enrichissait chaque jour. M. d'Argenson vit à l'exposition le Christ de Pigalle ; il lui plut, et il en commanda la reproduction en plomb pour l'église de la Madeleine de Traisnel.

Il était un autre édifice religieux et tout à fait national dont s'occupait M. le comte d'Argenson ; l'Hôtel des Invalides était l'objet de ses attentions continuelles. Sous la voûte du magnifique dôme, commencé par Libéral Bruant, en 1675, achevé par Jules Mansart, en 1705, il avait fait suspendre les drapeaux pris sur les ennemis de la France, les trophées des XVIe et XVIIe siècles (5).

(1) Louis-Simon Boizot, sculpteur, né en 1743, mort en 1809, et Mlle Boizot, qui fit de nombreuses gravures, appartiennent à cette famille.
(2) *Livret de l'Exposition de* 1745, n° 162, p. 29.
(3) *Livret de l'Exposition du 25 Août* 1745, n° 159.
(4) Dulaure, *Histoire de Paris*.
(5) *De l'institution de l'Hôtel des Invalides*. Paris, 1854, p. 65.

Autour de l'autel élevé sous le dôme, sont six chapelles qu'il voulut décorer de statues; les rivaux et les amis de Pigalle, Lemoine, Coustou, Caffieri, Adam aîné, D'Huez, Pajou, Lapierre, Falconet y travaillèrent.

L'honneur de sculpter la statue de la Vierge avait été réservé d'abord au sculpteur Corneille Van Clève, né à Paris, en dépit de son nom hollandais; il fit un modèle haut de sept pieds : mais il mourut en 1720, sans l'avoir mis à exécution; il avait seulement terminé le bas-relief qui devait orner la partie inférieure de l'autel.

Pendant vingt-six ans cette statue fut oubliée; M. D'Argenson fit venir Pigalle et lui confia cette œuvre capitale. L'artiste accepta cette proposition avec reconnaissance, et se mit à l'ouvrage avec cette ardeur qui le caractérisait; il respecta scrupuleusement les proportions adoptées par Van Clève (1), et, en 1745, il fit figurer à l'exposition son projet en plâtre (2) : il fut approuvé par tous, et personne n'en sera surpris.

Cette statue de marbre blanc est des plus gracieuses : la Vierge est debout et coiffée d'un voile qui retombe sur ses épaules; ses cheveux rejetés en arrière dégagent son front au doux aspect; elle regarde avec bonheur son jeune fils qu'elle tient assis sur son bras gauche; il repose sur une sorte de berceau qu'elle a formé de son manteau : elle lui donne un siège et un abri protecteur. Complètement nu, il étend ses bras enfantins vers le spectateur; il agite ses jambes en jouant, et sa tête mignonne a toutes les grâces de l'enfance : elle respire le bonheur sans mélange, le plaisir de regarder, de vivre; il provoque l'affection de ceux qui le regardent, de ceux qu'il chérit et pour lesquels bientôt il va mourir.

Aussitôt après l'exposition, Pigalle se mit à reproduire la statue

(1) *Notice biographique sur C. Van Clève*, par le comte de Caylus. — Mémoires inédits sur la vie et les ouvrages des membres de l'Académie royale de peinture et de sculpture. — Paris. Demoulin. T. II. p. 76.

(2) *Livret de l'Exposition de* 1745, p. 29.

en marbre et la termina dans les premiers mois de 1748 ; elle figurait à l'exposition des beaux-arts ouverte au Louvre au mois d'Août (1), et bientôt, assise dans la chapelle sise à droite dans le transept du dôme, elle fit l'ornement de ce temple vénérable. La vue de cette douce et riante image calmait la douleur du soldat blessé, chassait les souvenirs sanglants qui parfois troublaient l'esprit des vieux hommes d'armes et promettait à tous le repos sans fin.

A la même époque Pigalle paraît avoir fait une tête de Christ en plomb pour la même église : nous ne savons rien de son histoire. Parmi les artistes admis à l'honneur de décorer l'église des Invalides, Pigalle avait retrouvé son beau-frère Allegrain ; c'était à lui qu'on avait confié le soin de faire la statue de saint Eustache. Charlotte Pigalle, sa femme, n'avait pas eu d'enfant, et jeune encore elle avait quitté cette terre sur laquelle elle n'avait pas eu le bonheur d'agiter doucement un berceau chéri : Allegrain, d'une humeur sauvage et presque sans relation, avait besoin d'un intérieur : il épousa bientôt Marie-Catherine Vedy. Pigalle n'avait pas abandonné le mari de sa sœur : c'était un de ces hommes dont les affections survivent aux causes qui les ont fait naître, et plus d'une fois Allegrain fut heureux de retrouver en lui le frère de ses jeunes années, le conseiller sincère de son âge mûr, l'ami de ses vieux jours.

Ces travaux avaient consolidé la position de Pigalle ; ses collègues lui conférèrent, après l'exposition de 1745, le titre de professeur adjoint ; l'élève de Lemoine et de Le Lorrain devenait maître à son tour. Il eut dès lors des écoliers, des imitateurs, comme il avait déjà des détracteurs et des rivaux.

Pendant qu'il achevait la statue de la Vierge pour l'église des Invalides, on lui confia la décoration de la porte qui donnait entrée dans la nouvelle chapelle des Enfants trouvés.

(1) *Livret de l'Exposition de 1748*, p 24.

Les administrateurs des hôpitaux de Paris avaient fondé dans la Cité un hospice pour les enfants délaissés ; cette première fondation subsista jusqu'en 1747. A cette époque, quelques démolitions permirent de donner à cet établissement une plus grande importance, et l'architecte Boffrand fut chargé de construire le nouvel hôpital ; la chapelle fut couverte de peintures à fresque dues au pinceau de Natoire et de Brunetti (1). On en a retrouvé les traces lors des réparations faites, il y a quelques années, dans une salle ouverte sur son emplacement. Pigalle décora d'un bas-relief le modeste portail donnant sur la rue : il représente des enfants malades, abandonnés à la charité chrétienne (2). Ce morceau, rapidement exécuté, vint ajouter encore à sa réputation. Il excellait à reproduire les figures enfantines : elles convenaient à merveille à son ciseau naturel, à son esprit plein de bienveillance ; c'est ainsi qu'il se préparait aux grands travaux qui devaient bientôt éterniser son nom.

(1) *Histoire de Paris.* Dulaure, 6ᵉ édition, t. v, p. 219.
(2) *Eloge de Pigalle.* Mopinot, p. 5. — *Vie des plus fameux sculpteurs.* D'Argenville, t. ii.

CHAPITRE VI.

Pigalle fait pour le Roi de Prusse les statues de Mercure et de Vénus. 1748.

M. d'Argenson n'était pas homme à laisser de côté ses amis, même quand ils étaient en bon chemin ; il attira sur Pigalle l'attention du Roi. Louis XV aimait les arts pour eux-mêmes, et comprenait fort bien tout ce que les artistes et les gens de lettres peuvent répandre de gloire sur un règne. Visiteur intelligent des expositions de peinture et de sculpture, il alla plus d'une fois surprendre chez eux peintres et sculpteurs ; les travaux de l'atelier l'intéressaient, et il sut dignement récompenser les grandes œuvres qui virent le jour de son temps.

Au Salon de 1745, on voyait la tête de Mercure en plâtre exécutée par Pigalle avec tout le fini dont il était capable (1). Le Roi l'avait personnellement demandée. La statue de 1744, celle à qui l'auteur devait sa réception à l'Académie, avait frappé le prince ; cette figure si riche de jeunesse, ce sourire, douce expression de plaisir et en même temps si plein de malices, l'avaient séduit ; et il aimait à parler de cette riante et gracieuse statue.

Il décida qu'elle serait exécutée en marbre, et sur une proportion de sept pieds. — Mais, ajouta-t-il, il faut que M. Pigalle lui fasse un pendant digne d'elle.

(1) *Livret de l'Exposition de 1745*, p. 29, n° 161.

Le sculpteur n'eut pas besoin de chercher longtemps pour satisfaire au désir du monarque. Il avait fait Mercure prêt à partir pour exécuter les ordres de Vénus ; il lui donna pour pendant: Vénus donnant ses ordres à Mercure.

Le plâtre de cette statue, haute de six pieds, fit partie de l'exposition de 1747 : elle avait place dans le grand Salon (1). La déesse était complètement nue, assise sur un rocher ; des vêtements, des feuillages, des gazons recouvraient un siége qui, sans ces précautions, eut été trop dur pour Cythérée. Son bras droit plié ramène les mains vers les seins, comme pour les cacher ; le bras gauche étendu, mais avec grâce, a le geste du commandement, non pas impérieux comme s'il se fut agi de Jupiter, mais élégant et plein de charmes, comme il convient à la reine des amours. La jambe droite passe derrière la jambe gauche légèrement allongée ; à ses pieds mignons, du côté droit, sont deux tourterelles aux ailes déployées ; elles font ce que font tourterelles inoccupées : elles se becquettent amoureusement.

Vénus a les yeux à demi baissés : elle a toute la pudeur compatible avec son caractère. Il est inutile de dire que la figure est celle d'une jeune et jolie femme ; l'artiste lui prodigue, à ses traits, à sa tournure, toutes les grâces françaises, toutes les délicatesses d'un ciseau qui se promène sur le marbre blanc de Paros.

Cette statue fut trouvée belle par le public (2). Elle fut sévèrement critiquée par les rivaux de Pigalle, et déclarée beaucoup inférieure à celle du Mercure qu'elle aurait dû, disait-on, égaler en mérite.

C'est le sort de tous les objets d'art destinés à se faire pendant. L'égalité n'est ni dans les œuvres de la nature, ni dans celles de l'homme ; et loin de nous l'idée de soutenir que la statue de

(1) *Livret de l'Exposition de 1747*, p. 17.
(2) *Eloge de Pigalle*. Suard. Mélanges de littérature.

Vénus vaut mieux ou pour le moins autant que celle de Mercure ; l'opinion unanime des contemporains nous donnerait tort, et le jugement de la postérité confirme celui du xviiie siècle. Mais il n'est pas juste que les beautés de la statue de Vénus soient absolument victimes des mérites du Mercure. Sans doute elle n'a pas la fierté d'une femme de Sparte, la fermeté d'une amazone ; elle n'est ni grecque ni romaine. Elle est française ; c'est une beauté nationale ; c'est une de ces femmes avenantes et gracieuses comme Pigalle savait les faire, comme Pigalle les voyait autour de lui. Elle est de la famille des Vénus de Coustou, de ces charmantes figures qui font l'honneur du Jardin des Tuileries (1).

Aussi la nouvelle Vénus finit-elle par être bien accueillie ; elle plut au Roi, à Madame de Pompadour. Elle fut saluée comme l'heureux pendant du Mercure ; elle l'expliquait, le complétait. Et qui d'ailleurs n'eut eu plaisir à regarder ces deux types élégants de la jeunesse et de la beauté ?

Louis XV voulut en avoir des réductions exactes, de taille à faire des modèles de statuette pour sa manufacture de porcelaine et de biscuits à Sèvres, et il fut obéi ?

Sa bienveillance pour Pigalle ne s'en tint pas là. Depuis 1740, la France était en guerre avec l'Empire et l'Angleterre : elle avait pour allié un prince dont le renom est grand, mais dont la fidélité n'égalait pas le mérite militaire. Frédéric, roi de Prusse, abandonna le drapeau fleurdelysé toutes les fois que ce fut son intérêt. Mais Louis eut le bonheur d'avoir de grands généraux : le Maréchal de Saxe, M. de Chevert, M. de Belle-Isle couvrirent nos soldats de gloire ; et pendant huit ans, l'héritier de saint Louis et d'Henri IV se montra digne de commander aux vainqueurs de Fontenoy. Après de glorieux succès, l'armée royale envahit la Hollande, et cette invasion effraya nos ennemis. La paix fut négociée, puis signée le 18 Octobre 1748, à Aix-la-Chapelle.

(1) Winckelmann. *Traité de la Grâce dans les œuvres d'art.*

Le Roi de Prusse, le roi des sceptiques, avait trahi deux fois la France : il est vrai qu'il y avait gagné la Silésie. Les philosophes de l'école de M. de Voltaire ont toujours su conduire leurs affaires.

Quoiqu'il en soit, Louis voulut adresser à son douteux allié l'un de ces cadeaux que les rois seuls peuvent s'offrir. Des œuvres d'art, nées sous son règne, lui parurent plus dignes d'être offertes et reçues que des joyaux, enfants de la mode. Le Mercure et la Vénus de Pigalle l'avaient enchanté : ces deux statues reproduites en marbre lui semblèrent un don de nature à flatter Frédéric; et Pigalle reçut l'ordre de les exécuter (1747-1748).

La longue lutte des corporations des métiers de Paris contre les artistes était terminée ; et nos princes n'avaient plus besoin de délivrer des brevets de sculpteur, de peintre du roi pour soustraire les gens de génie aux règlements étroits de la maîtrise. Dès le règne de François Ier, ils avaient ouvert dans leur palais un asile aux artistes dignes de ce nom. Une partie du vieux Louvre avait cette libérale destination, et peintres, graveurs, mécaniciens, sculpteurs, ciseleurs, horlogers, émailleurs, orfèvres y recevaient tour à tour l'hospitalité.

Elle ne fit pas défaut à Pigalle. Il y avait son atelier à l'époque dont nous parlons, et c'est là qu'il travaillait pour le Roi de Prusse. Au mois d'Août 1748, les deux statues s'y trouvaient à peu près terminées, en marbre, et c'est là que, pour la dernière fois, au grand regret de tous les Français éclairés, elles furent livrées à l'attention du public, à la critique des artistes (1).

Si Pigalle avait des amis, il avait aussi, comme tous les gens de valeur, des rivaux qui ne le ménageaient pas. A leur tête, nous avons le regret de placer un homme de mérite, l'habile auteur d'une charmante et pudique statue, connue sous le nom de *la Baigneuse*, Etienne-Maurice Falconet. Avec lui complotait un savant artiste, un habile connaisseur, Pierre-Jean Mariette. Dans

(1) *Livret de l'Exposition d'Août* 1748, page 24.

son *Abecedario* (1), il répète les observations désobligeantes bourdonnées autour de lui. — « Le *Mercure*, dit-il, est peut-être ce que Pigalle fera jamais de mieux. Il n'y a rien à désirer que dans l'exécution ; car le marbre ne pourrait être mieux manié. L'on pourrait souhaiter plus de finesse dans les touches et que le tout fut terminé avec plus de soin : mais c'est ce qu'il ne faut pas espérer de notre sculpteur. Il n'amènera jamais ses ouvrages à ce beau précieux qu'a mis dans les siens le Flamand (2), l'Algarde (3) et les meilleurs sculpteurs de l'antiquité. »

Rien n'est plus injuste, selon nous, que ce jugement. S'il est un mérite auquel Pigalle puisse prétendre sans craindre de contestations, c'est, sans aucun doute, celui d'avoir su finir ses œuvres avec le plus grand soin.

Hâtons-nous d'ajouter que Mariette, l'honnête et laborieux collectionneur, mentionne les regrets du public quand il sut que ces deux chefs-d'œuvre allaient passer le Rhin et briller sur la terre étrangère.

Cette fois, il était l'écho du cri national. On ne pouvait croire que ces deux belles statues ne fussent pas gardées par le Roi, qu'il put s'en dessaisir au profit d'un prince, auquel il ne devait rien, et qui prouva depuis combien l'on avait eu tort de compter sur son amitié.

On lui fit part du splendide présent qu'on lui réservait, et ses correspondants s'empressèrent de lui en faire connaître la valeur : — « Je vis, Sire, à Paris, les statues qui vous sont destinées. Elles sont toutes d'une grande beauté. Mais il y a surtout un *Mercure* attachant son aile au talon qui n'a guère son pareil au monde. » — C'est ce que M. de Maupertuis écrivait à Frédéric, le 20 Février 1749 (4).

(1) Fol. 344. *Cabinet des Estampes de la bibliothèque fondée par nos rois.*
(2) François Duquesnoy, connu sous le nom de *François Flamand*, né à Bruxelles, en 1594, mort en 1646.
(3) Alex. Algardi, né en 1593, mort en 1654.
(4) *Vie de Maupertuis.* — Angliviel de la Beaumelle. — Paris, 1856. P. 115.

Ce ne fut qu'à la fin de 1749 ou au commencement de 1750 que le présent de Louis XV partit pour la Prusse. A leur arrivée l'émotion fut grande parmi les artistes : on se demandait avec étonnement comment de tels trésors se trouvaient à Berlin (1). On accusa Louis de manquer de goût ; il ne fallait accuser que sa générosité, sa loyale confiance dans un prince égoïste.

Frédéric fut extrêmement satisfait, et le 17 mars 1750 il écrivait à M. le marquis de Valori, ambassadeur de France en Prusse : — Vous avez vu mon admiration et ma sensibilité à la réception des belles statues que le Roi votre maître a bien voulu m'envoyer (2). »

Cette lettre est diplomatique et de plus du grand Frédéric ; on pourrait la soupçonner de pure politesse ; cette supposition serait mal fondée. La Prusse fut fière de posséder l'œuvre capitale d'un artiste dont le nom dès lors fut glorieux, et son Roi leur fit réellement la réception la plus honorable.

Le palais et les jardins de Sans-Souci, dans ce temps, étaient sa résidence favorite. C'est là qu'il plaçait toutes les richesses artistiques qu'il pouvait réunir. Au bas d'une belle terrasse connue des promeneurs de Berlin s'étend un large bassin alimenté par une grande fontaine; autour s'élèvent douze groupes en marbre, empruntés à la mythologie ; dix d'entre eux furent sculptés par deux artistes français que le grand Frédéric s'attacha pour quelque temps, les oncles du gracieux Clodion, les frères Adam (3). Le *Mercure et la Vénus* de Pigalle complétèrent cette royale décoration, et Frédéric, comme Louis XV, ne pouvait regarder sans plaisir ces deux charmantes figures (4).

(1) Mathias Orsterreich. — *Les Artistes français à l'étranger*. L. Dussieux, Paris, 1856 P. 93.

(2) *Mémoires des négociations du marquis de Valori*. Paris, 1820, t. II, p. 308, lettre LVII.

(3) Nicolas Sébastien Adam, né à Nancy le 22 Mars 1705, mort à Paris le 27 Mars 1778. — Lambert-Sigisbert Adam, né à Nancy le 10 Février 1700, mort à Paris le 13 Mai 1759. — Leur père était aussi sculpteur.

(4) Lettre de M. G. Waagen, 20 Novembre 1857. — *Die museen und Kunst Werke Deutschland*. Dr H. A. Muller. Leipzig, 1858, t. I, p. 371.

Et depuis ce temps, en dépit des révolutions et des œuvres de l'art moderne, il n'est pas un voyageur qui n'ait pensé comme ces augustes protecteurs des arts. En 1763, dans une lettre dont nous parlerons en temps et lieu, M. de Voltaire écrivait à Pigalle : — « Il y a longtemps, Monsieur, que j'ai admiré vos chefs-d'œuvre, qui décorent un palais du Roi de Prusse et qui devraient embellir la France. »

Cette pensée revenait sans cesse à l'esprit de leur auteur. Il devait à son *Mercure* sa position, sa fortune, sa gloire ; c'était l'œuvre de ses belles années, et, chose rare, il n'avait pas trompé les rêves de son jeune cœur ; il ne voulut pas mourir sans avoir revu son œuvre bien-aimée. Longtemps après 1750, alors que l'artisan de la rue Meslay était un grand artiste, alors qu'il avait acheté sa gloire par les années, des travaux dont nous parlerons à leur date le conduisirent aux bords du Rhin. Quelques préparatifs indispensables lui laissèrent trois semaines d'indépendance complète ; il partit pour le nord, heureux du loisir que les circonstances lui faisaient, heureux de l'espérance qui lui souriait, il allait voir ses enfants chéris, le palladium de sa jeunesse ; il allait cueillir pour la seconde fois les lauriers qui avaient ceint son front de trente ans.

Mais dans ce monde tous les rêves ne se réalisent pas. Il est des hommes auxquels la fortune ne sourit jamais ; il en est, même des plus brillants, auxquels elle ne sourit pas toujours. C'est une coquette infidèle aux jeunes hommes comme aux vieillards, aux nullités parfois heureuses, aux gens de génie qu'elle a souvent caressés.

On était en 1775, quand Pigalle se mit en route pour la Prusse. Nous laissons un de ses contemporains raconter le mécompte auquel il était réservé :

« Arrivé à la porte de Berlin, on lui demanda son nom ; il répondit : — Pigalle, auteur du *Mercure*. Le Roi donnait à souper le même soir au grand-duc de Russie et à la princesse de Wur-

temberg, destinée en mariage à ce prince. Pigalle fut introduit au souper; le Roi avait défendu de laisser entrer personne dans la salle où l'on servait : mais les portes en étaient ouvertes, et Pigalle resta à l'entrée comme une foule d'autres spectateurs.

Le Roi l'ayant distingué comme étranger ordonna qu'on le laissât entrer dans la salle, et demanda en même temps le nom de ce Français. On lui répondit, d'après le signalement de la porte, que c'était M. Pigalle, auteur du *Mercure*. Sa Majesté prussienne crut que c'était l'auteur du *Mercure de France*, et comme elle ne connaissait cet ouvrage périodique que sous de mauvais rapports, sa curiosité n'alla pas plus loin.

Pigalle, qui avait fort bien démêlé la question du Roi, sortit un peu mortifié de l'indifférence dédaigneuse qui avait suivi la réponse. Il serait parti sur-le-champ de Berlin, s'il n'avait point voulu voir sa *Vénus* et son *Mercure*. Il se rendit le lendemain à Postdam où ces deux statues étaient placées. Après avoir examiné la première : — Je serais très fâché, dit-il, si je n'avais pas fait mieux depuis. Il examina ces deux ouvrages comme s'il eut examiné ceux d'un autre, et en analysa les défauts et les beautés avec sa naïveté naturelle. M. de Grimaldi, qui le rencontra dans le jardin de Postdam, lui proposa de le présenter au Roi ; mais il refusa cet honneur avec un peu de dépit, et retourna le soir même à Berlin. Le Roi ayant appris le lendemain la méprise qu'il avait faite, fit chercher Pigalle aussitôt ; mais il était parti de grand matin pour Dresde.

Pigalle a toujours regretté de n'avoir pu modeler la figure de ce monarque. Il disait que les deux plus belles têtes qu'il eût vues en sa vie étaient celles de Louis XV et de Frédéric II : la première, pour la noblesse des formes ; la seconde, pour la finesse spirituelle de la physionomie. Il ne pouvait retenir son indignation, quand il rencontrait ces portraits du roi de Prusse, où on lui a donné, disait-il, *l'air d'un coupe-jarret* (1). »

(1) *Eloge de Pigalle*. Suard.. Mélanges de littérature.

Ainsi se passe la vie d'espérance en déception : et Pigalle était cependant alors au nombre des plus heureux. Frédéric ne négligea depuis aucune occasion de prouver son estime pour l'artiste qu'il avait si mal reçu, et dont en mainte occasion il avait fait publiquement l'éloge (1). Il lui fit même témoigner ses regrets sincères de ce malentendu et le pria d'agréer ses excuses. L'abbé Pernotti fut chargé de cette ambassade aussi honorable pour le prince que pour Pigalle (2).

A l'histoire de la statue de Mercure, dont le rôle est si grand dans la vie de notre sculpteur, se rattache une dernière circonstance que nous ne pouvons omettre.

Jamais Pigalle n'oublia la bonne ouvrière de Lyon qui l'avait soigné, qui sut lui trouver un protecteur et le mit en position de tirer parti de son précieux modèle. Jusqu'à la fin de ses jours, elle reçut de lui des marques utiles de reconnaissance.

Le généreux fabricant, qui l'avait si noblement obligé, vint le visiter dans sa prospérité. Pigalle fit son buste, c'était sa manière de remercier ses bienfaiteurs. La destinée lui permit bientôt de faire plus. Le riche lyonnais, cet ami des pauvres et des arts, fut à son tour victime d'un de ces revirements de fortune trop communs dans les villes industrielles. Pigalle le sut, et jusqu'à la fin de sa vie lui prouva que la reconnaissance de l'artiste égalait la libéralité du négociant (3).

Ici finit l'histoire du *Mercure* de Pigalle : elle nous le montre tout entier, artiste laborieux et pauvre, artiste de génie et de cœur.

(1) V. Edition des *OEuvres du roi de Prusse*, Berlin 1847. — T. vii, p. 35; — t. xiii, p. 166; — t. xxiv, p. 192; — t. xxiv, p. 491. — Cette mésaventure de Pigalle est racontée aussi par Fussli : *Dictionnaire des Artistes*, 1829. — T. ii, p. 1094. — V. Thiebault, p. 24 et 25.
(2) Lettre de M. Waagen, 20 Novembre 1857.
(3) *Eloge de Pigalle*. Mopinot., p. 4.

CHAPITRE VII.

Bustes du maréchal de Saxe et de M. de Voltaire. — Buste inconnu. — Bustes de M. d'Isles, de Madame de Pompadour. — L'Enfant à la cage. — 1750-1751.

Les temps avaient marché : pendant que la position de Pigalle s'était largement assise, pendant que Frédéric de Prusse avait consolidé ses conquêtes et préparé, par sa politique, à sa patrie un brillant avenir, l'héritier de Louis XIV, égaré par les sophismes de la philosophie sensualiste, avait abandonné la route que doivent suivre tous les gens d'honneur, rois et hommes d'armes, artisans et princes. A des actes passagers de conduite irrégulière avait succédé, pour le malheur de la France, une liaison coupable et permanente dont le scandale devint public, et pour comble de honte, accepté par la nation officielle.— Louis, pendant longtemps époux fidèle et tendre père, brave soldat, prince tolérant et bon, s'était fait chérir du peuple et il avait mérité son amour. S'il fut mort après la belle journée de Fontenoy, son règne ne rappellerait que d'heureux et brillants souvenirs. Mais Dieu qui veut éprouver les princes et les peuples, le laissa sur la terre : et dèslors commencèrent des jours de décadence morale dont la fin n'est pas venue.

L'histoire de Pigalle, et nous en remercions le ciel, ne nous obligera pas à raconter les désordres honteux qui ternirent le milieu du xviii^e siècle, de fouiller dans la fange où le rationa-

lisme épicurien et égoïste précipite l'homme qui n'a plus de foi. Le début de cette crise fatale se mêle seul à la carrière de notre sculpteur : il n'avait plus besoin de patrons pour sortir de la foule, et la bienveillance de Madame de Pompadour, pour lui, fut plutôt un hommage à son mérite qu'une protection nécessaire.

Depuis cinq ans environ Madame Lenormand d'Etioles, marquise de Pompadour, avait pris à la cour la place de la vertueuse reine Marie Leczinska. Une belle éducation avait développé chez elle les facultés brillantes dont la nature l'avait douée. Gracieuse et spirituelle, elle aimait les arts et les lettres, non pour jouer son rôle, mais par la grâce de Dieu. Louis, dont les plaisirs avaient émoussé le sens naturellement droit, lui laissa prendre une part trop grande dans la distribution des faveurs royales. Gens de lettres et philosophes furent à ses pieds. Les artistes reçurent d'elle des commandes que n'avait pas su leur faire la fille de Stanislas, cette bonne princesse qui voyait seulement dans le pouvoir royal la possibilité de faire chaque jour des aumônes.

Madame de Pompadour demanda son buste à Pigalle. De ce fait il n'existe qu'un seul témoignage, celui du graveur J.-G. Wille; il en parle dans ses mémoires, sous le millésime de 1750 (1). Si ce buste fut réellement exécuté, nous ne savons ce qu'il a pu devenir; peut-être Wille l'a-t-il confondu avec une statue dont nous parlerons plus loin.

Les prétentions de Madame de Pompadour à diriger le ministère des beaux-arts, n'empêchaient pas le Roi de s'en occuper encore. Pour honorer dignement les grands hommes de son règne, et les récompenser des services par eux rendus au pays, il avait décidé que leurs bustes seraient faits par les meilleurs artistes du moment; il confia successivement à Pigalle celui du Vainqueur de Fontenoy, celui du poète qui chanta cette victoire. La bienveillance du Roi flatta M. de Voltaire : il fut surtout charmé de voir le soin

(1) *Mémoires et Journal de J.-G. Wille*. — Paris, 1857, T. II, p. 402.

de transmettre ses traits à la postérité confié publiquement au ciseau d'un artiste populaire; aussi s'empressa-t-il de faire parvenir à Pigalle les vers suivants :

> Le Roi connait votre talent ;
> Dans le petit et dans le grand
> Vous produisez œuvre parfaite.
> Aujourd'hui, contraste nouveau,
> Il veut que votre heureux ciseau
> Du héros descende au trompette.

Pigalle accepta volontiers la double mission qu'il recevait de la bonté royale. Ces figures célèbres, qu'il était chargé de reproduire, étaient destinées à jouer plus tard dans sa vie un rôle important. — Le buste de M. de Voltaire, sans doute, fut le moins heureux des deux ; les monuments artistiques contemporains n'en parlent pas. — Il n'en est pas de même de celui du maréchal de Saxe. Ce grand homme de guerre, naturalisé français en 1746, l'honneur de nos drapeaux pendant 30 ans, comblé des faveurs de la couronne, mourut le 30 Novembre 1750, dans sa résidence du château de Chambord. Ce fut sans doute alors que Pigalle exécuta son portrait. Ce buste, fait en marbre blanc, plus grand que nature (1), arrondi dans sa partie inférieure, repose sur un pied de même matière.

Le maréchal porte une cravate nouée avec négligence, et un manteau qui couvre toute l'épaule gauche et la poitrine du même côté. Ce vêtement passe derrière l'épaule droite qu'il effleure à peine et revient sur la poitrine au dessous du sein droit. De ce côté se voit la cuirasse; l'artiste y a placé les armes du comte de Saxe posées sur deux bâtons de maréchal de France croisés : Autour de l'écusson sont les insignes des Ordres du Roi.

Le large front du maréchal est découvert. Ses cheveux abondants et bouclés se rejettent en arrière. Telle était d'ailleurs la

(1) Suivant M. H. Barbet de Jouy, dans sa *Description des Sculptures modernes du Louvre* (Paris, 1855, p. 118), ce buste aurait 0,800. — M. de Clarac, dans le t. VI de son *Musée de Sculpture ancienne et moderne*, p. 220, lui donne 0,798 de hauteur. La différence est minime.

mode au milieu du xviii^e siècle, mode élégante qui donnait l'air noble et franc, et les apparences du génie. Maurice de Saxe ne lui devait rien : mais sa belle figure n'y perdait pas. Son front, développé dans toute son étendue, révèle au spectateur son génie audacieux plein de sangfroid et de ressources. L'amour et la fortune ne cessèrent de lui tendre la main, la gloire et la richesse de lui prodiguer leurs faveurs. La monarchie le combla de ses bienfaits : aussi sa figure respire-t-elle le bonheur. Il a le sourire sur les lèvres, non pas ce sourire dédaigneux, insultant ou railleur, mais celui de la franche félicité, celui qu'on aime à rencontrer, et qu'on voit si rarement sur la terre. Pigalle, avec ce front de brave et cette bouche gracieuse, a fait l'histoire de l'homme.

Quand on examine ce buste, on sent que l'artiste était à l'aise devant son modèle : le génie en face du génie s'inspire et se développe. Et cette première étude préparait Pigalle aux travaux qu'il devait un jour entreprendre.

A l'exposition d'Août 1750 Pigalle envoya deux bustes (1) : l'un, en plâtre, ne portait pas de nom, et nous n'en avons pas la description.

L'autre buste était celui de M. d'Isle (2). Pigalle s'était lié avec tous les artistes distingués de son temps, peintres, sculpteurs, architectes. Parmi ces derniers, il en est un bien oublié de nos jours : sa mémoire a péri comme les travaux qu'il exécuta. M. d'Isle était l'architecte de Madame de Pompadour : c'est pour elle qu'il créa plusieurs châteaux, et notamment celui de Bellevue, près Meudon. Placé sous la direction de M. le marquis de Marigny, d'Isle eut occasion de rendre service à Pigalle, en lui procurant quelques travaux dont l'histoire approche, et le sculpteur s'empressa de le remercier à sa manière, en perpétuant ses traits.

Pigalle avait la faveur de la cour : aussi les courtisans s'appro-

(1) *Livret de l'Exposition* de 1750, p. 17.
(2) Id. n° 63, p. 17.

chèrent de lui. D'abord patrons bienveillants, ils estimèrent bientôt un homme dont le courage avait égalé le mérite ; quelques-uns devinrent ses amis sincères. De ce nombre fut Pâris-Montmartel, garde du trésor royal, et financier habile comme Pâris-Duverney, son frère aîné.

C'est lui qui soldait à Pigalle le prix des travaux commandés par la Couronne ; il s'acquittait de cette mission non pas en commis au cœur sec, non pas en banquier infatué de la puissance des écus, mais en homme d'intelligence et de bon goût. Il agissait en grand seigneur digne de sa fortune et savait encourager les artistes en son nom personnel.

Il pria Pigalle de faire une œuvre à son intention ; c'est alors que celui-ci composa pour un protecteur qu'il aimait la célèbre statuette connue sous le nom de l'*Enfant à la cage*. Elle représente une fillette nue, assise sur le gazon ; elle tient de la main gauche une cage ouverte ; l'oiseau qu'elle contenait s'est envolé ; l'enfant lève vers le ciel, qu'a pu gagner le fugitif, ses yeux attristés ; sa petite figure exprime le désappointement le plus naïf, la douleur comme on la sent à l'âge où les vraies peines de la vie ne sont pas connues (1). Ce morceau, fini par l'auteur avec le plus grand soin, est un des types de sa manière. Pigalle est le sculpteur par excellence des natures bonnes, douces et confiantes ; ce qu'il aimait à reproduire, c'était l'enfant et la femme : on aime à faire ce que l'on fait bien.

Ce joli bijou figurait à l'exposition de 1750 ; il attira l'attention générale, et la douleur de la pauvre petite fille toucha et fit sourire tout le monde (2). Pâris-Montmartel avait payé cette œuvre 2,400 livres.

Le roi la vit et voulut qu'il y en eut une réduction dans la col-

(1) N° 62, *Livret de l'Exposition d'Août* 1750, p. 17.
(2) *Abecedario de Mariette*. Manuscrit de la Bibliothèque de la rue Richelieu, galerie des estampes, fol. 334. — *Éloge de Pigalle*. Suard, Mélanges de littérature. — D'Argenville. *Vie des plus fameux sculpteurs*.

lection des modèles de la manufacture de Sèvres. Pigalle en fit plusieurs reproductions en bronze ; l'une d'elles, haute de 15 à 17 pouces sur 9 pouces de large, fut achetée par l'auteur de la grande basilique de Sainte-Geneviève, Soufflot, architecte du roi, l'un de nos grands artistes dont la Révolution a respecté les œuvres. Un autre exemplaire fut ciselé par l'auteur avec le plus grand soin et conservé dans son atelier.

Ce menu chef-d'œuvre était placé dans le cabinet de Pâris-Montmartel sur une riche console de bois doré. C'était probablement l'une des pièces les plus précieuses de son splendide hôtel. C'était peut-être celle qu'il aimait le plus. Aussi lorsque Latour fit de ce généreux financier le magnifique portrait, dont Cathelin nous a transmis la gravure, il y posa son modèle dans un salon, et près de lui l'*Enfant à la cage*. C'est le seul objet d'art qu'il daigna reproduire.

Pigalle l'avait signé : ce qu'il ne faisait pas toujours. Il aimait cette naïve figure : aussi plus tard, à la vente qui dispersa les trésors réunis par Pâris-Montmartel, il donna l'ordre de l'acquérir pour son propre compte. Il ne l'obtint qu'au prix énorme de 7,200 livres (1). Mais il rentrait dans une œuvre de sa jeunesse, et en l'achetant aussi cher, il avait la douce satisfaction de rendre avec usure la somme qu'il avait acceptée d'une famille jadis riche et puissante, alors déchue et ruinée. Se souvenir des services reçus, s'acquitter sans cesse fut l'œuvre de toute sa vie.

(1) *Eloge de Pigalle*. Mopinot, p. 13.

CHAPITRE VIII.

Education de l'Amour. — Buste de Louis XV. — Erigone. — Travaux au château de Crécy-Aunay. — Statue du Silence. — Statue de Madame la marquise de Pompadour. — Christ en croix. — 1751-1753.

Les expositions se suivaient, et Pigalle n'avait garde de leur refuser ses œuvres. Les applaudissements de la foule étaient encore nécessaires à sa réputation. Alors âgé de trente six ans, il était à cette époque de la vie où le travail est facile. Les forces physiques, encore complètes, soutiennent les efforts du génie qui s'élève. Et notre sculpteur était loin des jours où la nature dit à l'artiste : — *Non longius ibis*, avant de dire à l'homme : — retourne à tes pères.

En 1751, le Louvre reçut, pour son exhibition annuelle, deux plâtres de Pigalle. L'un représentait l'*Education de l'Amour* (1). Qu'est devenu cet objet d'art ? Fut-il exécuté plus tard en marbre ? Quelle était sa composition ? A toutes ces questions nous resterons muet, et nous attendrons du temps et des amis de l'art les détails qui nous manquent.

Depuis longtemps Pigalle désirait faire une statue du Roi son protecteur. Cet honneur, qui devait sous peu lui revenir trois fois, se faisait attendre. La tête de Louis le Bien-Aimé, réellement était belle et pleine d'expression. Sa taille était grande et sa tournure

(1) *Livret de l'Exposition d'Août* 1751, p. 23, n° 37.

majestueuse : c'était un Roi. Pourquoi ne s'en souvint-il pas. Il était encore chéri de son peuple et les artistes l'aimaient. Il les protégeait par l'intérêt qu'il leur portait, par ses commandes intelligentes, par les récompenses qu'il leur prodiguait. Il les défendait même contre les rigueurs des lois antérieures à son règne: Schmidt (1), célèbre graveur du temps, désirait être de l'Académie de peinture et de sculpture. On eut bien voulu le recevoir, mais il était protestant, et dès lors la législation de l'époque lui refusait cet honneur : elle lui fut donc appliquée. Louis, informé de cette décision légale et rigoureuse, prit des renseignements sur le mérite du graveur, et comme ils lui furent favorables, il suspendit la loi de proscription qui frappait un artiste distingué (2).

Pigalle aimait ce monarque bienveillant et aimait ses traits si fins et si dignes ; il s'exerçait souvent à les reproduire, et à l'exposition de 1751, il put placer un buste du Roi dont il était satisfait (3).

A la même époque, nous voyons paraître dans une vente publique une terre cuite de Pigalle : elle représente une des beautés du paganisme, l'amoureuse *Erigone*. Quand fut-elle exécutée? Nous l'ignorons. Mais, en 1751, elle faisait partie du cabinet du président de Tugny ; cette collection fut mise en vente par les soins de Mariette, et l'Erigone de Pigalle fut adjugée pour 49 livres 19 sols (4). Ce prix modeste semble annoncer que cette statuette était soit une ébauche à peine dégrossie, soit une des œuvres nées dans la jeunesse de son auteur.

Ses travaux lui procuraient des moyens d'existence et multipliaient ses titres à l'estime publique. Aussi l'Académie de peinture et de sculpture s'empressa-t-elle, en 1752, de lui conférer le titre de professeur. Les concurrents n'avaient pas manqué ; les envieux leur étaient venus en aide : à les entendre, la cause du bon goût

(1) Georges-Frédéric Schmidt, né à Berlin en 1712, mort en 1775.
(2) *Mémoire et Journal de J.-G. Wille.* — Paris, 1857. T. II, p. 82.
(3) *Livret de l'Exposition de* 1751, n° 37 bis.
(4) *Le Trésor de la curiosité.* Ch. Blanc. Paris, 1857. T. 1, p. 62.

était désertée, l'école française était perdue, et les saines traditions de l'art foulées aux pieds. Pigalle les laissa dire et poursuivit paisiblement sa carrière ; il resta ce que ses maîtres et la nature l'avaient fait : il n'était pas d'un caractère à plier son génie aux exigences des coteries. Celui qui s'agenouille devant la mode et les factions artistiques et littéraires n'est qu'un esclave : Pigalle était un homme.

Aux accusations élevées alors, nous répondrons plus tard. Quand nous aurons mis le lecteur en présence de l'œuvre entière de notre sculpteur, il sera temps de discuter ces critiques : l'impartialité des années les a déjà réduites à leur juste valeur.

A cette preuve d'estime qu'il recevait de ses confrères, vinrent se joindre des témoignages positifs de la bienveillance qu'il avait su mériter.

Si Madame Lenormand d'Etioles avait la faveur du prince, elle en usait pour répandre autour d'elle les encouragements dont les arts et les lettres ont besoin. Les deniers que la faiblesse royale lui prodiguait, n'étaient pas enfouis dans un coffret à triple clef ; ils ne faisaient que passer de ses jolies mains dans celles des classes laborieuses, industrielles et intelligentes.

En 1748, elle avait acheté, moyennant 650,000 livres, la terre de Crécy, près de Dreux, et pendant plusieurs années elle y fit travailler artisans et artistes ; dans l'espace de six années, elle y dépensa la somme énorme de 3,288,403 livres 16 sols 2 deniers (1). D'Isle était son architecte ; c'est lui qui conduisait les travaux. Il n'eut garde d'oublier son ami Pigalle ; et, en effet, nous voyons que, sur son visa, Pâris-Montmartel paie à celui-ci, le 23 Octobre 1752, la somme de 1,000 livres (2).

Mais qu'avait-il fait pour cette somme ? A cet égard les états

(1) *Relevé des Dépenses de Madame de Pompadour.* — J.-O. Leroy, Bibl. de la ville de Versailles. — Versailles, in-8°, p. 1, 5, 14.

(2) *Id.* p. 4.

de dépenses sont muets. Les biographes de Pigalle (1) parlent d'une statue du *Silence* faite pour Madame de Pompadour. A-t-elle été composée pour le château de Crécy ? Ce splendide domaine a été démoli de fond en comble, et tous les objets d'art qui s'y trouvaient ont été brisés ou vendus. M. l'abbé Carel, un ami des beaux-arts et curé de Crécy, a bien voulu faire à cet égard des démarches dont le résultat n'a pas répondu à son bon vouloir (2). Des statues qui décoraient le château de Madame de Pompadour, rien ne reste. Les tableaux ont été plus heureux. L'église paroissiale, le presbytère, les châteaux voisins possèdent des toiles de Watteau, de Vanloo, de Vien, signées et datées, soustraites à l'ouragan de 1793.

M. Lamesange, propriétaire à Dreux, possède une statue d'Hébé provenant du château de Crécy ; mais elle ne porte ni date ni signature, et on ne peut l'attribuer à J.-B. Pigalle plutôt qu'à tout autre sculpteur (3).

Des travaux de Pigalle à Crécy comme à Lyon, rien ne reste, pas même un souvenir, et il n'y a que 106 ans qu'ils furent terminés ! Sans doute des recherches plus heureuses amèneront la solution de ce petit problème artistique.

Mais Madame de Pompadour eut recours à Pigalle pour d'autres œuvres, dont heureusement l'histoire n'est pas un mystère.

Un jour elle passait sur le plateau qui s'asseoit au-dessous du château de Meudon, au-dessus du village de Sèvres. Impressionnable à tout ce qui était grand, elle comprit de suite les splendeurs du vaste paysage qu'on y découvrait, les charmes qu'aurait une résidence élevée sur cette colline. Elle faisait partie du domaine de la couronne. Le Roi s'empressa de la lui donner. Lassurance et d'Isle, ses architectes, tous deux gens de mérite et d'activité, la servirent en reine : en deux ans tout fut terminé. Une terrasse

(1) *Éloge de Pigalle*. — Mélanges littéraires. Suard.
(2) Lettre de M. l'abbé Carel, curé de Crécy, 2 Avril 1858.
(3) Lettre de M. Hatardon, adjoint au maire de Dreux, du 27 Août 1758.

magnifique égala celle de Saint-Germain, et des jardins dessinés avec goût furent bientôt enrichis de bassins, d'orangers, d'arbres séculaires et de statues dignes d'un tel entourage.

Une large allée les traversait. Son centre était occupé par un tapis de verdure : à droite, on rencontrait des bosquets et un labyrinthe. Il fallait à ce but de promenade une décoration capable de piquer la curiosité. La déesse de Cythère eut pu remplir ce but. Ce fut la statue de Madame de Pompadour qu'on eut l'heureuse idée d'y placer : elle était l'œuvre de Pigalle.

Elle était élevée sur un piédestal d'un mètre et demi, terminé par un entablement d'une proportion gracieuse, et placée debout sur un plan incliné, haut de 10 à 12 centimètres par devant et de 5 à 6 par derrière. Sur la partie antérieure de cette base assez mince, on lit ces mots sculptés en creux par Pigalle ; — Mise DE POMPADOUR.

La statue a pour point d'appui un tronc d'arbre enlacé de tiges de lierre délicatement ciselées ; sur sa partie postérieure on aperçoit cette épigraphe gravée : — PIGALLE fecit 1753. — La signature de l'artiste se cache à la place la moins apparente de l'œuvre, comme la violette sous l'herbe des bosquets ; par devant, au pied du tronc et près du pied droit de la belle marquise, se trouvent des roses et d'autres fleurs réunies en guirlande.

Madame de Pompadour naquit en 1722 ; elle n'avait donc que 31 ans, alors que Pigalle achevait sa statue. Elle était encore aussi riche de beauté que d'influence ; elle était au milieu de son règne, protectrice des lettres et des arts, elle recevait leurs hommages reconnaissants. Tout dans la statue de Pigalle révèle et les charmes qui séduisirent le roi et l'esprit gracieux et libéral qui sut faire oublier des fautes trop connues.

La figure rappelle les traits que lui donne le magnifique pastel de Latour. La physionomie est fine et gracieuse ; on y reconnaît à la fois l'expression de tendresse et celle de l'esprit le plus délicat ;

ses cheveux décorent les tempes de leurs ondulations; ils sont ramenés à l'aide d'un léger ruban qui passe sur le devant de la tête, formant une couronne nattée, et tombent par derrière en flots élégants.

Le col et les épaules sont nus; le costume de Madame de Pompadour n'est d'aucun style; il tient des modes grecques et des vêtements flottants du XVIIIe siècle; il rappelle à la fois et le peignoir qui sert à la sortie du bain, et la tunique des femmes de l'antiquité. Ce vêtement, fermé par devant, est noué par une ceinture qui passe à la hauteur des reins; sa partie supérieure, que rien ne soutient, laisse voir une partie du sein droit, presque tout le sein gauche et le sommet du bras gauche; les manches sont courtes, terminées par des dentelures, et légèrement serrées au centre par un travail d'aiguilles; quelques plis se dessinent sur le buste. Cette robe est fendue et relevée du côté droit; cette ouverture laisse voir un vêtement de dessous très court, fermé par trois boutons, et la jambe entièrement nue: la partie inférieure de la jambe gauche est seule exposée aux regards. Le vêtement principal tombe par derrière jusqu'au sol, et laisse voir les plis d'une étoffe rayée. La main droite s'appuye légèrement sur le cœur, et le bras gauche s'avance avec grâce et semble faire le geste indicatif d'un aimable accueil.

Sans doute cette statue n'est ni grecque ni romaine; elle n'a pas la beauté de convention, la beauté classique; mais elle a la beauté et les grâces françaises, telles qu'on les comprend, qu'on les rencontre sous notre ciel, telles que nos traditions nous les peignent. Ecoutez plutôt la description idéale faite de la beauté par un médecin d'Henri le Grand (1), ce prince qui l'appréciait si bien. Il parle d'un pauvre jeune homme fou d'amour et rêvant à celle qu'il aime: « — Il est toujours après à décrire la perfection

(1) Toutes les œuvres de M. André de Laurens, sr de Ferrières, conseiller et premier médecin du très chrestien Roy de France et de Navarre Henry le Grand, et son chancelier, en l'université de Montpellier, recueillies et traduites en françois par M. Théophile Gelée, médecin ordinaire de la ville de Dieppe, avec privilége du Roy. A Paris, M. DC. XXI. — *Discours des Maladies mélancholiques*, p. 35.

de celte beauté : il luy semble voir des cheveux longs et dorez, mignonnement frisez, et entortillez en mille crespillons, un front voûté, ressemblant au ciel esclaircy, blanc et poly comme albastre, deux yeux bien clairs à fleur de teste et assez fendus, qui dardent avec une douceur mille rayons amoureux, qui sont autant de flèches, des sourcils d'hébène, petits et en forme d'arc, les joues blanches et vermeilles comme lis pourprez de roses, monstrans aux costez une double fossette, la bouche de corail, dans laquelle se voyent deux rangées de petites perles orientales, blanches et bien unies, d'où sort une vapeur plus suave que l'ambre et le musc, plus fleurante que toutes les odeurs du Liban, le menton rondement fosselu, le teint uny, délié et poly comme du satin blanc, le col de laict, la gorge de neige, et dans le sein tout plein d'œillets, deux petites pommes d'albastre rondelettes, qui soufflent par petites secousses et s'aboissent tout quant et quant, représentant le flux et le reflux de la mer, au milieu desquelles on voit deux boutons verdelets et incarnadins, et entre ce mont jumelet une large valée, la peau de tout le corps comme jaspe et porphyre, à travers de laquelle paraissent les petites veines. »

Telle est la beauté comme l'ont toujours comprise Germain Pilon, les Coustou, Mignard, Petitot, Latour, Clouet, Vanloo et les maîtres de l'école française. Ce ne sont pas les profils droits de la Grèce, ni les robustes épaules des Romaines : ce sont les charmes coquets de la France, les grâces mignonnes et spirituelles qui règnent depuis la Provence printanière jusqu'à la Normandie aux cheveux blonds. Pigalle était français de cœur et d'imagination ; il reproduisait la beauté comme il la voyait adorer autour de lui.

La statue de Madame de Pompadour était ressemblante : elle fut applaudie et le méritait. Et si de nos jours elle n'a pas le renom du portrait fait par Latour, c'est qu'elle n'est pas dans les musées de l'Etat.

La façade du château de Bellevue regardait d'un côté la Seine couler à ses pieds ; ses jardins s'étendaient vers les côteaux de Meudon couverts de forêts verdoyantes. Dans cette direction ré-

gnait un long tapis de gazon. Son extrémité demandait une décoration. Madame de Pompadour voulut y placer la statue de Louis XV. Ce fut à Pigalle qu'elle la demanda (1). Comme elle voulait causer une surprise au Prince, l'artiste dut faire ce travail sans le livrer à la publicité. Quand elle fut terminée, la statue fut cachée dans un des bosquets du jardin où l'on attendit le Roi. Louis arriva, parcourut la pelouse déserte et partit pour la chasse. Pendant son absence, le socle fut élevé avec des matériaux amenés à l'avance : la statue prit la place qu'on lui destinait, et les traces de ce travail impromptu furent détruites avec soin et rapidité. Et à son retour, la Marquise conduisit son hôte royal sur le tapis vert et jouit du plaisir assez rare de surprendre un Roi, et ce qui est encore plus rare, de le surprendre agréablement.

Le Roi fut enchanté de cette galanterie, complimenta Pigalle et lui demanda l'explication des médaillons et des allégories détachés de son œuvre. Louis le Bien-Aimé savait être aimable ; il était fier de ses artistes : leur gloire faisait la sienne, et Pigalle se retira comblé des bontés du Monarque.

A compter de ce jour seulement, Pigalle ne connut plus le besoin (2). La fortune avait fait comme la gloire : toutes deux avaient enfin daigné sourire au génie patient et laborieux. Il put dès-lors acquitter facilement toutes les dettes de la reconnaissance et donner à tous les siens des preuves de son affection. La charité devint son plaisir le plus vif ; et son cœur, compatissant aux maux qu'il avait longtemps soufferts, eut le bonheur de les soulager.

L'or et les lauriers ne le changèrent pas : il resta fidèle au culte de sa jeunesse, et l'homme heureux continua de payer au Seigneur le tribut de son génie. En 1753 (3) il plaçait à l'exposition un *Crucifix* en marbre. Le christ et la croix étaient du même morceau. L'ensemble avait vingt-deux pouces de haut. Cette

(1) *Vie des plus fameux Sculpteurs.* D'Argenville.
(2) *Eloye de Pigalle.* Suard. — Mélanges littéraires.
(3) *Livret de l'Exposition de* 1753.

sculpture était un chef-d'œuvre de délicatesse et l'artiste lui avait prodigué ses touches les plus fines. Peut-être, après avoir fait les statues des jardins de Bellevue, se plût-il à représenter le Dieu mort pour racheter les fautes des hommes : peut-être, dans cet hommage à la religion, Pigalle voulait-il remercier la Providence dont l'appui protecteur l'avait soutenu dans ses jours de misère, dont la bonté venait de lui donner les biens de ce monde.

CHAPITRE IX.

Statue de Louis XV aux Ormes. — La Vierge de Saint-Sulpice. — Les Bénitiers de Saint-Sulpice et de Saint-Lazare. — Le Mausolée de Louis Guillaume, margrave de Bade. — 1753-1756.

Pigalle, professeur, protégé de la cour, eut pu s'endormir dans sa position et jouir tranquillement des faveurs de la fortune. Il n'en fit rien : du succès naissait pour lui l'obligation de faire de nouveaux efforts, et ce fut avec une reconnaissance sincère qu'alors il accepta de grands travaux, dont nous parlerons sous les dates qui les virent livrer à la publicité. Ces hautes entreprises ne suffisaient pas pour remplir la vie d'un homme qui fut le labeur incarné; les demandes arrivaient de toutes parts et l'artiste satisfit à chacune. D'ailleurs souvent la gratitude et l'affection lui faisaient un devoir de saisir le marteau.

Dans les contrées arrosées par la Vienne, au cœur de la France, existe un magnifique domaine connu sous le nom des Ormes. Ses jardins, ombragés d'arbres antiques et couverts de riants gazons, étaient l'asile où venait parfois se réfugier, pour échapper un instant aux fatigues des affaires, Marc-René Voyer d'Argenson, le premier protecteur de Pigalle.

Propriétaire de cette belle terre, il voulut y laisser un monument de sa reconnaissance envers le Roi qui lui donnait sa confiance politique et son amitié d'homme : il chargea Pigalle de sculpter

pour lui la statue de Louis XV. Elle était en marbre et debout ; elle dut être terminée de 1753 à 1756. Elle occupait au château des Ormes le milieu de la cour d'honneur ; des bornes reliées entre elles par des chaînes entouraient sa base (1).

La faveur des cours n'est pas stable : comme la brise qui se joue des flots, elle élève et renverse les hommes qui la cherchent. Pendant douze ans M. d'Argenson avait su lutter contre les caprices des femmes, les basses intrigues des courtisans, les attaques audacieuses de ses ennemis ; pendant douze ans l'amitié du Roi l'avait protégé : son mérite l'avait rendu nécessaire. Mais tout s'use sur la terre, les choses et les hommes, et il vint un jour où la puissance de M. d'Argenson tomba sous les coups de ses adversaires. Il prit son parti en homme d'esprit et de cœur, et se retira dans sa terre des Ormes, où d'ailleurs il était exilé. C'est là que le suivit l'estime de ceux qui l'avaient connu, l'affection et la reconnaissance de ceux à qui, pendant son administration, il avait rendu service, et le nombre en était grand. Pigalle, après sa disgrâce, ne cessa de rappeler les obligations qu'il avait au châtelain des Ormes, et la France n'oublia jamais que sous son ministère s'étaient écoulés les plus beaux jours que Dieu lui donna pendant le xviiie siècle.

Pigalle eut bientôt après l'honneur de travailler pour l'église de Saint-Sulpice, et voici dans quelles circonstances. Cette paroisse, qui date du xiiie siècle, avait été reconstruite sous Louis XIV ; la première pierre fut posée le 20 février 1655 par la reine Anne d'Autriche. Louis Le Vau donna le plan de l'édifice ; il mourut après avoir commencé l'exécution de ses projets. Son successeur, Daniel Guillard, voulut réformer une partie de ses plans, notamment la belle chapelle de la Vierge ; les marguilliers eurent le bon esprit de s'y opposer. On sait le zèle que mit à terminer cette église son curé Languet de Gergy ; l'œuvre fut mis à fin par la construction du portail achevé en 1745, et dessiné par Servandoni.

La chapelle de la Vierge, placée à l'abside de l'église, forme une rotonde éclairée par sa partie supérieure. Sa coupole hardie

(1) Lettres de M. le comte d'Argenson, 18 et 26 Juillet 1858.

était peinte à fresque par Lemoine (1); derrière l'autel se trouve une profonde et haute niche, éclairée par un jour dont l'origine est dissimulée aux yeux du spectateur ; une lumière mystérieuse en éclaire les contours. C'est là que devait se trouver la statue de la Vierge, patronne de la chapelle.

Languet de Gergy voulut que cette statue fut digne de son église par sa richesse et sa beauté ; c'est en argent qu'il voulut la faire exécuter. Dès que son parti fut pris, il commença dans sa paroisse, chez les gens riches de Paris, à la cour, une quête pour obtenir le brillant métal dont il avait besoin ; il avait prévenu ses notables paroissiens qu'il n'irait plus dîner chez eux sans emporter, dans le but indiqué, une pièce d'argenterie ou tout au moins le couvert dont il aurait fait usage. Aussi disait-on partout : Notre-Dame de Saint-Sulpice s'appellera Notre-Dame de la Vieille-Vaisselle.

Il travailla si bien, qu'avant 1750, date de sa mort, il avait pu faire fondre une vierge en argent, haute de six pieds. Etait-ce un objet d'art notable ? les chroniqueurs du temps s'en sont peu préoccupés. Elle était d'argent massif ; voilà qui répond à toutes les questions.

Et cependant le Seigneur a-t-il besoin de nos pierreries, de nos métaux précieux ? Si pour l'amour de Dieu le riche se prive de ses lingots, qu'il les emploie à de pieuses et charitables fondations. Ce que demande l'Éternel, c'est l'hommage de la pensée, c'est l'œuvre faite par la créature à l'imitation des siennes, c'est l'œuvre qui rapproche l'homme de son trône dans les limites qu'il a posées.

Si l'or et l'argent ne sont rien à ses yeux, ils sont au contraire un objet de vive tentation pour les humains : aussi, dès 1648, des voleurs avaient-ils visité l'église Saint-Sulpice et dévasté le tabernacle dans l'autel de la Vierge. Le souvenir de ce grave accident empêchait le clergé de dormir. Il tremblait en songeant que, dans

(1) François Lemoine, peintre d'histoire, né à Paris en 1688, mort en 1737.

la même chapelle, s'élevait une statue d'une valeur considérable. La fabrique était dans une inquiétude mortelle; les marguilliers, les conseillers de la fabrique maigrissaient à vue d'œil. Pour mettre fin à ce fâcheux état de choses, on décida qu'à la Vierge d'argent on substituerait une Vierge de marbre: à une masse de prix, un pur objet d'art.

Cette résolution était sage : l'événement ne tarda pas à le prouver. La Vierge métallique fut d'abord reléguée dans la sacristie et fit partie du trésor de l'église. Aussi, lorsque cinquante ans plus tard la Révolution dépouilla le culte catholique de ses ornements précieux, la Vierge de l'abbé Languet, *Notre-Dame de la Vieille-Vaisselle*, qui avait évité le creuset des voleurs, périt dans ceux de l'Hôtel des Monnaies. Des efforts faits par son fondateur pour la créer, des sacrifices obtenus des habitants du quartier, que reste-t-il? rien, si ce n'est une leçon. Dieu veuille qu'on en profite !

Heureusement que Languet de Gergy avait eu pour successeur un homme d'intelligence et de goût, M. l'abbé Dulau d'Allemans. Dès 1754, il s'était mis en rapport avec Pigalle et lui avait demandé une vierge de marbre blanc. Le prix demandé, débattu et convenu, fut de 10,000 livres ; les marbres n'étaient pas compris dans cette somme. M. l'abbé d'Allemans voulut contribuer personnellement à ce marché qu'il concluait au nom de son église ; il fournit les marbres de ses deniers, et, de plus, il paya 6,000 livres sur le prix convenu. La fabrique n'eut à donner que les 4,000 livres du surplus (1). Pigalle mit vingt ans à exécuter son œuvre : mais ils furent bien employés. Cette belle statue compte sept pieds de proportion: la Vierge debout tient l'Enfant-Jésus assis sur son bras gauche ; il appuie ses jeunes mains sur la main droite de sa mère ; il est nu et ses jambes sont pliées. Il est inutile de dire que les deux têtes sont gracieuses et pleines de douceur. C'est là que triomphe Pigalle ; de plus, en cette circonstance,

(1) *Archives de l'église de Saint-Sulpice*. — Nous devons ces détails à l'obligeance de M. l'abbé Goujon, prêtre attaché à cette paroisse.

il sut faire reconnaître dans les traits de la sainte Mère et du divin Enfant ceux de la nation à laquelle ils appartenaient (1). Cette statue n'est ni datée ni signée : mais on sait qu'elle fut terminée et placée dans l'église en 1774.

L'église Saint-Sulpice dut à Pigalle d'autres embellissements d'une importance bien moindre ; mais il ne trouvait rien au-dessous de son talent. Pour lui la nature à reproduire était toujours un travail digne d'un artiste ; il aimait à l'imiter avec conscience, à donner au marbre la vie et le mouvement sous quelque forme que ce fut ; il appartenait à l'école de la réalité. Comme sculpteur naturaliste, voici ce qu'il fit.

La république de Venise avait fait présent à François Ier d'un rare et magnifique coquillage bivalve, connu sous le nom de Tridacne gigantesque ; cette curiosité fut longtemps conservée dans le garde-meuble de la couronne. Louis XV, pour contribuer à la décoration de l'église Saint-Sulpice, lui fit porter les deux valves offertes par les Vénitiens : elles devaient servir de bénitiers. Cette heureuse idée eut depuis de nombreuses imitations.

Pour avoir des supports dignes de ces belles et gracieuses coupes, les fabriciens eurent recours à Pigalle, et, pour satisfaire à leurs désirs, il sculpta deux rochers de marbre blanc, ornés de coquillages, de crustacés et de plantes marines ; ils supportent chacun une valve du Tridacne. Chacun est assis sur un socle de marbre gris taillé de manière à figurer des flots qui retombent en larges gouttes d'eau. Pigalle les adossa contre les premiers piliers de la nef ; on les voit en entrant dans l'église par la porte centrale ; c'est par là que pénètre la lumière qui doit les éclairer pour qu'ils produisent tout leur effet. Ils ont 2 pieds 8 pouces de hauteur et 2 pieds 2 pouces de largeur ; celui qui se trouve à droite est orné d'une branche de corail, de plantes marines, de deux coquillages connus sous le nom de strombe aîle d'aigle, d'un peigne de saint Jacques et d'une étoile de mer dont la substance molle et mobile

(1) *Eloge de Pigalle,* par Mopinot. p. 10.

est imitée d'une façon merveilleuse. Le rocher sis à gauche est enrichi d'un autre strombe aile d'aigle, d'une branche de corail, de plantes marines ; à son pied marche un crabe gigantesque, rendu de la manière la plus heureuse.

A la même époque, sans doute, Pigalle fit un support du même genre pour la chapelle de Saint-Lazare, située rue Saint-Denis. cette communauté fut donnée en 1632 à saint Vincent de Paul. Il en fit le centre de sa congrégation : de là ses missionnaires partaient pour aller soigner les malades et tenir des écoles. Le *Rocher* de Pigalle était en marbre blanc et délicatement ciselé ; il est décoré de conques et de plantes marines, de coraux imités avec art ; on y remarque le triton émaillé, coquillage dont les poètes et les peintres ont fait la trompette des dieux amphibies, et surtout une étoile de mer dont les bras sont pleins de mouvements. Il est impossible de rendre avec plus de vérité la vie d'un corps gélatineux et sans charpente ; cette sculpture supportait une grande coquille en marbre blanc qui servait de bénitier (1).

Pigalle en traitant de pareils sujets ne croyait pas descendre du piédestal où son talent l'avait placé : le véritable art, selon lui, consistait à copier la nature, à lutter contre les difficultés que cette étude présentait ; triompher en faisant vivre des hommes, des plantes, des animaux, c'était pour lui succès de même valeur (2).

Sans doute dans ses travaux il trouvait un délassement aux grandes entreprises auxquelles, dès lors, il consacrait sa vie. Il en est une, dont l'histoire est assez problématique, et qui vient se placer sous la date que nous avons atteinte.

Dans l'église collégiale de Baden-Baden se trouvent les mausolées des princes catholiques du pays à partir du margrave Bernard Ier, mort en 1431. Il en est deux généralement remar-

(1) Ces détails nous sont fournis par M. l'abbé Goujon, prêtre de Saint-Sulpice.
(2) *Eloge de Pigalle.* Suard.

qués par les voyageurs et les artistes ramenés sans cesse dans ces belles contrées. L'un est celui de Léopold Guillaume, placé dans le chœur à gauche : nous n'en parlerons pas. L'autre élevé dans le chœur à droite couvre les cendres du margrave Louis Guillaume. Ce prince, mort en 1707, passa toute son existence sous les armes. Sa fortune guerrière fut un mélange de victoires et de revers. Mais il laissa la réputation d'un habile et brave général.

En 1755, son fils Louis-Georges, lui fit élever un monument princier, en marbre blanc, et composé de plusieurs figures. Leur ensemble forme une de ces allégories qui, de tous temps, ont illustré les tombeaux. Le prince est debout, revêtu de son armure. Son costume est celui du xviie siècle. A sa droite est la Mort : elle appelle le guerrier dont l'heure est sonnée. Autour de lui, à sa droite et à sa gauche, sont le génie de la victoire et celui de l'histoire, ses fidèles compagnons dans ce monde. Des trophées, des drapeaux ennemis complètent cet ensemble funèbre et militaire (1).

Cette œuvre n'est ni datée ni signée. La tradition l'attribue à J.-B. Pigalle. Des recherches faites dans les archives artistiques et administratives du duché de Bade ne l'ont ni combattue, ni confirmée (2). Rien ne prouve donc qu'elle se trompe. Mais aussi rien ne prouve qu'elle soit l'écho fidèle de la vérité. Les documents que nous avons recueillis sur la vie et les œuvres de Pigalle ne font aucune mention de cette œuvre importante. Et cependant elle ne put être faite en quelques jours, à l'insu du public, des amis de son auteur.

Peut-être faut-il voir dans le monument du margrave la première idée d'un modèle dont Pigalle allait entreprendre l'exécution

(1) Lettre de M. H.-A. Muller. 16 Juillet 1858. — Lettre de M. R. Marx. 22 Décembre 1857. — Lettre de M. le vicomte de Serre, ambassadeur de France à Bade. 16 Juin 1858.

(2) Lettre de M. C. Frommel, directeur du musée de Bade. 28 Octobre, 8 Novembre 1857. — Lettre de M. le général comte de Roder, historien de Louis Guillaume, de Bade. Novembre 1857.

pour la France. Visitant un jour les tombeaux de l'église de Saint-Denis, où les moines l'avaient prié de venir admirer les belles sculptures, dont la garde leur était confiée, il s'arrêta pensif devant le mausolée de Turenne. Il le critiqua et dit qu'il l'aurait fait tout autrement, si le soin d'honorer les cendres d'un si grand homme lui eut été dévolu. Le monument de Bade ne serait-il pas le fruit de la visite faite à Saint-Denis? Ne serait-il pas le début de Pigalle chargé d'éterniser la mémoire d'un héros?

Quoiqu'il en soit, le mausolée du margrave Louis Guillaume est beau. Sur ce point il ne se trouve pas de contradicteur. Aussi, jusqu'à preuve contraire, nous acceptons l'hommage qu'en fait à Jean-Baptiste Pigalle la voix de la poétique Germanie.

En cette même année 1755, il perdit son vénérable professeur, Jean-Louis Lemoine, son second père, l'ami de sa jeunesse. C'était à lui qu'il devait sa carrière et les sourires de la fortune. Mais il n'était pas homme à thésauriser et tout l'argent qu'il gagnait suffisait à peine aux besoins de sa vieille mère, à ceux de la nombreuse famille dont il était le chef. Voici donc ce qu'à grand'peine il écrivit à M. le marquis de Marigny :

Paris, ce 5 May 1755.

Monsieur, je viens d'apprendre que, par le décès de M. Lemoine le père, il vaque une pension de mille livres. *Oseroi-je* vous *suplier* de vouloir bien vous *resouvenir* de moi dans cette occasion pour une augmentation de pension, la mienne n'étant que de cinq *cent* livres. Si je *peut* être assez heureux pour obtenir cette grâce, elle me sera d'un grand *secour*, n'étant point à mon aise par la nombreuse famille que je suis obligé de soutenir. Je puis vous assurer que personne n'est plus reconnaissant de vos bontés et avec un plus profond respect, Monsieur, votre très humble et très *obéisant* serviteur. PIGALLE (1).

Cette lettre, dont nous avons respecté l'orthographe, nous prouve

(1) Nous devons communication de cette lettre à l'obligeance de M. Jules Boilly, peintre.

que Pigalle n'était pas littérateur : nous le savions déjà. Mais elle nous le montre solliciteur naïf, exposant avec franchise les vrais motifs de sa requête. Falconet, son rival de gloire, se met sur les rangs pour obtenir la survivance de Lemoine. Un heureux hasard nous permet de donner ici une lettre qu'il écrivit à cette occasion à M. de Marigny. Le style, c'est l'homme, dit-on : voici quel est le style de Falconet :

Paris, le 5 May 1755.

Monsieur, la mort de M. Lemoine laisse une pension vacante. Je ne doute pas des importunités qu'elle vous occasionne. Je me trouverois presque malheureux d'être obligé d'en augmenter le nombre, si je ne connoissois le plaisir que vous avez à distribuer des grâces. Donc la prière que je prends la liberté de vous adresser pour cette pension, je vous supplie très humblement d'observer que je n'ai encore été honoré jusqu'à présent d'aucun bienfait particulier que *l'attelier* du Louvre, dont je serai bientôt privé et que l'émulation a plus de part à ma demande que l'intérêt, parce que si, dans cette occasion, j'étois assez heureux pour obtenir une marque de vos bontés, on croiroit que je les ai *mérité*. Et en perfectionnant mes talens, je me rendrois digne peut-être de l'objet le plus précieux de mes travaux qui a été toujours l'honneur de votre protection. Quelque soit le succès de ma prière, *daignés* être persuadé de la continuation du zèle qui m'a animé jusqu'à présent dans l'exécution de vos ordres. — Je suis avec respect, Monsieur, votre très humble et très obéissant serviteur. FALCONET (1).

Etienne-Maurice Falconet avait reçu l'éducation la plus distinguée. Sa famille, connue dans la république des lettres et dans celle des sciences, occupait dans le monde une brillante position. Il méritait moins d'intérêt, au point de vue pécuniaire, que son concurrent. A qui des deux échut la pension de Lemoine ? nous l'ignorons. Nous lancer dans la carrière des suppositions serait téméraire : nous laissons cette audace à ceux qui connaissent le cœur des hommes en général, et en particulier celui de MM. les directeurs généraux.

(1) Je dois encore la communication de cette lettre à l'obligeance de M. J. Boilly.

CHAPITRE X.

Travaux divers de Pigalle de 1757 à 1763. — Groupe de l'Amour et de l'Amitié — Bustes de P. Corneille et de N. Lemery. — Tombeau de H.-C., comte d'Harcourt.

On ne prête qu'aux riches, dit la Sagesse des nations. On peut prêter à Pigalle, le laborieux sculpteur ; sans cesse il produisait ; et les grandes entreprises qu'il menait à fin, avec la suite et l'énergie, bases de son caractère, n'empêchaient pas son fécond marteau de mettre sans cesse au monde œuvre nouvelle et remarquable.

Madame de Pompadour, satisfaite de ses travaux, eut encore recours à lui pour obtenir la reproduction d'une des idées chères à son imagination. Elle avait aimé Louis XV; c'était du moins sa prétention. Mais, à plus juste titre, elle pouvait se vanter d'avoir été chérie de ce prince. Elle croyait aussi qu'elle avait eu des amis ; d'ailleurs elle voyait venir l'âge où l'on se plaît à se dire : quand l'amour s'en va, l'amitié reste. Aussi ces deux aimables divinités, qui méritent si bien qu'on s'occupe d'elles, avaient-elles le privilège d'être souvent présentes à sa pensée : les sujets qui les représentaient avaient le don de lui sourire. Tous les artistes de son temps s'empressèrent de les tenter. La marquise essaya plus d'une fois elle-même de reproduire, par la gravure, les allégories qui rappelaient les deux besoins de son cœur. Onze fois, son burin léger dessina les traits de Cupidon d'après Boucher ;

elle gravait son propre portrait sous la forme de l'amitié, avec
ces deux légendes: *Longe et prope.* — *Mors et vita.* 1753. — On
lui doit encore le *Temple de l'Amitié,* d'après Boucher, l'Amour
sacrifiant à l'Amitié, la fidèle Amitié, et enfin, d'après la pierre
gravée par Guay, d'après Boucher, un sujet analogue à celui qu'elle
demandait à Pigalle, l'*Amour et l'Amitié.* Cette estampe représente
une jeune femme à moitié nue, enlacée par les mains de l'Amour
dans une guirlande de fleurs (1).

Elle avait trop d'esprit pour croire qu'elle faisait des chefs-
d'œuvre; mais ce que les artistes contemporains avaient composé
sur cette donnée, ne la satisfaisait pas. Elle pria donc Pigalle de
faire mieux : il s'en chargea volontiers, et exécuta l'un des groupes
les plus gracieux qu'ait produits la sculpture française.

Le groupe de l'Amour et de l'Amitié porte sa signature et
la date de 1758: on les lit sur la partie postérieure du sol qui
supporte les deux figures.

L'Amitié est assise sur un tronc d'arbre autour duquel s'élèvent
des plantes finement ciselées. A ses pieds sont des fleurs et des
roses, emblèmes de sa riante et bonne nature. Sa figure est un
modèle de douceur et de naïveté. La confiance innocente y est
peinte : elle respire la tendresse pure et calme. Ses traits sont ceux
d'une jeune fille : elle ignore la vie, les hommes et l'amour.
Elle ne soupçonne pas le mal et croit au bien partout et toujours.
Elle n'a jamais été trompée et ne veut tromper personne. Sa che-
velure est relevée gracieusement derrière sa tête. Elle a le col,
l'épaule et le sein gauche nus. — Son costume est celui des jeunes
filles de l'antiquité. Sa tunique, nouée à sa taille, s'arrête un peu
plus bas. La robe, fendue sur les côtés, recouvre elle-même un
vêtement plus léger dont les plis délicats se prêtent facilement
aux mouvements des jambes; celles-ci sont nues, et les pieds
reposent sur un gazon émaillé de fleurettes. La cuisse droite s'in-

(1) *OEuvres de Madame de Pompadour.* — Bibliothèque de la rue Richelieu
Cabinet des estampes A. D. 7. a. — *Histoire des Amateurs français.* M. J. Dumesnil
Paris, 1856. T. I, p. 288.

cline vers le sol et la jambe du même côté se replie sous elle. L'autre est étendue sans raideur, son pied repose d'aplomb sur le sol. Dans l'intervalle qui les sépare se tient l'Amour : l'Amitié lui tend sans défiance ses deux bras nus et gracieux ; elle avance ses lèvres pour lui donner un baiser.

L'Amour a la taille d'un enfant. Il est nu, et s'élève sur la pointe de ses petits pieds pour donner à l'amitié un baiser perfide : il tend ses bras vers elle. Il a des ailes au dos, et des cheveux bouclés ombragent sa tête maligne et gracieuse.

Cette fois, Madame d'Etioles dut être satisfaite. Le public, les journaux, les poètes du temps applaudirent à la nouvelle création de Pigalle. Elle alla décorer le palais de cette femme, qui bientôt allait apprendre ce que valent l'amour des Rois et l'amitié des gens de cour. La reconnaissance désintéressée d'un artiste devait survivre à toutes ces vanités du grand monde, à tous les mensonges de la vie officielle.

Pendant que la cour et Paris accueillaient avec faveur chaque œuvre de Pigalle, sa réputation se répandait en Province, et Rouen, cette grande ville, qui fut si longtemps la rivale de Lutèce, s'empressa de saluer le sculpteur qui faisait l'honneur de l'art national. La cité normande avait une académie, ancienne déjà, dotée richement et composée de membres toujours éclairés et souvent célèbres. Elle s'associait les hommes qui prenaient place parmi les illustrations de leur temps, et, le 21 Mars 1759, elle conférait à J.-B. Pigalle le titre d'associé correspondant.

Elle possédait un grand jardin près du Cours de Paris, où se trouvait une belle serre. Elle décida qu'on la décorerait des bustes des Rouennais célèbres. Cette décision fut immédiatement mise à exécution, et de suite on pria Pigalle de vouloir bien faire le buste de P. Corneille et celui de Nicolas Lemery (1). Il s'empressa d'être

(1) Nicolas Lemery, célèbre chimiste, membre de l'Académie des Sciences, né en 1645, mort en 1715.

agréable à ses collègues, et l'année même de sa réception il envoya les sculptures qu'on lui demandait (1).

De pareils travaux ne suffisaient pas à remplir la vie de Pigalle, et cependant depuis plusieurs années, et encore en 1760 et 1761, il n'envoyait rien aux expositions publiques. Aussi Diderot, dans ses *Réflexions sur le Salon de 1761*, dit-il : — « Autant cette année la peinture est riche au Salon, autant la sculpture y est pauvre. Beaucoup de bustes, peu de frappants. Les deux premiers sculpteurs de la nation, Bouchardon et Pigalle, n'ont rien fourni. Ils sont entièrement occupés de grandes machines (2). » — Et le moment de parler de ces grandes machines approche. Pigalle menait de front plusieurs vastes compositions et, sous le millésime de 1764, nous placerons le *Tombeau du comte d'Harcourt*.

Louis-Abraham d'Harcourt, chanoine de Notre-Dame, grand-vicaire de l'archevêché et doyen du chapitre en 1733, avait obtenu la concession d'une chapelle qui devait servir de sépulture à sa famille, il y fut inhumé quand il mourut en 1750. Plusieurs de ses parents prirent successivement place auprès de lui. Les caveaux s'ouvrirent en 1763 pour recevoir les restes de Henri-Claude d'Harcourt; sa veuve, Marie-Magdeleine Thibert des Martrais, comtesse de Chiverny, morte elle-même en 1780, voulut élever à son mari un monument qui perpétua sa mémoire. Sa fortune lui permettait de consacrer à cette volonté pieuse une somme importante : ce fut à Pigalle qu'elle s'adressa (3).

Si l'on en croit la tradition populaire, elle aurait elle-même donné le plan que l'artiste devait exécuter. Suivant Alexandre Lenoir (4) l'ensemble du monument serait la reproduction d'un songe qu'elle aurait eu peu de temps avant la mort de son

(1) Lettres de M. Aug. de Caze, membre de l'Académie de Rouen. 21 Février et 1er Avril 1858.

(2) *OEuvres de Diderot*. 1821. — T. 8, p. 57.

(3) Nous devons en partie ces détails à l'obligeance de M. le comte Jean d'Harcourt, capitaine de vaisseau. — Lettres des 7 et 20 Février et 11 Avril 1858.

(4) Vol. v, p. 133. — Voyez aussi Gilbert : *Description de l'église Notre-Dame de Paris*.

mari ; on ajoute même qu'elle était loin de lui quand elle eut ce triste avertissement de sa destinée. Dulaure, en sa qualité d'esprit fort, dit que cette scène poétique fut imaginée par la veuve du défunt (1). La famille d'Harcourt ne conserve pas cette légende parmi ses traditions : elle est trop riche en glorieux souvenirs pour contester au sculpteur l'honneur d'avoir composé le noble monument conservé dans la métropole de Paris.

Dans le siècle qui précéda l'érection du mausolée, elle fournit à nos armées trois maréchaux de France ; leur terre fut naturellement érigée en duché-pairie, et naturellement encore le public dut supposer que le tombeau, sculpté par Pigalle, était celui d'un de ces glorieux chefs de guerre ; aussi la voix commune prodiguat-elle à celui qui dort sous ce marbre les titres de duc et de maréchal. Quelques historiens ont cru pouvoir sans examen accepter cette tradition (2) ; ils se sont trompés. Henri-Claude d'Harcourt était le sixième fils d'Henri duc d'Harcourt, maréchal de France, mort en 1718 ; il vécut et mourut comte et lieutenant-général des armées du Roi. Son existence ne rappelle aucun fait important qui lui soit personnel ; il servit au second rang et sa vie fut celle d'un soldat brave, mais obscur. A son père, à ses frères la gloire d'avoir bien mérité du pays ! Si le nom d'Henri-Claude, comte d'Harcourt, a déjà vécu près d'un siècle, s'il traverse les âges, il en est redevable à la munificence conjugale de Marie-Magdeleine des Martrais, au talent de l'artiste qui reçut d'elle la mission d'éterniser son affection et sa douleur.

Ce monument, composé de quatre figures, décore l'une des chapelles situées dans l'abside, à droite en entrant par le chœur. Le soleil l'éclaire de ses riches rayons, et leur vive lumière permet d'en admirer les beautés. Sur le mur, qui regarde l'occident, s'appuie le mausolée : une pyramide de marbre noir, tronquée par

(1) Dulaure, 6ᵉ édition, 1837. T. II, p. 81.

(2) *Description historique et chronologique des Monuments de sculpture réunis au Musée des Monuments français.* A. Lenoir. 6ᵉ édition. Paris, an X. nᵒ 339, — p. 300 — Lenoir donne à la comtesse d'Harcourt le nom de M. C. d'Aubusson La Feuillade. — Suard, dans son *Éloge de Pigalle*, commet la même erreur.

le haut en forme le fond : elle est posée sur un socle de marbre formant un carré long assez saillant pour soutenir le groupe principal. Cette large base porte une marche sur laquelle est assis un sépulcre de forme antique, long, aux angles carrés, plus large au sommet qu'à sa base, et par suite ses plans latéraux se retrécissant vers la partie inférieure. Il repose sur deux blocs de marbre noir. Rien n'est simple comme l'architecture de ce monument : aucun détail de sculpture n'en brise la triste et sévère nudité.

Aux pieds du sépulcre, à la gauche du spectateur, est un jeune génie aux ailes fermées, il est nu : sa chevelure est abondante et bouclée. Une morne tristesse est empreinte sur sa figure. Sa main droite tient un flambeau renversé. La main gauche retient la pierre funéraire, qui va tomber sur le sépulcre.

Cette figure est pleine de grâce et d'expression. Sa douleur est noble et douce : c'est celle de la jeunesse émue profondément, et déjà forte assez pour retenir ses larmes, et maîtriser les éclats de la douleur. Cette statue est celle de l'Hymen.

A l'autre extrémité de la tombe, c'est-à-dire à la droite du spectateur, se dresse un personnage mystérieux, enveloppé d'un vêtement long et flottant qui cache même sa tête ; de la main gauche il porte le bâton du voyageur qui toujours marche et que rien n'arrête jamais ; de la main droite, qu'il élève, il montre le sablier, l'emblème de cet ordre silencieux et suprême donné par le trépas à la vie, par la Providence à l'homme. — Tu n'iras pas plus loin, semble dire la fatale horloge ; la main qui la porte est froide et allongée ; le voyageur est sourd et impassible ; sa maigreur horrible se dessine sous les plis de sa longue robe : elle laisse cependant voir ses pieds décharnés. Sous les plis qui ombragent son front, on aperçoit des yeux caves creusés dans un crâne blanc ; ses joues sont vides, sa bouche n'a pas de lèvres. Cet horrible messager du destin, c'est la Mort.

Dans le sépulcre semble se poser, pour dormir du repos éternel,

un vieillard épuisé par les fatigues de la vie. Sa jambe gauche
est étendue au fond de la tombe, la droite est légèrement pliée ;
le genou est encore saillant, mais ce membre va descendre près
de ses frères ; le bras droit tombe sans force le long du corps, et
la main gauche s'appuie sur le bord de la couche glacée. La tête
de celui que pleure le génie et que la mort a condamné est celle
d'un mourant : les joues sont amaigries, les yeux sont caves et
leurs paupières fermées ; le front est chargé de rides et quelques
cheveux sont épars le long des tempes et derrière la tête. Ce corps
est celui d'un vieux soldat, celui d'Henri-Claude d'Harcourt.

Le cercueil est posé sur un bloc de marbre noir précédé de
deux marches ; là se trouvent des drapeaux, un bouclier arrondi,
un baudrier auquel est attaché un glaive romain et un casque orné
de quelques plumes.

Sur les marches une femme en pleurs, les mains jointes, flé-
chissant les genoux, semble implorer la mort qui ne l'entend ni
ne la regarde ; elle est vêtue de longs vêtements de deuil. Cette
femme est la comtesse d'Harcourt. Rien n'est simple comme ce
sujet, et pour l'expliquer il ne faut pas de commentaire. Comment
d'Argenville a-t-il tenté d'en donner l'explication suivante :

« La chapelle d'Harcourt, à Notre-Dame, renferme le tombeau
du comte de ce nom, composé de quatre grandes figures : le
comte et la comtesse d'Harcourt, l'Ange tutélaire qui présidait à
leur destinée, et la Mort. L'ange lève d'une main la pierre du
tombeau où le comte est renfermé, de l'autre il tient un flambeau
pour le rappeler à la vie. Le comte, ranimé à la chaleur de ce
flambeau, se débarrasse de son linceul, se soutient sur son tom-
beau et tend une faible main à son épouse. La comtesse s'avance
vers lui, mais la mort, placée derrière le comte, se montre à elle
et lui présente son sable ; elle l'avertit que son dernier moment
est arrivé. Alors la comtesse franchit les marches du tombeau,
foule avec précipitation les drapeaux dont elle est environnée,
et s'empresse de se réunir au comte. Elle exprime, par son atti-
tude et ses regards, que l'instant de cette réunion est le comble

de ses désirs et l'instant de son bonheur. L'ange alors éteint son flambeau. »

Des grandes compositions dues au ciseau de Pigalle, celle-ci, sans aucun doute, est la plus faible ; elle provoqua de nombreuses critiques. Comme les mêmes reproches atteignent d'autres œuvres de notre sculpteur, nous les discuterons quand ils s'éléveront pour la dernière fois, afin d'éviter des répétitions.

Pigalle n'était pas étourdi par ses succès ; il écoutait volontiers les avis de ceux qu'il estimait. S'il tenait compte des observations de la foule, c'était que son bon-sens, d'accord avec elle, lui montrait la bonne voie ; il n'y avait pas de sa part de système aveugle, et il agissait envers le public comme on doit le faire à l'égard des tyrans: les gens sages ne les bravent pas ; les gens d'honneur évitent de les flatter.

CHAPITRE XI.

Pigalle achève la Statue équestre de Louis XV, 1762-1763.

Au moment où il commençait le tombeau du comte d'Harcourt, Pigalle achevait un travail qui aurait illustré deux noms, si la destinée ne l'avait condamné d'avance à l'existence la plus brève.

Après la paix de 1748, Louis XV avait atteint ses derniers jours d'honneur. Alors la monarchie n'avait pas encore oublié sa dignité; les philosophes ne s'étaient pas encore chargés de faire le bonheur du peuple. Les Français avaient pour leurs rois un dévouement héréditaire qui valait bien, comme garanties sociales, deux ou trois constitutions. Les provinces, qui n'avaient pas sous les yeux les scandales de la cour, conservèrent longtemps leurs sympathies à Louis le Bien-Aimé, et sept grandes villes lui dressèrent dans leur sein des statues, monuments de leur affection pour les descendants du bon Henri.

Bordeaux, Valenciennes, Rennes, Nancy, Rouen, d'autres villes dont nous parlerons bientôt, décorèrent leurs principales places des statues de Louis XV, et les premiers artistes français furent chargés de répondre aux vœux de gens qui ne demandaient alors qu'à chérir et respecter leurs rois.

La ville de Paris ne fut pas la dernière à manifester son dévoue-

ment à l'héritier de Hugues-Capet. Le 27 Juin 1748, le prévôt des marchands et les échevins lui demandèrent la permission d'ériger une statue en son honneur, dans tel quartier qu'il lui plairait désigner. Louis de France accueillit cette proposition avec bonheur. Pourquoi l'amour de ses peuples cessa-t-il de suffire à sa félicité? Pourquoi ne mit-il pas sa gloire à finir son règne comme il l'avait commencé? Mais il était écrit qu'il fallait aux rois et aux nations, qui foulent aux pieds la religion et les mœurs, une de ces leçons dont les siècles gardent à jamais la mémoire.

En ce temps vivait à Paris un sculpteur célèbre, un enfant de la Champagne, né en 1698. Edme Bouchardon avait atteint le maximum de son talent. La fontaine de Neptune à Versailles, la statue de l'Amour adolescent, la fontaine de la rue de Grenelle dans le faubourg Saint-Germain, nous donnent la mesure d'un mérite auquel chacun rendait hommage ; c'est à lui que la ville de Paris confia l'honneur d'exécuter en bronze la statue équestre du Roi.

M. de Tournehem, directeur des bâtiments de S. M., invita les architectes de l'Académie à composer des projets de place pour recevoir le monument. Les plans abondèrent, mais ils avaient presque tous l'inconvénient d'entraîner la démolition de quartiers populeux et bien bâtis. Le Roi fit alors présent à la ville d'un grand terrain qu'il possédait, sis entre le pont tournant des Tuileries et les Champs-Elysées.

Sur cette nouvelle donnée M. de Marigny, frère de madame d'Etioles et successeur de M. de Tournehem, ouvrit un second concours. Vingt-huit propositions furent soumises à l'examen du Roi. Parmi ces concurrents nous citerons des noms chers aux beaux-arts : Destouches, Lassurance, Beaulieu, Contant, Servandoni, Soufflot, Boffrand et Gabriel. Ce dernier était premier architecte de S. M. Le Roi le fit venir, lui montra ce qu'il y avait de grand et de convenable dans chaque plan et lui donna l'ordre d'en faire un plan définitif, qui serait mis à exécution. Le Roi, le 20 Juillet 1753, arrêta le projet qui fut envoyé de suite à la ville de Paris. Gabriel fut chargé des travaux ; nous n'en ferons pas la

description ; chacun la connaît et le monde civilisé n'a cessé de saluer les magnificences de la place Louis XV (1).

En Février 1754, on commença les fondations du piédestal ; et le 22 Avril suivant, la première pierre fut posée par M. de Bernage, prévôt des marchands, et MM. les échevins. Le piédestal avait vingt et un pieds d'élévation et huit pieds et demi de large ; il fut posé sur deux marches de marbre blanc veiné : on devait l'entourer d'un fossé, puis d'une balustrade (2).

Depuis 1748 Bouchardon travaillait à la statue. Le baron de Thiers, grand amateur de chevaux, avait mis son écurie à la disposition de l'artiste ; c'est là qu'il choisit son modèle ; et enfin, après dix ans d'études et de remaniements, la statue en terre cuite était terminée. Elle fut fondue le 6 Mai 1758, en présence du gouverneur de Paris, du prévôt des marchands, des échevins et du directeur des bâtiments du Roi.

L'opération eut lieu dans les ateliers du faubourg du Roule ; elle fut conduite par M. Gor, commissaire des fontes de l'Arsenal, inventeur de procédés alors nouveaux, et dont on faisait cette fois le premier essai (3). Son système consistait à faire refluer le métal liquéfié de bas en haut ; il assurait ainsi la netteté de la fusion, et la statue fondue ne présentait plus les taches terreuses qu'on remarquait dans celles exécutées d'après les anciennes méthodes.

La statue fut ciselée avec le plus grand soin ; ceux qui l'ont vue constatent qu'elle semblait un morceau d'orfèvrerie ; les coups de lime furent donnés dans le sens des poils. On avait vu la statue de Louis XIV, érigée place Vendôme, devenir noire parce qu'on avait mis trop de cuivre dans son alliage ; celle de Henri IV passer au blanc parce qu'elle contenait trop d'étain. Bouchardon avait

(1) *Monuments érigés en France à la gloire de Louis XV.* — Patte. — Paris. 1765. in-folio, p. 201.
(2) Même ouvrage, p. 128. — *Mercure de France*, Août 1763.
(3) *Monuments érigés en France à la gloire de Louis XV.* — Patte. — Paris. 1765. in-folio, p. 33.

évité tous ces excès, et son œuvre était d'une couleur olivâtre foncée ; telle est celle des belles statues de bronze (1).

Il fallait l'inaugurer. Le Roi se rappelait les beaux jours qui suivirent la paix de 1748 ; son peuple saluait alors sa bravoure, ses qualités réelles et sa bonté. La fatale guerre de sept ans avait commencé ; les armes de la France n'étaient pas heureuses, et Louis décida qu'on attendrait la conclusion de la paix pour placer, sur son piédestal, une statue votée dans des temps meilleurs.

En attendant cette grande cérémonie, Bouchardon travaillait à faire les statues et les bas-reliefs qui devaient accompagner le piédestal. Ce grand artiste ne devait pas jouir de son triomphe ; le travail l'avait épuisé. Vers le printemps de 1762, quatre ans après la fonte de son monument, il sentit ses forces s'évanouir ; la vie de l'artiste était terminée, celle de l'homme touchait à sa fin. Comblé d'honneurs par la cour, entouré de l'estime de ses concitoyens, il regretta l'existence glorieuse qui l'attendait ; il regretta l'honneur de mettre à son œuvre la dernière main. Mais l'âme reprit bientôt le dessus sur la faiblesse humaine ; il se prépara bravement à quitter ce monde, comme il convient aux honnêtes gens, à tous ceux qui meurent sans crainte parce qu'ils ont vécu sans reproche : puis il écrivit la lettre suivante que l'on trouva dans ses papiers :

« L'ouvrage important que j'ai entrepris pour la ville de Paris, et que j'ay actuellement entre les mains, ne cesse de m'occuper, même dans l'état de souffrances et d'infirmités auquel m'ont réduit des travaux peut-être au dessus de mes forces. Plus j'approche du terme où il plaira à Dieu de m'appeler à lui, plus cet ouvrage me devient cher et me fait penser aux moyens de lui donner son entière perfection.

» Supposé que, lors de mon décès, il ne fut pas tout à fait terminé, dans ce cas, je supplie très humblement M. le prévost des

(1) *Monuments érigés en France à la gloire de Louis XV.* — Patte, 1765, p. 33.

marchands et MM. du bureau de la ville de Paris, de vouloir bien permettre que je leur présente M. Pigalle, sculpteur du Roy, et professeur de son Académie royale de peinture et de sculpture, dont l'habileté est suffisamment connue, et que je les prie de l'admettre et d'agréer le choix que je fais de luy pour l'achèvement de mon ouvrage, assuré que je suis de sa grande capacité et de l'accord de sa manière avec la mienne.

» J'espère que ces Messieurs ne me refuseront pas cette dernière marque de leur confiance ; je le leur demande sans aucune vue d'intérêt et avec l'instance de quelqu'un qui est aussi véritablement jaloux de sa réputation qu'il l'est de la perfection de l'ouvrage même. Et je compte assez sur l'amitié de mon cher et illustre confrère pour oser me promettre qu'il fera pour moy ce qu'en pareille occasion il ne doit pas douter que j'eusse fait pour lui, s'il m'en avait jugé digne ; qu'il se chargera volontiers de terminer ce qui pourrait manquer à mon ouvrage au jour de mon décès.

» Je lui en réitère ma prière, et je souhaite, s'il s'y rend, ainsi que je l'espère, qu'il s'entende sur cela avec mes héritiers et que les modèles et dessins que j'ay déjà préparés pour cette fin d'ouvrage, et qu'il estimera lui être nécessaires lui soient remis, sous le bon plaisir de la ville, afin qu'il puisse mieux juger de mes intentions, et en les remplissant, *autant qu'il le trouvera à propos*, qu'il travaille pour ma gloire et pour la sienne ; car, quoique je sois très convaincu qu'il ne serait pas difficile de faire mieux, je crois devoir déclarer que, dans l'état auquel j'ai amené l'ouvrage, il serait dangereux d'y rien changer, tant par rapport à l'ordonnance générale que pour la disposition générale de chaque figure.

» Aussi est-ce par cette considération et parce que je connois le goût et la manière d'opérer de M. Pigalle, que j'ay principalement jeté les yeux sur lui, et que sans vouloir faire tort à aucun de mes confrères, dont je respecte les talents, j'ose assurer de la réussite de l'ouvrage de la ville, du moment que la conduite lui en aura été confiée » (1).

(1) *Notice historique sur la Vie et les OEuvres de Bouchardon*, par M. Carnaudet, p. 55.

Pigalle n'était pas au nombre des amis intimes de Bouchardon (1);
entre eux existaient seulement les rapports qui lient les hommes
d'honneur et de mérite ; et chacun d'eux se plaisait à rendre à
l'autre le tribut d'estime qu'il lui devait. Pigalle avait pour le talent
de son collègue l'admiration la plus sincère : — jamais, disait-il
à Diderot, je n'entre dans son atelier sans être découragé pendant
des semaines entières (2). — Et cependant il avait fait des chefs-
d'œuvre. Bouchardon mourant voulut aller le voir ; et c'est après
cette dernière visite à l'atelier de Pigalle, qu'il l'avait choisi pour
son héritier dans la dernière mission qu'il avait à remplir.

Cet hommage du talent près d'expirer, au moment où l'homme
aux portes du tombeau parle sans espérance d'obtenir le prix d'un
mensonge, au moment où la vérité, brisant tous les liens du siècle,
règne sur l'esprit en reine absolue, toucha profondément Pigalle.
Le jour où le testament artistique de Bouchardon lui fut commu-
niqué, fut un des plus beaux de sa vie ; il le rappelait avec bonheur,
avec orgueil, avec la plus vive reconnaissance.

Il ne faut pas croire qu'il se mit en possession de ce bel héritage
sans sérieuse contestation. La jalousie n'est pas un vice du XIXe
siècle ; elle n'avait pas besoin des conquêtes de 1789 pour jouer
son rôle dans ce monde. De tout temps la médiocrité eut besoin
de masquer sa pauvreté sous le manteau du libéralisme, et il y eut
alors, comme de nos jours, des gens assez simples pour croire à
son amour pour toutes les idées d'affranchissement. L'Académie
de peinture et de sculpture, composée d'hommes distingués,
connaissant l'espèce humaine comme leur art, avait fait des rè-
glements pour maintenir dans son sein le respect du corps, pour
défendre la dignité de ses membres. Entre autres lois de famille,
elle avait posé celle-ci : — Si un académicien commet quelque
indélicatesse, s'il va sur les brisées d'un collègue, il sera cité
devant l'Académie, sommé de changer de conduite, sous peine
d'être renvoyé.

(1) *Eloge de Pigalle*. Suard.
(2) Œuvres de Diderot.

Un académicien, sans égard pour son collègue, sans respect pour la volonté d'un mourant, d'un artiste qui avait été l'une des gloires du Corps et de la France, voulut enlever à Pigalle le droit d'achever la statue de Bouchardon (1). On devait, disait-il, mettre cet honneur au concours, à l'élection ; chacun devait pouvoir y prétendre, et l'Académie et la Ville devaient être libres de faire un choix. Le malencontreux aspirant fut cité devant ses pairs, réprimandé comme il le méritait, et le verdict de l'Académie fut sanctionné par l'opinion publique.

Les corps qui ont le sentiment de l'honneur, qui ont le courage de défendre la dignité de leur bannière, peuvent braver les railleries et les attaques des esprits légers ou envieux. Qui sait se respecter obtient toujours la considération publique ; telle fut la position de l'Académie de peinture et de sculpture jusqu'aux derniers jours de la monarchie, sa fondatrice.

La ville de Paris fit son devoir, sans tenir compte de basses clameurs ; elle décida que la dernière volonté de Bouchardon serait exécutée. Pigalle fut donc proclamé son successeur dans les travaux à faire pour achever la statue de Louis XV.

Ses ennemis ne se tinrent pas pour vaincus ; ils se préparèrent à lui faire une rude guerre quand son œuvre prendrait sa place près de celle du maître. Mariette, que nous regrettons de voir engagé dans cette misérable intrigue, après avoir raconté dans son *Abecedario* les circonstances qui faisaient tant d'honneur à Pigalle, ajoute : — Il reste à sçavoir si celuicy en fera paroître sa recognoissance ; il me semble appercevoire qu'il n'en remplit pas exactement tous les devoirs, et j'en suis fâché pour lui : les fautes de talent peuvent s'excuser, mais jamais les défauts du cœur (2).

Ces traits n'atteignaient pas le grand sculpteur et il commença

(1) *L'ancienne Académie de peinture et de sculpture.* Henri Fournier. — *Histoire de l'art en France.* Paris, in-8°, p. 201.

(2) *Abecedario pittorcio.* Bologne, 1719, in-4°. Cabinet des estampes de la Bibliothèque fondée par nos rois, f° 344.

ses travaux aux applaudissements de tous les gens honnêtes, heureux de voir les artistes éminents s'honorer d'une estime mutuelle.

La ville de Reims attendait de Pigalle un grand travail ; elle craignait que la succession, qu'il acceptait, ne le détournât de son entreprise. MM. du Conseil de Ville lui écrivirent une lettre polie, dans laquelle ils laissaient entrevoir leurs inquiétudes. Pigalle s'empressa de les rassurer en leur écrivant le 12 Août 1762 : — « Messieurs, je vous suis extrêmement obligé de la part que vous voulez bien prendre au choix que la Ville de Paris vient de faire de moy, pour achever les ouvrages d'un sculpteur qui, par l'honneur qu'il a fait aux arts, mérite à juste titre d'être placé au nombre des plus grands hommes auquel votre Province ait donné le jour. Ce choix, je l'avoue, m'a d'autant plus flatté que j'estois bien éloigné de le solliciter. Mais quoiqu'en l'acceptant, je n'ignore point l'étendue des engagemens qu'il me fait contracter vis à vis du public ; je ferai tout ce qui dépendra de moy pour que ces engagements ne m'empeschent pas de satisfaire à ceux que j'ai contractés avec vous. Je puis vous assurer que rien ne sera capable de ralentir le zèle et l'activité avec lesquels j'apporterai tous mes soins pour terminer votre ouvrage, et tâcher, en m'attirant vos suffrages, de mériter de plus en plus votre estime (1). »

On remit à Pigalle le plan de Bouchardon, ses études, et il se mit à l'œuvre. A chacun des angles du piédestal devait se trouver une statue de femme représentant une vertu : deux d'entre elles restaient à faire.

Pigalle mit le plus grand scrupule à se rapprocher de la manière de Bouchardon ; il prodigua l'argent pour se procurer des modèles semblables à ceux de ce grand artiste : il voulait ne faire ni mieux ni moins bien que lui. Souvent il recommença son œuvre : il voulait, par son dévouement, rendre à Bouchardon l'honneur que lui avaient fait ses dernières volontés (2).

(1) *Archives municipales de la ville de Reims.*
(2) *Eloge de Pigalle.* Mopinot. p. 8.

Il travaillait avec ardeur, et il fut assez heureux pour avoir tout terminé lorsque, le 10 février 1763, fut signé le triste traité de Paris, le premier qui ait réduit le nombre de nos possessions. Une semaine après, la statue se mettait en marche pour la place où elle n'avait pas trente ans à rester ; il lui fallut trois jours et demi pour faire le trajet, et quand elle passa devant la maison qu'avait habitée Bouchardon, une décharge d'artillerie salua le toit sous lequel avait rendu l'âme l'artiste, dont la France pleurait encore la perte. La vieille monarchie honorait ainsi la mémoire des hommes qui faisaient la gloire du pays.

Bouchardon avait donné lui-même le plan de la machine à l'aide de laquelle on devait transporter la statue du chariot sur son piédestal. Le succès fut complet ; la statue fut couverte d'un voile et l'on travailla de suite à poser les accessoires ; les inscriptions furent livrées aux graveurs.

Le 20 Juin 1763 se fit la cérémonie de l'inauguration de la statue : laissons la raconter à l'architecte Patte, l'auteur du bel ouvrage connu sous le nom de *Monuments érigés à la gloire de Louis XV.* « Vers les dix heures du matin, le corps de ville (1) partit de son hôtel et se rendit à celui du gouverneur pour l'accompagner à la place, en cet ordre : le colonel des archers de ville était à leur tête avec les officiers des différentes compagnies ; les officiers étaient à cheval et les archers à pied, marchant quatre de front, ainsi que le guet à cheval qui les précédaient ; ils étaient suivis des gardes du gouverneur, de ses officiers, de ses pages, de ses gentilshommes, tous richement vêtus.

M. le duc de Chevreuse paraissait ensuite à cheval, ayant à sa droite le capitaine de ses gardes ; la plus grande magnificence éclatait dans tout l'équipage de ce gouverneur, qui jetta de l'argent au peuple depuis son hôtel jusqu'à son arrivée à la place. M. Pontcarré de Viarmes, prévôt des marchands, était à sa gauche avec un des principaux officiers des archers de ville, jettant sem-

(1) Paris. — 1765. — in-folio, p. 134.

blablement de l'argent sur son passage. MM. Mercier, Babille et de Varennes, échevins, suivaient, ainsi que le Procureur du Roi, le Receveur et le Greffier. Enfin venaient les conseillers de ville, les quarteniers et un nombre de bourgeois mandés, formant deux lignes ; un détachement des archers de la ville fermait la marche.

Ce pompeux cortége entra dans la place par la rue Royale et en fit le tour, en prenant par la droite ; arrivé en face du monument, l'enceinte de charpente qui l'environnait disparut à l'instant. M. le duc de Chevreuse et toute sa suite saluèrent la statue du roi avec une profonde inclination, au bruit de tous les canons de la ville, et aux acclamations d'un peuple innombrable qui répétait : vive le Roi. Après cette cérémonie, tout le cortége défila par le quai des Tuileries, et le corps de ville reconduisit le gouverneur de Paris jusqu'à son hôtel (1). »

Suivant les intentions du Roi, le lendemain 21 eut lieu la publication de la paix ; le 22, des réjouissances publiques animèrent la ville de Paris : feu d'artifice, illuminations, distributions de secours, de comestibles, concerts, danses et spectacles gratis entrèrent dans le programme de ces fêtes. Pour les couronner, Sa Majesté donna la croix de Saint-Michel aux deux plus anciens échevins de Paris, MM. Mercier et Babille.

Et trente ans plus tard, cette place devait voir le même peuple renverser avec furie la statue de Louis le Bien-Aimé. L'échafaud sanglant allait la remplacer ; et là, Louis le Père du Peuple, Louis le restaurateur des libertés françaises, devait payer de sa tête les fautes privées de son aïeul, les fautes publiques d'une aristocratie plus brave que prévoyante, les fautes d'une nation emportée au delà de toutes bornes par les paradoxes d'une philosophie menteuse, les fautes d'une génération indigne d'être libre, puisqu'elle ne savait pas respecter la loi, la loi, ce dernier palladium des peuples qui n'ont plus ni bonnes mœurs, ni religion.

(1) La ville fait consacrer dans un grand tableau l'*Inauguration du Roy*, par M. Vien, lequel doit être placé à l'Hôtel-de-Ville. — Note de Patte.

De ce monument d'un jour, passager comme le fut depuis l'amour du peuple français pour les fils de ses anciens rois, laissons encore, à ceux qui l'ont vu, le soin de faire la description.

« Tout le monde fut frappé de la beauté du monument élevé au Roi ; les ornements en sont simples et dans le grand goût de l'antique. Les principales vertus dont le Tout-Puissant remplit les souverains qu'il donne à la terre dans les jours de sa bonté, accompagnent le piédestal et soutiennent sa corniche ; elles sont debout, de dix pieds de proportion, et sont caractérisées par leurs attributs particuliers. Les deux vertus qui occupent le devant du piédestal, du côté du Jardin des Tuileries, représentent l'une la Force, l'autre l'Amour de la paix. Entre ces deux figures on voit une table ornée de deux branches de laurier, en bronze doré, avec cette inscription latine : *Ludovico XV, optimo principi, quod ad Scaldim, Mosam, Rhenum victor pacem armis, pace et suorum et Europæ felicitatem quæsivit.*

Du côté des Champs-Elysées, à la face opposée du piédestal, sont placées les deux autres vertus ; à droite est la Prudence, et à gauche la Justice. Entre ces deux figures on lit, dans une table aussi ornée de branches de laurier : *Hoc pietatis publicæ monumentum præfectus et ædiles decreverunt anno 1748 : posuerunt anno 1763.*

Les deux grandes faces du piédestal sont décorées de deux bas-reliefs en bronze, de sept pieds et demi de long sur cinq pieds de hauteur. Celui qui fait face aux grands bâtiments (1) représente le Roi assis sur un trophée d'armes, donnant la paix à l'Europe ; au dessus est une Renommée qui tient une trompette d'une main et une palme de l'autre ; dans le fond, on aperçoit un Homme et son Cheval qui sont terrassés. L'autre bas-relief, du côté de la rivière, fait voir le Roi dans un char de triomphe, couronné par la Victoire, et conduit par la Renommée à des peuples qui se soumettent.

(1) Le garde-meuble et le bâtiment occupé de nos jours par le ministère de la marine.

Le piédestal est revêtu de marbre blanc veiné, et posé sur deux marches ; sa frise et la grande doucine, qui le termine vers le bas, sont enrichies d'ornements en bronze. Sur son socle, vis-à-vis des deux bas-reliefs, il y a deux grands trophées du même métal, composés de boucliers, casques, épées et piques antiques.

Enfin la corniche de ce piédestal est couronnée par un pied-douche, dont les angles sont ornés par quatre mufles de lions auxquels sont attachées des guirlandes de feuilles de laurier qui se lient avec des cornes d'abondance ; au milieu de la face du pied-douche qui regarde les Tuileries sont placées les armes du Roi ; au milieu de celle qui est tournée vers les Champs-Elysées sont les armes de la Ville. Tous ces différents ornements sont également exécutés en bronze.

Au-dessus de ce superbe piédestal s'élève la statue équestre de Louis XV, de quatorze pieds de proportion. Il est couronné de lauriers et habillé à la manière des triomphateurs romains ; il tient de la main droite le bâton de commandement sur lequel il est appuyé, de l'autre la bride de son cheval ; sa tête est tournée vers la rue Saint-Honoré ; on y remarque ce regard majestueux qui imprime le respect et l'amour dans tous les cœurs. Rien n'est plus noble que l'ensemble de cette figure. Le cheval est aussi un chef-d'œuvre pour la légèreté, la proportion agréable et la correction du dessin. Jusqu'alors on avait imaginé que les statues équestres ne pouvaient être de trop grande taille, les princes et les héros avaient toujours été représentés montés sur des espèces de chevaux d'attelage ou sur des limoniers ; celui-ci, seul par sa noblesse, sa grâce, l'élégance de ses contours, paraît digne d'être monté par un roi. Tout ce morceau de sculpture a seize pieds huit pouces de hauteur, et en comprenant le piédestal trente-sept pieds huit pouces.

Par sa position avantageuse, cette statue peut être aperçue des quais le long de la rivière, des Champs-Elysées et de la grande route qui les traverse, de la rue Royale, en passant dans la rue St-Honoré et surtout de la principale allée des Tuileries d'où elle

produit le plus grand effet. Le magnifique fer à cheval de ce beau jardin semble un cirque destiné à préparer l'avenue de ce monument ; les colonnades des grands bâtiments de la place que l'on voit au travers des arbres qui bordent sa terrasse, par leur fuite perspective, annoncent l'objet le plus vaste et le plus pompeux. Enfin les deux Renommées qui couronnent le pont tournant et au milieu desquels s'élève la statue du roi, donnent à cet ensemble un air triomphal : on croit voir un champ de gloire qui s'ouvre au bout de cette promenade (1). »

Le temps au fond a ratifié ce jugement, qui se sent en la forme de l'enthousiasme du moment, et la place Louis XV sera toujours l'honneur de la ville de Paris, l'une des plus grandes œuvres architecturales conçues et exécutées par le génie de l'homme ; elle fait la gloire d'un règne accusé de nos jours d'impuissance et de mauvais goût, par une génération de plagiaires.

Après la cérémonie, quand le public eut largement admiré l'œuvre de Bouchardon et de Pigalle, la critique prit la parole et n'épargna personne. Il faut en convenir, les circonstances étaient bien changées. Louis, oubliant ce qu'il devait à son nom, à son peuple, n'était plus le brave soldat, le vainqueur de Fontenoy, le roi bien-aimé de 1748 ; la France n'était plus triomphante ; elle venait d'être battue et de perdre ses colonies ; l'inauguration de la statue triomphale, votée quinze ans plus tôt, était un anachronisme.

Aussi l'opinion publique froissée fut-elle sévère pour les auteurs du monument. Bouchardon était mort, sa réputation ne blessait plus l'envie ; elle s'en prit à Pigalle : les figures de femmes du piédestal furent examinées avec malveillance ; on y trouva force défauts. L'œuvre de Bouchardon, dont chacun vantait avec affectation l'élégante dignité, les écrasait, disait-on ; les vertus aux pieds du Roi paraissaient déplacées. La satire anonyme ne les ménagea pas ; on décocha contre l'auteur et son œuvre les traits qu'on n'osait pas lancer plus haut.

(1) Patte. — Même ouvrage, p. 135, 136, 137.

Parmi les épigrammes les plus vives qui parurent à cette occasion, on a conservé la mémoire de celle-ci :

> Oh ! la belle statue ! Oh ! le beau piédestal !
> Les vertus sont à pied et le vice à cheval !

Pigalle, en acceptant le legs de Bouchardon, n'avait jamais songé se faire du travail qu'il entreprenait un titre de gloire. Il savait bien qu'en terminant l'œuvre d'autrui, il faisait une tâche ingrate et sans laurier. Sa récompense était toute entière dans le choix du mourant. Cependant la ville de Paris agit généreusement avec lui. Voulant avoir un chef-d'œuvre, elle n'avait pas voulu mettre l'entreprise au rabais et elle avait remis à Bouchardon 260,000 livres pour son modèle, celui du piédestal et sa main-d'œuvre. Elle se chargea du reste de la dépense. Elle fit de même avec Pigalle, elle lui donna la somme de 625,000 livres pour le parfait achèvement du piédestal, la fourniture du marbre, du bronze, et la façon des trophées, bas-reliefs et figures projetés par Bouchardon. Cette somme considérable était bien employée ; et malgré les critiques, ce monument régnait avec splendeur sur la plus belle place de la capitale des cités.

Pigalle, en achevant l'œuvre de Bouchardon, avait découvert quelques points défectueux, quelques parties susceptibles d'améliorations. Par respect pour la mémoire de son ami, il se garda de porter la main sur son œuvre. Mais il voulut la refaire pour lui seul, pour sa propre satisfaction. Il n'avait jamais exécuté de cavalier et il voulait tenter une étude nouvelle (1).

D'abord il apprit l'anatomie du cheval d'après nature. Le chevalier du Gast s'empressa de mettre à ses ordres ses plus beaux chevaux, ses écuyers les plus experts. Il suivait avec le plus vif intérêt le travail de Pigalle et lui donnait d'intelligents conseils. Cette entreprise dura quelques années et plusieurs chevaux furent modelés avant que l'artiste en fit un qui put le satisfaire.

(1) *Eloge de Pigalle.* Mopinot, p. 8 et 9.

Enfin il atteignit son but. Il exécuta, sur une petite échelle, la statue de Louis XV par Bouchardon, sans en avoir modifié la composition, mais avec de nombreuses corrections de détail. Ce modèle est un chef-d'œuvre. On en fit quelques reproductions en bronze et quelques autres en plâtre, mais en très petit nombre.

C'est peut-être là ce que Mariette et sa coterie appellent de l'ingratitude. Ne vaut-il pas mieux y voir l'œuvre de la conscience et de la reconnaissance. Pigalle était incapable d'un mauvais procédé, d'un propos méchant, d'une satire sans générosité. Jusqu'à la fin de ses jours, il ne cessa de compter parmi ses succès les plus flatteurs le legs du sculpteur Troyen, de son rival de gloire, d'Edme Bouchardon. La postérité n'a jamais cessé d'applaudir à la confiance du testateur, au dévouement du légataire.

CHAPITRE XII.

Travaux divers de Pigalle. — Bustes de Diderot, de Maloet, de Raynal, de Perronet, de Desfriches. — Statues d'Hercule dormant, de l'Hymen. — Bas-Relief de Saint-Germain-des-Prés. — Statue de Saint-Augustin. — Statue de Narcisse. — Mort de M. le comte d'Argenson, de Madame de Pompadour 1764.

Si les grandes entreprises confiées à Pigalle l'empêchaient de travailler pour les expositions, elles lui permettaient de temps à autre de faire les bustes de ses amis, de quelques personnes notables de son temps.

A des dates que nous ne pouvons préciser, il fit, en bronze ou en marbre, celui de Diderot qui tantôt le nommait son ami Pigalle et tantôt le maltraitait de son mieux, ceux du célèbre médecin Maloet, de l'abbé Raynal qui, comme tant d'autres, protesta trop tard contre les conséquences tirées des principes qu'il avait professés, celui de Perronet, le fondateur de l'Ecole des Ponts-et-Chaussées, l'auteur du célèbre pont de Neuilly (1). On lui dut aussi le buste du célèbre dessinateur Th.-A. Desfriches (2). Ces portraits de pierre, et quelques autres, dont l'existence nous paraît trop incertaine pour être signalée, eurent un grand succès. On les trouvait ressemblants et pleins de naturel. Sous le ciseau de Pigalle

(1) *Eloge de Pigalle*. Suard. Mélanges de littérature.
(2) Né à Orléans en 1715, mort en 1800.

le marbre respirait, et ses bustes perpétuaient la vie de ceux auxquels il donnait l'immortalité (1)

Tantôt pour se délasser, tantôt pour satisfaire les amis de l'art qui n'avaient ni palais à meubler, ni jardins à décorer, il faisait des statuettes de marbre ou de terre cuite, de taille à reposer sur les meubles d'un salon. Souvent il empruntait ses sujets à la Mythologie payenne qui permet aux artistes la reproduction des grâces naturelles, de la puissance musculaire. C'est ainsi qu'il tirait d'un menu bloc de marbre blanc une statuette d'*Hercule endormi*. Le dieu de la force était représenté le coude appuyé sur sa massue, la tête posée sur sa main ; il était vaincu par le Sommeil. Cette étude de la vigueur payant son tribut à la fatigue avait trente et un pouces de proportion. Elle avait été faite pour M. le marquis de la Live de Jully, introducteur des ambassadeurs, membre honoraire de l'Académie de peinture et frère de la célèbre dame d'Houdetot. Il maniait le burin et le pinceau. Protecteur des artistes de son temps, il les encourageait par des commandes et donnait l'entrée de ses salons à tous ceux qu'il en jugeait dignes. Pigalle était du nombre (2).

Parmi ses statuettes, nous citerons encore celle de l'*Hymen*. Elle était en marbre blanc, et haute de vingt-huit pouces. Cette figure allégorique tenait d'une main une feuille de papier, sans doute l'acte dépositaire du serment conjugal ; de l'autre main, elle semblait indiquer ce contrat comme pour en rappeler les obligations. De mauvais plaisants prétendaient que cette main allait déchirer la preuve du pacte matrimonial. La satire n'entrait pas dans le caractère de Pigalle ; d'ailleurs sa conduite privée, ses mœurs bienveillantes repoussent cette supposition, qui d'ailleurs n'est pas sérieuse (3).

A une époque antérieure peut-être, mais incertaine, il travaillait pour l'abbaye de Saint-Germain-des-Prés. Cette antique église,

(1) *Vie de quelques fameux Sculpteurs.* Desalliers, D'Argenville.
(2) *Trésor de la curiosité.* — Ch. Blanc. — Paris. 1858. T. 1, p. 170.
(3) Même ouvrage. T. 11, p. 89.

fondée par Childebert, reconstruite par le roi Robert, terminée vers 1163, appartenait à l'ordre de Saint-Benoît ; en 1631, elle fut soumise à la réforme, et l'on y établit la règle laborieuse de la congrégation de Saint-Maur. Bientôt on vit y naître cette riche bibliothèque, qui successivement absorba diverses collections célèbres, ce splendide cabinet d'antiquités fondé par Montfaucon, et une galerie d'histoire naturelle des plus intéressantes. Tels étaient les fruits donnés par la règle de Saint-Maur ; aussi l'église de Saint-Germain-des-Prés lui consacra-t-elle une chapelle dont les sculptures furent confiées à Pigalle. Le bas-relief qu'il exécuta représentait le Saint montant vers les cieux ; il était porté sur des nuages et soutenu par des anges (1). Nous n'avons pas d'autres détails sur cette composition qui n'avait à vivre que quelques jours.

Pigalle fit encore une statue du célèbre évêque d'Hippone :

Les Augustins déchaussés, connus sous le nom populaire de Petits-Pères, avaient fondé, vers 1629, un couvent et une chapelle portant le nom de Notre-Dame-des-Victoires.

En 1656 ils entreprirent la construction d'une église plus grande ; elle ne fut terminée qu'en 1740. Cartaud avait été son architecte. On commença dès lors à la décorer intérieurement : Bon Boulogne, Galloche, Carle Vanloo, Lagrenée jeune et d'autres l'ornèrent de leurs tableaux.

La statue de saint Augustin, patron de la communauté, fut demandée au ciseau de Pigalle ; il s'empressa, suivant son usage, d'accepter cette entreprise et d'y faire honneur.

En travaillant pour les Petits-Pères, il eut de nombreuses occasions de visiter leur couvent. Dans la salle du réfectoire se trouvait un des meilleurs tableaux de Louis Galloche, peintre parisien, mort en 1761. Il représentait la Translation des reliques de saint

(1) *Vie de quelques Sculpteurs.* Desallier, D'Argenville. T. II, p.

Augustin à Paris. Cette belle toile n'avait été payée que 50 écus. Plus tard ils commandèrent à Galloche un autre sujet ; le peintre les pria très humblement de lui donner une rétribution un peu supérieure à la première. — « Vous voulez donc vous faire payer comme si c'était de la miniature, lui répondirent les moines. » — Aussi modeste que désintéressé, Galloche ne cessa pas de travailler pour des gens qui le payaient si mal et ne l'appréciaient pas mieux.

Pigalle avait pour l'artiste l'estime qui lui était due : il avait reconnu dans le tableau du réfectoire peut-être le chef-d'œuvre du peintre, en tout cas une toile d'une belle composition, riche d'études correctes et finies ; il fit comprendre aux religieux que ce tableau s'altérait dans le réfectoire et leur conseilla de le placer dans un lieu plus sec et mieux aéré. Son conseil fut suivi et l'œuvre de son ami fut installée dans la sacristie (1).

Pigalle termina la statue qu'on lui avait demandée ; elle est en marbre et haute de huit pieds. Le Saint est représenté debout et la tête nue ; des cheveux bouclés et abondants couronnent son front haut et large, une barbe épaisse et fendue en deux descend sur sa poitrine ; tout révèle en lui cette puissante nature, d'abord le jouet des passions, puis le flambeau du christianisme. L'éloquent et docte évêque tient de la main droite son livre de la *Cité de Dieu* ; la main gauche élevée vers le ciel montre du doigt le royaume des élus ; la croix épiscopale brille sur sa poitrine, une longue robe tombe jusqu'à ses pieds chaussés de sandales et un riche manteau jeté sur ses épaules, soulevé par le bras gauche, revient sur l'autre bras. Cette belle statue fut placée sur l'autel élevé dans le côté gauche du transept ; la niche qui le renferme est encadrée dans des colonnes de marbre noir ; elles supportent un fronton triangulaire au centre duquel est le cœur enflammé, blason religieux de l'ordre des Augustins. Au bas de l'autel, sur une table de marbre, sont posées la mitre, la crosse et la croix pastorale, insignes de l'épiscopat.

(1) *Vie de Louis Galloche*, par l'abbé Louis Gougenot. — Mém. inéd. sur la Vie et les Ouvrages des membres de l'Académie royale de peinture et de sculpture. — Paris, 1854 — T. II, p. 293.

Cette grave statue nous prouve que Pigalle savait faire autre chose que des femmes et des enfants. Elle est entièrement vêtue : aussi donna-t-elle peu d'occasions à l'artiste de développer ses connaissances anatomiques. Mais en revanche il montra qu'il savait rendre avec vérité le plis des étoffes et leurs diverses natures. Il excellait dans tout ce qui demandait une étude consciencieuse.

Pigalle, dans un autre genre, fit une statue de *Narcisse*, de petite dimension : elle est en marbre et ne compte que $0^m 54^c$. Ce type mythologique de la fatuité, ce jeune homme épris de sa beauté, est représenté nu, assis sur un rocher ; sa jambe gauche pliée passe sous la jambe droite qui s'avance. Le corps est penché en avant et la tête s'incline : ses regards sont dirigés vers le miroir des eaux. Au pied du rocher, au milieu des roseaux, coule un ruisseau paisible. Le bras gauche appuie sa main sur le rocher pour maintenir l'équilibre du corps, et la main droite s'élève en ouvrant ses doigts comme pour indiquer l'extase. La tête est couverte de cheveux bouclés. Les traits de la figure expriment le plaisir et l'admiration.

Cette statuette, pleine d'élégance, est du fini le plus précieux. Elle n'est ni signée ni datée. Pigalle paraît en avoir fait plusieurs exemplaires. Au moins nous en connaissons deux, et celui que nous avons pu voir a toutes les grâces du ciseau du maître, tout le naturel habituel à ses œuvres.

Pigalle, par le travail, trompait les ennuis de la vie ; mais les années n'en marchaient pas moins. Il touchait à cet âge où l'homme n'a plus rien à gagner ; déjà la mort, autour de lui, enlevait ses contemporains ; depuis longtemps ses professeurs n'existaient plus. L'année 1764 lui ravit ses deux premiers protecteurs.

M. d'Argenson, après avoir longtemps trouvé dans l'amitié du Roi l'appui que méritait son patriotisme et son dévouement à la couronne de France, avait fini par succomber sous les coups de

l'intrigue. Madame de Pompadour trahit l'homme qui pendant longtemps avait été son allié. En 1757, le fidèle ministre fut disgràcié; son domaine des Ormes lui fut indiqué comme résidence d'exil; c'est là qu'il passa les dernières années que Dieu lui compta sur la terre. Près de la statue de ce Prince, qu'il avait servi loyalement, il trouva des consolations dans sa conscience, dans l'amitié de quelques hommes de lettres ou d'épée, dans la reconnaissance des artistes qu'il avait obligés. En 1764, il partit de ce monde où il avait dignement vécu.

La même année mourut la marquise de Pompadour. Louis, après lui avoir sacrifié d'Argenson, l'avait à son tour délaissée pour se livrer aux embrassements odieux d'une femme sans pudeur. Madame d'Etioles finit ses jours, oubliée du Roi, abandonnée de la cour, enfin éclairée sur ce que valaient l'amour des princes et l'amitié de leurs valets.

Mais il y eut des gens qui la pleurèrent. Des deniers qu'elle recevait de Louis, elle distribuait des secours à plus de soixante maisons religieuses ou hospitalières; elle payait par an des pensions montant à plus de 33,000 livres; elle mariait de pauvres filles, et faisait d'abondantes aumônes dans tous les domaines qu'elle habitait (1). Son luxe avait fait vivre artisans et artistes; et des trésors qu'elle avait reçus, la plus grande partie n'avait fait que passer par ses mains. La charité, le goût des arts, la protection qu'on leur donne ne justifient pas l'inconduite; mais qu'ils plaident en faveur d'une femme, aux pieds de laquelle s'étaient mis sans réserve la philosophie et le rationalisme du temps.

Heureux les grands de ce monde lorsque, dans leurs jours de fortune et de pouvoir, ils ont su laisser parfois de côté les courtisans pour tendre la main au génie naissant, au mérite sans appui, à tous ceux qui souffrent et sont dignes d'un meilleur

(1) *Relevé des Dépenses de Madame de Pompadour*. — M.-J.-A. Leroy. — Pages 35, 36, 37.

sort ; heureux les grands qui savent obliger les hommes ayant le courage de la reconnaissance.

D'Argenson et Madame d'Etioles avaient protégé la jeunesse de Pigalle ; il leur fut fidèle au delà du tombeau. Jamais il n'oublia ceux qui, dans ses jours de misère, l'avaient tiré de la foule et mis sur la route des honneurs et de la fortune.

Quand on fit la vente des objets d'art que Madame de Pompadour avait possédés, Pigalle la suivit avec intérêt. Quels ne furent pas son chagrin et son mépris pour les hommes, quand il vit M. de Marigny mettre à l'encan la statue de sa sœur, quand il vit les enchères soutenues non par le Roi, non par les gens qui s'étaient dit les amis de la Marquise, mais par des hommes étrangers à la France. Son cœur s'émut de reconnaissance et d'indignation et il soutint la concurrence : il se fit adjuger son œuvre pour un prix montant presque au double de celui qu'il avait reçu. Le groupe de l'Amour et de l'Amitié allait avoir le même sort. Pigalle intervint encore et fit reporter chez lui le sujet inspiré par sa protectrice (1). Ces deux objets d'art restèrent longtemps dans son atelier : ils n'en sortirent que pour entrer dans des galeries nationales, dans les palais des princes de la maison de France. Le duc d'Orléans acquit la statue de Madame de Pompadour. Le groupe de l'Amour et de l'Amitié devint la propriété des princes de Bourbon-Condé.

Nous devons deux fois à Pigalle ces beaux morceaux de sculpture : il les avait créés, il les a conservés au pays. En défendant ses œuvres contre l'exil, il payait la dette de la gratitude, il se conduisait, comme il se conduisit toute sa vie, non pas en homme de cour, mais en homme de cœur.

(1) *Eloge de Pigalle.* — Mopinot, p. 13.

CHAPITRE XIII.

Exposition de 1765. — Pigalle achève la Statue de Louis XV destinée à la Ville de Reims.

L'année 1765 vit enfin terminer une des grandes œuvres auxquelles Pigalle consacrait sa vie et son talent. Comme les autres cités notables du royaume, la ville de Reims avait voulu donner à Louis XV la preuve de son dévouement et lui dresser une statue monumentale. Le voyage de ce prince, après sa maladie à Metz, fut une suite de glorieux triomphes; la Champagne le couvrit de ses acclamations. Troyes et Reims jonchèrent sa route de fleurs (1); partout des arcs de triomphe se dressèrent sur sa route, partout on le salua du nom le plus propre à toucher le cœur des rois, celui de Louis le Bien-Aimé. Depuis cette époque il avait conservé pour la ville de Reims, où d'ailleurs il avait reçu l'onction sacrée, un attachement sincère, et en diverses circonstances il en donna la preuve (2).

La célèbre bataille de Fontenoy vint mettre le comble à sa popularité. Sans doute il n'avait pas dirigé les mouvements de l'armée française; mais avec son fils il avait bravé la mort; tous

(1) *Description des Arcs de triomphe, érigés par les soins de MM. les maire et échevins de la ville de Troyes, au passage du Roi Louis XV.* — L. G. Michelin, in-4°, 1744.

(2) Arrêt du Conseil du Roi, de 1751, qui accorde à la ville de Reims 15,000 l. pendant 12 ans pour ses monuments publics.

deux s'étaient conduits en soldats ; et depuis le fils de Blanche de Castille, le vainqueur de Taillebourg, Louis XV était le premier roi de France qui ait en personne battu les Anglais, gloire que personne n'eut après lui, gloire toute nationale et dont après plus d'un siècle la mémoire n'est pas encore éteinte chez les enfants de la vieille France.

La brillante campagne de 1745, chantée par M. de Voltaire, excita partout l'enthousiasme, et la ville de saint Remi répétait de grand cœur le cri de vive le Roi! qui retentissait alors dans toutes nos provinces. Elle ne négligeait aucune occasion de témoigner son patriotisme et son dévouement aux Capétiens (1).

Dès cette brillante époque de notre histoire, elle eut l'idée d'ouvrir dans son sein une large place sur un sol couvert de ruelles obscures et de maisons ruinées. M. Trudaine, intendant des finances, M. de Saint-Contest, intendant de la province et M. Legendre, ingénieur des ponts-et-chaussées en Champagne, l'aidèrent de leur crédit et de leurs travaux. Au centre du terrain qu'on allait dégager, on devait placer une statue du Roi, et rappeler par des inscriptions les dons faits par le monarque à la ville du sacre.

Des arrêts du conseil, en date des 20 Mai 1755, 9 Septembre 1756 et 8 Septembre 1758 précisèrent les démolitions à faire, le plan de la place et celui des édifices destinés à l'encadrer (2).

Le projet de statue, toujours admis en principe, fut souvent modifié. En 1755, ce monument ne devait plus seulement rappeler le bienfaiteur des Rémois, mais encore le vainqueur de Fontenoy renonçant à ses conquêtes pour rendre la paix à l'Europe.

(1) Le triomphe de la paix, et le feu de joie élevé par les soins de MM. les lieutenant, gens du conseil et échevins de la ville de Reims, etc., pour la publication de la paix le 13 Mars 1749. — Reims, B. Multeau, 1749, in-4°. — *Arc de triomphe élevé dans la ville de Reims*, par les bourgeois, de la rue du Maillet-Vert, pour la naissance de Mᵍʳ le duc de Bourgogne, le 18 Octobre 1711. — Reims, Regnauld Florentin, 1751, in-4°.

(2) *Archives de la Ville de Reims*.

Louis XV avait accueillie cette idée avec plaisir, et, à cette époque, la ville de Reims avait prié Pigalle de se charger du monument. Il se mit à l'œuvre. Son modèle, présenté bientôt au Roi par M. le marquis de Puysieulx, alors ministre, fut agréé. Dès que cette circonstance fut connue de la Ville, elle arrêta les premières bases d'un traité avec Pigalle. Le 3 février 1756, il promit de faire, dans l'espace de deux ans et pour 150,000 livres, une statue haute de dix pieds ; le piédestal devait être orné de deux bas-reliefs dont la Ville se réservait d'indiquer les sujets. Il fut convenu que l'artiste enverrait de suite au conseil de Ville ses plans et esquisses et viendrait lui-même à Reims pour étudier les lieux, les bâtiments qui devaient entourer son œuvre et la proportionner à leur dimension (1).

Il vint en effet à Reims ; on s'entendit sur tous les détails dont l'examen était réservé. Il fut convenu que la statue occuperait une vaste niche ménagée dans un grand édifice qui devait faire le côté principal de la place. M. de La Salle fut député par la ville de Reims pour fixer d'une manière définitive le marché dont les premières bases étaient arrêtées déjà. Par acte notarié du 17 Septembre 1756, le contrat devint définitif. Dix jours après, le conseil de Ville ratifia les obligations prises en son nom par M. de La Salle, et le 3 Octobre de la même année, l'intendant de Champagne, M. de Saint-Contest, ordonna l'exécution du traité (2).

Mais en ce monde, où il n'y a rien de durable, il n'y a de définitif que ce qui est fait. Les projets détruisaient un grand nombre de maisons appartenant au chapitre de Reims. Il parvint à faire modifier le plan général, et le 6 Septembre 1758 un arrêt du Conseil arrêta les bases d'une nouvelle place. Dès lors il fallut renoncer au projet primitif de statue. Le 18 Décembre 1758, toujours par devant notaire, un nouveau traité fut passé entre le sculpteur et M. Maillefer, muni des pouvoirs du conseil de Ville (3).

(1) L'original de ce traité fait partie des archives de la ville de Reims. Il nous est communiqué par M. Ch. Loriquet, bibliothécaire.
(2) *Archives de la Ville de Reims.*
(3) Id. id.

Nous voyons d'abord dans cet acte que Pigalle ne demeurait plus au Louvre. Sans doute les bienfaits de la cour et les fruits de son travail lui permettaient de renoncer à l'hospitalité royale et d'avoir enfin un domicile. Il habitait alors paroisse de Montmartre, rue Saint-Lazare, près la barrière Blanche; c'était là qu'il allait achever une carrière qui devait encore être longue et glorieuse.

Cette fois, le projet de poser la statue de Louis XV dans une niche, comme était à Rennes celle que Lemoine avait sculptée, fut abandonné. Il fut arrêté que l'œuvre de Pigalle occuperait le centre de la place; qu'elle serait portée par un piédestal rond, assis sur un socle octogone à faces inégales. Aux deux bas-reliefs on substitua deux figures emblématiques en plomb bronzé.

Naturellement le prix dut être augmenté: 36,000 livres furent allouées comme prix des deux statues demandées. Les modifications depuis apportées à ce dernier contrat, ne méritent pas l'honneur d'être relevées. Sur cette nouvelle donnée, Pigalle se mit à l'œuvre: le traité de 1756 lui accordait cinq ans pour mettre son entreprise à fin. Mais les travaux commencés à Reims, pour créer la place Royale, ne marchèrent pas aussi rapidement qu'on l'avait supposé. L'artiste profita de ce retard pour perfectionner ses trois statues: il les refit plus d'une fois; et les artistes de Paris suivaient avec l'intérêt le plus vif les progrès de la belle composition qui devait faire la gloire de la ville de Reims.

Quand les trois modèles furent arrêtés, l'approbation fut générale; il avait fallu neuf années pour produire ce magnifique ensemble. Bouchardon avait vu les ébauches de Pigalle, avec son œil de grand artiste il avait jugé le résultat, et c'est en revenant de l'atelier de Pigalle qu'il avait cru devoir lui léguer les travaux qu'une mort imminente lui ravissait.

Les trois statues devaient figurer à l'exposition du 25 Août: Louis XV ne voulut pas attendre cette époque pour aller visiter Pigalle et admirer ses travaux; les démarches de ce genre plaisaient

à son cœur; il était flatté de voir les hommes de génie illustrer son règne ; il était heureux de leur témoigner la satisfaction que leur mérite lui causait. Le Roi fut content, il s'y attendait ; le plan exécuté lui était connu depuis longtemps. Il remercia Pigalle des soins qu'il donnait à sa statue et lui fit comprendre que la reconnaissance royale récompenserait bientôt le talent caché dans les ateliers du Louvre.

De retour à Versailles, Louis chargea le Dauphin d'une de ces missions que les princes aiment à remplir. L'héritier de la couronne devait faire offrir à Pigalle le cordon de Saint-Michel.

La proposition fut faite : mais alors il arriva ce que les rois ne voient pas souvent. Pigalle connaissait sa valeur personnelle, il était digne d'être fait chevalier de l'ordre qu'on destinait aux grands artistes ; il eut été fier de le recevoir. Mais chez lui parlait plus haut que la vanité, même la plus juste, un sentiment d'un ordre plus élevé, la reconnaissance. La faveur populaire, la bonté de la cour ne lui avaient pas fait perdre le souvenir de ses jours malheureux; jamais il n'avait oublié les noms de ceux dont la cordiale générosité l'avait soustrait à la misère et à toutes ses dégradations. Pigalle fit remercier M. le Dauphin, en lui disant qu'il avait honte de porter le cordon noir tant que Lemoine et Coustou, ses anciens et tous deux gens du premier mérite, ne l'auraient pas reçu (1).

Ce fait se passait en 1765, vingt-quatre ans avant que la Révolution de 1789 n'ait eu la prétention de régénérer l'espèce humaine. Lemoine était plus âgé que Pigalle ; mais il était loin de l'égaler. Néanmoins l'appel du grand artiste à la bonté royale fut entendu. Le cordon fut offert à son vieil ami; mais celui-ci, marié, père de famille, n'avait jamais rêvé de pareils honneurs. Elever ses enfants dignement était tout ce qu'il souhaitait. La bienveillance du monarque sourit aux désirs du bon père et une pension honorable vint lui donner ce qui lui manquait.

Coustou n'avait cessé d'être heureux et riche, et nous allons

(1) *Vie de quelques fameux Sculpteurs.* Desallier d'Argenville.

bientôt le retrouver sur notre route. Sa nomination fut réservée. Quant au cordon de Saint-Michel alors disponible, il fut placé sans peine. A cette époque de décadence, il se trouvait des hommes toujours prêts à profiter de la délicatesse d'autrui : faiblesse dont le libéralisme nous a radicalement guéris, comme chacun sait.

Cependant Pigalle avait exécuté ses trois statues, celle de Louis et les deux figures emblématiques qui devaient l'accompagner. L'une représentait la douceur du gouvernement royal ; c'était une *Femme*. L'autre était un homme se reposant, assis sur des ballots ; il représentait la sécurité du commerce : on le désigna de suite sous le nom du *Citoyen*.

Ces trois statues avaient été fondues dans les ateliers du Roule, par M. Gor, celui qui, peu de temps auparavant, avait exécuté celles qui s'élevaient sur la place Louis XV. Une première exposition eut lieu dans ce local et la foule y vint applaudir la triple œuvre du grand artiste. Devant la figure du commerçant, ses rivaux, ses ennemis même capitulèrent. Laissons Diderot raconter un des incidents qui signalèrent cette exhibition :

« — Pigal, le bon Pigal, qu'on appelait à Rome le mulet de la sculpture, à force de faire, a su faire la nature et la faire vraie, chaude et rigoureuse : mais jamais il n'a et n'aura, ni lui ni son compère l'abbé Gougenot (1) l'idéal de Falconet ; et Falconet a déjà le faire de Pigal. Il est bien sûr que vous n'obtiendrez point de Pigal ni le *Pygmalion*, ni l'*Alexandre*, ni l'*Amitié* de Falconet, et qu'il n'est pas décidé que celui-ci ne refît le *Mercure* et le *Citoyen* de Pigal. Au demeurant, ce sont deux grands hommes, et qui, dans quinze ou vingt siècles, lorsqu'on retirera des ruines de la grande ville quelques pieds ou quelques têtes de leurs statues, montreront que nous n'étions pas des enfants, du moins en sculpture. Quand Pigal vit le *Pygmalion* de Falconet, il dit : Je voudrais bien l'avoir fait. — Quand le monument de Reims fut exposé au Roule, Falconet, qui n'aimait pas Pigal, lui dit, après avoir vu et bien vu son

(1) L'abbé Gougenot était l'ami dévoué de Pigalle : nous en parlerons bientôt.

ouvrage : « — M. Pigal, je ne vous aime pas et je crois que vous me le rendez bien; j'ai vu votre *Citoyen*, on peut faire aussi beau puisque vous l'avez fait, mais je ne crois pas que l'art puisse aller une ligne au-delà. Cela n'empêche pas que nous demeurions comme nous sommes. » — Voilà mon Falconet ! » (1)

Les rôles sont dessinés à merveille : Falconet, homme d'un talent incontestable, voudrait être le seul grand sculpteur de son temps ; il déteste quiconque lui dispute le premier rang. Pigalle se contente d'être un grand artiste, un homme de cœur et de bon cœur.

L'exposition du Louvre eut lieu ; blâmes et éloges ne firent pas défaut, et nous en parlerons quand nous ferons la description du monument en racontant son inauguration.

Mais avant de l'ériger il fallait arrêter le texte de ses inscriptions. Tous les beaux esprits du royaume, y compris la Champagne, se mirent en mouvement. Pigalle voulait une épigraphe digne de son œuvre, et depuis longtemps il cherchait à Paris un homme d'esprit qui lui vint en aide. Dès 1763 il avait eu l'idée de s'adresser à M. de Voltaire, et voici la lettre qu'il lui fit parvenir :

Paris, le 23 Juillet 1763 (2).

Les marques de bonté et d'estime, Monsieur, dont vous avez bien voulu m'honorer, m'autorisent à vous demander une grâce, que je regarde comme la plus grande que je puisse recevoir : ce serait de vous charger de composer l'inscription du piédestal de la figure du Roi, qui doit être posée, dans peu, au milieu de la place Royale que fait construire la ville de Rheims.

Lorsque je fus choisi pour l'exécution de ce monument, j'avais encore l'idée frappée d'une pensée que j'ai lue autrefois dans vos ouvrages, mais que je n'ai pu retrouver depuis, quoique je l'aie cherchée en dernier lieu. Vous y blâmez l'usage, dans le-

(1) *OEuvres de Diderot*, salon de 1765, p. 369, édition de 1821.
(2) *Correspondance de Grimm et de Diderot*. T. III, p. 316.

quel on a été jusqu'à présent, de mettre autour des monuments de ce genre des esclaves enchaînés, comme si on ne pouvait louer les grands que par les maux dont ils ont accablé l'humanité. Echauffé par cette pensée, et quelque satisfaction que je trouvasse du côté de mon art à traiter des figures nues, j'ai pris une route différente dans mon nouvel ouvrage. En voici le sujet : — J'ai posé la figure de Louis XV debout, sur un piédestal rond ; je l'ai vêtu à la romaine, couronné de lauriers. Il étend la main pour prendre le peuple sous sa protection. Aux deux côtés du piédestal sont deux figures emblématiques, dont l'une exprime la douceur du gouvernement, et l'autre la félicité des peuples. La douceur du gouvernement est représentée par une *Femme*, tenant d'une main un gouvernail, et conduisant de l'autre, par la crinière, un lion en liberté, pour exprimer que le Français, malgré sa force, se soumet volontiers à un gouvernement doux. La félicité des peuples est rendue par un Citoyen heureux, jouissant d'un parfait repos, au milieu de l'abondance, désignée par la corne qui verse des fruits, des fleurs, des perles et autres richesses. L'olivier croît auprès de lui; il est assis sur des ballots de marchandises; il a sa bourse ouverte, pour marquer sa sécurité ; et, pour suppléer au symbole de l'âge d'or, on voit à l'un de ses côtés un *Enfant* qui se joue avec un *Loup*. J'avais d'abord mis le loup et l'agneau qui dorment ensemble ; mais Messieurs du corps de ville, à cause du proverbe, *quatre vingt dix neuf moutons et un champenois font cent, etc.*, ont voulu absolument que je supprimasse l'agneau. Au bas du monument sont les armes du Roi, et derrière sont celles de la ville de Rheims.

Voilà, Monsieur, tout ce que j'ai pu imaginer et exécuter. A l'égard de l'inscription, il me serait impossible de la composer, ne sachant écrire qu'avec l'ébauchoir. On a décidé que cette inscription serait mise en français, soit en vers, soit en prose ; ce qui dépendra entièrement de celui qui la donnera. La table qui doit la contenir est sur la principale face. Elle porte six pieds quatre pouces et demi en longueur, et trois pieds trois pouces de haut en largeur ; ce qui donne peu de place, attendu qu'il faut que les lettres soient assez grosses pour pouvoir être lues

de huit ou dix pas de distance, à laquelle sera posée la grille à hauteur d'appui qui environnera le monument. Pour vous donner du tout une idée plus exacte, vous trouverez ci-joint une petite esquisse, que M. Cochin a gravée, en attendant que la grande planche qu'il fait pour la ville de Rheims paraisse.

Le Roi et les deux figures emblématiques sont fondus et presque entièrement réparés; le tout serait même actuellement fini sans une maladie considérable que j'ai eue l'année dernière, et sans le temps que je suis obligé d'employer pour terminer le piédestal de la figure équestre que M. Bouchardon n'a pu achever avant sa mort, et dont la ville de Paris m'a chargé sur sa réquisition testamentaire. J'ose donc vous supplier de m'accorder la grâce que je vous demande. Cette inscription fera tout le prix du monument. Je ne puis trop vous exprimer combien je vous en serai redevable. Je joindrai cette obligation à beaucoup d'autres que je vous ai déjà, et ne cesserai d'être avec la plus haute estime, et la plus respectueuse reconnaissance, etc. PIGALLE.

Pigalle ne faisait pas partie de la coterie des philosophes : mais il était en relation avec tous les gens distingués de son temps, et M. de Voltaire avait eu plusieurs occasions de lui dire des choses gracieuses en prose et en vers.

Le 10 Août suivant, l'auteur de la *Henriade*, lui répondait ainsi qu'il suit :

De Ferney, 10 Auguste 1763.

Il y a longtemps, Monsieur, que j'ai admiré vos chefs-d'œuvre qui décorent un palais du roi de Prusse et qui devraient embellir la France. La statue dont vous ornez la ville de Reims me paraît digne de vous : mais je peux vous assurer qu'il vous est beaucoup plus aisé de faire un beau monument qu'à moi de faire une inscription. La langue française n'entend rien au style lapidaire ; je voudrais dire à la fois quelque chose de flatteur pour le Roi et pour la ville de Reims, je voudrais que cette inscription ne contint que deux vers, je voudrais que ces deux vers plussent au Roi et aux Champenois ; je désespère d'en venir à bout.

Voyez si vous serez content de ceux-ci :

> Peuple fidèle et juste, et digne d'un tel maître,
> L'un par l'autre chéri, vous méritez de l'être.

Il me paraît que du moins ni le Roi ni les Rémois doivent se fâcher ; si vous trouvez quelque meilleure inscription, employez-là. Je ne suis jaloux de rien, mais je disputerai à tout le monde le plaisir de sentir tout ce que vous valez. — J'ai l'honneur d'être, etc. (1).

Le même jour, dans une lettre écrite à M. Damilaville, il racontait les difficultés que lui avait présentée la composition de ces deux vers et il ajoutait : — « Si on ne veut pas de ce petit disticon, qu'on se couche auprès ; car je n'en ferai pas d'autre (2). »

Cette épigraphe préoccupait Voltaire : il n'était pas content de lui, et le 18 Septembre 1763 il écrivait encore à M. d'Argental : Mes anges, je vous fais juger de ma dispute avec Thiériot ; le sculpteur Pigalle a fait une belle statue de Louis XV pour la ville de Reims ; il m'a mandé qu'il avait suivi le petit avis que j'avais donné dans le siècle de Louis XIV, de ne point entourer d'esclaves la base des statues des Rois, mais de figurer des citoyens heureux, qui doivent être en effet le plus bel ornement de la royauté.

Il m'a demandé une inscription en vers français, attendu qu'il s'agit d'un roi de France, et non d'un empereur romain. Voici mes vers :

> Esclaves, qui tremblez sous un roi conquérant,
> Que votre front touche la terre !
> Levez-vous, citoyens, sous un roi bienfaisant ;
> Enfants, bénissez votre père.

Thiériot veut de la prose ; mais de la prose française me paraît très fade pour le style lapidaire.

(1) *Correspondance générale*. T. VI, p. 47, édition A. Aubrée. Paris, 1830.
(2) *Correspondance générale*. T. VI, p. 48, édition A. Aubrée. Paris, 1830.

M. l'abbé de Chauvelin m'a envoyé vingt-quatre estampes de son petit monument érigé dans son abbaye pour la santé du Roi ; l'inscription latine est des plus longues, ce n'était pas ainsi que les Romains en usaient. — Respect et tendresse (1). »

Nous ne critiquerons pas les vers de M. de Voltaire ; nous aimons mieux laisser ce soin à ses amis. Voici ce qu'on lit dans la correspondance de Grimm et de Diderot au sujet du *disticon* (2).

« Je ne sais si les Champenois seront contents de cette inscription, mais à coup sûr, les philosophes ne le seront point : ils diront que le mot *juste* est oisif ou plutôt impropre, parce qu'il tient la place du mot *généreux*; que le second vers est un amphigouri qu'on n'entend pas, ou que, quand on l'entend, on n'y trouve pas de sens qui vaille. Il faut plus de gravité et d'importance pour une inscription en bronze : il faut convenir aussi que la langue française y est bien peu propre. On a mis en patois, au bas de la statue de Louis XIV, érigée à Pau, en Béarn : — *C'est le petit-fils de notre Henry.* Voilà une belle inscription. Un moyen sûr d'avoir de belles inscriptions, serait de n'accorder des statues qu'aux grands talents et aux vertus sublimes ; mais les hommes abusent de tout ; et, sous leurs mains, le marbre et le bronze apprennent à mentir à la postérité, avec autant d'intrépidité que leur bouche ment à leur siècle. »

Rien n'est juste comme cette dernière pensée : la philosophie et toutes ses filles se sont amplement chargées d'en justifier surtout la seconde partie.

L'inscription du monument de Reims occupait l'attention publique. L'échec de M. de Voltaire encourageait les beaux esprits ; et Diderot, le philosophe Diderot, qui s'indignait des flatteries

(1) *OEuvres de Voltaire.* Edition Beuchot. T. XLI, p. 155.
(2) T. III, p. 316 et suivantes.

écrites par son compère, pour employer une de ses expressions, proposa les lignes de prose que voici (1):

> Ce fut ici qu'il jura de rendre les peuples heureux.
> Les citoyens lui élevèrent ce monument de leur amour
> et de leur reconnaissance,
> l'an 1764.

Grimm, autre compère de ces Messieurs, déclara qu'il était difficile de faire, en français, quelque chose de plus lapidaire. Il est vrai que cette rédaction renfermait une allusion au sacre, et par suite, elle avait un cachet qui devait convenir à la ville de Reims.

Cependant la lice était ouverte, et de nombreux concurrents s'y présentèrent.

L'Académie des Inscriptions se mit en frais et proposa ce qui suit :

> A Louis XV,
> Père des peuples,
> Qui,
> Par ses vertus et par ses bienfaits,
> S'est acquis dans les cœurs
> Un empire plus durable
> Que
> Ce Monument.

Il faut convenir que ce *qui* et ce *que* posés en védette faisaient un gracieux effet. Ici le style lapidaire allait jusqu'au rocailleux. On ne se réunit pas une quarantaine de gens d'esprit sans que de tant de têtes fortes il ne jaillisse une bonne œuvre.

M. de Voltaire fut piqué au vif, et malgré ce qu'il avait dit il remonta sur Pégase, et publia le quatrain dont M. d'Argental avait eu la première édition.

Il y avait bien aux pieds de la statue un Citoyen assis : mais

(1) *Correspondance de Grimm et de Diderot*, T. III, p. 389.

des esclaves, on n'en voyait pas. C'est ce que la critique fit remarquer très humblement à l'auteur. Il ne se tint pas pour battu. Bientôt il envoya deux vers nouveaux :

> Il chérit ses sujets, comme il est aimé d'eux,
> Heureux père entouré de ses enfants heureux.

C'était sa première idée corrigée et améliorée. Le quatrain suivant lui fut encore attribué :

> A son Roi bien-aimé Reims, en rendant hommage,
> Elève un monument digne de sa grandeur.
> Louis est des talents l'auguste protecteur :
> Beaux-arts, vous lui devez votre plus noble ouvrage.

Cette fois Pigalle avait sa part dans la flatterie du philosophe. Rien ne satisfaisait encore la cour et la ville, et le champ du tournois littéraire ne fut pas clos.

Deux membres de l'Académie de Châlons-sur-Marne, de cette fille aînée de l'Académie de Paris, de cette fille si honnête, disait M. de Voltaire, qu'elle ne faisait jamais parler d'elle, voulurent soutenir l'honneur de leur pavillon et envoyèrent modestement, sous le voile de l'anonyme, voile que l'histoire a toujours respecté, les essais suivants :

> De Louis le Bien-Aimé le tendre souvenir,
> Consacré par nos cœurs au temple de Mémoire,
> Bravera plus longtemps les siècles à venir
> Que tous les monuments érigés à sa gloire.

> De tous nos Rois chéris, que la main de Dieu même
> Aux pieds de nos autels ceignit du diadème,
> Louis est le premier à qui le cœur Rémois
> Érige un monument de sa reconnaissance.
> Quel Roi mérita mieux d'avoir cette préférence
> Que le père du peuple et le meilleur des rois ?

Le cœur Rémois fut satisfait du bon vouloir que lui témoignait l'esprit Châlonnais ; mais il voulait un chef-d'œuvre en tre vers. Et n'en fait pas qui veut, fut-on membre de l'Académie de Châlons-sur-Marne.

L'Académie Française vint au secours de sa fille aînée, et Bernard-Joseph Saurin, l'auteur de *Spartacus* et de *Beverley*, sans avoir demandé la moindre aumône à ses trente-neuf confrères, voulut bien envoyer à Reims ce quatrain :

> Pour ton inscription, Louis, on s'évertue :
> Qu'est-il besoin d'esprit ? Notre cœur t'a nommé :
> Qu'on mette en lettres d'or au bas de ta statue :
> Louis le Bien-Aimé.

L'Académie de Paris ayant payé sa dette à la nation, et il faut en convenir avec assez de bonheur, les gens de lettres de la grande ville, ceux qui n'étaient rien, pas même académiciens, ne voulurent pas rester en arrière, et Piron, Alexis Piron, le joyeux enfant de la Bourgogne, le spirituel auteur de la *Métromanie*, proposa ce qui suit :

> Son règne à jamais mémorable
> De la postérité sera l'étonnement :
> Reims a posé ce monument,
> Attendant que l'histoire en fonde un plus durable.

Les beaux esprits se rencontrent : Piron à lui seul avait deviné, comme l'Académie des Inscriptions en corps, que cette statue durerait peu. Mais ce pronostic ne souriait pas à la ville de Reims. Elle comptait bien garder un monument qui devait lui valoir la visite de tous les voyageurs. Elle fit un appel à ses poètes; car elle possédait des poètes. Au premier coup de tambour trois enfants d'Apollon se levèrent. Maître Havé, avocat au baillage royal et bibliophile, prit la parole et dit :

> Citoyens, Louis est fidèle
> Au serment qu'il fit dans vos murs :
> Transmettez aux siècles futurs
> Votre bonheur et votre zèle.

Ces vers courts, mais bien sentis, n'empêchèrent pas messire de Saulx, chanoine de Reims, chancelier de l'Université, auteur d'une foule de poésies officielles, latines et françaises, de faire hommage à sa patrie de ce quatrain :

> Citoyens fortunés, sur ce bronze fidèle
> Que l'amour à jamais arrête vos regards :
> Du plus aimé des Rois vous voyez le modèle,
> L'ami, le protecteur du commerce et des arts.

Le conseil de Ville avait alors le bonheur d'avoir un poëte dans son sein même, avantage dont ne jouissent pas toujours les municipalités, et M. Simon Clicquot-Blervache, d'ailleurs économiste distingué, depuis appelé à parcourir une brillante carrière, mais alors secrétaire des édiles Rémois, offrit à son pays ces quatre vers :

> C'est ici qu'un roi bienfaisant
> Vint jurer d'être votre père :
> Ce monument instruit la terre
> Qu'il fut fidèle à son serment.

Pour un homme qui n'était pas de l'Académie Française, pas même de celle des Inscriptions, pour un homme versé dans les questions de douanes, d'importation et d'exportation, ce n'était pas mal. Le concours fut clos et le conseil de Ville pria M. Bertin, contrôleur général des finances, de soumettre à Sa Majesté cinq des petits poëmes composés en son honneur. En tête figurait celle qui avait été composée par l'Académie royale des Inscriptions et que à ce titre, on ne pouvait manquer de lui présenter. Venaient ensuite les opuscules dus à M. de Voltaire, Piron et Clicquot.

Peu de jours après, le Secrétaire du Conseil municipal recevait la lettre suivante :

Compiègne, 18 Juillet 1764.

J'ai mis sous les yeux du Roi et de son conseil, Monsieur, les inscriptions proposées par la ville de Reims pour le monument qu'elle a fait faire à l'honneur de S. M. — La cinquième, dont vous êtes l'auteur, a été unanimement préférée, et le Roi a paru satisfait de la manière dont vous avez exprimé son amour pour son peuple : c'est de toutes les louanges, qu'il mérite à tant d'égards, celle qui lui est la plus chère. Je suis fort aise de la préférence que votre inscription a obtenue sur celles de l'Académie et de deux autres auteurs célèbres ; et c'est avec plaisir que je vous l'annonce. Je suis, Monsieur, votre affectionné serviteur.

BERTIN.

Cette lettre était flatteuse pour M. Clicquot ; mais elle lui renvoyait son quatrain remanié, non moins que l'épigraphe de l'Académie des Inscriptions. En voici la rédaction officielle :

<div style="text-align:center">

A Louis XV
Le meilleur des Rois
Qui, par la douceur de son gouvernement,
Fait le bonheur des Peuples.
1765.

</div>

Il y avait bien encore un qui, mais il faut bien faire quelques concessions aux corps savants et lapidaires.

Le quatrain du Secrétaire municipal fut ainsi transformé :

<div style="text-align:center">

De l'amour des Français éternel monument,
Instruisez à jamais la terre
Que Louis, dans nos murs, jura d'être leur père
Et fut fidèle à son serment.

</div>

Cette fois les bonnes gens de Reims étaient satisfaits ; mais les philosophes ne l'étaient pas. Comment satisfaire les philosophes ? Dès le 15 Janvier 1764, ils avaient prévu la défaite de M. de Voltaire et celle de Diderot. On trouve, dans la *Correspondance de ce dernier avec Grimm,* un long dialogue rempli d'impertinences contre les gens de lettres de province (1) : les philosophes, comme les simples mortels, ont leurs jours de mauvaise humeur. On n'en tint pas compte, et l'on s'empressa d'achever un monument dont rien ne devait plus retarder l'inauguration.

(1) T. III, p. 389.

CHAPITRE XIV.

Erection et Description de la Statue de Louis XV à Reims, 1765.

La critique, n'ayant pu sérieusement faire de tort à Pigalle, ne baissa point pavillon. Mariette, après avoir accordé quelques menus éloges aux trois statues, écrivait ces lignes (1) :

« Le tout est en bronze et pourrait être réparé avec plus de soin ; mais outre que ce n'est pas le terminé auquel Pigalle s'attache le plus, il en aura voulu donner à la ville de Reims pour son argent ; car il s'en faut bien qu'il ait été payé de cet ouvrage comme il l'est de celui qu'il est chargé de faire pour la ville de Paris. »

Sans doute la ville de saint Remy n'a pu prodiguer l'argent comme la fastueuse Lutèce ; elle n'avait pas des millions dans ses caisses, et cependant nous laissons le lecteur juge de la grandeur de l'entreprise dont elle se chargea. Pour parvenir à créer la place et la statue qui devait la décorer, elle emprunta de 1759 à 1769 1,447,000 livres ; sur les impôts qu'elle payait à la couronne, le Roi lui fit don de 2,430.000 livres, de 1755 à 1783 (2). Pendant plus de 30 ans elle fut chargée de dettes qu'elle avait contractées. Tous les engagements pris avec Pigalle furent exécutés religieu-

(1) *Abecedario*. Fol. 314. — Cabinet des estampes de la Bibliothèque fondée par nos Rois.

(2) *Relevé des Dépenses occasionnées par l'établissement de la place Royale.* — M. Maubeuge, Bibliothécaire de la Ville. 1850.

sement, et ses héritiers n'eurent qu'à se louer de l'obligeance de la ville pour la liquidation de leurs comptes avec la caisse municipale.

Le monument seul, construit en l'honneur de Louis XV, revint à la ville à 415,000 livres, somme énorme pour une cité qui n'était pas capitale de sa province. Elle couvrit de ses deniers toutes les dépenses faites par suite des variations imposées aux plans. Enfin, pour témoigner à Pigalle la satisfaction que lui causait son travail et lui donner des marques positives de son estime et de sa reconnaissance, elle lui fit don d'une rente viagère de 4,000 livres (1), et l'on sait quelle belle aisance donnait en 1765 4,000 livres de revenu. En dépit de Falconet et de son complice Mariette, chacun ici fit son devoir, Pigalle un chef-d'œuvre et la ville un noble acte de libéralité. Voilà comme se conduisit la vieille France ; la jeune France eût-elle fait mieux ?

La place que les statues de Pigalle allaient décorer était digne de les recevoir. Elle est à peu près carrée ; sept rues viennent s'y rendre ; au fond est un vaste bâtiment qui réunissait alors toutes les administrations financières de la ville et de la sous-intendance: on le nommait alors l'Hôtel des Fermes. Au centre se trouve un avant-corps percé d'une grande porte, au-dessus s'élèvent quatre colonnes surmontées d'un fronton ; on devait d'abord y mettre les armes du Roi ; plus tard il fut décidé qu'on y placerait Mercure, le dieu du commerce, le génie de l'industrie manufacturière, et une Bacchante avec des enfants jouant avec des raisins, richesses de la Champagne. Les autres façades de la place sont occupées par de belles constructions bâties d'après les règles de l'ordre dorique. Sur tous ces édifices règne une balustrade à jour et sans comble apparent ; cet ensemble est simple, mais il est grave. Tous ces travaux, exécutés sur les plans de Legendre, avaient été conduits sous la surveillance des magistrats de la ville, MM. Coquebert, Clicquot-Blervache et Sutaine.

C'est au milieu de cette place que fut placée la statue de Louis

(1) Acte passé devant M⁰ Hachette, notaire à Paris, le 16 Juin 1761.

le Bien-Aimé. Une brochure du temps nous fournit les détails de son arrivée à Reims et ceux de son inauguration (1). Témoignage oculaire vaut mieux que souvenir incertain ou tradition légendaire : nous conserverons en partie son style pour donner au lecteur une idée des sentiments populaires manifestés à cette occasion : la mémoire de Pigalle n'y perdra pas.

« On n'avait jamais vu d'empressement plus grand que celui que les habitants de Reims montrèrent pour voir placer le monument que leur amour élevait à la gloire immortelle de Louis le Bien-Aimé. Tout ce qui se faisait pour mener ce projet à une heureuse exécution, leur causait une joie inexprimable. Ils en ont donné les plus grandes preuves, le jour destiné à la pose de la première pierre du piédestal, de ce chef-d'œuvre du ciseau du fameux Pigalle, sculpteur du Roi.

Ce jour si attendu, ayant été fixé au 30 d'Octobre, le matin, les corps des officiers municipaux, de police et de bourgeoisie, précédés de la compagnie de MM. les chevaliers de l'arquebuse, de celle des hoquetons de la garde de M. le lieutenant des habitants, des sergents de la forteresse, et de tous les ouvriers de la place Royale, partirent de l'Hôtel-de-Ville et se rendirent à celui de M. l'intendant de Champagne ; ensuite le cortége arriva dans la place par la rue Royale, en cet ordre :

1. La compagnie de MM. les chevaliers de l'arquebuse.

2. Quarante tailleurs de pierre, en vestes, culottes et bas blancs, tabliers neufs, cocardes rouges aux chapeaux, marchant deux à deux, et portant chacun l'équerre sur le bras droit.

(1) Cette brochure joint a son titre cette note : faite et imprimée par un particulier qui n'en a tiré qu'un très petit nombre d'exemplaires. — Elle nous a été indiquée par M. Ch. Loriquet, bibliothécaire de la ville de Reims : elle est intitulée : *Relation de ce qui s'est passé à Reims le 30 d'Octobre 1764 à la cérémonie de la pose de la première pierre du piédestal de la Statue de Louis le Bien-Aimé, et les 7 et 8 Juillet 1765, à l'arrivée de ce monument, pour servir de préface à la description faite par M. de Saulx, des fêtes données pour l'inauguration.* — Reims, de l'imprimerie de Claude Boulanger, 1766.

3. Les quatre marbriers-poseurs et leurs quatre compagnons, tous en habits bleus et marchant deux à deux.

4. Venaient ensuite MM. Lefèvre, entrepreneur, portant la truelle d'argent ; Rousseau le père, entrepreneur, portant le plomb et l'équerre d'argent ; Rousseau le fils, portant l'auge à mortier d'argent; Capron, inspecteur, portant deux tabliers de maçon, l'un de drap d'argent, l'autre de damas blanc ; Levasseur, marchand orfèvre, qui a fait les instruments ci-dessus nommés, accompagné d'un de ses ouvriers.

5. Les hoquetons de la garde de M. le lieutenant des habitants.

6. Les quatre sergents de la forteresse, en habits uniformes, portant des aiguières et des bassins d'argent, sur l'un desquels étaient deux médailles d'argent, deux médailles de bronze et les pièces de monnaie destinées à être mises sous la pierre.

7. M. Rouillé d'Orfeuil, intendant de Champagne ; MM. Sutaine-Hibert, lieutenant des habitants ; Legendre, inspecteur des ponts-et-chaussées (nommé architecte sur la première pierre); Clicquot-Blervache, procureur du roi-syndic de la Ville.

8. MM. les échevins et les conseillers de Ville.

9. MM. les major, capitaines et enseignes de la milice bourgeoise, en habits uniformes.

10. Les archers des pauvres, revêtus de leur uniforme.

Tout ce cortége s'étant arrangé autour de la maçonnerie (1), M. Legendre mit le tablier de drap d'argent à M. l'intendant ; et M. Capron mit celui de damas à M. Legendre : après quoi, le sieur

(1) La première pierre fut assise sur un massif de blocailles liées avec chaux et ciment, qui a 30 pieds de profondeur sur 3½ pieds de largeur, et est recouvert par eux assises de grosses pierres de taille bien liées et crampounées.

Jean Lalondre, quincaillier, enferma et souda dans des boîtes de plomb les quatre médailles destinées à être mises aux quatre coins d'une pierre, dans des formes qu'on y avait creusées d'avance. On enferma de même, dans une cinquième boîte qu'on plaça au milieu de cette pierre, une pièce de chacune des monnaies du Roi.

Les médailles d'argent avaient deux pouces et demi de diamètre, et pesaient trois onces et demie. Elles représentaient d'un côté la statue sur son piédestal, avec tous ses attributs : on lit au revers cette inscription entourée d'une branche d'arbousier : *Ludovico XV regi christ. principi optimo hoc amoris monument. decreverunt Sen. Pop. que Rem. et prim. lapidem. pp.* M. DCC. LXIV.

Les pièces frappées à l'Hôtel des Monnaies de Reims étaient un double louis, un louis, un demi-louis d'or ; un écu de six livres, un écu de trois livres, une pièce de vingt-quatre sous, une pièce de douze sous, une pièce de six sous d'argent ; une pièce de deux sous, une pièce de six liards, un gros sou, une pièce de deux liards et un liard, de billon.

Lorsque les boîtes eurent été posées dans leurs cases, on y coula du plâtre ; et on plaça dessus une pierre de trois pieds neuf pouces de hauteur, sur deux pieds sept pouces de largeur; sur laquelle est gravée en lettres majuscules de sept lignes de hauteur, cette inscription : — Ce Monument, qui représente la douceur du Gouvernement de Louis XV, et le bonheur des peuples sous son règne, a été projeté sous M. Levesque de Pouilly; commencé sous M. Rogier, coulé en fonte sous M. Coquebert, et conduit à sa perfection sous M. Sutaine, lieutenants des habitants. L'an de grâce 1764, le 30 Octobre. — Monseigneur Gaspard-Louis Rouillé d'Orfeuil, chevalier, conseiller du Roi en ses conseils, maître des requêtes ordinaire de son hôtel, intendant de justice, police et finance, en la province et frontière de Champagne, successeur de M. Henri-Louis de Barberie de St-Contest : a posé, sous cette pierre, deux médailles en argent et deux en bronze (1) ; accompagné de MM. Jean-Baptiste Rigobert,

(1) On ne parle pas ici des pièces de monnaie, parce que l'inscription était gravée lorsqu'il a été arrêté au Conseil qu'on y en mettrait.

Clignet, sénéchaux du chapitre de l'église de Reims; Claude-François Bergeat, lieutenant-général de police; Jean Ligier, vicaire-général de l'abbaye de Saint-Remi, de Reims; Nicolas-Hubert Clignet, vicaire-général de l'abbaye de Saint-Nicaise, de Reims; Jean-Louis Carbon, vicaire-général de l'abbaye de Saint-Denis, de Reims; Henri Coquebert, vice-lieutenant; Jean-Louis Nouvelet, prévôt de l'échevinage; Etienne Tronsson, Jean-Baptiste Clicquot, Claude-Henri de Récicourt, Jean-Baptiste Gard, Antoine Maillefer, échevins; Henri-Joseph Aubriet, René Louis-Blavier, Simon Chapron, Jean-Baptiste-Charles Le Large, Gérard Jacob, François-Guillaume Tronsson, Guillaume-Antoine Hédoin, Gérard Jobar, Jacques-Nicolas Carbon, Pierre-Louis Mopinot, Jean Le Comte, conseillers; Simon Clicquot-Blervache, procureur du Roi, syndic de la ville; Jacques Callou, receveur; M. Thibault Noel, greffier-secrétaire; Henri-Antoine Dorigny, major de la milice bourgeoise; M. Pigalle, sculpteur; M. Legendre, architecte; M. Capron, inspecteur; MM. Rousseau, Lefèvre, Trouet, Bourgeois, entrepreneurs. On doit à la sollicitation de MM. Simon-Philbert de La Salle, Antoine Maillefer, et Simon Clicquot-Blervache, les bienfaits que Sa Majesté a accordés à la ville de Reims, pour la construction de la place Royale et la perfection de ce Monument.

Cette cérémonie se fit au bruit de la mousqueterie, de plusieurs salves du canon des remparts, et des acclamations et cris mille fois redoublés de Vive le Roi !

Le sieur Baudson, premier marbrier, en présentant la pierre à M^{gr} l'intendant, fit un discours composé par M. de Saulx, chanoine.

Et M. Legrand, marbrier-poseur, en remit le texte à M. l'intendant avec une branche de laurier et un bouquet.

La cérémonie finie, tous les corps se retirèrent dans le même ordre, et reconduisirent M. l'intendant à son hôtel. Le concert et un grand souper terminèrent cette mémorable journée. M. l'in-

tendant distribua des gratifications aux marbriers-poseurs et aux ouvriers de la place.

Le dimanche 7 de Juillet, jour fixé pour l'arrivée de la statue du Roi, le peuple montra la joie la plus grande ; un nombre prodigieux de citoyens de Reims et des habitants des villages circonvoisins, allèrent à plusieurs lieues au-devant. Quatre connétablies commandées par leurs officiers sortirent des faubourgs pour recevoir ce monument si désiré, et l'accompagnèrent jusqu'à la place dans laquelle il doit être élevé ; une décharge de mousqueterie, suivie de celle du canon des remparts, annoncèrent à six heures et demie que le monument était aux portes de la ville. Dans l'instant, les promenades et les rues de la Couture, des Tranchées, de Vesle, du Puits-Taira et des Tapissiers, par lesquelles il devait passer, furent pleines d'un peuple qui effaçait le bruit des cloches par ses acclamations.

Toutes les pièces de ce monument, pesant ensemble soixante milliers, ont été transportées de l'atelier de M. Pigalle à Reims, sur trois chariots construits exprès pour ce transport. La statue du Roi, couchée, pesant dix-neuf milliers, et l'écu des armes de France était sur le premier char, tiré par douze forts chevaux. La *Femme* représentant la France qui conduit un lion par la crinière, pesant ensemble douze milliers, le *Loup* et l'*Agneau,* les inscriptions et les guirlandes étaient sur le deuxième char traîné par dix chevaux. La figure qui représente le citoyen, pesant quatorze milliers, et l'écu des armes de la Ville étaient sur le troisième char, tiré par huit chevaux.

Quand les chariots furent arrivés auprès du piédestal, on forma un corps de garde auprès pour veiller à la sûreté du monument ; le lendemain les ouvriers préparèrent ce qui était nécessaire pour mettre en place toutes les pièces.

On s'est servi pour élever la statue et les autres figures de ce chef-d'œuvre de sculpture, d'une machine dont on s'était servi pour placer la statue équestre de Louis XV à Paris. Elle consistait en

un pont composé de quatre pièces d'assemblage et garni de deux treuils, autour desquels devaient filer les cordes nécessaires pour enlever toutes les pièces ; ce pont était posé sur deux rouleaux destinés à le mouvoir horizontalement.

Pour recevoir cette machine aussi solide que simple, on avait dressé un fort bâti de charpente de trente pieds de hauteur, long de quarante-cinq pieds et large de trente-deux, lié par des entretoises, des décharges, des arcs-boutant, etc. Il était posé sur de petits murs, et embrassait le piédestal ; on avait pratiqué au haut, en dehors, une galerie sur laquelle les ouvriers devaient descendre pour manœuvrer.

Le pont garni de ses treuils et de ses rouleaux était posé en travers sur ce bâti de charpente ; ce qui donnait la facilité la plus grande pour l'exécution des opérations.

Il y avait trois mouvements différents à exécuter : l'un d'ascension droite, pour enlever la statue ; le second de progression horizontale, pour l'amener au-dessus et à plomb du piédestal ; le troisième de descension, pour la poser sur la plinthe ou plate-bande.

Pour exécuter le premier mouvement, on avait reculé le char dans l'embrâsure de la charpente, tout près des degrés du piédestal. La statue étant garnie des cordages nécessaires, auxquels étaient accrochées de très fortes moufles à six poulies de renvoi ; les ouvriers faisant tourner les treuils avec quatre leviers, l'enlevèrent peu à peu perpendiculairement jusqu'à un pied au-dessus du niveau de la plate-bande du piédestal.

Cela restant en état, les mêmes ouvriers exécutèrent le second mouvement, en faisant (avec des leviers) tourner les rouleaux en avant jusqu'à ce que la statue suspendue fut au dessus du piédestal.

Pour exécuter le troisième mouvement, il n'y eut autre chose à faire, que de détourner les treuils jusqu'à ce que la Statue fut sur

la plate-bande du piédestal, sur lequel elle est posée sans crampons, goujons, agrafes, ni aucun autre instrument.

Tout étant ainsi préparé ; les corps de MM. les officiers municipaux et de la milice bourgeoise, précédés par MM. les chevaliers de l'arquebuse, de la garde de M. le lieutenant des habitants, des sergents de la forteresse; et suivi de deux compagnies de bourgeoisie, se sont rendus à la place à trois heures et demie. MM. les arquebusiers et les hoquetons de M. le lieutenant entourèrent le Monument pour en écarter la foule du peuple. Alors, les ouvriers ont exécuté en présence de presque toute la Ville la manœuvre que l'on vient de décrire.

Au moment que la statue du Roi a été posée sur la plinthe du piédestal, l'entrepreneur salua les corps et le peuple, en criant : vive le Roi ! A ce signal, toute la place a retenti des acclamations de tous les citoyens: les tambours battant aux champs, la mousqueterie, les canons formaient par leur bruit un concert guerrier qui ne finit que lorsque les corps assemblés se furent retirés. »

Il est temps de décrire ce monument, un des titres les plus sérieux de Pigalle à l'immortalité. — La statue du prince avait onze pieds de proportion ; Louis était représenté debout, couronné de lauriers, en costume romain; ses cothurnes, sa cuirasse, sa cotte d'armes étaient d'une exactitude irréprochable; son manteau, noué sur l'épaule droite, tombait derrière lui jusqu'à terre, avec son épée et un fût de colonne cannelée placé derrière lui. La partie inférieure du monument avait l'ampleur dont elle avait besoin. Cette colonne, assise d'aplomb sur le sol, indiquait la force et la stabilité de la monarchie héréditaire (1).

La figure royale avait cet air de noblesse, de franchise et

(1) *Description pittoresque du Monument érigé à la gloire du Roi par la ville de Reims*, et sculpté par M. Pigalle, professeur de l'Académie royale de peinture et de sculpture. — Dandré Bardon, directeur perpétuel de l'Académie de peinture et de sculpture de Marseille. — Imprimerie de P. Al. Le Prieur, imp. du Roi, à Paris, rue Saint-Jacques, *à l'Olivier*. 1765.

d'aménité que Louis possédait ; son regard bienveillant se jetait à sa gauche ; vers la droite, son bras, que le manteau laissait libre, étendait sa main protectrice : ce geste était d'ailleurs dans les habitudes du Roi.

Lorsque la ville de Bordeaux voulut avoir la statue équestre de Louis XV, ce fut J.-B. Lemoine qui la fit. Le monarque était vêtu à la romaine, et, par un contraste qui faisait honneur à l'esprit observateur de l'artiste, il dirigeait aussi sa main d'un côté, son regard de l'autre. Louis aimait Lemoine ; il allait souvent visiter son atelier, et lui témoignait la satisfaction que lui causait l'ensemble de la statue. Le prince de Lorraine qui l'accompagnait, prétendit un jour que le regard devait toujours se porter dans la direction du geste indiquant le commandement ; Louis XV, pour mettre un terme à ses réflexions, se pose comme le modèle, regarde le donneur de conseils, et jetant sa main de l'autre côté, lui dit : — Prince, c'est ainsi que je commande (1).

Pigalle avait donc dû respecter cette attitude habituelle du monarque ; d'ailleurs, elle était pleine de grâce et de noblesse.

Le piédestal est rond et revêtu de marbre blanc veiné, tiré des carrières du Bourbonnais nouvellement découvertes. Dans la partie supérieure se trouvaient les deux inscriptions dont la composition coûta tant de sueurs. Au-dessous, du côté de la face, était l'écusson des armes de France (vieux style), surmonté de la couronne royale et encadré dans des palmes ; et de l'autre étaient les armes de la ville de Reims ; à droite et à gauche étaient les figures symboliques.

A la droite de Louis, et pour ainsi dire sous sa main protectrice, se trouvait une figure de femme, debout, vêtue d'une tunique et d'un manteau. Sa longue chevelure est relevée par derrière à la mode des femmes romaines. Sa figure est belle, sans afféterie, pleine de douceur et de bienveillance ; elle s'incline légèrement pour prendre avec grâce, de sa main droite, le

(1) *Le Trésor de la Curiosité.* Ch. Blanc — Paris, 1857. T. 1, p. 434.

sommet de la crinière d'un lion placé près d'elle. Le roi du désert est calme ; il paraît heureux de son voisinage et se laisse guider avec bonheur.

Cette allégorie représente la douceur du gouvernement sous Louis le Bien-Aimé. Pigalle n'était pas homme à créer un lion à son caprice. Il avait longtemps fréquenté la ménagerie royale pour étudier la majestueuse et puissante nature du noble animal, emblême, dans sa composition, du peuple Français.

La figure de la jeune femme était-elle une création d'artiste? n'était-elle pas plutôt un doux souvenir d'années déjà bien loin? On parlait d'une jeune laitière de la Barrière-Blanche, d'une jeune fille qui aurait demeuré dans le quartier du Marais, alors que Pigalle allait partir pour Rome. — En 1765, il avait 50 ans. Il touchait à cet âge où tous les rêves sont finis, où l'on aime à jeter ses regards en arrière pour y voir des fleurs, toujours fraîches aux yeux de l'imagination. Dans cette existence toute de travail, passée entre le marbre et l'argile, c'est la première fois que nous recontrons une légende d'amour, sans nom comme sans date, que la tradition populaire répète à Reims d'une voix incertaine. Si nous la reproduisons, ce n'est ni pour l'accepter ni pour la combattre : elle ne peut faire tort à la mémoire d'un homme doué des qualités qui font les gens de cœur, ces gens qui savent aimer en silence, et garder jusqu'à leur dernière heure les serments du jeune âge, la mémoire des jours heureux et des affections sincères et désintéressées.

Cette figure, selon d'autres, représente la ville de Reims et même la France : ce qui est un non-sens. Cette femme, au visage si doux, tient de la main gauche le gouvernail de l'Etat. Ce détail complète l'allégorie, sur l'interprétation de laquelle il ne peut y avoir de doute.

Du côté gauche de Louis est assise une figure d'homme presque nu ; sa tête repose sur sa main droite, son coude s'appuie sur un tronc d'olivier, dont les branches, chargées de fruits, montent le

long du piédestal ; il a pour siége des ballots de marchandises ; à ses pieds sont une bourse ouverte et pleine d'or, un vase sculpté richement, une corne d'abondance pleine de fleurs, de fruits, des perles et des joyaux précieux ; à côté de lui reposent côte à côte un loup et un agneau. On voit que Pigalle n'avait pas tenu compte des susceptibilités champenoises ; il n'était pas courtisan ; et pour un espoir de récompense il ne sacrifiait jamais ses idées. Au surplus, la pension qu'il obtint prouve que les Rémois de son temps avaient autant d'esprit que de libéralité.

Pigalle eut raison de conserver un détail qui complétait son idée. Rien de simple comme cette allégorie : au sommet du piédestal, Louis le Bien-Aimé, debout, l'épée au côté, le front calme, l'air plein d'une bonté paternelle, étend sa main protectrice sur son peuple ; à sa droite est représenté le peuple français, ce peuple de braves, indomptable devant l'ennemi, soumis à un prince tolérant et bon. De l'autre côté, le peuple des travailleurs se repose de ses fatigues, jouit tranquillement du fruit de ses peines ; l'olivier l'abrite de son ombrage ; le commerce et l'agriculture lui donnent la richesse ; la nation ne connaît plus de divisions intestines : l'âge d'or renaît pour elle.

La statue du citoyen français est pleine de beauté : cet homme est dans la force de l'âge ; le travail a fortifié ses muscles ; et s'il se livre au repos, ce n'est pas par mollesse ; il se repose parce qu'il a bravement travaillé, parce qu'il en a le droit devant Dieu et devant les hommes ; son corps vigoureux éprouve cette douce détente que donne la satisfaction du devoir accompli. Le citoyen jouit avec bonheur de la protection des lois, de la paix intérieure garantie par la sagesse du gouvernement, de la paix extérieure conquise par la victoire. Cet homme est l'emblème de cette France qui, sous la monarchie chérie et respectée des Capétiens, croissait de règne en règne, et voyait se développer en elle les germes d'un bonheur et d'une union que rien n'ébranlait.

De tous les monuments érigés à la gloire de Louis XV, il n'en est pas un seul d'un style plus large, plus riche d'inspiration,

plus glorieux pour un prince, qui n'aurait pas dû cesser d'en être digne.

Tel était le monument de Pigalle : il plut à tout le monde, si nous en exceptons le parti philosophique ; un philosophe, qui ne s'insurgerait pas contre l'opinion générale, manquerait à sa mission dans ce monde. Voici ce que pensait Diderot de cette grande œuvre (1) :

« Je vous ai déjà dit mon avis sur le monument de Reims, exécuté par Pigal, et mon sujet m'y ramène. Que signifie, à côté de ce porte-faix étendu sur des ballots, cette femme qui conduit un lion par la crinière ? La femme et l'animal s'en vont du côté du porte-faix endormi ; et je suis sûr qu'un enfant s'écrierait : — Maman, cette femme va faire manger ce pauvre homme là, qui dort, par sa bête. Je ne sais si c'est dans son dessein ; mais cela arrivera, si cet homme ne s'éveille et que cette femme fasse un pas de plus. Pigal, mon ami, prends ton marteau, brise-moi cette association d'êtres bizarres. Tu veux faire un roi protecteur ; qu'il le soit de l'agriculture, du commerce et de la population ; ton porte-faix dormant sur ses ballots, voilà bien le commerce. Abats de l'autre côté de ton piédestal un taureau ; qu'un vigoureux habitant des champs se repose entre les cornes de l'animal, et tu auras l'agriculture ; place entre l'une et l'autre une bonne grosse paysanne qui allaite un enfant, et je reconnaîtrai la population. Est-ce que ce n'est pas belle chose qu'un taureau abattu ? Est-ce que ce n'est pas une belle chose qu'un paysan nu qui se repose ? Est-ce que ce n'est pas une belle chose qu'une paysanne à grands traits et à grandes mamelles ? Est-ce que cette composition n'offrira pas à ton ciseau toutes sortes de natures ? Est-ce que cela ne me touchera pas, ne m'intéressera pas plus que tes figures symboliques ? Tu m'auras montré le monarque protecteur des conditions subalternes, comme il le doit être ; car ce sont celles qui forment le troupeau et la nation. »

Dans un autre fragment que nous trouvons dans la *Correspon-*

(1) *OEuvres de Diderot*. T. VIII, p. 471. — Edition de 1831. Brière.

dance de *Grimm et de Diderot* (1), nous lisons encore une appréciation de l'œuvre de Pigalle, dans laquelle l'éloge se mêle à la critique ; elle est d'ailleurs antérieure à l'érection du monument.

« Le milieu de la place de Reims sera décoré d'une statue du Roi ; c'est M. Pigal qui est chargé de ce travail : il l'a placée sur un piédestal circulaire. Le monarque a la main gauche posée sur son cimetère, et la main droite étendue. Ce n'est point une main qui commande ; c'est une main qui protége. Ainsi le bras est mol, les doigts de la main sont écartés et un peu tombants ; la figure n'est pas fière, et elle ne doit pas l'être ; mais elle est noble et douce. Au-dessous et autour du piédestal, on voit d'un côté un artisan nu, assis sur des ballots, la tête appuyée sur un de ses poings qui est fermé, et se reposant de sa fatigue. L'idée est simple et noble, et l'exécution y répond. Ce morceau est, à mon sens, de toute beauté.... De l'autre côté on voit une figure symbolique de l'administration : c'est une femme vêtue qui conduit un lion par une touffe de sa crinière ; le lion a l'air paisible et serein ; la femme qui le conduit le regarde avec sollicitude et complaisance ; l'animal est beau ; la tête de la femme est très belle ; l'idée de ce groupe est délicate, quoiqu'un peu vague. Mais dans les grands monuments ne vaudrait-il pas mieux préférer la force et l'énergie à la délicatesse ? Au lieu de voir cette femme tenir entre ses deux doigts un poil de la crinière du lion, j'aimerais mieux qu'elle en empoignât une grosse touffe : cela caractériserait davantage une administration vigoureuse, et la sérénité de l'animal avec la sollicitude et la complaisance de la femme tempérerait suffisamment cette expression qui ne doit pas être celle de la tyrannie ni du despotisme. Un sculpteur ancien a placé sur le dos d'un centaure féroce un Amour qui le conduit par un cheveu, et il a bien fait ; mais je crois que notre sculpteur ferait bien s'il s'écartait de l'idée du sculpteur ancien, et que la femme se servit de toute sa main. D'ailleurs, ces deux figures ne marchant point, l'une ne doit pas avoir l'action d'une figure qui conduit, ni l'autre l'action d'une figure qui suit. Avec le léger changement que j'o-

(1) T. II, p. 410.

serais exiger, la femme commanderait et l'animal serait obéissant, ce qui ne suppose pas du mouvement... Mais il y a dans ce monument un défaut plus considérable qui frappera fortement les hommes d'un vrai goût. Le mélange de la vérité et de la fiction leur déplaira. Cet artisan harassé qui se repose d'un côté, c'est la chose même ; cette femme qui conduit et ce lion qui suit de l'autre, c'est l'emblème de la chose. Je n'aime point ces disparates où les genres d'expression sont confondus. Séparez ces groupes, et vous les trouverez beaux chacun séparément ; réunissez-les, comme ils le sont ici, et ils vous offenseront. Pourquoi ? C'est que vous sentez qu'ils ne peuvent faire un tout. C'est comme si l'on collait une image au milieu d'un bas-relief. J'aurais mieux aimé, à la place de la femme et du lion, un laboureur avec les instruments de son travail, et séparer ces deux hommes par une femme qui aurait eu autour d'elle plusieurs petits enfants, dont un aurait été attaché à sa mamelle. La figure placée sur le piédestal aurait eu, par ce moyen, sous sa main bienfaisante et protectrice, *le Commerce*, *l'Agriculture et la Population*, trois objets qui auraient été liés dans le monument, comme ils le sont dans la nature. On a achevé d'enrichir et de gâter le monument de Reims par d'autres accessoires symboliques, comme un agneau qui dort entre les pattes d'un loup, etc. Il y a donc dans la composition de M. Pigal des pensées justes et grandes, mais l'expression n'en est pas une. Au reste, le tout est grand, et il m'a semblé qu'il régnait entre les figures la plus belle proportion. Cette sorte d'harmonie est très difficile à saisir. Quand on s'éloigne du monument et qu'on en considère l'ensemble, on trouve que chaque partie a la juste grandeur qui lui convient. La place a été ordonnée pour la ville et le monument pour la place. La misère publique n'a point suspendu ces travaux (1). »

Dans cette critique, il n'y a de fondé peut-être que ce qui

(1) Nous sommes porté à croire que cet article est de Diderot. Il y a d'abord dans quelques passages plus de technique que Grimm n'en mettait dans ses articles de beaux-arts. Puis, dans son *Essai sur la Peinture*. Ch. V. Diderot écrit : Je vous ai déjà dit mon avis sur le Monument de Reims. — Et l'on en trouve aucune autre mention dans ses œuvres. Nous croyons que cet article est celui dont il voulait parler. — *Note des éditeurs de la Corresp. de Grimm et de Diderot.*

touche le mélange de l'allégorie et du réalisme ; mais la majesté de l'ensemble absorbe les détails, et il est impossible de se méprendre sur la pensée de l'auteur.

Au blâme de Diderot opposons quelques lignes d'une lettre adressée à l'Académie de peinture et de sculpture de Marseille par Dandré Bardon, son directeur, artiste et judicieux écrivain (1).

« — C'est dans les grands principes de l'art qu'est conçue l'ordonnance générale du monument ; tout y est arrangé suivant les lois d'une décence exacte, d'une judicieuse économie, sans contrainte, sans affectation et néanmoins dans un désordre pittoresque, capable de produire des effets piquants, vrais et singuliers. La figure de Louis XV y domine ; les deux autres, placées dans une subordination raisonnée, concourent avec les marches du piédestal à donner au tout ensemble cette forme agréable, noble, imposante, dont l'Egypte a fourni les premiers modèles : cette forme, amie de l'imagination, qu'elle élève aux plus hautes idées ; amie de l'œil, qu'elle occupe sans le fatiguer, enfin cette forme pyramidale qui prête tout à la fois la solidité et la magnificence aux riches productions du talent.

Après la belle forme du tout ensemble, le parfait développement du héros est la première maxime de la composition. L'auteur l'a très exactement pratiquée ; rien ne cache les dénouements principaux de la figure du Roi ; rien n'en gêne les actions ; rien n'en embarrasse l'attitude. Son manteau, artistement retroussé sur l'épaule gauche, suivant l'usage des anciens, laisse au bras droit toute la liberté d'agir ; les plis jetés et rangés dans le grand style produisent des saillies et des lumières, des enfoncements et des ombres, partout où les principales formes en ont besoin pour être correctement dessinées ; ceux qui tombent sur la plinthe groupent le bas de la statue du Prince.

C'est dans la pondération des groupes, dans leur équilibre,

(1) Michel-François Dandré Bardon, né en 1700, mort en 1783, auteur d'un grand nombre d'ouvrages sur les beaux-arts, dont quelques-uns ont été illustrés par le graveur Cochin. — Nous avons cité plus haut sa brochure.

dans leur contraste et leurs liaisons, que l'artiste a déployé la justesse et l'étendue de son génie. La Divinité qui, d'une main tient le gouvernail, et de l'autre le lion, est dans une proportion de volume relative à celle du Citoyen assis sur des ballots de marchandises, emblème d'un tranquille commerce.

De ce balancement naît le contraste. Si l'on considère les figures de la Divinité symbolique et du Citoyen, ou relativement entre elles, ou relativement à la figure du Roi, on trouve partout des oppositions raisonnées dans les plans, dans les attitudes, dans les ajustements, dans les attributs. La déesse est, à la vérité, debout ainsi que le Prince ; mais l'action du Prince est tranquille, majestueuse, celle de la Divinité est dans le mouvement, dans la tournure qu'exige sa fonction. Envisagée par rapport au Citoyen, la femme est debout, l'homme est assis ; l'une est vêtue d'une tunique et d'un manteau ; l'autre présente les carnations du naturel dévoilées avec bienséance. La première agit, elle a pour symbole un lion, qui marche ; le second est dans un heureux repos, et ce repos est soutenu par le loup et l'agneau, qui dorment l'un à côté de l'autre.

La statue de Louis XV, de onze pieds de proportion, s'élève sur une plinthe de neuf pouces, au-dessus de tout ce qui est introduit dans cette riche ordonnance. L'ensemble de la figure est svelte sans altération, grand sans superfluité, élégant sans manière. Il présente cette agréable sévérité, cette imposante correction de l'antique, associées aux souplesses du naturel. L'attitude est neuve, sans bizarrerie, contrastée sans affectation, fière sans dureté.

L'art a réuni dans ce portrait auguste la magnanimité et la douceur d'un monarque, père de ses sujets.

Plus bas paraît la Divinité symbolique, de deux pieds de proportion, moins grande que celle du Héros. L'attitude, le maintien de la déesse présentent cet agrément, ces finesses si analogues à son caractère. Une partie de son sein et ses bras à demi-nus offrent des chairs si délicates que leur moelleux fait, pour ainsi dire, disparaître le bronze.

Quelle industrie a ménagé les différents travaux de ces ajustements, pour rendre dans le vrai la variété des étoffes? Le ciseau a diversement ourdi le lin et la soie. Sous leurs plis fins et déliés, les tuniques annoncent le nu qu'elles couvrent, tandis que par des plis mâles et grands le manteau soutient, caresse avec discrétion les parties qu'il habille. Rarement interrompus dans leur marche cadencée, ces plis sont assaisonnés de travaux qui, caractérisant les étoffes, en font valoir les cassures légères et en relèvent les luisants soyeux, par des bruns fouillés à propos : artifice dont il semble que les anciens aient voulu céder presque toute la gloire aux modernes.

Le lion, fier de son destin, ne respire que la docilité; mais les touffes volumineuses de sa crinière et celles qui tombent de son poitrail lui conservent ce caractère redoutable, dont son cœur est ici dépouillé. L'artiste les a rendues par une hardiesse d'outil, par une vivacité de manœuvre qui opèrent l'illusion. Ce stratagème merveilleux, qui règne dans tout l'ouvrage, éclate singulièrement dans la figure du citoyen.

J'ose le dire, ce n'est point de la sculpture que l'on voit, c'est un homme; ce n'est point la nature qui commande à l'art, c'est l'art qui épie, qui saisit la nature, qui la prend sur le fait, qui en fixe les mouvements et l'esprit. Une attitude simple, mais neuve, une situation naturelle, mais heureusement contrastée; un ensemble de grande manière, mais correct, y sont associés à des détails pleins de finesse, de goût, de caractère et de vérité. Les beautés de plusieurs modèles y sont réunies et ramenées au point d'une parfaite harmonie : telle l'*Hélène* de Zeuxis fut formée des traits divers des plus belles filles d'Agrigente.

Le sentiment des chairs laisserait à douter si l'on n'a pas moulé la nature; mais la grandeur physique de l'objet interdit ce soupçon. A travers la flexibilité des muscles, on découvre la forme et la dureté des os; à travers le moelleux des carnations, la souplesse de la peau, les finesses de l'épiderme, on aperçoit les rondeurs et les méplats du naturel; on voit les nerfs, les tendons qui agissent,

les veines qui portent le sang, j'ai presque dit, les artères qui battent.

Une connaissance suffisante de l'anatomie y est dévoilée avec la discrétion convenable ; la science des proportions s'y montre dans tout son jour. La délicatesse des attaches, la subordination des parties entre elles, la précision des contours, l'élégance des formes, la justesse des rapports, tout ce qui tient à l'érudition de l'art y est distribué avec sagesse, relativement au caractère et au volume de la figure. Sa grandeur est de neuf pieds et demi.

Atteindre à la dignité du sujet par la noblesse de la pensée, le développer dans les principes d'une élégante composition, le rendre par des détails précieux, tels sont les divers genres de beautés que le ciseau de M. Pigalle présente dans les objets du monument que je décris. »

Ce qu'écrivait Dandré Bardon, avec la vivacité des méridionaux, était l'expression du sentiment public. L'œuvre de Pigalle était placée au même rang que celle du Puget (1). Et la nation donnait à celui qu'on appelait jadis le bœuf de la sculpture, le mulet de l'Académie, le titre glorieux et mérité de Phidias français.

(1) *Eloge de Pigalle.* Suard. Mélanges littéraires.

CHAPITRE XV.

Inauguration de la Statue de Louis XV à Reims, 1765.

Tout était près pour l'inauguration de la statue royale, et la cérémonie fut indiquée au jour de la Saint-Louis. Qu'on me permette de raconter cette fête : elle fut pour Pigalle un jour de triomphe ; elle fut pour le pays une de ces dernières journées de concorde et d'allégresse que la Providence allait lui laisser. A cette époque, encore en France il n'y avait qu'un drapeau ; la philosophie, encore renfermée dans les salons de quelques gens de lettres plus spirituels que sensés, de quelques grands seigneurs plus aimables que judicieux, n'avait pas encore envahi les classes bourgeoises et populaires. Personne ne s'imaginait alors que la forme d'un gouvernement pouvait seule faire le bonheur des peuples ; et chacun alors dans l'obéissance à la loi, dans le patriotisme sous le vieux drapeau national, dans la religion de ses pères, dans le travail et l'économie, cherchait ce que l'homme peut avoir d'indépendance et de félicité.

Le narrateur des fêtes dont nous allons parler, le chanoine de Saulx, a pris pour épigraphe ce vers de Virgile :

Forsan et hæc olim meminisse juvabit (1).

(1) *Enéide*, livre I.

Oui, nous l'espérons, cette narration, écrite par un homme de la vieille France, touchera le lecteur. Peut-être lui fera-t-elle l'effet d'une légende ; mais n'y a-t-il pas des histoires du bon vieux temps qui plaisent au cœur et pourraient servir de leçon aux races qui se bornent à les répéter (1) ?

La cérémonie était fixée au Lundi 26 Août. Marie Leczinska, la mère des indigents, la reine de ceux qui souffraient et croyaient en Dieu, n'avait jamais oublié les affectueuses et brillantes réceptions qu'elle devait à la ville de Reims, surtout celle qui lui fut faite lorsqu'elle allait, princesse pauvre et déshéritée, fille d'un roi proscrit, monter sur le premier trône du monde. Elle voyageait alors pour aller visiter son vieux père, le bon Stanislas, qui gardait et rendait heureuse la Lorraine, en attendant qu'elle fut française : il résidait en ce moment dans son château de Commercy. La reine Marie, en s'y rendant, voulut voir l'œuvre de Pigalle, et remercier la ville de Reims des sacrifices qu'elle faisait à la gloire du Roi.

Le 17 Août, neuf jours avant la cérémonie, S. M. fit son entrée dans la ville, au bruit des plus vives acclamations ; M. Coquebert, lieutenant des habitants, lui présenta les clefs de la cité, qu'elle lui remit en lui disant : — Elles ne peuvent être, Monsieur, en meilleures mains que les vôtres. Des jeunes filles, vêtues de blanc, appartenant aux meilleures familles de la contrée, lui présentèrent les fruits d'honneur, dans des paniers décorés de rubans et de guirlandes ; la ville fut illuminée spontanément, et la Reine descendit du palais archiépiscopal : elle y était arrivée à pied, sans gardes, et confondue dans la foule des spectateurs. Le lendemain, après la messe, Marie Leczinska se rendit à la place

(1) Pour préparer le lecteur au récit qui va suivre, qu'il nous permette de lui raconter une anecdote contemporaine. La voici :

M. Sally, sculpteur français, fut chargé par les états de Danemark de faire la statue équestre du Roi Frédéric V. Le prince alla visiter l'artiste. Sur la route une foule immense se réunit. Le carosse est entouré de tous côtés. Le cri de vive le Roi se fait entendre avec enthousiasme. Frédéric fait arrêter sa voiture, descend, se jette, pour ainsi dire, dans les bras de ses sujets et crie avec eux, se tournant à droite et à gauche et faisant voler son chapeau comme eux : Vive mon peuple ! Vivent mes enfants ! Oui, vous êtes tous mes enfants, tous mes enfants, je suis votre père, votre père à tous ! — *Journal étranger*. Juillet. 1762.

Royale: à la vue de la statue de Louis, des touchantes allégories qui l'entouraient, des témoignages d'affection gravés sur le piédestal, elle fut vivement émue et ne put retenir de douces larmes. La foule la salua de ses acclamations les plus passionnées ; et la bonne reine ne se consola de quitter des sujets aussi dévoués, que parce qu'elle allait embrasser son père bien aimé (1).

Cette journée prépara la population à celle qui n'était plus loin. Dès le 24 Août, la Compagnie, formée de l'élite de la jeunesse, se rendit à la cathédrale le 24 pour la bénédiction de son étendard, en uniforme et commandée par M. Deslaires, chevalier de Saint-Louis, ancien capitaine d'infanterie, et par M. Sutaine, aussi chevalier du même ordre, ancien aide-major du régiment de Cambresis ; elle entra dans l'église au bruit des trompettes et des tambours, pénétra dans le chœur et se plaça sur deux rangs dans le sanctuaire. M. le doyen du chapitre fit la bénédiction.

Le Dimanche 25, la fête, qui devait s'ouvrir par une messe solennelle, fut annoncée le matin par les cloches et le canon. A neuf heures, M. Rouillé d'Orfeuil, intendant de la province, nommé par Sa Majesté pour présider à la cérémonie de l'inauguration, reçut la députation de trois conseillers, qui vinrent le chercher pour l'accompagner à l'Hôtel-de-Ville, où le corps municipal était assemblé ; on le reçut au perron de l'escalier.

A dix heures, le cortège partit pour la cathédrale dans l'ordre suivant : la musique était à la tête de la compagnie des jeunes gens à pied, la garde de M. le lieutenant des habitants, la maison de M. l'intendant, M. l'intendant, le corps de ville et ses sergents, MM. les officiers de la milice bourgeoise. La compagnie de l'arquebuse avait son poste au portail de l'église. Chacun prit sa place.

L'église de Reims, l'église de Saint-Remi, l'église du sacre, si religieuse et si noble dans les spectacles qu'elle présente à l'édi-

(1) *Description des fêtes données à Reims pour l'Inauguration de la Statue du Roi au mois d'Aoust* 1765. — De Saulx. — Reims, chez J.-B. Jeunehomme, imprimeur, rue des Deux-Anges. 1765.

fication publique, n'oublia rien pour donner à cet acte de religion toute la splendeur et la dignité possible. Hardoin, son maître do musique, fit chanter une messe d'une composition nouvelle ; le peuple, en foule, vint mêler ses vœux aux prières du chapitre de ces chanoines qui, d'âge en âge, priaient pour la couronne de France, la couronne des fleurs-de-lys et le bonheur de la patrie.

Le même jour 25, à sept heures du soir, une salve de dix-huit pièces de canons annonçait au peuple la cérémonie du lendemain ; le 26, une nouvelle salve saluait le soleil levant.

A une heure, tout le monde était réuni dans un salon de l'Hôtel-de-Ville. Pigalle, introduit dans la chambre du conseil, annonça que le monument qu'il avait été chargé d'exécuter était prêt. A l'instant, M. Clicquot, prévôt de l'échevinage, M. de Récicourt, échevin, et M. Clicquot-Blervache, procureur du roi-syndic, furent députés pour aller chercher M. l'intendant.

Vers les trois heures, le départ fut annoncé par des fanfares ; il eut lieu dans l'ordre suivant :

Un détachement de seize cavaliers de maréchaussée, commandé par leurs officiers, ayant à leur tête des trompettes et des timbales.

La compagnie de l'arquebuse, au nombre de soixante-quinze chevaliers précédés de tambours, fifres, clarinettes, hautbois et autres instruments de musique.

Une compagnie de jeunes gens à cheval, ayant pour uniforme habits bleus, parements, collets, vestes et culottes de chamois, galons d'argent, précédée de musique.

Les quarante gardes de M. le lieutenant des habitants, la musique, la maison de M. l'intendant, ses hoquetons, M. l'intendant et ses secrétaires, les quatre sergents de ville, le corps de ville, les officiers de la milice bourgeoise, les connétables, les carosses de M. l'intendant et du corps de ville, un détachement de seize

cavaliers de maréchaussée, trente invalides armés de hallebardes, marchant aux côtés de M. l'intendant et du corps de ville.

Ce nombreux cortège parvint à quatre heures dans la place Royale, qui était occupée par le régiment des recrues de Champagne, commandé par M. d'Origny de Courcelles, chevalier de Saint-Louis. Pigalle s'étant avancé, M. l'intendant lui fit le discours suivant :

« Quel moment flatteur pour vous, Monsieur ! vous avez comblé
» tous nos vœux dans le monument que la ville de Reims vient
» d'élever dans ses murs, en y rendant avec toute la vérité possible
» les traits d'un maître que nous adorons ; vous avez contribué
» vous-même au bonheur de ses sujets en leur faisant trouver,
» dans le plaisir de le voir sans cesse, un dédommagement de
» l'éloignement de son séjour : dédommagement toujours trop
» faible pour leur amour. Que ne vous doivent-ils pas, Monsieur ?
» S'il est honorable pour moi d'être, dans cette circonstance,
» l'organe de la ville de Reims, il est également glorieux pour
» vous de recevoir l'hommage que tout un peuple rend à si juste
» titre à vos talents. Quel usage plus flatteur en pouviez-vous faire
» que de les employer à éterniser le maître sous lequel nous avons
» le bonheur de vivre. Oui, Monsieur, si le zèle des citoyens, les
» fêtes qui vont accompagner cette auguste cérémonie, ce concours
» innombrable de peuple, l'attendrissement que vous voyez dans
» nos cœurs et sur nos visages, sont un gage assuré de nos senti-
» ments et de notre fidélité pour lui, ils sont aussi pour vous,
» Monsieur, la preuve de notre reconnaissance ; vous ne pouvez
» en mieux juger que par l'amour des enfants les plus soumis et
» des sujets les plus fidèles pour le plus tendre des pères, le plus
» aimé des Rois. »

L'émotion de Pigalle était au comble, celle de M. d'Orfeuil n'était pas moindre ; elle passa rapidement dans l'âme des spectateurs, et bientôt elle fut le signal des plus chaudes acclamations. Répétées de rues en rues comme des échos, elles se confondaient avec le bruit du canon, le son des trompettes, des timbales et des cloches de toute la ville ; c'était le concert le plus flatteur qui puisse ho-

norer les rois chers au peuple, les artistes qui font la gloire du pays.

M. l'intendant, suivi du corps de ville, s'avança vers la statue et la salua ; M. le vice-lieutenant et chacun des conseillers l'imitèrent, et pendant cette cérémonie qui se répéta trois fois, le peuple ne cessa de faire entendre les cris de : Vive le Roi ! vive Louis le Bien-Aimé !

Au retour, M. l'intendant et M. le vice-lieutenant distribuèrent de l'argent au peuple. A cinq heures, la salle de la comédie fut ouverte gratis. Sur les sept heures il y eût un grand concert, dont les paroles, mises en musique par l'abbé d'Haudimont, maître de chœur des Saints-Innocents à Paris, avaient pour sujet la cérémonie du jour et l'éloge du Roi ; de tous côtés s'élevaient des orchestres : à l'Hôtel-de-Ville, à la place Royale, et à l'hôtel de M. l'intendant on fit couler des fontaines de vin.

A huit heures du soir, le régiment des recrues et la compagnie de l'arquebuse vinrent place de la Couture entourer les bases du feu d'artifice.

Il était établi sur le sommet d'un temple d'ordre ionique, haut de soixante pieds et large de quarante. Son plan était octogone : on y pénétrait par quatre portiques. Le tout était décoré de portraits, de peintures allégoriques en l'honneur du Roi, de Colbert, de Levesque de Pouilly, de Rogier et de l'abbé Godinot, bienfaiteurs de la ville de Reims. Ce monument portait le nom de *Temple de la Reconnaissance*. De tous les côtés étaient écrits des vers de circonstance dus à l'abbé de Saulx ; nous ne citerons que ceux relatifs à Pigalle (1).

Par modestie, il avait refusé de graver son nom au bas de la statue royale ; mais cédant aux instances de la ville de Reims, qui

(1) *Le Temple de la Renaissance, etc.*—De Saulx.— Reims, chez J.-B. Jeunehomme. 1765. In-4°.

fit de cette condition une des clauses accessoires de son marché, et aux ordres exprès du ministre, parlant au nom du Prince, il avait bien voulu donner ses propres traits au citoyen assis. Aux pieds de Louis, un médaillon emblématique rappelait que Phidias, n'osant signer de son nom sa statue de *Minerve*, s'était représenté sur le bouclier de la déesse ; autour était cette légende empruntée à Cicéron :

Phidias sui similem speciem inclusit clypeo Minervœ, cum inscribere non liceret. — Tuscul. 1. Plus bas venaient ces vers :

> Rival de la nature, ingénieux Pigal,
> Toi, dans qui Phidias eut trouvé son égal,
> C'est peu que sur ce bronze, où ton art nous enchante
> Des traits que l'histoire nous vante (1)
> Tu rappelles le souvenir :
> En admirant ton goût, ton industrie,
> Reims veut malgré ta modestie
> Faire passer ton nom aux siècles à venir.

Le plan et les détails de ce palais d'un jour avaient été composés par l'abbé de Saulx ; Clermont, directeur de l'école de dessin, à Reims, avait fait toutes les peintures.

A onze heures du soir le feu d'artifice commença ; la ville fut à l'instant illuminée ; les hôtels rivalisèrent d'invention et de magnificence ; des distributions de secours eurent lieu dans les prisons, sous les toits indigents. Le lendemain 27, la Ville maria treize pauvres et jolies filles, une par paroisse, et leur donna 300 livres de dot ; la bénédiction nuptiale se fit avec la plus grande solennité : M. l'intendant, les magistrats de la ville conduisirent eux-mêmes à l'autel les futures épouses et leur famille. Le régiment de Champagne, la compagnie de l'Arquebuse formaient l'escorte ; la musique militaire ouvrait la marche, et des salves d'artillerie saluèrent cette fête paternelle : la probité des familles pauvres reçut les mêmes honneurs que l'opulence et la noblesse.

(1) On trouvait une grande ressemblance entre la Statue de Louis XV et le portrait de Trajan tracé par Pline. — Plin. *Paneg. Traj.*

Le 28, dans une salle élégante, formée de fleurs et de verres de couleur, ornée d'emblèmes inspirés par la concorde et le patriotisme, eut lieu le plus beau bal que jamais on ait vu dans Reims.

Le lendemain 29, les fêtes recommencèrent dans ce temple du plaisir ; cette fois elles étaient destinées aux classes ouvrières, et des buffets, dressés de toutes parts, offraient à tous et gratis des raffraîchissements variés.

Ainsi se terminèrent ces belles fêtes dont le souvenir vit encore dans les murs de Reims, les dernières peut-être où la population rémoise n'ait eu qu'une seule affection, une seule espérance, un seul drapeau.

Le Roi fut profondément touché de ces élans d'amour pour sa couronne : il le fit savoir à la ville. Toute l'Europe applaudit à ces chaudes inspirations de la concorde et de la fidélité. Les Rémois, dit M. de Saulx, remercièrent leurs magistrats de les avoir si dignement compris. Ils appréciaient le bonheur de posséder un monument destiné, par son mérite, à faire éternellement la gloire de Reims.

Cette inauguration à jamais mémorable mit en verve les muses de Champagne : nous ferions un volume des poésies dont elles voulurent bien, en cette circonstance, gratifier le public. Elles nous montreraient notre vieille province, fidèle au vieux drapeau national, fidèle au sang de ses rois. Qui songerait à nier ces deux faits ? Nous ne les publierons donc pas. D'ailleurs nous écrivons non l'histoire de Reims, mais celle de Pigalle. Aussi bornerons-nous nos citations aux textes qui le concernent.

Dans une ode inspirée à M. Havé par l'arrivée de la statue, le poète s'adresse aux Rémois et leur dit (1) :

> Digne émule de Praxitelle
> Pigal vous offre le modèle
> Des Rois, des héros et des arts. etc.

(1) *Ode au Roi sur la Statue érigée par la ville de Reims.* — H. J. Havé, avocat. — Reims. Jeunehomme. 1765.

M. Poupin, chanoine de Troyes, écrit à Pigalle, sous cette épigraphe : *Naturam reddidit arte*.

>Artiste, dont l'heureux génie
>Sait animer le bronze et rendre trait pour trait
>Du plus aimé des Rois l'admirable portrait,
>Que ton goût créateur met d'âme et d'harmonie
>Dans les sujets divers !
>Moderne Phidias, on verra tes ouvrages
>Des siècles bravant les outrages
>Ne périr qu'avec l'univers (1).

Un ouvrier imprimeur, nommé Claude, fit entre autres les deux couplets suivants en langage populaire sur l'air : — *Stilà qu'a pincé Berg-op-Zoom* (2).

>Ma foi ! nous faut tout réjouis, Bis.
>Car j' possédons le grand Louis ; Bis.
>C'est bian un vrai bonheur pour Reince,
>Qu' d'avoir cheu Elle un si grand Prince !

>Il est ma foi comm' un bijou, Bis.
>Et steux qu' l'accompagnont itou ; Bis.
>Morgué ! stila, qui l'a sçu faire,
>S'ra r'connu d' Nous et d' tous nos Frères !

Pigalle, en consentant à faire du citoyen heureux son propre portrait, avait mis tout son talent à reproduire sa physionomie ; il y avait réussi. Tous les écrits contemporains s'accordent à dire que jamais ressemblance ne fut plus parfaite.

C'est ensuite Joseph Prignet, dragon au régiment de Mgr le Dauphin, qui nous dit sur l'air de : — *Que Pantin serait content*.

>Pourquoi ne ferions-nous pas
>Retentir notre allégresse ;
>Pourquoi ne ferions-nous pas
>Honneur au père des soldats ?...
>J' l' voyons dans notre ville,
>Morbleu ! qu'eu luron habile,
>Pour avoir représenté
>Un morciau si bien planté ! etc.

(1) Reims, 28 Août 1765. — Jeunehomme.
(2) Louis XV avait pris cette ville en 1747.

Un autre poète populaire, sur l'air : *Reçois dans ton galetas*, chantait ainsi :

> J' faisions des vœux trétous
> Pour voir Louis dans not' ville;
> Mais il est bien loin d' cheux nous;
> Et puis il n' quitte pas sa famille.
> Grâce au bon Monsieur Pigal
> J' l' varrons du moins en métal. Bis.
>
> Morbleu ! c'est un fier luron
> Pour c' qui est en cas d'esculpture.
> Il nous a fait un Bourbon,
> C'est comme si c'était par nature.
> A Versailles on ne voit pas mieux
> Sa belle âme dans ses yeux. Bis.

Un autre poète anonyme dit que Reims, grâce à Pigalle, deviendra la rivale d'Athènes.

Plusieurs de ces chansons populaires, produits de l'improvisation, qu'aucune Académie n'a couronnées, sont exclusivement destinées à décrire l'œuvre de Pigalle. Nous n'en citerons qu'une rimée sur l'air : *Rlan, tan plan, tambour battant*.

> Quel tintamare et quel tumulte !
> Quels cris perçants ! quels chants joyeux !
> A qui rend-t-on un nouveau culte ?
> Que veut-on mettre au rang des Dieux ?
> L'étranger, toute la campagne
> S'unit avec nos habitants,
> Rlir, Rlan !
> Et chante en buvant le Champagne
> Rlan tan plan, tambour battant !
>
> Quel spectacle s'offre à ma vue !
> Dans la place on dresse un autel ;
> Au dessus l'on met la statue
> De quelqu' adorable mortel :
> Tout le peuple qui l'environne
> L'admire et paraît si content,
> Rlir, Rlan !
> Que l'on dirait qu'il le couronne
> Rlan, tan plan, tambour battant.

Mais, je reconnais notre maître,
Celui que son peuple a nommé,
Le voyant si digne de l'être,
Avec raison le Bien-Aimé.
Quel plus flatteur panégyrique
Pour un roi juste et bienfaisant,
 Rlir Rlan,
Que celui de la voix publique
Rlan tan plan tambour battant.

Ce monument de notre zèle
Instruira la postérité
Qu'un peuple soumis et fidèle
Sous lui vivait en liberté ;
Que la douceur de son empire
Nous rendait joyeux et content
 Rlir Rlan
Que l'on pouvait chanter et rire
Rlan tan plan tambour battant.

Vois près du loup en assurance,
Comme ce tendre agneau s'endort,
Et ce marchand dans l'abondance
Qui se repose sur son or.
De notre bonheur c'est l'image :
Ainsi sous un Roi bienfaisant
 Rlir Rlan
On vit sans craindre aucun dommage
Rlan tan plan tambour battant.

Voir comme la douceur affable
Par le crin mène ce lion,
Qui te paraît doux et traitable
Comme le serait un mouton :
C'est ce qui prouve qu'un roi père
Est bien plus puissant qu'un tiran
 Rlir Rlan
Qui régnerait d'un ton sévère
Rlan tan plan tambour battant.

Il n'y avait pas alors de bonne fête sans chanson. Et comme on le voit, l'inauguration de la statue de Pigalle fut largement chantée. Le Roi récompensa tous ceux qui, chargés par les circonstances de préparer cette cérémonie, étaient depuis longtemps investis de la confiance de leurs concitoyens : M. Coquebert reçut

le portrait du Roi sur une tabatière d'or ; M. de Récicourt, échevin, et M. Clicquot, prévôt de l'échevinage, eurent des lettres de noblesse ; M. Clicquot-Blervache fut décoré du cordon de Saint-Michel ; M. Sutaine, lieutenant des habitants, mort trois semaines avant la cérémonie, avait reçu le même honneur dès l'année précédente.

Pigalle, indépendamment de la pension de 4,000 livres que la ville de Reims lui fit, obtint, en 1768, une gratification de 50,000 livres. Mais sa récompense, la vraie couronne de son talent, c'est d'avoir, lui, le modeste apprenti de la rue Neuve-Saint-Nicolas, le pauvre élève de Rome, l'obscur sculpteur de Lyon, mérité le titre de Phidias français ; c'est l'honneur que lui imposa la ville de Reims, de faire lui-même sa statue. Cet homme que vous voyez aux pieds de Louis le Bien-Aimé, cet homme de bronze qui traverse les âges, en disant qu'au XVIIIe siècle la France était heureuse, unie et florissante sous les héritiers de saint Louis, cet homme, c'est un enfant du peuple, c'est le fils d'un ouvrier, c'est J.-B. Pigalle.

Et c'est pourquoi certaines personnes n'étaient pas contentes.

CHAPITRE XVI.

Tombeau de l'abbé Gougenot. — Tombeau de Paris-Montmartel. — Tombeau de M. le Dauphin à Sens. — Pigalle reçoit le cordon de Saint-Michel. — 1765-1770.

Falconet se consola du succès de Pigalle en faisant de bonnes statues et des articles pour ses amis de l'Encyclopédie. Ils trouvèrent le moyen de lui procurer l'occasion de prendre sa revanche. Catherine II, sur leurs recommandations, le fit venir à Saint-Pétersbourg, et lui confia la mission d'exécuter la statue équestre de Pierre-le-Grand. Avouons franchement qu'il sut créer une belle œuvre, et regrettons qu'un homme d'esprit et de génie n'ait pas toujours eu le cœur assez large pour aimer un rival digne de son estime.

Pigalle resta l'artiste de la France et travailla plus activement que jamais au monument qui devait mettre le comble à sa réputation. Il laissa passer les expositions sans y paraître, sans disputer à ses élèves les éloges du public.

« — Ah! qu'ils sont pauvres cette année! disait Diderot en 1767. Pigalle est riche et de grands monuments l'occupent; Falconet est absent (1).

(1) *OEuvres de Diderot*, T. x. p. 71. Salon de 1767. Edition Brière, 1821.

Pigalle était en effet dans une belle position ; mais il ne changeait rien à ses habitudes, à sa vie laborieuse. Ses triomphes n'avaient en rien altéré son cœur, et les amis de ses mauvais jours étaient ceux de ses jours heureux.

Parmi les hommes qui furent les fidèles compagnons de sa vie, se trouvait Louis Gougenot, ami des arts, écrivain judicieux et sage appréciateur des œuvres d'art. Comment leur intimité commença, nous l'ignorons ; mais elle dut naître dans leur jeunesse, et depuis rien n'en troubla le cours. Celui que les encyclopédistes appellent le compère de Pigalle, avait cinq ans de moins que son ami ; né vers 1719, il avait parcouru dignement une brillante carrière. Abbé de Chazal, conseiller au grand conseil du Roi, l'Académie royale de peinture et de sculpture le reçut dans son sein 1756, et le fit son historiographe ; on lui doit de nombreux articles sur les beaux-arts insérés dans les journaux du temps, et des notices sur quelques-uns de ses collègues lues devant l'Académie (1). Il ne négligeait aucune occasion de servir ceux qu'il aimait, et quoique nous ne connaissions aucunes pages de sa main sur Pigalle et ses œuvres, l'insinuation de Diderot ne nous laisse aucun doute sur le dévouement qu'il déployait au service de son vieil ami. Mais sur la terre la mort brise tout, et les liens de l'amitié ne trouvent pas grâce devant elle. Gougenot mourut en 1767 ; il fut inhumé dans une petite chapelle faisant partie de l'église des Cordeliers de Paris. Elle était placée près d'une porte ouvrant dans la rue qui portait le nom de la communauté (2).

Cette église renfermait déjà plusieurs tombeaux célèbres, notamment celui d'Albert Pio, prince de Carpi, créé par Paul Ponce, le sculpteur de Florence. Pigalle voulut aussi perpétuer la mémoire de l'homme qu'il pleurait par un monument de sa main. Il lui fit, à ses frais, un tombeau de marbre et de bronze. Au sommet était le buste en bronze de son ami. Des attributs qui

(1) Elles ont été publiées dans l'ouvrage intitulé : *Mémoires inédits sur la Vie et les Ouvrages des membres de l'Académie de peinture et de sculpture*. Paris. 1854.

(2) *Voyage pittoresque de Paris*, 1778. — p. 306. — Dulaure. — A. Lenoir.

rappelaient ses titres académiques et les positions qu'il avait eues dans ce monde l'entouraient. Un médaillon de marbre, habilement placé dans cet ensemble, renfermait les portraits de M. et de M^me Gougenot, père et mère de l'abbé de Chazal (1). Pigalle payait ainsi la dette de l'affection ; il s'acquittait sans doute de la bienveillante hospitalité qu'il avait reçue dans des temps où l'homme malheureux bénissait celui qui lui tendait la main.

Le jurisconsulte Jacques-Antoine Sallé écrivit dans le *Nécrologue de 1768* un juste éloge de Gougenot. Et c'est ainsi que, dans ce temps, les lettres et les arts faisaient honneur aux obligations du pays, à celles de l'amitié.

Pigalle était depuis longtemps à cet âge où la vie n'est plus que souvenir et regret ; ses sympathies et sa reconnaissance avaient l'habitude de survivre au jour des funérailles : elles veillaient sur les cendres de ceux auxquels son cœur s'était donné.

Jean Pâris-Montmartel, son protecteur, le banquier de la cour, celui de Madame de Pompadour, avait acheté le vieux château de Brunoy. Cette résidence, dont la position est enchanteresse, avait été celle de nos rois, notamment dans la première partie du XIV^e siècle ; la gracieuse rivière d'Hyères embellit le vallon qui conservait pieusement les ruines du manoir royal. Pâris-Montmartel, séduit par les charmes de ce paysage, par les souvenirs qui s'y rattachaient, acheta le domaine ; et bientôt, sur les fondations antiques, on vit s'élever un château digne de ses anciens possesseurs : des jardins, des cascades, des ruisselets limpides égayèrent cette paisible résidence où le financier venait oublier et les affaires en chiffres, et les intrigues de la cour. C'est dans l'église de Brunoy qu'il choisit la place où devait reposer ses restes, où devaient dormir du dernier sommeil ceux qu'il avait aimés. C'est là que furent déposées tour à tour sa fille et son épouse chéries ; et quand lui-même fut rappelé de ce monde,

(1) Dulaure. — D'Argenville. — A. Lenoir. — *Voyage pittoresque de Paris.* — 1778. p. 306.

c'est encore là que furent apportés les restes d'un homme que les gens de lettres et les artistes avaient toujours trouvé libéral, que les pauvres avaient toujours trouvé chrétien. Pigalle, dont il avait encouragé les premiers essais, Pigalle dont l'âme fut toujours reconnaissante, Pigalle qui n'oubliait jamais rien, entreprit son tombeau. Personne ne l'a décrit, et nous n'avons pas besoin de dire qu'il n'existe plus. Suivant d'Argenville (1), il n'aurait jamais été terminé. Ce monument devait se composer d'un enfant en pleurs, et de la statue de la Vertu répandant des fleurs sur deux urnes funèbres; au sommet du mausolée était une sphère surmontée d'une croix, et peut-être d'autres emblèmes des arts et des sciences (2).

De cette œuvre d'art nous ne pouvons rien dire de plus; mais nous y verrons encore que l'amitié de Pigalle n'était pas l'adoration du courtisan aux pieds d'un coffre d'or, mais celle de l'homme d'honneur qui reçoit des bienfaits, et qui se libère à son heure, quand les amis intéressés ont fui devant un cercueil, quand l'ami sincère se trouve seul près d'un marbre glacé.

Peu de temps après l'inauguration de la statue de Louis XV, à Reims, la mort enlevait encore à Pigalle un protecteur, le prince qui devait lui remettre le cordon de Saint-Michel.

Louis, dauphin de France, prince doué des vertus qui font les bons rois, vint à mourir à Fontainebleau le 20 Décembre 1765, âgé de 36 ans. Dans ses derniers jours, il avait manifesté le vœu d'être inhumé dans le cœur de la cathédrale de Sens; le marquis de Marigny s'occupa de faire ériger le monument qui devait s'élever sur les restes du petit-fils de nos souverains, du père de trois de nos rois. — Marie-Josèphe de Saxe, sa digne épouse, voulait être placée dans le même tombeau, et demanda que les sujets allégoriques destinés à décorer le mausolée, indiquassent son pieux et triste désir. La mort ne tarda pas à lui donner la place qu'elle

(1) *Vie de quelques fameux Sculpteurs.* D'Argenville. T. II, p. 452.
(2) Lettre de M. l'abbé Gesnouin, curé de Brunoy. — Du 5 Février 1858.

avait choisie pour sa dernière demeure ; le 13 Mars 1767, Dieu la rappelait à lui, et le 22 du même mois les caveaux de la cathédrale de Sens s'ouvraient pour recevoir la mère de Louis XVI (1).

Guillaume Coustou fut chargé d'exécuter ce double mausolée. Il l'avait commencé dès 1766, mais il mourut en 1777 avant de l'avoir terminé complètement. Louis XV et Louis XVI avaient attendu la fin de ce travail pour lui donner le cordon de Saint-Michel ; par les ordres du Roi cette décoration, récompense des grands artistes, fut déposée sur son cercueil. Cet honneur public était un hommage à l'âme qui survit au corps, à la gloire qui survit à l'existence.

Coustou, homme de génie brillant, n'avait pas les habitudes laborieuses de Pigalle, de ce compagnon de ses études à Rome, qu'il avait jadis si noblement aidé. Mais si Pigalle aimait le travail, il avait de plus la mémoire du cœur et le cœur excellent. Maintes fois, pour obliger son vieil ami, il vint à Sens mettre la main à une œuvre qui ne devait pas porter son nom ; le maître, qui vieillissait, le grand artiste, faisait honneur avec joie et sans bruit au passif du jeune élève sculpteur.

Le mausolée du dauphin et de la dauphine est de marbre blanc ; six figures allégoriques concourent à couronner le mausolée.

La principale est celle du Temps, représenté par un homme dans la force de l'âge, à la figure mâle et triste ; il pose le pied sur des armes et des débris d'architecture ; déjà d'un voile de deuil il a couvert l'urne qui renferme les cendres du Dauphin ; il va l'étendre sur celle destinée à sa pieuse compagne. Cette allégorie, composée avant la mort de la dauphine, traduit le vœu manifesté par elle après la mort de son époux. On n'y a rien voulu changer après son trépas ; les deux urnes sont unies par une guirlande d'immortelles.

(1) *Pompe funèbre de l'Inhumation de Madame la Dauphine faite à Sens*, les 22 et 23 Mars 1767. Sens. Imp. de Pierre-Hardouin Tarbé. — 1767. in-4°.

Près du Temps est un jeune homme ailé qui tient un flambeau renversé ; ses regards douloureux tombent sur un enfant en larmes qui brise une chaîne entrelacée de fleurs. Ce groupe représente l'Hymen et ses regrets.

Du côté de l'autel, le génie des sciences et des arts, couronné de ses attributs, promène un compas sur un globe et pleure le prince qui le protégeait ; près de lui la gloire élève un trophée en l'honneur des vertus, et entrelace aux branches d'un palmier la balance de la justice, le miroir de la prudence et le lys, la pure et noble fleur, blason de la maison de France. Enfin la Religion pose sur les urnes funèbres une couronne d'étoiles, symbole des récompenses célestes (1).

Ce monument, remarquable à plus d'un titre, eut ses admirateurs et ses critiques ; on trouva que rien, si ce n'est une inscription latine, n'y rappelait Louis de France et Marie-Josephe de Saxe. Il pouvait servir, disait-on, à tous les princes de la terre ; mais on admirait avec raison les statues du Temps et de l'Hymen et d'ingénieux détails finement exécutés.

Cochin, notre grand graveur, était le véritable auteur de cette composition ; il en avait donné le plan général et les détails. Pigalle et Coustou les avaient exécutés ensemble et fidèlement. De ce fait, je ne puis fournir de preuves authentiques : mais j'invoquerai d'abord le témoignage des biographes de Coustou qui parlent de ses habitudes paresseuses et du peu de scrupule qu'il mettait à graver son nom sur des œuvres auxquelles avaient travaillé d'autres artistes. Je citerai, de plus, des traditions de famille dont le souvenir est pour moi aussi certain que sacré. Mon aïeul, Pierre-Hardouin Tarbé, avait épousé, le 24 Octobre 1752, Colombe-Catherine Pigalle, cousine du sculpteur. C'est chez lui que descendait le collaborateur de Coustou. Là se renouèrent des liens que les distances et le temps tendaient chaque jour à briser.

(1) *Description de l'Église métropolitaine de Sens.* — Théod. Tarbé. — Sens, 1841. — In-8°. — p. 45.

Dix degrés séparaient déjà les deux branches de cette vieille et laborieuse race (1). Les circonstances, en rapprochant Pigalle des siens, leur firent connaître les bonnes et affectueuses qualités de l'homme dont le renom depuis longtemps rejaillissait sur eux. Depuis cette époque, il entretint une correspondance amicale avec sa famille de Sens. Les monuments n'en existent plus ; mais quand ma respectable aïeule envoyait dans la grande ville un de ses nombreux enfants, aux instructions maternelles qu'elle leur donnait, elle ne manquait jamais de joindre celle-ci : — surtout n'oubliez pas M. Pigalle. — C'est qu'il était le premier d'entre nous dont la parenté fut glorieuse ; c'est que cette parenté était glorieuse parce que c'était celle d'un homme de cœur. — De tous ceux qui l'ont connu, de tous ceux qu'il aida de ses conseils, de ses recommandations, aucun n'existe aujourd'hui. Mais souvent, dans mon enfance, j'entendais mes oncles parler avec respect de ce vieillard au large front, aux cheveux blancs, de cet homme si bon pour tous, de cet homme qui marcha droit dans la route de la vie. Et depuis, la voix de notre aïeule n'a cessé de se faire entendre à notre mémoire : nul de nous n'a jamais oublié M. Pigalle.

La sculpture, ce grand art auquel il doit son nom, fut longtemps considéré comme un métier bon pour des artisans. Elle exige les forces musculaires d'un ouvrier, et condamne, celui qui la cultive, à vivre dans la poussière et les éclats de marbre, à pétrir l'argile de ses mains durcies par le travail. La peinture, au contraire, était considérée comme un art élégant et noble : les mains blanches aux doigts effilés pouvaient y atteindre ; les dames, les gentilshommes maniaient les pinceaux, et les peintres étaient mieux accueillis dans le grand monde que les sculpteurs.

Cette inégalité sociale blessait l'amour-propre et le bon-sens de Pigalle.

La sculpture, disait-il, embellit les palais, les jardins, les monuments publics ; elle transmet à la postérité le souvenir des

(1) V. parmi les pièces à l'appui l'*Arbre généalogique* de J.-B. Pigalle.

grands événements, celui des détails administratifs et politiques, des études de mœurs, de costumes, des dates certaines ; elle lui conserve l'effigie des hommes qui se sont fait un nom dans leur siècle, qui ont pesé sur la destinée de l'espèce humaine, de ceux à qui le monde a dû des jours de bonheur, une nation des jours de gloire, les littérateurs des trésors, la science des progrès, le monde des agitations, des jours de bonheur et de misère. Le marbre, la pierre, les métaux bravent les intempéries des saisons, la dent de l'animal rongeur, la corruption qui détruit la toile, le papier et le bois. Avec ses matériaux le sculpteur traverse les siècles, et quand la main brutale des révolutionnaires brise ses œuvres, leurs débris sont encore pleins de valeur : nos musées recueillent avec vénération les reliques des sculptures, filles de l'art et de l'histoire. La sculpture est la copie la plus fidèle, la plus complète de la nature ; immobiles et froides comme le marbre, ses œuvres n'en sont pas moins vraies et vivantes. — Aussi de tout temps et partout la sculpture fut-elle en honneur sur la terre ; elle est l'archiviste de la vieille société ; c'est encore elle qui grave les chroniques du monde moderne. Quand les âges auront fui, quand de prétendus progrès en progrès prétendus les races de nos jours seront tombées dans le gouffre des siècles, celles qui leur succéderont viendront interroger les sculptures modernes, comme nous interrogeons celles de Rome et d'Athènes.

Pigalle épris de son art et de son importance voyait sans jalousie, mais avec chagrin, les peintres distingués recevoir tour à tour le cordon de Saint-Michel, tandis qu'aucun sculpteur ne l'avait porté : Bouchardon, Lemoine, Coustou, malgré sa généreuse recommandation, ne l'avaient pas obtenu. — Le Roi, disait-il souvent et tout haut, doit traiter également la peinture et la sculpture : ces deux arts exigent les mêmes études, la même espèce de mérite : il faut que S. M. fasse un sculpteur, chevalier de Saint-Michel. Si elle ne veut pas donner son ordre à Lemoine ou à Coustou, moi je le mériterai. J'ai déjà des titres pour l'obtenir. On a bien voulu penser à moi. Je vais travailler encore ; je m'efforcerai de faire mieux que ce que j'ai fait déjà. — Puis, ajoutait-il, en s'adressant à ses amis bien placés en cour, vous nous aiderez. Moi je ne sais

pas demander. Je n'ai pas le temps de solliciter. D'ailleurs moi je n'ai besoin de rien. Ce n'est pas moi qu'il faut décorer, c'est la sculpture, dites-le bien au Roi (1). »

Louis, sûr cette fois de n'être pas refusé, s'empressa de le satisfaire. Pigalle eût la satisfaction d'être le premier sculpteur décoré de l'ordre de Saint-Michel. Ce succès de corporation le rendait plus fier que ne l'eut fait une grande récompense pécuniaire. Son ruban noir lui donnait la noblesse et l'élevait au rang de ceux qui avaient bien servi le pays. Dans ce temps encore imbu de vieux préjugés l'argent était peu de chose ; l'honneur était tout.

(1) *Eloge de Pigalle.* Mopinot, p. 25.

CHAPITRE XVII.

Pigalle fait la Statue de M. de Voltaire. — 1770-1776.

Pigalle avait conquis l'estime de tous les gens distingués de son temps : Voltaire lui-même, cet homme qui riait de tout, avait pour lui des ménagements et des éloges. Nous en avons déjà vu la preuve. Le 25 Avril 1770, il écrivait à Lekain : — Pigalle, mon cher ami, Pigalle, tout Phidias qu'il est, ne pourra jamais animer le marbre comme vous animez la nature sur le théâtre (1).

C'est surtout dans les œuvres de Voltaire que le surnom de Phidias se trouve joint au nom de Pigalle. Aussi l'artiste, sans être l'ami de l'homme de lettres, avait-il été flatté quand le Roi le chargea de faire le buste du Prince des Railleurs. Ce fut encore à lui que l'on songea, quand les encyclopédistes voulurent élever une statue au général de leur ordre. Nous leur laisserons raconter cette histoire : il est intéressant de les voir agir chez eux, entre eux et pour eux. Je n'oserais rien changer aux dits et gestes de cette communauté modeste et charitable.

« Le 17 du mois dernier (2), il s'est tenu, chez Madame Necker, une assemblée de dix-sept vénérables philosophes, dans laquelle,

(1) *Correspondance générale de Voltaire*. — T. VIII., p. 415. — *OEuvres de Voltaire* — A. Aubrié. Paris, 1830.

(2) *Correspondance littéraire de Grimm et de Diderot*. T. VI, p. 423. — Il s'agit du mois d'Avril 1770.

après avoir dûment invoqué le Saint-Esprit, copieusement dîné, et parlé à tort et à travers sur bien des choses, il a été unanimement résolu d'ériger une statue à l'honneur de M. de Voltaire. Cette chambre des pairs de la littérature était composée des membres suivants : je vais les nommer comme le hasard les avait placés au moment de la fonction la plus importante, c'est-à-dire à table, attendu que l'inégalité des forces était compensée par l'égalité des prétentions; il n'a jamais été question, dans cette chambre, de fixer le rang ou la prérogative de qui que ce soit. A la dextre de Madame Necker se trouva placé M. Diderot, ensuite M. Suard, M. le chevalier de Châtellux, M. Grimm, M. le comte de Schomberg, M. Marmontel, M. d'Alembert, M. Thomas, M. Necker. M. de Saint-Lambert, M. Saurin, M. l'abbé Raynal, M. Helvétius, M. Bernard, M. l'abbé Arnaud et M. l'abbé Morellet.

M. Pigalle, sculpteur du Roi et de l'Académie royale de peinture et sculpture, était le dix-huitième; mais appelé simplement pour être témoin des résolutions de la chambre, dont il s'était chargé d'exécuter le projet, il n'avait point de voix délibérative. On remarqua, comme singulier, que le hasard eut placé les pairs ecclésiastiques à la queue, au contraire de ce qui s'observe dans les autres cours des pairs en Europe : ce qui semblait présager que si jamais il y avait lieu de réformer la chambre, l'éjection commencerait par ceux qui était le plus près de la porte, à moins qu'ils n'aimassent mieux quitter un uniforme devenu généralement suspect. Ce qui paraissait surtout curieux, c'était de voir la dernière place occupée par l'abbé Morellet, fortement inculpé par les juges modérés d'avoir joué, l'année dernière, un rôle équivoque dans l'affaire de la compagnie des Indes, en portant, sous le manteau de la philosophie, la livrée de M. Boutin, distinction incompatible avec les prérogatives de la pairie (1); et étaient les bonnes âmes singulièrement édifiées de l'âme sans fiel de ce digne ecclésiastique, lequel s'asseyait une fois par semaine à la table

(1) Morellet, dans ses *Mémoires*, — Paris, Baudoin, 1823, in-8°, t. II, p. 291, proteste contre cette calomnie de Grimm : les publications qu'il fit en 1769, sur la Compagnie des Indes, contribuèrent à faire supprimer cette entreprise. Morellet était un homme indépendant, modéré dans ses opinions, incapable d'une bassesse.

de M. Necker, comme si de rien n'était, après en avoir reçu cinquante coups d'étrivières bien appliqués, au milieu des acclamations du public.

Après le repas, il fut proposé d'ériger une statue à M. de Voltaire, et cette résolution passa unanimement à l'affirmative. M. Pigalle, vers lequel M. l'abbé Raynal avait été député plusieurs jours auparavant, pour le prier de se charger de l'exécution, et qui avait accepté cette proposition avec la plus grande joie, produisit l'ébauche d'une première pensée modelée en terre, qui fut généralement admirée. Le prince de la littérature y est assis sur une draperie qui lui descend de l'épaule gauche par le dos, et enveloppe tout son corps par derrière. Il a la tête couronnée de lauriers; la poitrine, la cuisse, la jambe et le bras droit nus. Il tient de la main droite, dont le bras est pendant, une plume. Le bras gauche est appuyé sur la cuisse gauche. Toute la position est de génie. Il y a dans la tête un feu, un caractère sublime, et si l'artiste réussit à faire passer ce caractère dans le marbre, cette statue l'immortalisera plus que tous ses précédents ouvrages (1).

Après avoir rendu justice à cette belle ébauche, on résolut, à la pluralité des voix, qu'on mettrait pour inscription sur le piédestal de cette statue : *A Voltaire vivant, par les gens de lettres ses compatriotes*. En conséquence de cette inscription, on proposa d'arrêter que, pour être en droit de concourir à cette souscription, il fallait être homme de lettres, et que pour donner une signification précise au terme d'homme de lettres, on regarderait comme tel tout homme qui aurait fait imprimer quelque chose. Cette proposition occasionna de longs débats, et fut enfin rejetée à la pluralité de onze voix contre six. M. d'Alembert proposa ensuite de faire part au public de l'inscription convenue, et d'arrêter que toute personne qui, à ce titre, se présenterait pour souscrire serait reçue. Cette proposition passa à la pluralité de douze voix contre cinq. On arrêta aussi unanimement que la

(1) Nous ne savons ce qu'est devenu ce modèle : ce n'est pas celui qui sert à faire la Statue aujourd'hui placée dans la bibliothèque de l'Institut, comme le pensent les éditeurs de la Correspondance de Grimm et de Diderot.

liste des souscrivants ne serait jamais publiée, et qu'on ne serait pas reçu à souscrire pour moins de deux louis. M. Pigalle promit de partir immédiatement après les fêtes du mariage de M. le Dauphin (1), pour se rendre à Ferney, afin de faire le portrait de M. de Voltaire, s'engageant, au surplus, d'achever ce monument dans l'espace de deux ans. Si je m'étais senti l'éloquence de milord Chatam, je n'aurais pas manqué d'observer à cette respectable assemblée que l'idée du monument étant sublime, il fallait aussi une inscription sublime, et qu'avant de l'avoir trouvée il n'en fallait adopter aucune ; qu'à Voltaire vivant n'était qu'une répétition de l'inscription de Vérone, à *Maffei vivant ;* qu'ajouter *par les gens de lettres,* c'était manifester je ne sais quelle inquiétude que la postérité n'ignorât d'où venait l'hommage ; c'était dire au public : — Voyez, nous sommes les rivaux de sa gloire, et nous savons lui rendre justice ; que tout ce qui tendrait à réveiller l'idée de rivalité ne saurait qu'être désavantageux à la respectable assemblée dans tous les sens possibles ; qu'enfin, s'il fallait une inscription tout ordinaire, il n'y avait rien de plus simple que de mettre : — *L'an 1770. A Voltaire, âgé de soixante-seize ans, pour avoir, après cinquante années de travaux glorieux et immortels, encore bien mérité des lettres, de la philosophie et de l'humanité.* J'aurais observé aussi qu'il fallait se contenter de l'honneur d'avoir conçu le projet de ce monument, et accorder à tout le monde indistinctement la satisfaction d'y contribuer.

Quant à ce dernier point, on s'en est approché dans le fait, sans l'avoir énoncé distinctement. M. le maréchal de Richelieu a souscrit pour vingt louis, et l'on assure que M. le duc de Choiseul (2) va se mettre du nombre des souscripteurs. Les frais de l'entreprise feront un objet de douze à quinze mille livres ; les dix-sept pairs du dîner du 17 Avril se sont tous déclarés receveurs de l'argent des souscrivants, et se sont engagés, indépendamment de leur première souscription, de suppléer solidairement à tous

(1) Il s'agit du mariage de Louis XVI qui épousa, le 16 Mai 1770, Marie-Antoinette.
(2) Etienne François, duc de Choiseul, ministre des affaires étrangères, était alors attaqué par le parti des jésuites et des ambitieux. Il cherchait des appuis qui ne l'empêchèrent pas d'être renversé le 24 Décembre 1770.

les fonds qui pourraient manquer à la somme requise. L'argent de la souscription est remis en dépôt chez M. de Laleu, notaire ordinaire de M. de Voltaire, qui fournira à M. Pigalle les sommes dont il aura besoin. L'assemblée des pairs a laissé l'artiste le maître absolu du prix ; ce procédé a paru le toucher, il a fixé son honoraire à dix mille livres, indépendamment du prix des marbres et des frais du voyage. »

Voltaire avait sans doute su ce qui se passait : ses éloges adressés à Pigalle, dès le 25 Avril, le font supposer. Madame Necker lui fit officiellement savoir l'arrêt de la pairie. Voici sa réponse du 21 Mai 1770 : (1)

« Ma juste modestie, Madame, et ma raison me faisaient croire d'abord que l'idée d'une statue était une bonne plaisanterie ; mais puisque la chose est sérieuse, souffrez que je vous parle sérieusement.

J'ai 76 ans, et je sors à peine d'une grande maladie qui a traité fort mal mon corps et mon âme pendant six semaines. M. Pigalle doit, dit-on, venir modeler mon visage : mais, madame, il faudrait que j'eusse un visage; on en devinerait à peine la place, mes yeux sont enfoncés de trois pouces; mes joues sont du vieux parchemin mal collé sur des os qui ne tiennent à rien; le peu de dents, que j'avais, est parti. Ce que je vous dis là n'est pas coquetterie ; c'est la pure vérité. On n'a jamais sculpté un pauvre homme dans cet état. M. Pigalle croirait qu'on s'est moqué de lui; et pour moi j'ai tant d'amour-propre que je n'oserai jamais paraître en sa présence ; je lui conseillerais, s'il veut mettre fin à cette étrange aventure, de prendre à peu près son modèle sur la petite figure de porcelaine de Sèvres.

Qu'importe après tout à la postérité qu'un bloc de marbre ressemble à tel homme ou à un autre. Je me tiens très philosophe

(1) *Correspondance générale de Voltaire.* t. VIII, p. 427. Edition Armand Aubrée. Paris, 1830.

sur cette affaire ; mais comme je suis encore plus reconnaissant que philosophe, je vous donne sur ce qui me reste de corps le même pouvoir que vous avez sur ce qui me reste d'âme. L'un et l'autre sont fort en désordre ; mais mon cœur est à vous, Madame, comme si j'avais 25 ans, et le tout avec un très sincère respect. Mes obéissances, je vous en supplie, à M. Necker. »

Le gentilhomme du roi de Prusse avait consenti ; la souscription marchait bien : l'aristocratie aveugle, sans voir le précipice, où la menait le scepticisme, quelques princes mendiant la popularité quand même, avaient envoyé leurs offrandes (1).

Le roi de Prusse, qui avait ses raisons pour connaître un peu Pigalle, et beaucoup M. de Voltaire, avait écrit à d'Alembert qu'il souscrivait pour la somme que l'on voudrait ; et plus tard il tint parole. Sa lettre avait été conçue dans des termes si honorables pour Voltaire, que l'Académie française décida qu'il en serait fait copie dans ses registres. Voltaire la remercia de cet honneur dans une lettre sans plaisanterie (2).

Cependant les noces du Dauphin avaient été célébrées et suivies de fêtes troublées par d'horribles malheurs. Les philosophes n'en suivaient pas avec moins d'activité leur affaire du moment.

A cette époque se trouvait à Lyon un des ennemis de Voltaire, un homme qui avait moins d'esprit, mais plus de cœur que lui, un homme que l'infortune avait rendu misanthrope et parfois bizarre. Il envoya son offrande à M. de la Tourette, secrétaire de l'académie de Lyon, avec la lettre ci-jointe :

« Pauvres aveugles que nous sommes !
Ciel, démasque les imposteurs,
Et force leurs barbares cœurs
A s'ouvrir aux regards des hommes !

(1) *Eloge de Pigalle*. Suard. Mélanges de littérature, 1806.
(2) Lettre du 20 Août. — *Correspondance générale*, t. VIII, p 462, Ed. A. Aubrée.

J'apprends, Monsieur, qu'on a formé le projet d'élever une statue à M. de Voltaire, et qu'on permet à tous ceux qui sont connus par quelque ouvrage imprimé, de concourir à cette entreprise. J'ai payé assez cher le droit d'être admis à cet honneur pour oser y prétendre, et je vous supplie de vouloir bien interposer vos bons offices pour me faire inscrire au nombre des souscrivants. J'espère, Monsieur, que les bontés dont vous m'honorez, et l'occasion, pour laquelle je m'en prévaux ici, vous feront aisément pardonner la liberté que je prends. Je vous salue, Monsieur, très humblement et de tout mon cœur. ROUSSEAU (1). »

Cette lettre fit grand bruit ; voici comme les philosophes la jugèrent : — On a beaucoup raisonné sur les quatre vers qui se trouvent au commencement de cette lettre ; on y a voulu trouver la satire du projet de la statue ; dépense d'esprit perdue. Le fait est que J.-J. Rousseau a rimé cette formule dans sa détresse, pendant le fameux et terrible rêve où David Hume s'écria : — Je te tiens, Jean-Jacques ! Depuis l'accomplissement du rêve, Jean-Jacques met cette formule au haut de toutes les lettres qu'il écrit, comme un préservatif et comme les religieuses mettent : vive Jésus ! On dit qu'il va arriver incessamment à Paris et qu'il aura la permission d'y rester, à condition de se tenir tranquille et de ne rien imprimer. Cette dernière clause ne s'accorde guère avec nos intérêts.

Jean-Jacques a agi en homme d'esprit en souscrivant pour la statue de M. de Voltaire ; et sa lettre serait même un petit chef-d'œuvre, s'il avait pu prendre sur lui de supprimer pour cette fois, sans conséquence, son petit quatrain plat ; car il ne dit point du tout qu'il approuve cette entreprise, ni que celui qui est

(1) *Correspondance de Grimm et de Diderot.* T. VI, p. 433. — Rousseau d'ailleurs estimait Pigalle, voici ce qu'il en dit : — « Et toi, rival des Praxitèle et des Phidias ; toi, dont les anciens auraient employé le ciseau à leur faire des Dieux capables d'excuser à nos yeux leur idolatrie ; inimitable Pigal (*sic*), ta main se résoudra à ravaler le ventre d'un magot, ou il faudra qu'elle demeure oisive. »
J.-J. Rousseau, *Discours sur les sciences et les arts* (1750). Œuv. compl. Édition PUTITAIN, chez Lefèvre. 1839. T. IV, p. 17.

l'objet de l'hommage ne soit digne ; il dit qu'il y prend part, et dit qu'il croit en avoir le droit. J'aime cette manière de se venger, mais je n'aime pas les singes. — La Beaumelle, qui est venu à Paris après quinze ans de séjour en Languedoc, pour faire imprimer, dit-on, une traduction de Tacite, a voulu imiter M. Rousseau : il a envoyé sa souscription à madame Necker, et il a choisi pour cet envoi un vendredi, jour ordinaire du bureau philosophique dans cette maison. Madame Necker, en lui renvoyant son argent, lui a fait dire simplement qu'elle ne recevait point de souscriptions, ce qui est vrai. Palissot et Fréron ont été exclus dans les formes par arrêt de la cour des pairs, séante le 17 Avril chez Madame Necker ; mais si ce pauvre Lefranc de Pompignan n'était pas si sot, il se serait vengé comme Jean-Jacques. Actuellement il est trop tard, et l'honneur de l'invention restera tout entier à l'orateur genevois. »

Quand les préparatifs de Pigalle furent terminés, il se mit en route pour Ferney avec une lettre de recommandation que lui remit d'Alembert. La voici :

« Paris, 30 Mai 1770 (1).

C'est M. Pigalle qui vous remettra lui-même cette lettre, mon cher et illustre maître. Vous savez déjà pourquoi il vient à Ferney, et vous le recevrez comme Virgile aurait reçu Phidias, si Phidias avait vécu du temps de Virgile, et qu'il eut été envoyé par les Romains pour leur conserver les traits du plus illustre de leurs compatriotes. Avec quel tendre respect la postérité n'aurait-elle pas vu un pareil monument, s'il avait pu exister ? Elle aura, mon cher et illustre maître, le même sentiment pour le vôtre. Vous avez beau dire que vous n'avez plus de visage à offrir à M. Pigalle ; le génie, tant qu'il respire, a toujours un visage que le génie, son confrère, sait bien trouver ; et M. Pigalle prendra, dans les deux escarboucles dont la nature vous a fait des yeux, le feu dont

(1) OEuvres de Voltaire. Edition Beuchot — Paris. Lefèvre. T. XLVI, p. 287.

il animera ceux de votre statue. Je ne saurais vous dire, mon cher et respectable confrère, combien M. Pigalle est flatté du choix qui a été fait de lui pour ériger ce monument à votre gloire, à la sienne, et à celle de la nation française. Ce sentiment seul le rend aussi digne de votre amitié, qu'il l'est déjà de votre estime. C'est le plus célèbre de nos artistes qui vient, avec enthousiasme, pour transmettre aux siècles futurs la physionomie et l'âme de l'homme le plus célèbre de notre siècle; et (ce qui doit encore plus toucher votre cœur) qui vient, de la part de vos admirateurs et de vos amis, pour éterniser sur le marbre leur attachement et leur admiration pour vous. Avec tant de titres pour être bien reçu, M. Pigalle n'a pas besoin de recommandation; cependant il a désiré que je lui donnasse pour vous une lettre dont il est si fort en droit de se passer; mais ce désir même est une preuve de sa modestie, et par conséquent un nouveau titre pour lui auprès de vous. Adieu, mon cher et illustre et ancien ami; renvoyez-nous M. Pigalle le plus tôt que vous pourrez; car nous sommes pressés de jouir de son ouvrage. Je ne vous dis rien de moi, sinon que je suis toujours imbécile; mais cet imbécile vous aimera, vous respectera et vous admirera tant qu'il lui restera quelque faible étincelle de ce bon ou mauvais présent appelé raison, que la nature nous a fait. Je vous embrasse de tout mon cœur.

P.-S. Un très grand nombre de gens de lettres a déjà contribué, et un plus grand nombre a promis d'imiter leur exemple. M. le maréchal de Richelieu et plusieurs personnes de la cour ont contribué aussi; M. le duc de Choiseul et beaucoup d'autres promettent de s'y joindre. Je ne doute pas que plus d'un prince étranger n'en fît autant, si vos compatriotes n'étaient jaloux d'être seuls; cependant ils feraient volontiers à votre gloire le sacrifice de leur délicatesse. Adieu, adieu. »

Quand une affaire intéresse l'amour-propre des philosophes, ils ont l'habitude d'en parler tout haut et partout. Aussi rien n'est plus simple que d'éclaircir les faits qui les concernent: on n'a qu'à les laisser parler.

Pigalle arrive à Ferney. De suite M. de Voltaire écrit à d'Alembert.

« De Ferney, le 19 Juin 1770.

> Vous qui, chez la belle Hypathie (1),
> Tous les vendredis raisonnez
> De vertu, de philosophie,
> Et tant d'exemples en donnez,
> Vous saurez que dans ma retraite
> Est venu Phidias Pigal
> Pour dessiner l'original
> De mon vieux et mince squelette.
> Chacun rit vers le Mont-Jura
> En voyant ces honneurs insignes ;
> Mais la France entière dira
> Combien vous seuls en étiez dignes.

Quand les gens de mon village ont vu Pigalle déployer quelques instruments de son art : — Tiens, tiens, disaient-ils, on va le disséquer, cela sera drôle. — C'est ainsi, Madame, vous le savez, que tout spectacle amuse les hommes; on va également aux marionnettes, au feu de la Saint-Jean, à l'Opéra-Comique, à la grand'messe, à un enterrement. Ma statue fera sourire quelques philosophes, et renfrognera les sourcils réprouvés de quelques coquins d'hypocrites ou de quelque polisson de folliculaire : Vanité des vanités ! Mais tout n'est pas vanité ; ma tendre reconnaissance pour vos services, et surtout pour vous, Madame, n'est pas vanité. Mille tendres obéissances à M. Necker. »

Ecoutons maintenant la *Correspondance de Grimm et de Diderot* (1).

« Paris, le 15 Juillet 1770.

Phidias Pigalle a fait son voyage de Ferney, et en est revenu après y avoir passé huit jours. La veille de son départ, il ne tenait

(1) Lettre à Madame Necker désignée sous le nom d'Hypathie. — Les vers sont adressés aux pairs de la littérature. — *Correspondance générale de Voltaire*, t. VIII, p. 439. Ed. A. Aubrée. 1830.

(2) T. VII, p. 22.

encore rien, et son parti était pris de renoncer à l'entreprise, et de revenir déclarer qu'il n'en pouvait venir à bout. Le patriarche lui accordait bien tous les jours une séance ; mais il était pendant ce temps-là comme un enfant, ne pouvant se tenir tranquille un instant. La plupart du temps il avait son secrétaire à côté de lui pour dicter des lettres, pendant qu'on le modelait, et, suivant un tic qui lui est familier en dictant des lettres, il soufflait des pois (1) ou faisait d'autres grimaces mortelles pour le statuaire. Celui-ci s'en désespéra, et ne vit plus pour lui d'autre ressource, que de s'en retourner ou de tomber malade à Ferney d'une fièvre chaude. Enfin, le dernier jour, la conversation se mit, pour le bonheur de l'entreprise, sur le *Veau d'or d'Aaron* (2); le patriarche fut si content de ce que Pigalle lui demanda au moins six mois pour mettre une pareille machine en fonte, que l'artiste fit de lui, le reste de la séance, tout ce qu'il voulut, et parvint heureusement à faire son modèle comme il avait désiré (3). Il eut une si grande peur de gâter ce qu'il tenait dans une seconde séance, qu'il en fit faire le moule aussitôt par son mouleur, et qu'il partit le lendemain de grand matin et clandestinement de Ferney sans voir personne. J'ai vu le plâtre de Pigalle ; il est fort beau et très ressemblant ; et cependant il ne ressemble point du tout aux petites figures de l'ouvrier de Saint-Claude, qui ressemblent si bien à l'original. C'est que l'ouvrier de Saint-Claude lui a laissé le caractère malin et satirique qu'il a assez souvent. Dans ces petits portraits, le patriarche a aussi la tête penchée de haut en bas sur la poitrine, et par conséquent le regard un peu en dessous. Pigalle lui a fait la tête droite ; dans la statue elle sera même relevée, et le regard dirigé en haut. D'ailleurs

(1) *Vie de quelques fameux Sculpteurs*. Desallier d'Argenville.

(2) Ce détail est confirmé par la Correspondance de Voltaire, le 23 Juin 1770. Il écrit à M. le comte de Schomberg : « — J'ai raisonné beaucoup avec Pigalle sur le Veau d'or qui fut jeté en fonte en une nuit par cet autre grand prêtre Aaron. Il m'a juré qu'il ne pourrait jamais faire une telle figure en moins de six mois. — *Corresp. générale*, t. VIII, p. 442. Ed. A. Aubrée 1830.

(3) Pour obtenir un peu de docilité de la part de son modèle, Pigalle fut obligé de flatter sa vanité littéraire : il lui parla du poëme de la *Pucelle*, et témoigna le désir d'en entendre quelques passages : ce que Voltaire s'empressa de faire. — *Vie de quelques fameux Sculpteurs*. Desallier d'Argenville.

le plâtre de Pigalle est simple, calme, d'un beau caractère; seulement je trouve qu'il a le regard un peu mélancolique, et comme s'il était travaillé par le spleen, et ce n'est pas assurément la maladie qui mettra le grand patriarche au tombeau. Au reste, Phidias Pigalle nous a apporté les nouvelles les plus satisfaisantes sur sa santé. Il m'a assuré qu'il montait les escaliers plus vite que tous les souscripteurs ensemble, et qu'il était plus alerte à fermer une porte, à ouvrir une fenêtre, à faire la pirouette, que tout ce qui était autour de lui. J'ai gardé à Phidias Pigalle le secret de toutes ces nouvelles ; je savais bien qu'elles seraient prises en mauvaise part à Ferney ; mais il faut que quelque ami maladroit ait fait compliment au patriarche sur son embonpoint, car voici la lettre que je viens d'en recevoir :

« De Ferney, le 10 Juillet 1770.

Mon cher prophète, M. Pigalle, quoique le meilleur homme du monde, me calomnie étrangement ; il va disant que je me porte bien et que je suis gras comme un moine. Je m'efforçais d'être gai devant lui et d'enfler les muscles buccinateurs pour lui faire ma cour.

Jean-Jacques est plus enflé que moi, mais c'est d'amour-propre ; il a eu soin qu'on mit dans plusieurs gazettes qu'il a souscrit pour cette statue deux louis d'or. Mes parents et mes amis prétendent qu'on ne doit pas accepter son offrande, etc. »

La souscription de J.-J. Rousseau contrariait Voltaire. Il s'en vengea par des méchancetés. Voici des stances qu'il envoyait à cette occasion à madame Necker (1).

<div style="text-align:center">

Quelle étrange idée est venue
Dans votre esprit sage, éclairé ?
Que vos bontés l'ont égaré !
Et que votre peine est perdue !

A moi chétif une statue !
Je serais d'orgueil énivré.
L'ami Jean-Jacques a déclaré
Que c'est à lui qu'elle était due.

</div>

(1) *OEuvres de Voltaire*. Edition Beuchot. — Paris. Lefèvre. T. XII, p. 549.

Il la demande avec éclat.
L'univers par reconnaissance,
Lui devait cette récompense :
Mais l'univers est un ingrat.

C'est vous que je figurerai
En beau marbre, d'après nature,
Lorsqu'à Paphos je reviendrai,
Et que j'aurai la main plus sûre.

Ah ! si jamais de ma façon
De vos attraits on voit l'image,
On sait comment Pygmalion
Traitait autrefois son ouvrage.

M. de Voltaire était le premier homme de lettres français auquel on fit, de son vivant, l'honneur d'une statue ; sa vanité satisfaite perçait dans toutes ses lettres :

« Vous ne saviez pas, écrivit-il au marquis d'Argence, l'autre galanterie que les gens de lettres de Paris ont bien voulu me faire. Si vous étiez venu à Ferney, vous y auriez vu M. Pigalle qu'ils m'ont envoyé, et qui a fait le modèle d'une statue dont ils honorent ma très chétive figure ; je n'ai point un visage à statue, mais enfin il a bien fallu me laisser faire. Il n'y a pas eu moyen de refuser un honneur que me font cinquante gens de lettres des plus considérables de Paris. Cette faveur est rare ; ils ont fait un fonds pour donner à M. Pigalle un honoraire convenable ; j'en ai été surpris et le suis encore. Je ne puis attribuer une chose si extraordinaire qu'au désir qu'on a eu de consoler votre ami des choses dont vous parlez ; il doit actuellement les oublier. Une statue de marbre annonce un tombeau, et j'y descendrai en vous étant aussi attaché que je l'ai été depuis que j'ai eu l'honneur de vous connaître. » (1)

Un autre jour il disait à M. de Florian :

« Puisque Pigalle m'a sculpté, il faut bien que je souffre qu'on me peigne, j'ai toute honte bue. » (2).

(1) Lettre à M. le marquis d'Argence de Dirac. 3. Auguste. — *Corresp. génér.*, t. VIII, p. 454. Edition A. Aubrée. Paris, 1830.

(2) Lettre à M. le marquis de Florian. 3 Auguste. Ed. p. 455.

Pendant que M. de Voltaire donnait de la besogne à la poste aux lettres, Pigalle parlait peu, n'écrivait guère, mais n'en travaillait pas moins. Après avoir en conscience étudié son modèle, il revint chez lui : frappé de sa maigreur extrême, il conçut le projet original de le représenter nu et tel qu'il était. C'était une idée de sculpteur réaliste : il voyait à la fois l'occasion de faire la statue d'un grand homme, et l'image sans flatterie de la décrépitude humaine. L'Esclave nu sortant du bain et tremblant de froid, œuvre de l'art antique, et l'Ecorché de Michel-Ange étaient à ses yeux des chefs-d'œuvre auxquels le ciseau des modernes ne pouvait rien opposer.

Déjà, dans le tombeau du comte d'Harcourt, il avait reproduit la tête et le buste d'un homme usé par l'âge et la maladie. Cette imitation sincère d'une triste nature n'avait trouvé d'abord que des admirateurs ; mais quand Pigalle fit savoir qu'il voulait faire de M. de Voltaire un pendant à l'*Ecorché de Michel-Ange*, l'alarme fut au camp de l'encyclopédie. La chambre des pairs de la littérature s'assembla, parla, discuta ; négociations, promesses, flatteries, tout fut employé pour décider l'artiste à revenir à la statue dramatique, son premier projet : tout fut inutile. Pigalle était un homme indépendant ; il tenait à ses idées : d'ailleurs, dans cette affaire, il ne s'était jamais considéré comme l'homme des philosophes. Il avait accepté une mission d'artiste, et comme tel il cherchait dans l'entreprise dont on l'avait chargée, l'occasion de faire une belle œuvre, une œuvre intéressante au point de vue de l'art, une étude sérieuse de la nature.

Voltaire, dans sa vaniteuse imagination, s'était déjà vu assis dans une chaise consulaire, drapé à la romaine et couronné de lauriers. Il comprit de suite le ridicule qu'allait jeter sur sa gloire une statue votée par tous ses disciples, et qui ne serait qu'un spectre décharné, usé par les années, et surmonté d'une tête chauve, ridée, aux joues creuses, dont le sourire sardonique contrasterait avec des yeux éteints. Il s'empressa d'écrire à Pigalle ce qui suit :

Cher Phidias, votre statue (1),
Me fait mille fois trop d'honneur,
Mais quand votre main s'évertue (2)
A sculpter votre serviteur,
Vous agacez l'esprit railleur
De certain peuple rimailleur,
Qui depuis si longtemps me hue.
L'ami Fréron, ce barbouilleur
D'écrits qu'on jette dans la rue
Sourdement de sa main crochue
Mutilera votre labeur.

Attendez que le destructeur
Qui nous consume et qui nous tue,
Le Temps, aidé de mon pasteur,
Ait d'un bras exterminateur
Enterré ma tête chenue.
Que ferez-vous d'un pauvre auteur
Dont la taille et le cou de grue
Et la mine très peu joufflue
Ferons rire le connaisseur.

Sculptez-nous quelque beauté nue,
De qui la chair blanche et dodue
Séduise l'œil du spectateur,
Et qui dans son ame insinue (3)
Ces doux désirs et cette ardeur
Dont Pygmalion, le sculpteur,
Votre digne prédécesseur,
Brûla, si la fable en est crue.

Au marbre il sut donner un cœur (4),
Cinq sens, instruments du bonheur,
Une âme en ces sens répandue;
Et, soudain fille devenue,
Cette fille resta pourvue

Variante : (1) Monsieur Pigal, votre statue
Me fait mille fois trop d'honneur,
Jean-Jacques a dit avec candeur
Que c'est à lui qu'elle était due.

(2) Quand votre ciseau s'évertue, etc.

(3) Et qui dans nos sens insinue.

(4) Son marbre eut un esprit, un cœur,
Il eut mieux, dit un grave auteur;
Car soudain fille devenue, etc., etc.

De deux appas que sa pudeur
Ne dérobait point à la vue ;
Même elle fut plus dissolue
Que son père et son créateur.
Que cet exemple si flatteur (1)
Par vos beaux soins se perpétue.

Pigalle n'était pas homme de lettres : il resta sourd et ne cessa pas de travailler à faire concurrence à l'*Ecorché* de Michel-Ange. Cette nouvelle se répandit et fut activement exploitée par les ennemis de Voltaire. En sa qualité de philosophe, il ne leur pardonnait rien : il écrivait à son secrétaire Thiériot : — « Tous ces Messieurs méritent bien mieux des statues que moi, et j'avoue qu'il en est quelques-uns très dignes d'être en effigie dans la place publique (2). »

Dans une autre lettre à M. le comte d'Argental, du 6 Avril, il se plaint amèrement des attaques qui plongent dans le désespoir les derniers moments de sa vie : puis il ajoute — « Voilà tout ce que les belles-lettres m'ont produit. Une statue ne console pas, lorsque tant d'ennemis inspirent à la couvrir de fange. Cette statue n'a servi qu'à irriter la canaille de la littérature : cette canaille aboie : elle excite les dévots. Les dévots cabalent, et les honnêtes gens sont très indifférents (3). »

Jean Hubert, artiste Genèvois, né en 1722, avait passé de longues années dans la familiarité de Voltaire : il se fit un malin plaisir de représenter le grand homme de cent manières différentes, dans les costumes les plus intimes, les plus étranges, dans les postures les plus singulières et les moins sérieuses (4). Voltaire était poète : *Et genus est irritabile vatum.* Aussi, le 10 Auguste 1772, écrivait-il à la marquise du Deffand : « — Puisque vous avez vu M. Hubert

(1) C'est un exemple très flatteur.
Il faut bien qu'on le perpétue, etc.
(2) *OEuvres de Voltaire.* — Edition Beuchot. Paris. Lefèvre. T. xlviii, p. 384.
(3) *Corresp. génér.* T. ix, p. 261. — A. Aubrée. Paris. 1830.
(4) *Cabinet des Estampes de la Bibliothèque fondée par nos rois.* Volume des portraits de Voltaire, dessins d'Hubert gravés à l'eau forte.

il fera votre portrait : il vous peindra au pastel, à l'huile, au mezzotinto. Il vous dessinera sur une carte avec des ciseaux, le tout en caricature. C'est ainsi qu'il m'a rendu ridicule d'un bout de l'Europe à l'autre. Mon ami Fréron, ne me caractérise pas mieux pour réjouir ceux qui achètent ses feuilles (1). »

Les gens qui se moquent des autres, ne subissent pas volontiers la peine du talion, et telle était la position de Voltaire : d'autant plus qu'il n'y était pas habitué. Les flatteries les plus outrées lui étaient sans cesse prodiguées en prose, en vers, sur la toile, à l'aide du burin. Il existe de lui plusieurs portraits, dans lesquels il est représenté couronné de lauriers, d'astres, entouré d'une auréole d'étoiles avec les légendes les plus adulatrices (2). Celui qui se disait l'apôtre de la vérité ne se souciait nullement de se voir représenté tel qu'il était, quand il ne devait en résulter pour lui qu'un ridicule probable.

Le 29 Mars 1772, il écrivait à Marmontel : « Voici une lettre à M. Pigalle. Elle se sent un peu de ma maladie : mais aussi elle n'a pas de prétention (3). »

Nous ne possédons pas cette lettre, mais elle eut le même sort que l'épître. Pigalle restait impassible ; le plaisir de faire une anatomie savante dominait chez lui toute autre idée. Ses amis intimes eurent beau lui représenter que la statue qu'il allait mettre

(1) *Correspondance générale*, t. ix, p. 194. Ed. A. Aubrée. Paris. 1830.

(2) Quand son buste fut couronné par les acteurs de la Comédie française, le 30 Mars 1778, on publia plusieurs gravures qui représentaient cette scène : l'une d'elles portait le quatrain suivant :

> Voltaire reçois la couronne
> Que l'on vient de te présenter :
> Il est beau de la mériter
> Quand c'est la France qui la donne.

La caricature s'empara du sujet et parodia le quatrain. Au dernier vers elle substitua celui-ci :

> Quand c'est Arlequin qui la donne.

Cabinet des estampes de la Bibliothèque de la rue Richelieu.

(3) *OEuvres de Voltaire*. — *Correspondance générale*, t. ix. p. 260. — Edition Aubrée. Paris. 1830.

au monde serait laide à faire peur, repoussante au point qu'il faudrait la cacher et qu'il perdrait l'occasion de faire encore un chef-d'œuvre populaire, il aima mieux travailler pour les artistes que pour la foule, et force fut au parti philosophique de plier devant cette volonté de granit.

Voltaire prit son parti comme un homme d'esprit devait le faire, et c'était là son point invulnérable. Il écrivit donc au docteur Tronchin, son médecin, qui sans doute avait fait savoir à son vieux client le désappointement des philosophes. Voici cette lettre, du 1er Décembre 1771, expédiée de Ferney :

« Mon cher successeur dès délices, je m'en rapporte bien à vous sur la statue ; personne n'est meilleur juge que vous. Pour moi, je ne suis que sensible, je ne sais qu'admirer l'antique dans l'ouvrage de M. Pigalle ; nu ou vêtu, il ne m'importe. Je n'inspirerai pas d'idées malhonnêtes aux dames, de quelque façon qu'on me présente à elles. Il faut laisser M. Pigalle le maître absolu de la statue ; c'est un crime en fait de beaux-arts de mettre des entraves au génie. Ce n'est pas pour rien qu'on le représente avec des ailes ; il doit voler où il veut et comme il veut.

Je vous prie instamment de voir M. Pigalle, de lui dire comme je pense, de l'assurer de mon amitié, de ma reconnaissance et de mon admiration. Tout ce que je puis lui dire, c'est que je n'ai jamais réussi dans les arts que j'ai cultivés, que quand je me suis écouté moi-même (1). »

Cette lettre explique en partie déjà la patience de M. de Voltaire en cette occasion. Cet homme, d'ordinaire irascible, que la moindre contradiction irritait, qui n'acceptait rien que l'adulation, s'inclina devant la volonté d'un homme de génie. Mais il n'eut pas respecté Phidias, s'il eut pu supposer que Phidias avait voulu faire une épigramme immortelle. Dès leur première entrevue, son esprit, dont l'âge n'avait pas affaibli la pénétration, avait jugé l'artiste. Le 21 Juin 1770, il écrivait à d'Alembert : — « M. Pigalle m'a fait

(1) *Corresp. génér.*, t. IX. p. 108. — Ed. Aubrée. Paris. 1830.

parlant et pensant, quoique ma vieillesse et mes maladies m'aient un peu privé de la pensée et de la parole. Il m'a fait même sourire, c'est apparemment de toutes les sottises que l'on fait tous les jours dans votre grande ville, et surtout des miennes. Il est aussi bon homme que bon artiste : c'est la simplicité du vrai génie (1). »

Et Voltaire avait raison : Pigalle était un bon homme et un homme bon, incapable d'un acte de méchanceté, d'une trahison au profit d'une coterie. L'opinion de Voltaire à cet égard était celle de tout le monde (2).

La statue fut terminée en 1776 ; elle portait pour épigraphe :

A Monsieur de Voltaire, par les gens de lettres, ses compatriotes et ses contemporains. 1776.

Voltaire est assis sur un rocher ; il est nu ; cependant un manteau, jeté sur son dos, couvre son épaule gauche ; il tient de la main droite un crayon, et de l'autre un volume. Son regard s'élève vers le ciel ; un léger sourire effleure ses lèvres ; sa tête est chauve, ce qui nuit à la ressemblance, quand l'imagination ne parvient pas à placer, sur ce crâne dégarni, la perruque, sa campagne historique. Aux pieds du poète est un masque.

Il faut en convenir, cette statue ne rappelle pas l'homme qui fut célèbre avant d'être vieux ; elle ne remplissait pas le but de la souscription, et ne pouvait servir à décorer un jardin, un palais, une salle académique.

Mais si l'on ne s'inquiète pas de savoir à quelle occasion elle fut exécutée, quel grand homme elle représente, si l'on n'y cherche pas autre chose que la pensée de Pigalle, il faut encore saluer son œuvre comme une magnifique étude de l'homme au déclin de

(1) *OEuvres de Voltaire.* — Edition Beuchot. Paris. Lefèvre. T. LXVI, p. 314.
(2) *Eloge de Pigalle.* Mopinot. p. 12. — *Eloge de Pigalle.* Suard. Mélanges de littérature. — *Vie de quelques fameux Sculpteurs.* Dezallier d'Argenville.

la vie. Rien n'est vrai comme cette maigreur, fille des années, comme cette ruine d'un corps qui fut grand, bien fait et plein de vigueur, comme cette ombre de la vie qui va disparaître sous le linceuil.

Quand la statue fut terminée et livrée aux regards du public, le parti des encyclopédistes ne ménagea ni l'œuvre, ni l'auteur. Pigalle vieillissait, disait-on ; il n'avait plus de goût ; ce n'était plus qu'un entêté sans raison. Les auxiliaires ne lui manquaient pas : mais ils lui venaient en aide moins pour le venger que pour se donner le plaisir de tourner en ridicule le patriarche de Ferney. Parmi les épigrammes mordantes qui parurent alors, d'Argenville en recueillit une que voici :

> Pigalle au naturel représente Voltaire :
> Le squelette à la fois offre l'homme et l'auteur :
> L'œil, qui le voit sans parure étrangère,
> Est effrayé de sa maigreur.

Qui sait si Voltaire lui-même n'a pas donné sans le vouloir à Pigalle l'idée de sa statue. Dans sa *Correspondance* il ne parle que de sa maigreur ; dans une lettre adressée le 25 Juin 1770, il écrit au duc de Richelieu : — Recevez les très-humbles remerciements du squelette de Ferney que Pigalle a su rendre vivant (1). Peut-être a-t-il attiré l'attention de l'artiste sur un fait trop bien caractérisé, dans lequel celui-ci ne vit qu'une occasion unique de faire une belle étude. A ce point de vue, son succès est complet : la statue de Voltaire est la copie fidèle d'une nature triste mais vraie. Pigalle fut dans cette occasion ce qu'il fut toujours, un réaliste consciencieux.

(1) *OEuvres de Voltaire.* — *Corresp. générale,* t. VIII, p. 440. — Ed. Aubrée.

CHAPITRE XVIII.

Tombeau du Maréchal de Saxe à Strasbourg, 1751-1777.

Enfin Pigalle allait terminer l'œuvre la plus grande qu'il eut entreprise, l'œuvre la plus importante qu'eut produite l'art national, l'œuvre qui devait à la fois immortaliser la sculpture française et l'homme qui l'avait conçue. Nous voulons parler du tombeau de Maurice de Saxe, maréchal de France, le vainqueur de Fontenoy.

Cet illustre guerrier qui, dans cette glorieuse journée, sauva la France de l'invasion étrangère, vivait dans le château de Chambord dont Louis XV, organe de la nation, lui avait donné l'usufruit. C'est là que le 30 Novembre 1750 la mort atteignit celui qui depuis sa jeunesse s'était mille fois joué d'elle; elle avait eu son tour: mais Maurice, sur son lit de douleur, l'avait regardée venir comme sur les champs de bataille, sans bravade comme sans peur.

Dans ses derniers moments, alors que cette âme de fer pressentait avec calme le sort qui l'attendait, on lui fit entendre le regret éprouvé par le Roi de ne pouvoir lui donner une tombe près de Turenne, dans les caveaux de la maison de France, sous les voûtes de la catholique église de Saint-Denis. Maurice était luthérien; il remercia Louis XV de ses bontés et répondit qu'il ne terminerait pas une vie honorable par une apostasie. Quelques pieds de terre, disait-il, dans un temple de ma religion suffisent à ce qui bientôt ne sera plus rien.

Louis aimait la ville de Strasbourg. Pendant son séjour dans cette ville, il avait reçu les témoignages sincères de l'affection la plus vive ; les habitants avaient, à grands frais, donné des fêtes splendides pour manifester le bonheur que lui causait sa présence dans leurs murs. Louis était reconnaissant ; il décida que l'honneur de posséder les restes du maréchal de Saxe appartiendrait à la ville de Strasbourg ; il voulut qu'à la frontière de France, sous les yeux de nos ennemis, au cœur d'une garnison toujours considérable, reposât l'homme qui, tant de fois, avait conduit nos drapeaux à la victoire.

Le 8 Janvier 1751, le corps du maréchal, renfermé dans un cercueil de plomb, partit de Chambord. Il fit ce voyage par étape militaire, escorté de cent dragons du régiment de Saxe. D'abord exposé dans l'hôtel du préteur royal, il fut ensuite placé dans le Temple neuf, sous un catafalque décoré d'emblèmes guerriers et funèbres, et enfin inhumé dans une chapelle située dans un des bas-côtés de l'édifice (1).

Cette tombe était provisoire, et le Roi voulait élever à la mémoire de l'homme qui avait si bien servi la France, un monument digne de tous deux. Un concours fut ouvert (2), et le projet de Pigalle fut préféré. Depuis longtemps il avait eu l'idée de son modèle ; elle lui vint, lorsque invité par les moines de Saint-Denis à visiter leur église, il s'arrêta devant le tombeau de Turenne. Il le trouva mesquin et indigne du héros dont il couvrait les cendres. Sous les voûtes de cette église si pleine de souvenirs, au milieu de tous nos Rois, de tous les fidèles serviteurs de la France, l'artiste sentit son imagination travailler ; il se prit à réfléchir, puis dit à ceux qui l'entouraient : — « Si j'avais un pareil sujet à traiter, j'aurais

(1) Nous devons ces détails et quelques-uns de ceux qui suivent à l'obligeance de M. Jung, bibliothécaire en chef de la ville de Strasbourg ; lettre du 2 Novembre 1857. — Voyez : *Relation fidèle et circonstanciée des Obsèques et Cérémonies faites à Strasbourg, par ordre du Roi, et sous la direction de S. Ex. M. le Préteur royal de cette ville, à l'entrée et l'inhumation de M. le maréchal comte de Saxe.* — Strasbourg. 1751. In-4°. — *La Mort du maréchal de Saxe.* — Arnaud. Dresde et Strasbourg. 1751. In-4°. — *Les Adieux du maréchal de Saxe.* — In-f°. En allemand et en français, 1751.

(2) *Éloge de Pigalle.* — Mopinot, p. 5.

représenté le héros prêt à descendre dans le tombeau ouvert sous ses pieds; la France chercherait à le retenir et je représenterais la valeur en deuil sous les traits d'Hercule. » L'abbé Gougenot l'avait accompagné dans ce pèlerinage artistique : il prit note de ces paroles et les lui rappela lorsqu'en 1756 il fut définitivement chargé du mausolée de Maurice de Saxe (1).

A cette époque Pigalle était jeune encore, et sans s'inquiéter du bénéfice que cette affaire pouvait lui procurer, il disait qu'il l'aurait acceptée dans la seule vue de se faire connaître (2).

Après plusieurs années de travail assidu, le modèle fut achevé et livré aux regards et aux critiques du public. Voici ce qu'en dit la *Correspondance de Grimm et de Diderot* (3) :

« M. Pigalle, un de nos premiers sculpteurs, et dont le *Mercure*, qui se trouve aujourd'hui à Berlin, a fait tant de bruit il y a quelques années, vient d'exposer au Louvre le modèle du mausolée que le Roi a ordonné d'ériger au maréchal de Saxe, dans l'église luthérienne de Saint-Thomas, à Strasbourg. L'idée de ce morceau est à la fois noble, simple et touchante. Le héros y est représenté debout et regardant en haut; il a derrière lui une pyramide avec plusieurs trophées. Sur le devant, en bas, se trouve un cercueil que la Mort entre ouvre; elle montre au héros l'heure fatale, et lui fait signe de descendre. La France, assise sur un des degrés qui y conduisent, et tout éplorée, s'efforce de retenir de la main droite le maréchal, et elle repousse de la main gauche la Mort, dont l'artiste a enveloppé le squelette dans une espèce de suaire pour en sauver le hideux. A la droite du maréchal, on aperçoit les symboles des nations que le héros a vaincues : un aigle renversé sur le dos et les ailes déployées, un lion effrayé, un léopard terrassé, etc., (4). Du même côté, en bas, auprès du cercueil, vous voyez Hercule debout, le coude sur sa massue, et la tête appuyée sur sa main; il est dans une tristesse d'autant plus profonde qu'il

(1)-(2) *Vie de quelques fameux Sculpteurs*. Desallier d'Argenville.
(3) T. ii, p. 37.
(4) L'Empire, l'Angleterre et la Hollande.

paraît méditer sur l'événement qui fait le sujet de ce monument. Tout le monde a admiré la beauté de cette figure, dont le goût antique et noble est relevé par la plus forte expression. La figure de la France a pareillement réuni tous les suffrages : elle est d'une grande beauté. Il n'y a eu qu'une voix sur le Génie qui se trouve derrière, et qui a l'air d'un Amour en pleurs qui laisse échapper son flambeau. On espère qu'il sera ôté. Cette idée, trop mesquine pour le sujet, en affaiblirait sans doute l'effet. Il y a des gens qui voudrait que la tête de la Mort fut couverte par la draperie qui nous cache le reste du squelette ; cela serait peut-être d'un plus grand goût. On nous fait espérer que la figure du maréchal sera plus ressemblante qu'elle ne l'est. Cela est essentiel, et d'autant plus aisé que nous avons de ce héros des bustes fort ressemblants. C'est là, ce me semble, le morceau le plus susceptible de critique. Il ne doit pas regarder en l'air, comme il fait ; il doit envisager la mort d'un œil ferme et intrépide. Cette expression est difficile, mais rien n'est impossible à un homme de génie ; elle est d'ailleurs absolument nécessaire. On ne regarde pas en l'air lorsqu'on descend... Ce monument admirable va être exécuté en marbre. Il honorera également et le grand homme qui en est l'objet, et le Roi qui l'a ordonné, et l'homme de génie qui l'a exécuté. Il sera regardé avec raison comme un des plus beaux morceaux du XVIIIe siècle. »

Cette description est exacte, et quelques-unes des observations tentées par la critique furent accueillies par le public.

C'était la troisième fois que Pigalle plaçait la figure de la Mort dans la décoration d'un tombeau. Chaque fois elle jouait le même rôle et son costume était à peu près le même. Les tombeaux du margrave de Bade et du comte d'Harcourt n'avaient rien à envier à cet égard à celui du maréchal de Saxe. On peut dire que cette triple répétition n'indiquait pas chez Pigalle un riche fond d'imagination. Mais ne peut-on pas répondre qu'une tombe est le trône de la Mort et qu'elle a toujours droit de s'y asseoir. Si cette figure est lugubre et terrible, l'artiste a dissimulé sa laideur repoussante en l'habillant d'un long manteau. Ce spectre a de tout temps

pris place dans les monuments religieux. Chacun connaît la célèbre danse composée par Holbein et reproduite depuis dans tous les pays de la chrétienté. Les tombeaux des siècles antérieurs sont ornés de statues du même genre, plus nues, plus hideuses. L'idée de mettre en présence la vie et la mort est toute religieuse, et produit sur l'esprit une profonde impression. Emu vivement, il oublie ce que ce spectacle a de laid pour se laisser aller à ce qu'il a de profond et de poétique. Au point de vue de l'exécution, ces trois statues de la mort par Pigalle sont des chefs-d'œuvre. Sous les plis de son manteau blanc et froid ont deviné les formes aiguës de ce corps décharné ; on voit le squelette se mouvoir ; on entend le cliquetis des ossements secs et sonores.

A côté du maréchal est une figure de l'Amour ; la critique l'avait pris d'abord pour un Génie. Elle en avait demandé la suppression. Mais elle revint bientôt sur ce vœu : et voici la lettre que Diderot s'empressa d'écrire à Pigalle (1) :

« Comme je suis très sensible aux belles choses (2), depuis, Monsieur, que j'ai vu votre Mort, votre Hercule, votre France et vos animaux, j'en suis obsédé. J'ai beaucoup pensé aux critiques qu'on vous a faites, et je me crois obligé en conscience de vous avertir que celles qui tombent sur votre Amour, ne marquent pas une véritable idée du sublime dans les personnes à qui elles se sont présentées; que ces critiques passeront, et que ce casque dont vous avez couvert la tête de votre enfant, restera et détruira en partie ce contraste du doux et du terrible que quelques artistes anciens ont si bien connu, et qui produit toujours le frémissement dans ceux qui sont faits pour admirer leurs ouvrages..... Celui qui saura voir, sera frappé dans le vôtre d'un enfant et d'une femme en pleurs, mis en opposition ici avec votre Hercule, là avec un spectre effrayant, d'un autre côté, avec ces animaux

(1) Cette pièce, dans l'édition de la *Correspondance de Grimm et de Diderot*, est précédée de cette note : cette lettre fait voir que nous n'avons été que des sots en jugeant qu'il fallait supprimer dans ce monument la figure de l'amour. M. Pigalle, pour satisfaire les critiques, a mis depuis peu un casque sur la tête de cet enfant, et a fait une sottise.

(2) *Correspondance de Grimm et de Diderot*. T. II, p. 53.

que vous avez si bien renversés les uns sur les autres. Supprimez cette figure, plus d'harmonie dans la composition ; les autres figures serontd ésunies : la France, adossée à des grands drapeaux, n'aura plus d'effet, et l'œil sera choqué de rencontrer presque dans une ligne droite, dont rien ne rompra la direction, trois têtes de suite, celle du maréchal, de la France et de la Mort. Transformez cet amour en un génie de la guerre, et vous n'aurez plus qu'une seule figure douce et pathétique contre un grand nombre de natures fortes et de figures terribles. J'en appelle à vos yeux et à ceux du premier homme de goût que vous placerez devant votre ouvrage et qui voudra bien se transporter au-delà du moment présent. J'ajouterai que le symbole de la guerre sera double, et que ce second symbole, déjà superflu par lui-même, sera encore équivoque ; car pourquoi ne prendra-t-on pas sous un casque cet enfant avec son flambeau, pour ce qu'il est en effet, pour un amour déguisé ? Pour Dieu ! Monsieur, laissez cet enfant tel que votre génie l'a fait. Je suis sûr que ce que je vous dis, la postérité le verra, le sentira, le dira ; et n'allez pas croire qu'elle examine jamais avec nos caillettes de Paris et nos aristarques modernes, si décens et si petits, en quel lieu votre maréchal allait prendre les femmes qu'il destinait à ses plaisirs. L'Amour entre dans les compositions les plus nobles, antiques et modernes; il n'eut point été déplacé sur le tombeau d'Hercule ; car Hercule fut sa plus grande victime. L'Amour eut marqué dans un pareil monument, comme dans le vôtre, que ce héros, de même que votre maréchal, avait eu la passion des femmes, et que cette passion lui avait ôté la vie au milieu de ses triomphes. Adieu, Monsieur. Quand on sait produire de belles choses,. il ne faut pas les abandonner avec faiblesse. Un grand artiste comme vous doit s'en rapporter à lui-même plus qu'à personne. Et croyez-vous, Monsieur, que s'il s'agissait d'avoir son avis et de le préférer à celui du maître dont on juge la composition, je n'aurais pas eu le mien comme un autre ? Selon mon goût, à moi, par exemple, la Mort courbée sur le tombeau, la main gauche appuyée sur le devant, et relevant la pierre de la main droite, aurait été tout entière à cette action : elle n'eut ni regardé le héros, ni entendu la France : la Mort est aveugle et sourde. Son moment vient,

et la tombe se trouve ouverte. J'aurais laissé tomber mollement les bras du maréchal. Et il serait descendu en tournant la tête avec quelque regret sur les symboles d'une gloire qu'il laissait après lui : il en eut été plus pathétique et plus vrai ; car quelque héros qu'on soit, on a toujours du regret à mourir. Le reste du monument serait demeuré comme il est, excepté peut-être que j'aurais couvert les os du squelette d'une peau sèche qui en aurait laissé voir les nodus, et qu'on n'en aurait aperçu que les pieds, les mains et le bas du visage. C'eut été un être vivant; cet être en fut devenu plus terrible encore ; et l'on eut sauvé l'absurdité de faire voir, entendre et parler un fantôme qui n'a ni langue, ni yeux, ni oreilles. Voilà, Monsieur, ce que j'aurais voulu ; mais j'ai pensé que quand un ouvrage est porté à un haut point de perfection et que l'effet en était grand, il valait mieux se taire que de jeter de l'incertitude dans les idées de l'artiste et que de l'exposer à gâter un chef-d'œuvre. Je vous conseille donc de ne faire aucune attention à ce que je viens d'avoir la témérité de vous dire, et de laisser votre monument tel qu'il est. Ce sera toujours un des plus beaux morceaux de sculpture qu'il y ait en Europe. Je suis, etc. Signé DIDEROT. »

Pigalle, nous le savons, écoutait les observations avec politesse, et n'en tenait compte qu'autant qu'elles lui convenaient. En présence de son œuvre, les critiques abondaient, et nous sommes heureux de citer la réponse que fait Falconet lui-même à quelques-unes d'entre elles (1).

« Ecoutons à présent ce que le journaliste dit de Pigalle, non pas les injures, je souffrirais à les transcrire, non pas son jugement sur la poésie de la composition, qu'il avoue qu'on a fort exaltée, et que pour cela même il trouve puérile, car on sait qu'il veut toujours être seul de son sentiment. Nous passons à un point de sa censure qui prouve qu'il n'a pas même regardé l'objet qui était sous ses yeux, et dont il entreprenait la critique.

» Ce qui est inexcusable, dit-il, c'est que la pierre levée par le

(1) Œuvres de Falconet. T. III, p. 111.

spectre se rejette du côté par où vient le guerrier, et doit, par la description des figures, se rabattre sur ses pieds ; de sorte que pour arriver où la Mort l'appelle, il faut qu'il fasse ou une enjambée ridicule, ou un détour incompatible avec l'ordre terrible qu'il reçoit ; défaut fâcheux qui défigure ce que ce grand morceau peut avoir d'estimable. (N. XIV, p. 377.)

« Pour reconnaître la fausseté de la critique, il ne faut que jeter un coup d'œil sur la gravure du monument. On y voit que la pierre ne doit pas se rabattre sur les pieds du guerrier, comme l'avance le journaliste. Elle glisse entre le socle et le haut du sarcophage, en sorte qu'en la supposant levée perpendiculairement, elle serait quelques pouces au dessous de la dernière marche. C'est là qu'elle sera quand le maréchal aura tout descendu. La distance et la profondeur formées par cette gorge qui règne autour du bord extérieur de la tombe, laissent entre elle et le socle un enfoncement qui suffit du reste.

Voilà pourtant ce qu'on appelle un des plus grands défauts de l'ouvrage ! »

On aime à voir les gens de génie se donner la main et faire face ensemble aux attaques de l'ignorance et du mauvais vouloir. Pourquoi n'en était-il, n'en est-il pas toujours ainsi ?

De toutes ces critiques lancées au hasard, il y en eut une qui prit un rôle dans l'histoire du monument. On se demande s'il n'était pas inconvenant de placer la statue de l'amour sur un tombeau qu'un monument religieux allait recevoir. Cette question, d'abord timidement adressée, devint une requête sérieuse ; M. de Marigny finit par faire savoir à Pigalle qu'il fallait supprimer le dieu de Cythère, malgré ses pleurs, ou le modifier de manière à le rendre méconnaissable (1).

Mais, objectait Pigalle, d'abord la statue de l'Amour m'est né-

(1) *Vie de quelques fameux Sculpteurs*. Desallier d'Argenville.

cessaire pour donner de l'ampleur à mon sujet ; il y aurait un vide si je le supprimais ; d'un autre côté, je l'ai placée là avec Hercule aux formes musculaires, avec des trophées et des armes pour représenter l'existence entière de M. le maréchal : si j'enlève l'Amour, il faut enlever Hercule.

On lui répondait que les faiblesses du maréchal étaient assez connues des contemporains, et qu'on n'avait pas besoin d'en instruire la postérité. — D'ailleurs, ajoutait en dernier lieu M. de Marigny, ce n'est pas une critique que je vous soumets, ce n'est pas un conseil que je vous adresse ; c'est un ordre que je suis chargé de vous donner (1).

Pigalle travaillait pour le Roi : force lui fut de capituler. On lui permit de laisser à l'enfant suspect son flambeau renversé, mais il dut le coiffer d'un casque ; et dans ce costume il devenait le génie de la guerre au jeune âge. — Cette transaction enfantait une statue sans nom, sans explication plausible. L'artiste était désolé, profondément humilié ; dans l'intimité de l'atelier, il disait à ses amis : — On veut me déshonorer en rendant ridicule ma composition ; aujourd'hui je plie, mais je me redresserai bientôt.

Pigalle était l'homme du génie et de l'indépendance ; les flatteries des philosophes, les ordres de la cour, les critiques de ses ennemis passaient sur sa tête, comme la brise du soir sur les eaux du lac, sans laisser de trace. Nous verrons bientôt comme il sortit de ce pas difficile.

Il travailla de 1756 à 1772 à composer, remanier ce grand monument, l'éternel honneur de la sculpture française. Les acclamations de la foule, les éloges du public éclairé l'avaient flatté ; mais il espérait une récompense plus large encore de la bonté royale. Il demanda très humblement que son œuvre ne fut pas conduite à Strasbourg et fit l'ornement du pays où fut son berceau (2). Mais Louis XV ne voulut pas ravir à la ville de

(1) *Eloge de Pigalle.* Mopinot, p. 6.
(2) *Eloge de Pigalle.* Mopinot, p. 13.

Strasbourg le trésor que son affection lui destinait ; il fit donner l'ordre à Pigalle de se disposer à conduire ses statues aux bords du Rhin dès que tout serait prêt pour les recevoir.

Dès 1770 le préteur royal de Strasbourg lui avait envoyé M. Werner l'architecte de la ville pour prendre avec lui les dimensions du monument, mais pendant deux ans on n'avait donné aucune suite à cette première démarche.

Le 2 Avril 1772, Pigalle fit savoir à M. de Marigny qu'il fallait avant tout construire un caveau pour recevoir les restes du maréchal, et un massif pour asseoir son mausolée. On s'était aperçu que le Temple neuf ne pouvait contenir dignement cette grande composition ; on jeta les yeux sur l'église Saint-Thomas ; et M. le baron d'Aubigny, intendant d'Alsace, fit savoir au syndic de la ville le choix de Sa Majesté, en l'engageant à en conférer de suite avec le chapitre protestant de l'église et le préteur royal (1). M. de Marigny donna l'ordre à ce fonctionnaire de commencer le massif et le caveau ; les travaux devaient être prêts pour le mois de Septembre ; il l'avertissait que Pigalle avait reçu l'ordre de préparer le transport du monument (2).

Cependant rien ne se faisait. En Février 1773, le préteur royal prenait de nouvelles mesures pour faire exécuter les travaux préparatoires ; il arrêtait que le magistrat, c'est-à-dire le corps municipal, ferait faire immédiatement, aux frais de la ville, toutes les maçonneries dont Pigalle donnait les plans. On désigna près de l'église un lieu capable de recevoir les marbres quand ils arriveraient ; tous les frais devaient être au compte du Roi.

Cependant Louis XV mourut avant d'avoir vu sur pied le monument qu'il voulait élever à la mémoire du maréchal de Saxe. Un nouveau règne commença. Louis XVI ne voulut rien changer aux dispositions prises par son aïeul ; et après quelques hésitations,

(1) *Archives de l'église Saint-Thomas.* — Lettre du 11 Avril 1772. — Lettre de M. Jung.

(2) Id. — Lettre du 6 Avril 1772. — Lettre de M. Jung.

les travaux furent repris. Ils étaient dirigés par Buckenhoffer, professeur de l'Université de Strasbourg et membre du chapitre de Saint-Thomas. Il fit démolir le jubé qui fermait le chœur et aurait masqué la vue du monument, et supprimer trois fenêtres dans l'hémicycle pour préparer d'heureux effets de lumière. On mura les fenêtres du fond de l'abside pour élever la maçonnerie contre laquelle devait s'appuyer la pyramide chargée de l'épitaphe (1).

Enfin, pendant l'hiver de 1775-1776, Pigalle n'ayant plus aucun espoir, malgré ses démarches, de conserver son œuvre à Paris, fit ses préparatifs de départ.

Pour transporter à Strasbourg les masses énormes qui devaient composer le monument, des entrepreneurs présentèrent des plans divers, pleins de difficultés et très coûteux. — Pigalle les examina soigneusement : il y allait de son œuvre capitale. De ces projets aucun ne put le contenter, son imagination lui fournit des moyens de transport simples et sûrs ; on exécuta d'après ses indications des machines et des voitures : avec leur aide, ses statues arrivèrent en Alsace sans accident et avec rapidité. La dépense n'atteignit pas le quart de celle que d'autres avaient indiquée (2).

Dans le courant de 1776, le monument fut enfin mis en place, et Pigalle, derrière un mur de planches, lui donna la dernière main. C'est là qu'il exécuta le projet qu'il avait conçu depuis longtemps. Il refit la statue de l'Amour comme il l'avait imaginée dès l'origine, lui ôta le casque pesant qui chargeait sa jeune tête, lui rendit ses cheveux aux boucles gracieuses, et posa sur ses yeux le bandeau qui le caractérise. Personne ne pénétrait dans son atelier, et ses amis seuls avaient le secret de son acte d'indépendance.

Bien avant 1776, on avait gravé son œuvre d'après les plans arrêtés par la cour. De son côté, Pigalle avait fait faire une

(1) *Archives de l'église Saint-Thomas.* Lettres du 10 Août, 21 Novembre, 26 Novembre 1775. — Lettre de M. Jung. du 4 Novembre 1857.

(2) *Eloge de Pigalle.* Mopinot, p. 6.

estampe qui la représentait telle qu'elle devait finir par paraître, et il en distribuait des épreuves à ceux qu'il aimait.

Cependant tout était prêt, et diverses inscriptions furent proposées pour être placées sur la pyramide qui formait le fond du monument. On finit par adopter celle-ci :

<div style="text-align:center">
Mauritio Saxoni

Curlandiæ et Semigalliæ Duci,

Summo regiorum exercituum præfecto,

Semper victori

Ludovicus XV

Victoriarum auctor et ipse Dux

Poni jussit.

Obiit XXX Nov. anni MDCCL ætatis LV.
</div>

Le texte choisi d'abord finissait ainsi : *Ludovicus XV victoriarum auctor dux et testis poni jussit.* Il était plus vrai. Louis XV n'avait pas commandé l'armée française à Fontenoy : il avait seulement payé de sa personne en bravant la mort. Sa présence, son courage, et non ses talents militaires avaient contribué à faire gagner la victoire. Sans doute la piété filiale de Louis XVI, la nécessité de cacher la triste fin d'un règne sous les lauriers qui en avaient décoré la première partie, motivèrent cette modification.

Pendant qu'on faisait les derniers préparatifs pour la cérémonie de l'inauguration du monument, Pigalle fit le voyage de Berlin dont nous avons parlé plus haut. Les succès qui couronnaient alors sa carrière le consolèrent de la déception qu'il éprouva.

Enfin, dans l'été de 1777 tout fut terminé. Le 20 Août de cette année le corps du maréchal de Saxe fut transporté dans l'église St-Thomas ; le cortége était conduit par le maréchal de Contades. Le régiment des dragons de Schomberg, que Maurice de Saxe avait commandé, formait le cortége militaire. Des officiers de tous les corps, de vieux soldats, restes héroïques du vainqueur de Fontenoy, les gentilshommes d'Alsace, les magistrats, toute l'aristocratie financière et commerciale de Strasbourg, enfin tous ceux qui avaient au cœur l'amour du pays et la haine de l'Anglais, assistèrent à cette cérémonie nationale.

Elle commença par une cantate en allemand, composée par Jean-Phil. Schinfeld, le maître de chapelle du Temple neuf, exécutée par la musique des dragons de Schomberg (1).

Puis un jeune prédicateur luthérien, le premier enfant de l'Alsace qui ait su parler avec élégance en français, J.-L. Blessing, prit la parole, et devant le monument qui venait d'être découvert, devant les cendres du héros de Fontenoy, devant cette assemblée de soldats et de vrais patriotes, prononça l'oraison funèbre de Maurice. Qu'on nous permette d'en citer un passage. L'orateur, les yeux fixés sur le monument de Pigalle, s'écrie :

« Un marbre froid qui couvre sa cendre, le récit de ses exploits, des larmes, des regrets ! Français ! est-cela tout ce qui nous reste de ce grand homme ? Non, sa mémoire sera en vénération chez tous les peuples, et dans l'avenir le plus éloigné ce marbre encore enflammera le courage, enfantera des héros. Par ce mausolée le Roi vous crie : Français, voyez, combattez, triomphez ! la reconnaissance de la nation entière vous attend ! — et vous, ennemis de mon Roi, tremblez ! remarquez le silence de nos guerriers qui arrêtent sur cette tombe leurs regards étincelants. Oui ! dans les siècles les plus reculés, le guerrier français s'approchera de ce sanctuaire et appuyé sur son glaive ; il contemplera les traits du héros, il posera la main sur cette tombe : c'est l'autel sur lequel il se dévouera à la défense de nos derniers neveux (2). »

Tous ceux qui ont parlé de cette imposante cérémonie s'accordent à dire que le Dr Blessing fut à la hauteur de son sujet. Il émut tous les cœurs et fit couler des larmes ; quand il eut achevé sa péroraison empreinte du sentiment religieux le plus profond, du patriotisme le plus pur, l'entraînement fut général : des applaudissements éclatèrent sous les voûtes du Temple, et saluèrent à la fois l'orateur, l'artiste, le héros et la patrie. Le cortège funèbre enfin quitta l'église Saint-Thomas ; la foule défila lentement et

(1) Strasbourg. 1777. In-4° de 16 pages.
(2) *Discours* de J.-L. Blessing. — 1777. Strasbourg. In-4° de 43 pages.

en silence devant l'œuvre de Pigalle : elle lui rappelait des jours d'honneur sans tache ; elle lui montrait les arts dignes frères de la victoire. L'Alsace fut heureuse et fière.

Et depuis, malgré des critiques mille fois répétées dans toutes les langues (1), l'opinion de tous ceux qui se sont trouvés au pied du tombeau n'a pas changé. M. de Voltaire en a fait l'éloge. Cette tombe est tout le poème de Fontenoy. Frédéric-le-Grand, dans ses vers sur l'art de la guerre, célèbre le maréchal et l'œuvre de Pigalle. Ce monument est celui d'un fils de la victoire ; et quiconque a combattu avec l'épée, quiconque a défendu le sol de la patrie, quiconque a versé son sang sous les drapeaux de la France peut dire en le voyant : Salut au tombeau de mon frère. Devant cette magnifique composition, devant cette scène majestueuse et touchante, ceux qui restent froids et ne voient que des défauts à critiquer, n'ont pas de cœur, ou ne sont pas français.

Le mausolée de l'église Saint-Thomas est un monument national ; c'est un arc-de-triomphe ; c'est la noble borne de la frontière de France ; c'était la réponse de nos Rois à l'insolente colonne de Rosbach.

Lyon, la ville chrétienne, avait soutenu Pigalle dans ses mauvais jours ; Reims, la ville industrielle, l'avait fait riche et l'avait honoré d'une statue ; Louis XV l'avait fait gentilhomme ; Strasbourg, la ville libre, la ville des Francs, inscrivit son nom sur les registres de sa bourgeoisie.

(1) V. *Eloge de Pigalle.* Suard. — Mansel. Muscum. T. II, p. 63. — *Nouveau Dictionnaire des Artistes.* Nagler. Manchen. 1844. T. XI. p. 295-298.

CHAPITRE XIX.

Pigalle professeur à l'Académie de peinture et de sculpture.
Son École. — 1745-1776.

Pigalle était arrivé de bonne heure à l'honorable position de professeur à l'Académie de peinture et de sculpture. Si cette dignité ne procurait pas de grands avantages pécuniaires, elle donnait de la considération. Aux termes de l'ordonnance royale de Janvier 1655, les douze professeurs de l'Académie étaient exempts de tutelle, de curatelle, du guet et de la garde bourgeoise. La première fois qu'un nouveau professeur posait le modèle devant ses élèves, il devait inviter tous les officiers de l'Académie à l'honorer de leur présence. Cette réunion officielle formait le cérémonial de son installation. Les appointements étaient légers. Une ordonnance du 6 Avril 1663 les fixait à 100 livres par an pour chaque professeur. Il est vrai que chacun d'eux ne tenait l'école qu'un mois. Pendant ce temps il devait poser le modèle, le dessiner et corriger les ébauches des élèves. Les quatre recteurs recevaient 300 livres d'appointements : ils jouissaient des mêmes exemptions que les professeurs, et chacun, pendant trois mois, devait aider le professeur à former les jeunes artistes. Le recteur était le supérieur du professeur, comme l'adjoint au professeur était son inférieur.

Tous ces dignitaires, élus librement par les membres de l'Académie, acceptaient la mission d'entretenir le feu sacré de l'art

dans le pays, de perpétuer l'école nationale et de préparer les générations d'artistes qui devaient les remplacer et se charger, après eux de la même responsabilité.

L'esprit de corps, l'hommage rendu par des gens de talent au jeune homme dont le génie naissait, la liberté des élections, leur résultat soumis à la ratification du public, l'émulation entretenue par cette glorieuse fraternité, nous semblent plus puissante pour encourager et soutenir le mérite que l'esprit d'intrigue, que l'individualité sans devoir et sans appui. L'Académie de peinture et de sculpture était une noble pairie où chacun pouvait dire hautement à quel prix il y avait conquis sa place. Avait-elle donc, au XVIIIe siècle, oubliée sa mission ? Née sous la monarchie des petit-fils de saint Louis, créée par Louis XIV, protégée par Louis XV, elle dut subir la fortune des princes qui l'avaient fondée. La Révolution, dès les premiers jours de son règne, se fit un devoir de la supprimer en faveur du peuple Français. Longtemps on s'est fait un scrupule de lui rendre la justice qui lui est due. Il était de l'intérêt du libéralisme de soutenir que rien n'était bon, que rien n'était grand avant son triomphe. Quand les temps auront fui, quand l'histoire impartiale jugera les hommes de nos jours, si sévères pour leurs devanciers, elle leur demandera quel est leur style, quel est leur école ? Voilà cinquante-neuf ans que le XIXe siècle est en marche ; où est en France son monument ? Ne vit-il pas d'emprunt en architecture, d'imitation dans les autres arts ? Loin de nous la pensée de présenter l'art au XVIIIe siècle comme le dernier mot de l'esprit humain, comme un modèle à suivre à perpétuité. Sous Louis XV, ainsi que la monarchie, il n'est pas sans reproche : mais quelle est l'œuvre de l'homme qui n'a pas ses imperfections ? Sans doute, sous ce règne, la peinture et la sculpture possédèrent J.-B. Lemoyne et Boucher. Mais ces deux enfants perdus de l'art sont l'extrémité d'une chaîne dont le premier anneau remonte à Mignard. Mais à côté de ces deux artistes au génie maniéré, aux contours affectés, ne voit-on pas des hommes qui portent dignement le drapeau de l'art français et en conservent les bonnes traditions ? Les Vanlo, Watteau, Coypel, Latour, Desportes, Oudry ne sont-ils pas les dignes héritiers des Lesueur et des

Lebrun. Falconet, les Coustou, Bouchardon ne font-ils pas honneur à leurs maîtres Germain Pillon, Jean Goujon, ou Puget lui-même. Au milieu des édifices élégants dus au style du temps, style qui a son nom, sa date, ses ressources, ses trésors sans fin, ne voyons-nous pas l'architecture donner à la France les quais de Lyon, les places de Reims et de Nancy, les grands édifices de Bordeaux, la chapelle de Versailles; et, à Paris, les galeries du Louvre, les palais de la place Louis XV, l'Ecole-Militaire, l'église Sainte-Geneviève ?

Si nous voulons être respectés de nos successeurs, respectons nos devanciers, et n'allons pas légèrement leur refuser des mérites et des vertus que peut-être nous n'avons pas plus qu'eux. Les écoles fondées par Louis XV, dans diverses villes de France, ont dignement aidé l'Académie de peinture et de sculpture; et les arts n'avaient pas besoin qu'on proclamât les droits de l'homme, y compris ceux de la femme, pour s'apercevoir des écarts dans lesquels la mode les avait entraînés. L'architecture classique a brillé dès le milieu du xviiie siècle; et Vien, Jouvenet, David avaient déjà commencé la réforme quand la République détruisit l'Académie.

Parmi les artistes accusés d'avoir perdu l'art en France, figure Pigalle. Sans doute il ne s'est pas mis à la tête d'une révolution artistique; mais en politique comme dans les arts, personne ne fait une révolution : chacun y contribue; elle se fait d'elle-même, lentement; puis un jour elle est faite.

Pigalle a suivi le goût de son époque; mais il ne lui a jamais servilement obéi ; comme on l'a vu, comme on le verra, ce n'était pas un homme à courber la tête sous aucun joug. Dans son école et autour de lui vécurent des hommes libres comme lui, comme lui maîtres de leurs inspirations, de leur génie. Coustou, Bouchardon, Falconet furent professeurs comme Pigalle, avant et après lui. A eux tous il est dû part égale de reproche et d'éloge. Chaque mois les professeurs changeaient; chaque année enlevait à la France un artiste de mérite, et laissait une place à prendre

au talent : quiconque, pendant le xviiie siècle, fut un homme de valeur, eut et son tour et la mission d'enseigner aux élèves de son temps les principes de l'art, et l'honneur d'avoir préparé la génération d'artistes qui devait briller à l'aurore du siècle suivant.

En 1745, Pigalle arrive à l'enseignement ; il remplace Parrocel comme professeur-adjoint. Slodtz et Dandré Bardon ont part à cette promotion ; les titres appartiennent à Lemoine, Bouchardon et Coustou. En 1752, il devient le collègue de ces trois grands artistes, et succède à Carle Vanloo. Bon parent comme il est fidèle ami, il fait parvenir au titre d'adjoint son beau-frère Allegrain. Il demeurait encore alors au vieux Louvre où la monarchie lui donnait l'hospitalité ; c'est là que son unique atelier se trouva jusqu'en 1768. Cette année, il en avait un second dans les bâtiments destinés à la fonderie nationale, dans le faubourg du Roule.

En 1770, il était le doyen des professeurs de l'Académie, et l'année suivante il devenait adjoint à recteur, au lieu et place de Coustou. Il avait encore au Louvre un logement et un atelier ; mais sa position de fortune l'autorisait enfin à avoir une maison à lui ; il la choisit pour ainsi dire entre Paris et la campagne, rue Saint-Lazare près la barrière Blanche. De ce côté, dans ce temps, se trouvaient des fermes, des champs, des jardins ; l'air était pur, et la butte Montmartre avec ses rochers et sa verdure meublait l'horizon. C'est là que Pigalle choisit l'asile où il devait terminer ses jours ; il avait alors pour recteur l'ami de sa jeunesse, Coustou, et le professorat appartenait à son beau-frère Allegrain, à son rival Falconet, à Vassé, Pajou et Adam. Un peu plus tard, en 1777, on leur adjoignait d'Huez et Caffieri.

Tels étaient les alliés de Pigalle pour conduire l'école française : et leurs noms ne sont pas sans gloire. Biographe de Pigalle accusé, je ne veux pas plaider sa cause ; j'expose simplement les pièces du procès. Laissons-le juger par un homme impartial et judicieux, un homme qui possède à fond l'histoire des arts.

« Le Bernin régnait dans toute sa gloire, lorsque le grand Colbert

avait établi l'Académie de France, en 1665. Son influence s'était faite aussitôt sentir parmi les jeunes statuaires français. La vivacité particulière à notre nation n'était guère propre à tempérer cette fougue excessive qu'on reprochait au maître italien. Elle garantit toutefois nos statuaires d'une imitation trop servile. Même dans leurs écarts, ils conservèrent quelque chose de cette clarté et de ce naturel propres au génie français.

Il y a plus, quelques-uns de ces artistes, si décriés il y a trente ans, exploitèrent avec un succès réel cette veine nationale indiquée par Puget, en dépit de Girardon. Les deux Coustou, Bouchardon, Pigalle, Gois, Allegrain furent certainement plutôt français qu'italiens. Ils cherchèrent un style particulier, un genre de beauté propre à la nation ; et si leurs tentatives ne furent pas toujours heureuses, si le beau leur échappa, s'ils ne le remplacèrent qu'imparfaitement par cette grâce conventionnelle, par ce genre de beauté un peu factice qui réside surtout dans l'expression vive et gracieuse, dans l'intelligente mobilité des traits, du moins furent-ils originaux et nationaux.

Il est certes fâcheux que, au lieu de retourner directement et absolument à l'antique, sans tenir aucun compte des efforts que ses devanciers venaient de tenter, et en haine même de ses efforts, la génération qui suivit n'ait pas persisté dans le sens national. Les traditions du XVIIIe siècle, modifiées par l'étude naïve de la nature, l'inspiration intelligente de l'antique, eussent sans doute produit des résultats supérieurs à ceux que l'école néo-grecque nous a laissés (1). »

A cette appréciation joignons un jugement porté sur Pigalle par un homme de son temps, un homme qui fut son ami, qui cependant ne lui pardonnait peut-être pas d'avoir fait un pendant à l'*Écorché* de Michel-Ange :

« Pigalle avait plus de talent que d'esprit, plus de justesse

(1) *Etudes sur les Beaux-Arts depuis leur Origine jusqu'à nos jours.* — F.-B. de Mercey. — Paris. — T. II, p. 393, 394.

que d'étendue dans les idées : il avait plus le sentiment du vrai que celui du beau. Il paraissait, dans les derniers temps de sa vie, avoir perdu jusqu'aux traces de ce beau idéal, si bien connu des anciens, qui nous en ont laissé des définitions si nettes dans quelques ouvrages, et des modèles si admirables dans quelques statues ; de ce beau idéal, que Raphaël, le Corrége, le Guide, Poussin, recherchèrent avec tant de soin et qu'ils ont rencontré si souvent ; mais que plusieurs artistes plus modernes semblent traiter de chimère, opinion qu'ils justifient par leurs ouvrages.

Pigalle croyait qu'il n'y avait pas de vraie beauté dont on ne pût trouver des modèles dans la nature qui s'offrait à nous ; que c'était bien assez pour l'artiste de les observer et de les rendre ; et qu'en prétendant embellir la vérité, on finissait par n'être ni beau ni vrai. Cette question serait très intéressante à discuter et aurait peut-être besoin de l'être ; mais ce n'en est pas ici le lieu.

Nous nous contenterons d'observer que si le principe de Pigalle et des autres *naturalistes* était vrai, nous n'aurions ni l'*Apollon du Belvédère*, ni l'*Antinoüs*, ni les anges de Raphaël, ni les belles femmes du Corrége et du Guide, ni les enfants du Dominiquin et de François Flamand, etc., etc. Nos ouvrages modernes, où les dieux et les héros ne nous présentent que des traits et des formes que nous rencontrons dans les rues, quelque mérite d'exécution qu'ils aient d'ailleurs, pourraient-ils nous dédommager de cette perte ?

Mais si Pigalle ne chercha ni à agrandir ni à embellir la nature ; il sut l'observer, la sentir et la rendre. Si son goût de dessin manqua un peu de grandeur et de liberté, il était pur et sage ; son exécution était soignée sans recherche ; il fut toujours simple et vrai, et, ce qui est un mérite très précieux et très rare, il ne fut jamais maniéré. La manière est un grand défaut en peinture ; mais c'en est un, à ce qu'il nous semble, insupportable en sculpture. Enfin, si on ne peut pas placer Pigalle au rang des hommes de génie, on ne peut lui refuser une place avec le petit nombre

des artistes qui ont maintenu les bons principes de son art et honoré l'école française (1). »

Suard proclame que Pigalle n'est pas un homme de génie : il l'eut plus admiré s'il eut fait de la statue de M. de Voltaire une de ces œuvres belles dans tous les temps, qui font l'honneur des hommes qui les ont inspirées comme le mausolée de Monsieur de Saxe. D'autres ont été plus loin : ils ont cru devoir refuser à Pigalle le génie d'invention. Il ne savait pas dessiner, ont-ils dit ; c'était le graveur Cochin qui lui faisait ses plans, ses études ; il n'avait d'autre mérite que de les comprendre et de les exécuter avec une fidélité minutieuse. Ils en font un humble praticien.

Charles-Nicolas Cochin, comme lui parisien, plus jeune que lui d'un an, son compagnon d'enfance et d'atelier, comme tous ceux qui le connaissaient était et fut toujours son bon et loyal ami. C'était un artiste complet, il savait dessiner et peindre. Il travaillait avec une facilité rare et comme les gens de l'école de Pigalle il travaillait toujours et pour tout le monde. C'est lui qui fit pour Coustou le modèle du tombeau du Dauphin. Et cependant personne n'a jamais nié le génie de Coustou. Nous ne soutiendrons pas que jamais il ne fournit à Pigalle un plan, une idée, un dessin. Mais quel est l'artiste qui ne doit rien à ses prédécesseurs, à ses contemporains, à ses amis ? Comme tous les gens de vrai mérite Pigalle était modeste : il ne prodiguait pas ses œuvres. Il se méfiait de lui-même. Il disait à Diderot que le portrait lui semblait chose si difficile qu'il n'en avait jamais fait aucun sans être tenté d'y renoncer (2). Nous avons fait pour retrouver ses dessins des recherches inutiles. Il dessinait cependant : la lettre suivante le prouve.

« J'ay reçu le montant de mon mémoire dont M. Colin m'a procuré le payement ; permettez-moi de vous en réitérer mes remercîmens. Vous trouverez cy-joint le dessein (sic) du piédestal

(1) *Eloge de Pigalle*. — Suard. — Mélanges de littérature.
(2) *OEuvres de Diderot*. — Pensées détachées sur la peinture. — T. x. p. 269.

que vous m'avez demandé; mon intention serait d'y mettre au milieu, pour expliquer mon sujet, cette inscription simple : *Le Roy se reposant sur ses lauriers, après avoir donné la paix à la France;* si mieux vous n'aimez avoir la bonté de me donner quelques vers qui rendent cette pensée. Si vous agréez ce dessein, je vous prie de me le renvoyer et de me donner vos ordres. Quant aux desseins que vous m'avez demandé du sujet de *l'Amour qui embrasse l'Amitié,* j'y ai desjà pensé; mais comme il faut que mon imagination s'échauffe encore sur ce sujet, je compte, pendant que je travaillerai à mon pied-destal, faire sur cela quelques esquisses que j'aurai l'honneur de vous présenter. — Je suis, avec un très profond respect, Monsieur, votre très humble et très obéissant serviteur, PIGALLE. — A Paris, ce 16 Juillet 1754 (1). »

Les détails dans lesquels nous sommes entré, en parlant des monuments de Reims et de Strasbourg, prouvent qu'il savait composer, faire un plan, arrêter un dessin, et qu'il y tenait. Aurait-il mis tant d'énergie à défendre l'œuvre d'autrui?

De plus, à l'exposition de 1765, nous voyons figurer, sous le les numéros 241 et 242, deux gravures exécutées d'après Pigalle par Pierre-Etienne Moitte. L'une est désignée sous le nom de *la Paresseuse;* — l'autre, sous celui de *le Donneur de Sérénades* (2). Nous avons fait de vaines recherches pour les découvrir et nous ne pouvons les décrire. Parmi les œuvres sculptées de Pigalle aucune ne rappelle de pareils sujets. Le graveur n'aurait-il pas travaillé d'après deux dessins dont la trace est aujourd'hui perdue?

D'ailleurs, qui peut peindre et enseigner la peinture, s'il ne connaît l'anatomie? Qui peut sculpter et professer la sculpture, s'il ne sait le dessin, s'il ne possède à fond les règles de la perspective? Aurait-on, de 1745 à 1785, pendant quarante ans de suite et jusqu'à sa mort, laissé le soin de diriger les jeunes

(1) Collection de lettres autographes de M. Chambry.
(2) *Livret de l'Exposition de* 1765, p. 42.

élèves de l'école française à un homme incapable de donner un conseil utile, de tenir un crayon, de tracer un plan ? Le bon-sens répond à cette accusation : elle n'a pu trouver crédit que lorsqu'elle s'appuyait sur l'envie de la médiocrité, sur la rivalité du génie. Aujourd'hui, que tous ces hommes qui ont entre eux lutté d'efforts pour honorer le pays, ont quitté l'arène des combats, honorons également tous ces glorieux athlètes et saluons Pigalle, Falconet et Coustou.

Si l'honneur d'être professeur était grand, il n'était pas toujours sans ennui. Moitte le graveur, dont nous avons parlé, était l'ami de Pigalle; il avait plusieurs fils, l'un d'eux né à Paris en 1747, se nommait Jean-Guillaume. Dès son enfance, il dessinait avec passion. Pigalle aimait les gens de cœur, les gens dont le travail était la vie; il conçut pour ce jeune artiste une vive affection, pria son père de le lui donner pour élève et le fit entrer dans son atelier et plus tard dans celui de Jean-Baptiste Lemoine. Jean-Guillaume avait vingt ans, lorsqu'arriva le concours de 1768; il s'y présenta. Le sujet à traiter était une figure de David portant la tête de Goliath. Quand les concurrents eurent terminé leur modèle, quand les officiers de l'Académie eurent examiné les essais des concurrents, on recueillit les suffrages, et bientôt le résultat de cet arêt fut connu. Laissons Diderot raconter les scènes qui suivirent.

« La cabale l'a adjugé (le prix de sculpture) à un nommé Moitte, élève de Pigal. Notre ami Pigal et son ami Lemoyne se sont un peu déshonorés. Pigal disait à Lemoyne : — Si l'on ne couronne pas mon élève, je quitterai l'Académie; et Lemoyne n'a jamais eu le courage de lui répondre : — S'il faut que l'Académie fasse une injustice pour vous conserver, il y aura de l'honneur pour elle à vous perdre. — Mais revenons à nos assistants sur la place du Louvre.

C'était une consternation muette. L'élève appelé Milon, à qui le public, la partie saine de l'Académie, et ses camarades avaient déféré le prix, se trouva mal. Alors il s'éleva un murmure, puis

des cris, des invectives, des huées, de la fureur ; ce fut un tumulte effroyable. Le premier qui se présenta pour sortir, ce fut le bel abbé Pommier, conseiller au parlement, et membre honoraire de l'Académie. La porte était obsédée ; il demanda qu'on lui fît passage. La foule s'ouvrit, et tandis qu'il la traversait, on lui criait :— Passe, foutu âne ! L'élève, injustement couronné, parut ensuite ; les plus échauffés des jeunes élèves s'attachent à ses vêtements et lui disent : —Croûte ! croûte abominable ! infâme croûte ! tu n'entreras pas ; nous t'assommerons plutôt. — Et puis c'était un redoublement de cris, de huées à ne pas s'entendre. Le Moitte tremblant, déconcerté, disait : —Messieurs, ce n'est pas moi, c'est l'Académie. Et on lui répondait : — Si tu n'es pas un indigne comme ceux qui t'ont nommé, remonte et va leur dire que tu ne veux pas entrer. Il s'éleva dans ces entrefaites une voix qui criait : — Mettons-le à quatre pattes et promenons-le autour de la place avec Milon sur son dos. — Et peu s'en fallut que cela ne s'exécutât. Cependant les académiciens, qui s'attendaient à être sifflés, honnis, bafoués, n'osaient se montrer. Ils ne se trompaient pas ; ils le furent en effet avec le plus grand éclat possible. Cochin avait beau crier : — Que les mécontents viennent s'inscrire chez moi.— On ne l'écoutait pas: on sifflait, on honnissait, on bafouait. Pigal, le chapeau sur la tête et de son ton rustre que vous lui connaissez, s'adressa à un particulier qu'il prit pour un artiste, et qui ne l'était pas, et lui demanda s'il était en état de juger mieux que lui. Ce particulier, enfonçant son chapeau sur sa tête, lui répondit qu'il ne s'entendait point en bas-reliefs, mais qu'il se connaissait en insolent, et qu'il en était un. Vous croyez peut-être que la nuit survint et que tout s'apaisa ; pas tout à fait.

Les élèves indignés s'attroupèrent et concertèrent, pour le jour prochain d'assemblée, une avanie nouvelle. Ils s'informèrent exactement qui est-ce qui avait voté pour Milon, qui est-ce qui avait voté pour Moitte, et s'assemblèrent tous, le samedi suivant, sur la place du Louvre, avec tous les instruments d'un charivari, et bonne résolution de les employer : mais ce projet ne tint pas contre la crainte du Guet et du Châtelet. Ils se contentèrent de former deux files, entre lesquelles tous leurs maîtres seraient

obligés de passer. Boucher, Dumont, Vanloo et quelques autres défenseurs du mérite se présentèrent les premiers ; et les voilà entourés, accueillis, embrassés, applaudis. Arrive Pigal ; et lorsqu'il est engagé entre les files, on crie *du dos*; il se fait de droite et de gauche un demi-tour de conversion ; et Pigal passe entre deux longues rangées de dos ; mêmes saluts et mêmes honneurs à Cochin, à M. et Madame Vien, et aux autres.

Les Académiciens ont fait casser tous les bas-reliefs, afin qu'il ne restât aucune preuve de leur injustice. »

Ceci se passait sous la monarchie absolue, en 1768, vingt et un ans avant l'affranchissement définitif de l'espèce humaine, et cela nous semble fort heureux pour Moitte et ses juges. Que leur serait-il arrivé si l'on eut alors vécu sous le règne de la *vraie liberté* ?

Entrer en lice, subir toutes les chances d'un concours sont des actions qui dénotent un homme de cœur ; et nous serons toujours prêts à saluer le courage malheureux. Mais les égards dus aux vaincus ne peuvent aller jusqu'à dissimuler la vérité. Qu'est devenu le jeune Milon ? De lui ne reste pas un souvenir ; du moins nous n'en avons pas rencontré. Ce silence des biographies n'est-il pas déjà la confirmation de l'arrêt académique.

L'histoire de son jeune lauréat vient venger l'école française de la diatribe du parti philosophique. Après de remarquables études faites à Rome, il revint en France, et ses premiers travaux lui valurent du public et des artistes justes enfin l'accueil le plus flatteur. Reçu membre de l'Académie en 1783, il fut, lors de la création de l'Institut, désigné avec David pour former le berceau de la classe des beaux-arts. Il mourut en 1810, largement consolé des mésaventures de sa jeunesse, après avoir orné de ses œuvres le château de Lile-Adam, la barrière de Passy, la ville de Boulogne-sur-Mer, le Louvre et le Panthéon, après avoir fidèlement transmis à des élèves distingués les leçons de ses maîtres Lemoine et Pigalle.

Parmi les autres élèves de Pigalle les critiques du temps citaient Bocquet, Lebrun, Dupré, de nos jours oubliés. Ce dernier est l'un des sculpteurs qui furent chargés de faire les statues posées sur le fronton de l'hôtel de la Monnaie. Sainte Geneviève lui doit aussi des sculptures. Un jour qu'il travaillait dans cette belle église, l'échafaudage, qui le portait, se brise et s'écroule. Dupré tombe, se casse un bras et la cuisse. Dès que Pigalle sut cet accident, il s'empressa d'arriver sur les lieux et de lui prodiguer les secours dont il avait besoin. Il ne le quitta qu'après avoir assuré ses moyens d'existence et ceux de sa famille pendant la longue incapacité de travail dont il allait être atteint. Ce n'est pas tout, son ingénieuse amitié profita de ce cruel malheur pour attirer sur Dupré la bienveillance de l'Académie et il eut la joie de lui annoncer, alors qu'il était étendu sur son lit de douleur, que sur sa présentation l'Académie venait de lui conférer le titre d'agréé (1). Comme on le voit, la fortune ne l'avait pas changé. Il ne cessait de rendre à d'autres ce qu'on avait fait pour lui. C'est ainsi qu'il se vengeait des sifflets encyclopédistes.

Pigalle eut d'autres élèves dont le nom est plus célèbre. Parmi les plus anciens, nommons Louis-Philippe Mouchy qu'il aimait comme son fils et qui lui rendait affection pour affection. Membre de l'Académie dès 1768, auteur d'un *Berger assis* que le Louvre garde (2), il fit plusieurs statues pour l'hôtel des Monnaies, une statue du *Silence* qui décore l'une des salles du Sénat au palais du Luxembourg. Sa famille conserve plusieurs terres cuites qui ont le style de leur temps. Cochin nous a laissé son portrait.

Parmi les artistes de mérite qui ont continué jusqu'à nos jours l'école de Pigalle, leur maître, citons encore Jean-Antoine Houdon dont deux siècles revendiquent la gloire, Houdon l'auteur d'un écorché qui n'était pas François Arouet, et d'une statue de Voltaire qui recueillit tous les honneurs dus à celle de son professeur, s'il n'eut cru devoir sacrifier à une fantaisie d'artiste indépendant la popularité d'un jour, les applaudissements d'une coterie.

(1) *Vie de quelques fameux Sculpteurs*. Desallier d'Argenville.
(2) *Musée du Louvre*. — Sculpteurs français. Barbet de Jouy, n° 292.

Montrer Pigalle donnant Houdon à la France, c'est répondre à ceux qui l'accusent d'avoir perdu l'école nationale ; et depuis ce jour la chaîne de nos artistes ne s'est jamais brisée. Il est temps que cette folle alliance des arts, des lettres et de la politique, pour séparer à jamais les hommes de notre époque de leurs devanciers, cesse son œuvre anti-patriotique. Il n'y a ni vieille France, ni jeune France : il n'y a qu'une France ; et nous sommes tous enfants de la même patrie. Depuis dix siècles nos gens d'armes n'ont cessé de combattre pour agrandir et étendre le territoire national, et les fils de leurs fils ont fait et feront comme eux. Depuis dix siècles nos gens de lettres travaillent à fonder et enrichir la littérature française et rien n'a brisé et ne brisera la suite de nos littérateurs, tous fils des mêmes muses, tous applaudis, d'âge en âge, par la même famille. Il y a dix siècles que les enfants du compas, de la pallette et du ciseau entretiennent, sous notre beau ciel, le feu sacré des arts. D'âge en âge, au milieu de nos guerres civiles et étrangères, dans nos jours de gloire comme dans nos jours d'infortune, ils n'ont cessé de rendre à Dieu l'hommage du génie ; ils n'ont cessé d'immortaliser les fastes de notre histoire, les hauts faits de nos preux ; ils n'ont cessé d'être l'expression de notre caractère, de nos mœurs et de nos passions. Leurs œuvres sont notre histoire.

Plus de barrière donc entre le passé, le présent et l'avenir : l'union seule fait les grandes familles. Le culte de la tradition fait la nationalité. Respect à nos prédécesseurs et salut à quiconque est digne d'être leur fils.

Dans ce Louvre, asile séculaire de la monarchie française et des arts nationaux, dans ce Louvre où brillèrent toutes nos gloires, les ombres de nos vieux maîtres ont tressailli de joie et d'orgueil en voyant arriver *le Pêcheur Napolitain, le Faune au cœur joyeux, le Fils de Niobé, le jeune Roi de Navarre*, comme Bosio, Rude, Pradier étaient fiers de représenter l'école à qui l'on devait le Mercure de Berlin, la Petite Baigneuse et les Chevaux de Marly, l'école que représentèrent tour à tour le gracieux Germain Pillon, le Puget au large génie, le réaliste Pigalle.

CHAPITRE XX.

La Famille de Pigalle. — Allegrain. — Gervais Pigalle. — Madeleine-Elisabeth Pigalle. — Jean-Marie Pigalle. — Edme-Léon Pigalle. — Pierre Pigalle. — Jean-Pierre Pigalle. — Marguerite-Victoire Pigalle : Son mariage avec J.-B. Pigalle.

Quand J.-B. Pigalle remplaça Coustou, son généreux ami, comme recteur, il avait 63 ans. A cet âge il avait dû survivre à presque tous les hommes de sa génération ; et lorsque, dans les rares moments de loisir que lui laissait le travail, il jetait les yeux autour de lui, que de places vides il comptait au foyer de l'amitié, sous le toit de la famille. De tous ceux qu'il avait chéris, il n'oubliait personne : dans ces conversations, où l'esprit se plonge avec un triste plaisir dans l'abîme des jours passés, il aimait à rappeler les amis de sa jeunesse, les parents qui l'avaient accueilli jeune et pauvre, qui s'étaient mis avec lui sur la route de la vie. Pour ceux qui vivaient encore, pour leurs enfants et leurs alliés, le chevalier de Saint-Michel ne cessait pas d'être l'affectueux artisan de la rue Meslay. Là demeurait encore Allegrain, le mari de sa sœur Geneviève qu'il avait trop tôt perdue ; toujours rude de caractère, il n'avait d'égards que pour son ancien beau-frère : il lui devait d'ailleurs son honorable carrière dans l'Académie ; et chaque promotion de Pigalle était bientôt suivie de celle d'Allegrain. Les travaux de ce dernier, estimés de ses contemporains, sont peu connus de nos jours ; il travailla surtout pour les jardins de Luciennes, près Marly : c'est là que se trouvaient, en 1792, ses œuvres capitales. Il survécut de dix ans à Pigalle, mais

conserva pour lui tout ce que son cœur pouvait contenir d'affection. Il mourut sans enfants et sans élèves.

La famille de Pigalle était nombreuse ; elle formait deux grands rameaux : l'un, dont il était l'honneur ; l'autre, qui s'étendait alors en Champagne et en Bourgogne. A ce dernier appartenait Gervais Pigalle, mon trisaïeul, né en 1669, cousin de Jean Pigalle, le menuisier. Il s'était comme lui fait ouvrier en bois ; il était charpentier, et bientôt il devint entrepreneur des charpentes du Roi. C'est en cette qualité qu'il prenait part aux travaux qui terminèrent le grandes constructions du château de Versailles ; il mourut en 1744. Son arrière petite-fille, Madelaine-Elisabeth Pigalle, hérita de ce qu'il avait d'artistique dans l'esprit. Née en 1751, elle avait environ quinze ans quand J.-B. Pigalle vint à Sens ; on lui fit voir les dessins de cette jeune fille ; il lui trouva du goût, de la facilité, du naturel, et proposa d'en faire son élève : l'offre fut acceptée. La jeune Sénonaise n'apprit pas à tenir le ciseau ; mais elle devint peintre de portraits ; elle peignit à l'huile et au pastel : ses œuvres sont disséminées dans le département de l'Yonne. Lors d'une des expositions qui s'ouvrirent avant la Révolution, elle fit recevoir les portraits de ses aïeux ; au dessous, une main amie écrivit ce quatrain recueilli par les journaux du temps :

> Voici d'heureux époux les modèles parfaits ;
> Philémon et Baucis revivent dans leurs traits
> Et l'art et la nature offrent un double hommage :
> Une main filiale a tracé leur image.

Elisabeth Pigalle mourut à Némours en 1827, sans laisser de nom dans l'histoire des arts Les gens de génie seuls purent traverser les tourments révolutionnaires sans abandonner le pinceau. Mais dans ses vieux jours l'élève de Pigalle aimait à raconter aussi tout ce qu'elle lui devait. De toutes ses leçons, celle qu'elle n'oublia jamais, c'était celle de la reconnaissance.

Parmi les artistes qui ont porté le nom de notre sculpteur, il en est deux dont malgré tous nos efforts nous n'avons pu renouer la généalogie à la sienne. — Citons d'abord Jean-Marie Pigalle. Il

naquit à Paris le 19 mai 1792 ; son aïeul, Jean-François, était charron, et son père, Jean-Bernard Pigalle, était opticien. Le prénom de Jean se retrouve dans cette famille répété de génération en génération comme dans celle du grand artiste. Quoiqu'il en soit, il fut élève de Lemot. En 1822, il recevait une médaille d'or pour une statue de Louis XVIII ; successivement il exécuta celle de Mirabeau, les bustes des princes de Condé, du comte de Pradel, des généraux Davoust et Frère, du comte et de la comtesse du Cayla. Pour le Louvre, il fit le buste d'Hyacinthe Rigaud, pour le musée de Versailles, celui de Piron, d'après Caffieri ; celui de Crébillon, d'après d'Huez. Il composa un monument à la mémoire du prince de Condé, des médaillons représentant la race des Capétiens, Louis XVIII et sa famille. Dans les dernières années de sa vie laborieuse, il entreprit une collection de statuettes en bronze représentant les Français célèbres ; il donna celles de Corneille, de Racine, de Molière, de Lafontaine, de Mirabeau. Une médaille de troisième classe lui fut décernée par l'école des Beaux-Arts, et il était de plus membre de la Société libre des Beaux-Arts, et grand amateur de médailles. Il est mort en 1857 aux Batignolles, oublié, sans parents et sans amis (1). Que ces lignes du moins saluent la mémoire d'un homme qui fit de généreux efforts pour porter dignement son nom, qui sut soutenir en travaillant, sinon avec grande gloire, au moins avec courage, la lutte de la vie.

Parlons maintenant d'Edme-Léon Pigal. L'orthographe de son nom n'est pas celle adoptée définitivement par la famille de Jean-Baptiste. Mais elle se trouve souvent dans les actes de l'état-civil que nous avons consultés, dans les signatures qui les suivent, dans les journaux et les écrits en prose ou en vers qui concernent le maître. La différence des deux noms ne serait donc pas un obstacle à ce que l'on considérât comme parents ceux qui les ont portés. Mais convenons que rien ne justifie cette supposition : elle n'aurait pour excuse que le désir de rattacher au même tronc des branches de taille à lui faire honneur.

(1) Lettre de M. Walcher jeune, sculpteur, élève de Moitte et de Lemot. — Lettre de M. E. Soulié, conservateur du Musée de Versailles. — Clarac : *Musée de sculpture*. T. I, p. 730.

Prenons donc Edme-Léon pour ce qu'il est par lui-même ; il a sa valeur individuelle : il a fait son nom.

Il naquit à Paris le 2 Février 1794, perdit sa mère de bonne heure et finit ses études à 16 ans. Tour à tour étudiant en droit, soldat, commis dans une maison de commerce, expéditionnaire à l'ambassade de Toscane, employé à l'économat du collége Henri IV, il ne trouvait nulle part la place qui lui convenait. Quelques notions de dessin, dont il avait profité dans sa jeunesse, lui permirent d'abord de chercher dans cet art une distraction. Ces travaux devinrent rapidement un plaisir entraînant : la vocation se révélait chez lui. Le célèbre Martinet, dont le musée comique illustrait la rue du Coq-Saint-Honoré, devina l'avenir du jeune artiste, accueillit ses premières œuvres et les publia : nous sommes en 1818. A cette époque Charlet commençait à donner ses lithographies militaires et plaisantes. Edme Léon rivalisa bravement avec lui : et ces deux artistes, de front, attaquèrent avec le crayon l'inépuisable sujet de la comédie humaine.

Pigalle ne se souciait pas beaucoup des règles posées par l'école de David. Du naturel et de la gaîté, lui paraissaient bien valoir les poses académiques. Quelques traits faciles jetés sur le papier, des physionomies pleines d'expression, au bas de la page une phrase courte, spirituelle et railleuse, composaient son bagage. Que de ressources il y a trouvées ! Que de gens lui ont dû de bons quarts-d'heure passés devant les carreaux de Martinet ! Pigalle et Charlet sont les vaudevillistes du crayon, les Vadé de la lithographie, les Béranger du dessin. Ils ont ouvert la carrière, d'autres, après eux, l'ont parcouru avec talent : mais enfin l'idée était donnée par eux : ils avaient ouvert la porte.

En 1825, un ami de pension, M.-A.-F. Fournier, légua à Edme-Léon une rente viagère qui lui permit d'entreprendre le voyage d'Italie. Il était parti de France dessinateur facétieux, il y revint peintre sérieux. En 1834, il exposait une *Scène du Choléra* qui lui valut une médaille de troisième classe. Plus tard, nous avons tous vu *le Mauvais et le Bon Ménage*, *le Vieux Garçon*, *le Retour*

de la Guinguette, *l'Arrivée du Ménétrier*, bons et joyeux tableaux qui rappelèrent heureusement les jours de sa jeunesse et lui firent un nom. Ses portraits, dessins et aquarelles sont sans nombre. Tout le monde le connaît et cependant quand il m'a fallu retrouver ses traces, elles avaient disparu : il est mort, disaient les uns. — Erreur, répondaient les autres ; après avoir travaillé pour le *Journal la Caricature*, il est parti pour Lille en Flandre. — Vous n'y êtes pas, me répondit-on plus tard : il n'est ni mort, ni flamand ; mais peu s'en faut. Vous le trouverez à Sens en Bourgogne, professeur du collège municipal. — Et le fait était vrai. L'homme qui, pendant vingt ans, a su nous amuser est oublié complètement. Ce n'est pas ainsi que la France, au temps passé, récompensait ceux qui travaillaient pour elle.

Revenons maintenant à la famille certaine de Jean-Baptiste. Son frère Nicolas-Jean avait modestement repris l'atelier de son père, et s'efforçait de vivre comme lui laborieux et honnête homme.

Son frère Pierre s'était fait peintre ; il avait même obtenu le titre de peintre du Roi, sans doute pour échapper aux entraves de la maîtrise. Mais la cour lui confia-t-elle jamais des travaux d'art? nous l'ignorons ; de ses œuvres nous ne savons rien. Comme tous les siens, il vécut de son labeur et mourut jeune. Il avait épousé Marie-Luce Thomin, et son mariage avait été fécond ; il avait eu quatre enfants. Quand il vit venir sa dernière heure, il prit la main de Jean-Baptiste et lui dit : — Frère, Dieu me rappelle à lui. Le nom de notre père que j'ai porté de mon mieux, et l'exemple du travail, voilà tout ce que je laisse à mes enfants. — Pierre, reprit Jean-Baptiste, en l'interrompant, ne te soucie. Je suis seul dans ce monde, et le Seigneur a béni mon ciseau. Après toi tes enfants auront un père ; et ce père ce sera moi. — Et le pauvre Pierre mourut tranquille : il connaissait le cœur de son frère.

Celui-ci tint sa parole. Du fils de Pierre, nommé Jean comme ses ancêtres et Pierre comme son père, il fit son élève et plus tard un sculpteur. Les hommes peuvent apprendre à d'autres une théorie et le métier : mais Dieu seul donne le génie. Jean-Pierre,

malgré son courage et ses études laborieuses, ne put égaler son oncle. Il obtint cependant le titre de sculpteur du Roi. Dans un de ses voyages en Italie, il fut reçu membre de l'Académie des Beaux-Arts de Florence. Sa nomination est du 10 Juillet 1768. Les mentions qui le concernent sur les registres académiques lui donnent tantôt les prénoms de son oncle, tantôt la profession de peintre (1). Il parait avoir enseigné en Toscane les principes d'un art qu'il avait appris à bonne école. Dans les jardins du Grand-Duc, à Florence; il doit exister une statue signée de son nom.

En France, il fit un tombeau pour la famille de Gontaut Biron, placé dans l'église des Minimes à Paris et détruit en 1793, le cadran de l'Ecole-Militaire, les bas-reliefs de la chapelle de la Vierge dans l'église de Saint-Sulpice. De sa main, sa famille possède encore une tête d'Homère ébauchée, et quelques études en argile (2).

L'hôtel de Conti, placé sur le quai de ce nom, fut acheté en 1767 et démoli en 1768; en 1771, sur son emplacement fut commencé l'hôtel des Monnaies, d'après les dessins de l'architecte Antoine. Au dessus de l'entrée règne une colonnade que supporte un entablement décoré de six statues; elles représentent la Paix, le Commerce, la Prudence, la Loi, la Force et l'Abondance. Les noms des artistes, qui les exécutèrent, se trouvent dans un état des dépenses faites pour la construction de l'hôtel, aujourd'hui conservé dans ses archives et rédigé de 1768 à 1779. Ces sculptures furent confiées à Mouchy, Lecomte et Jean-Pierre Pigalle; chacune d'elle fut payée 1,000 livres. Ce dernier reçut les sommes qui lui revenaient les 9 Novembre 1773 et 27 Juillet 1774.

La révolution vint briser sa carrière. Un jour de loisir, et dans ce temps ils étaient nombreux pour les artistes, il alla

(1) *Rôle des Académiciens, professeurs*, 1762 à 1784 — de 1784 à 1811. N° 342. — Lettre de M. le marquis de Ferrière Levayer. 21 Aout 1858.
(2) Lettre de Madame A. Devismes du 12 Janvier 1859.

visiter l'hôtel des Monnaies ; puis jouant le rôle de voyageur curieux, il s'arrête devant les statues qu'il avait faites, et demande quel en est l'auteur. — Elles sont de Pigalle, lui fut-il répliqué. — Duquel, ajoute-il, avec toute l'anxiété de l'amour-propre ? — Duquel ? Il n'y a qu'un Pigalle, lui répondit-on.

Le pauvre Jean-Pierre comprit alors combien était lourde la charge d'un grand nom. Désolé de voir ses travaux méconnus, désespérant de jamais conquérir une place dans le temple de mémoire; il rentra chez lui, ferma son atelier et n'y remit plus le pied (1).

Des travaux plus modestes lui permirent de continuer sa vie avec honneur. Il habitait le faubourg du Roule et avait épousé Marie-Jeanne Fontel; elle mourut le 25 Janvier 1790, laissant trois enfants: Jean-Baptiste, mort jeune ; Alexandrine-Prospère, qui épousa Ch.-H. Devisme; et un fils nommé Pierre, mort ignoré du monde, en 1839, à Attichy, près Compiègne. Sa tombe, placée dans le cimetière de la paroisse, porte ces mots : — Ici repose le dernier des Pigalle (2). — Ce modeste monument clôt la légende d'une famille, qui ne fut pas sans gloire.

Jean-Pierre était mort le 4 Janvier 1796. — Si jamais un jour de deuil vous appelle dans le cimetière Montmartre, suivez la première allée qui se trouve à votre gauche ; là vous verrez une pierre debout, arrondie par le sommet : c'est là qu'il repose. Ainsi disparaît tout ce qui a tenu place sur la terre; ainsi s'éteignent tous les bruits du monde; ainsi se brisent tous les flots qui sont venus se heurter contre le rocher de la vie. Et si devant cette blanche pierre vient à passer un de ces hommes, qui ont plus d'espérance que de succès, plus de courage que de bonne fortune, un de ces hommes qui ont cru pouvoir, à force de travail, de dignité, de généreux efforts, renverser la barrière qui les arrê-

(1) Lettre de Madame A. Devismes, 12 Janvier 1859.
(2) Lettre de M. l'abbé Lefebvre, curé-doyen d'Attichy. 23 Décembre 1858.

tait, qu'il se résigne bravement à son sort en écoutant la voix qui, du fond de ce tombeau, lui dit :

<center>Et ego pastor en Arcadiâ fui.</center>

Pierre Pigalle, nous l'avons dit, avait aussi laissé trois filles ; Jean-Baptiste les adopta de bon cœur. Il maria l'aînée au capitaine Veissière, officier français au service de Naples ; la seconde à son élève Louis-Philippe Mouchy. La postérité de la première est éteinte : celle de la seconde subsiste en la personne d'un peintre d'histoire, M. Louis Mouchy, décoré d'une médaille d'or sous le règne de Charles X.

Restait la troisième. Elle se nommait Marie-Marguerite-Victoire et parvint bientôt à l'âge où les séductions viennent assaillir la jeunesse. Elle n'avait point de dot et, par suite, il se présentait à sa porte beaucoup de gens très épris, sans doute, de ses charmes, très disposés à donner écus et joyaux : mais aucun n'offrait avec son cœur sa main d'honnête homme.

Pigalle s'inquiétait de cette position : il voyait de plus la société descendre rapidement vers l'abîme des révolutions ; et il avait trop de bon sens pour croire que la philosophie se chargeât jamais de marier honorablement les jeunes filles sans fortune. — Marie, dit-il un jour à sa nièce, j'ai plus de cinquante ans ; mais j'ai dans le monde un nom que je crois considéré. Je ne suis pas riche ; mais j'ai tout ce qui suffit à des gens sages. Ma fortune telle qu'elle est me donne l'indépendance. La veuve de Pigalle ne sera pas délaissée. Ta jeunesse est menacée de toutes parts : veux-tu l'appuyer sur mon bras ? Il est encore assez fort pour faire respecter la femme qui l'acceptera. »

Peut-être Marie avait-elle rêvé, comme toutes les jeunes filles, un époux de son âge ; mais elle avait entrevu les difficultés financières qui l'écrasaient. A se déshonorer, Dieu merci, jamais elle n'avait songé. Sans doute, l'homme auquel on lui proposait de s'unir avait vieilli dans la lutte de la vie : mais cet homme s'appelait comme son digne père ; cet homme l'avait élevée, soutenue dans

ses mauvais jours : cet homme avait illustré le nom qu'elle portait : il en avait fait celui d'un professeur à l'Académie, celui d'un gentilhomme : cet homme était le chef d'une nombreuse famille : l'estime publique saluait en lui le génie et l'honneur. — Elle lui donna sa main, et le Jeudi 17 Janvier 1771, dans la chapelle de Notre-Dame-de-Lorette, sa paroisse, assistée d'Allegrain, son oncle, et de Jean-Pierre Pigalle, son frère, en présence de Mouchy, son beau-frère, et du généreux Coustou, elle épousait son oncle Jean-Baptiste. Cette union ne fut pas féconde : Pigalle devait s'y attendre. Mais il avait fait une bonne œuvre de plus, et Dieu l'en récompensait en lui donnant, pour ses vieux jours, une compagne affectueuse.

Tous ces détails ont-ils intéressé le lecteur ? Ils ne renferment aucune histoire romanesque ; on n'y trouve ni scandale, ni coups d'épée. Mais nous avons pensé que montrer cette famille d'artisans et d'artistes vivant dans l'union la plus affectueuse, demandant tous ensemble à la religion, au travail et à la probité les armes nécessaires pour soutenir en braves le combat de la vie, se ralliant tous avec foi sous la bannière de celui que les philosophes appelaient un bon homme parce qu'il avait plus de dignité que de souplesse, plus de cœur que d'esprit, c'était donner un utile enseignement aux gens honnêtes : nous n'écrivons pas pour d'autres.

CHAPITRE XXI.

L'Enfant à l'Oiseau. — La jeune Fille à l'Epine. — 1776-1784. — Dernières années de Pigalle. — Sa Mort. 1785.

Quelques années après le mariage de Pigalle la mort de Coustou le fit parvenir à la dignité de recteur de l'Académie. Il avait déjà 63 ans. A cet âge le repos n'est plus paresse et la nature en fait une loi. La pension que lui faisait la ville de Reims, celle que lui donnait le Roi, la fortune moyenne, mais suffisante, qu'il avait conquise lui permettaient de déposer le marteau.

Le monument du maréchal de Saxe fermait dignement sa carrière, et l'exposition de 1777 ne vit pas ses œuvres irriter la critique et plaire au publique impartial. Un satirique du temps parle en ces termes de cette revue des arts :

> Il est au Louvre un galetas,
> Où dans un calme solitaire
> Les chauves-souris et les rats
> Viennent tenir leur cour plénière...
> C'est là qu'Apollon sur leurs pas,
> Des beaux-arts ouvrant la barrière
> Tous les deux ans tient ses états
> Et vient placer son sanctuaire.....
> Ici l'on voit des ex-voto,
> Des amours qui font la grimace,
> Des caillettes incognito,
> Des laideurs qu'on appelle grâces,
> Des perruques par numéro,

> Des polissons sous des cuirasses,
> Des inutiles de haut rang,
> Des imposteurs de bas mérite,
> Plus d'un Midas en marbre blanc.
> Plus d'un grand homme en terre cuite, etc.

Comme on le voit on ménage peu la sculpture : mais cette fois Pigalle n'avait pas droit de se plaindre : il n'exposait plus.

Qu'on ne croie pas cependant que ce laborieux artiste passât dans l'oisiveté les jours que la Providence lui laissait. Depuis la longue maladie qu'il eut à Lyon il n'avait presque pas eu d'indisposition sérieuse. Le travail avait augmenté ses forces. Il était resté le premier besoin de son existence (1). Aussi termina-t-il sa vie, comme il l'avait commencé, dans son atelier. Il n'en sortait qu'avec regret. — Dans les années de sa verte maturité lorsque ses affaires, des invitations affectueuses, des devoirs de politesse ou de parenté l'obligeaient à quitter Paris, c'était toujours pour peu de temps. Et encore, avait-il soin d'emporter avec lui quelques éléments de travail relatifs à son art. — Jusqu'à la fin de ses jours il se leva de bonne heure : et pour ne pas perdre de temps, c'était dans son atelier qu'il allait de suite faire sa toilette. Pendant qu'il s'en occupait, il avait les yeux fixés sur ses ouvrages : il regardait ce qu'il avait fait la veille, il méditait sur ce qu'il allait faire.

C'était encore dans son atelier qu'il recevait ses visites : mais il n'admettait près de lui que ses amis, des artistes ou des hommes capables d'apprécier ses travaux. Sa porte était fermée aux importuns, aux curieux, aux gens de loisir sans mérite.

L'heure du dîner était pour lui celle du repos complet. Alors il appartenait tout entier à la société, à sa famille, à l'amitié. Sa conversation était celle d'un homme bon, franc, loyal et indépendant; il aimait à causer. Mais il aimait encore plus le travail : aussi quand il était encore dans la force de l'âge, après une

1) *Éloge de Pigalle.* Mopinot, p. 10.

heure ou deux de délassement, rentrait-il dans son atelier. La nuit l'y surprenait : alors sonnait l'heure des travaux, qu'on pouvait exécuter à la clarté des lumières. Le sommeil et la fatigue seuls l'arrachaient à sa vie laborieuse.

Pigalle devait sa fortune, sa carrière, sa brillante position dans le monde à sa persévérance, à ses sueurs, à son mérite ; aussi avait-il de l'amour-propre. Mais n'en avait-il pas le droit? Il s'indignait quand il apprenait qu'une de ses œuvres avait été vendue à un prix faible. Elevé dans les principes du vieux patriotisme national, il aimait sincèrement la France : c'était chez elle, pour elle, qu'il avait travaillé ; c'était sur le sol natal qu'il voulait voir rester toutes ses sculptures. Quand l'une d'elles passait la frontière, il tombait dans une profonde tristesse ; le séjour de ses statues sur la terre étrangère lui semblait l'exil pour lui-même ; aussi, quand dans une vente publique une de ses compositions était mise à l'encan, il suivait ou faisait suivre la vente, et ses enchères faisaient entendre leur voix pour qu'elle atteignit un prix honorable et surtout pour qu'elle ne passât pas entre les mains d'un étranger.

Plusieurs de ces statues ainsi rachetées rentrèrent dans l'atelier qui les avait vues naître ; quelques-unes y restèrent jusqu'à ce que l'artiste eut trouvé pour les placer une occasion digne de lui : d'autres y attendirent avec ses ébauches, ses études, ses modèles et ses dessins, que la mort vint fermer cette salle, où tant d'énergie et de talent avaient été dépensés (1).

Les habitudes de Pigalle étaient connues ; son grand âge n'était un secret pour personne ; aussi l'absence définitive de ses œuvres aux expositions fit-elle plaisir à ses derniers rivaux, à ceux qui n'attendaient que sa retraite ou sa sortie de ce monde pour partager sa succession artistique. Cette cupidité impatiente est un triste spectacle ; mais elle est morte, dit-on, avec l'ancien régime, et de nos jours l'espèce humaine régénérée, la jeune France au cœur libre et généreux auraient honte de ces basses rivalités, de ces

(1) *Eloge de Pigalle.* Mopinot, p. 12.

exploitations du malheur et de la vieillesse d'autrui : chacun sait cela.

Lorsque l'envie, longtemps silencieuse, vit les années accumulées sur la tête du grand artiste, elle eut le triste courage d'attaquer le vieillard. C'est un homme usé, disait-on, incapable de faire le pendant de l'*Enfant à la cage*, qu'il promet depuis si longtemps.

Pigalle avait alors 60 ans, et de fait il avait annoncé qu'il exécuterait un pendant au chef-d'œuvre créé pour M. de Montmartel : mais des travaux importants avaient absorbé sa vie. Il connut les railleries de ses concurrents et le défi lancé dans le public à ses mains chargées de douze lustres ; le vieillard sourit sans amertume. Sûr de lui-même, le vigoureux athlète rentra dans la lice encore une fois ; il entreprit la statue connue sous le nom de l'*Enfant à l'oiseau*.

Cette jolie statuette représente une fillette nue et tenant de la main droite un oiseau ; de l'autre main elle lui présente une pomme. Sa figure est riante et respire le bonheur de posséder le petit captif. Ce gracieux sujet eut le même succès que son aîné ; la manufacture de Sèvres s'empressa d'en obtenir la réduction.

A la même époque, et encore pour prouver que le vieux chêne avait encore de la sève, il entreprit une autre composition que la tradition appelle *la jeune Fille à l'Epine*.

La statue représente une jeune fille assise sur un tronc d'arbre : elle regarde avec satisfaction une épine qu'elle vient de retirer de son pied. Il avait choisi pour modèle une jeune personne gracieuse et bien faite ; et comme il poussait le respect pour le réalisme jusqu'au scrupule le plus minutieux, il prenait, pour que le corps de son modèle fut toujours dans le même point, les précautions les plus singulières. Dès qu'il s'apercevait d'une modification appréciable, il soumettait l'objet de son étude soit à un régime d'abstinence, soit à une alimentation plus substantielle,

de manière à le ramener à l'état où il était quand il avait commencé à poser (1).

Pigalle jouait avec ces travaux : il y travaillait sans impatience de les terminer ; c'était le passe-temps de ses derniers jours, la distraction de sa vieillesse. Il aurait pu graver au bas du piédestal cette modeste inscription des anciens : *Faciebat Pigalle*. Toujours il y trouvait à faire, à polir, à perfectionner ; et quant la mort vint mettre un terme à sa longue et laborieuse existence, il n'avait pas encore dit : — mon œuvre est terminée.

Aux talents qui l'ont rendu célèbre, il joignit toujours une vie réglée qui lui mérita l'estime publique. Ses mœurs étaient pures (2), et il choisissait avec sagesse les hommes qu'il recevait dans son intimité, ceux dont ils fréquentaient les salons.

Ses liaisons était stables parce qu'elles étaient fondées sur l'indépendance et la franchise. Son amitié loyale et désintéressée ne se souciait ni du crédit, ni de la disgrâce des gens auxquels elle se donnait. Il ne pouvait souffrir une bassesse, une trahison. S'il trouvait sur sa route de ces hommes qui exploitent les passions des grands et leur sacrifient leurs devoirs et leurs relations, de ces hommes qui pour s'élever mettent sans remord le pied sur les misérables, de ces hommes qui oublient les amis de leur humble jeunesse pour ne saluer que les favoris du soleil, de ces hommes qui pèsent en égoïstes les suites de leurs dits et gestes et ne donnent rien aux généreuses inspirations du cœur, il ne les saluait pas.

Il fut, comme tous ceux qui cheminent sur la route du monde, victime de quelques mauvais procédés. Son cœur, plein de rigoureuse droiture, n'oublia jamais le nom de ceux qui l'avaient desservi : mais il était chrétien et jamais il ne se vengea.

Mais jamais aussi ne sortaient de sa mémoire les services qu'il

(1) *Eloge de Pigalle* Mopinot.
(2) *Eloge de Pigalle*. Mopinot, p. 13.

avait reçus. Les noms de Lemoine, de Le Lorrain, de Coustou, du généreux lyonnais revenaient sans cesse dans ses récits. Il aimait à raconter les misères de ses jeunes ans, à parler de ceux qui, libéralement, lui tendirent la main.

Mais ce qu'il ne disait pas, c'était la manière généreuse dont il soldait la dette de la reconnaissance. Pour un service reçu, il en rendait deux ; et quand l'homme, assez heureux pour l'obliger, était de ceux qui peuvent donner et ne pas demander, Pigalle s'acquittait en proclamant à haute voix ce qu'on avait fait pour lui.

Sa charité d'ailleurs payait largement aux pauvres tout ce qu'il avait accepté. Elle vidait souvent sa bourse et parfois il empruntait de l'argent même à gros intérêt pour prêter gratis et donner à ceux qui s'adressait à lui. Un jour, une dame qu'il connaissait et que je ne nommerai pas, vient lui demander cent écus : — Je ne les ai pas, lui dit-il, mais revenez demain; je vous les prêterai. Cette femme s'en retourne : Pigalle songe que son besoin peut-être très pressant, court après elle et la force d'accepter une tabatière qui valait cent louis : — Portez-la, ajoute-t-il, au Mont-de-Piété: on vous donnera les cent écus et vous m'apporterez la reconnaissance. L'emprunteuse revient le lendemain et lui avoue qu'elle a pris sur le gage, qu'on lui avait confié, 600 livres. — Pigalle disait à ceux qui s'indignaient de cet abus de confiance : — Cette somme apparemment était nécessaire à cette pauvre femme. — Il fit dégager sa boîte dès qu'il le put. Jamais il ne fut remboursé de cette avance.

Autant il était charitable, autant il était probe, et comme sa maison était celle d'un homme estimable, on recherchait la faveur d'y être admis. Là se rencontraient avec de hauts fonctionnaires, des gens de haute naissance, ses parents, les alliés de sa famille. Mais jamais sa porte ne s'ouvrait à un homme sans honneur.

Seroux d'Agincourt, cet illustre archéologue, ce collectionneur aussi patient qu'érudit, se formait au goût des belles choses par

des relations choisies avec intelligence. Pigalle était au nombre de ses amis intimes (1). C'est à son école, à celle de Wanloo, de Vien, de Vernet, de Mariette qu'il apprit à vénérer l'histoire et les arts, et qu'il se mit en état de publier le grand ouvrage qu'il le recommande à jamais aux amis des études sérieuses (2).

L'habile dessinateur Aignan Desfriches fréquentait aussi la maison de Pigalle, dont il aimait le caractère franc et généreux (3). Notre sculpteur fit, ainsi que nous l'avons dit, le buste de son ami. Dans d'autres circonstances il exécuta celui d'un nègre, son domestique nommé Paul. Pour lui, il modela en argile deux statuettes, l'une représentant le *Citoyen* de Reims, l'autre un personnage assis qu'il appelait le *Philosophe*. Pour Pigalle, donner était l'un des plaisirs les plus vifs de l'amitié.

Jamais il ne se mêla des affaires publiques ou financières. Les arts, la vie de famille, les relations cordiales lui suffisaient pour être heureux. Pendant sa longue existence, le corps des officiers de l'Académie de peinture se renouvela. Vers 1783, il eut le bonheur de voir son beau-frère Allegrain arriver au poste d'adjoint à recteur. Quant à lui, il ne demandait plus rien aux hommes. Mais ses amis, fidèles jusqu'à sa dernière heure, veillaient à ce qu'il fut toujours traité comme il le méritait.

Louis XVI aimait la sculpture : il comprenait ce qu'elle avait de durable et de monumental. Aussi décida-t-il que la galerie qui relie le Louvre aux Tuileries deviendrait un musée où seraient posées les statues des grands hommes qui avaient illustré et servi la France.

Par ses ordres, M. le comte d'Angivilliers (4), surintendant des

(1) *Histoire des plus célèbres Amateurs français.* — J.-B. L.-G. Seroux d'Agincourt. — par M.-J. Dumesnil. Paris, V.-J. Renouard 1858. — T. III, p. 4.
(2) *Histoire de l'art par les monuments.* — d'Agincourt. Paris, 1823. — 5 tomes en 2 vol. grand in-folio.
(3) *Histoire des plus célèbres Amateurs français.* — M.-J. Dumesnil. — Paris, 1858. — T. III, p. 63, 106.
(4) Ch. cl. de la Billarderie comte d'Angivilliers, membre de l'Académie des sciences, proscrit en 1791, mort dans l'émigration à Altona en 1809.

bâtiments de la couronne, ami des arts et leur protecteur éclairé, commença des travaux qu'il ne devait pas achever. Dans cette vaste galerie, unique au monde par ses dimensions, on plaça des colonnes de soutènement, on perça des jours convenables. Des peintures furent commandées et les sculpteurs du temps furent chargés d'exécuter les statues qui devaient habiter ce temple de la gloire et de l'art.

Pigalle se faisait vieux : malgré son patriotisme, son amour du travail, il ne put prendre part à cette grande entreprise. Mais il vit poser les premières statues commandées par la cour. Son école fut représentée dans ce panthéon français : Boizot fit la statue de Montesquieu ; Mouchy, celle de Bossuet ; Houdon, celle de Dom Calmet.

L'intention du Monarque était de donner au musée national, qu'il voulait créer, un grand développement. Il voulait élever des statues, non-seulement aux héros brillants de l'histoire, mais encore aux hommes modestement utiles, aux hommes vertueux dont la vie inconnue des chroniqueurs avait brillé dans un centre provincial. Leurs statues devaient de plus être reproduites dans leur patrie, aux lieux où ils avaient servi Dieu et les hommes.

Par ses ordres, M. le comte d'Angivilliers cherchait les sculpteurs dignes de s'associer à la royale entreprise ; hommes mûris par le travail, jeunes gens au sortir de l'école s'empressaient de s'enrôler sous sa bannière. Mais à cette grande entreprise l'opinion publique demandait un chef choisi parmi les artistes.

Les sculpteurs, d'une autre part, se plaignaient de l'infériorité de leur position ; l'Académie d'architecture avait à distribuer à ses membres des titres, des places et de beaux appointements ; l'Académie de peinture jouissait d'avantages analogues : c'est à elle qu'appartenait le titre de premier peintre du Roi, et par suite la prééminence sur les académies d'architecture et de sculpture. A elle revenait encore la direction de l'école de Rome, celle de l'école gratuite de dessin à Paris, l'administration de la manufacture des Gobelins, la garde des tableaux et galeries du Roi.

Les sculpteurs réclamèrent pour eux des avantages analogues. M. de Mopinot, que nous avons souvent cité, ingénieur des armées du Roi, lieutenant-colonel de cavalerie, appuya leur requête d'un mémoire intéressant. Il demandait qu'il fut créé un premier sculpteur du Roi, un directeur de l'école de sculpture à Rome ; enfin il voulait que la garde du musée de sculpture fut confiée à un sculpteur. Il allait même plus loin, il désignait à Sa Majesté celui qu'il fallait choisir. Ce premier sculpteur du Roi, le conservateur du musée de sculpture devait être Pigalle:

Mais la Providence en avait autrement décidé. Le 8 Janvier 1785, Pigalle avait été nommé chancelier de l'Académie de peinture et de sculpture ; cette dignité fut la dernière qu'il obtint. Il avait alors 71 ans moins quelques jours ; le terme de sa longue et laborieuse existence approchait. Il voyait venir la fin de sa vie avec le calme que donnent une conscience en repos et la foi dans la bonté du Seigneur ; il s'éteignit entouré de sa jeune femme dont il avait assuré l'avenir, de ses neveux, de ses amis, de ses élèves. Louis-Philippe Mouchy, témoin de son mariage, fut aussi celui de sa mort. Il mourut comme il avait vécu, fidèle à la religion de ses pères. Le clergé de Montmartre vint en grande pompe chercher ses restes, et la cérémonie funèbre eut lieu dans cette vieille église, l'un des berceaux du christianisme dans l'île de France ; son corps fut déposé dans le cimetière qui l'entoure. Sans doute une pierre tumulaire s'éleva sur le sol qui les recouvrait ; mais le temps ne respecte rien et les révolutions lui viennent en aide. Nous avons cherché la place où repose l'homme dont nous avons entrepris d'écrire l'histoire, et nous ne l'avons pas trouvée. Qu'importe après tout le point où gît la pauvre poussière qui, si rapidement, représente ici-bas ce qui fut gloire, puissance ou beauté. Comme me le disait le gardien du cimetière : si de l'artiste, dont vous me parlez, il reste quelque chose, ce n'est pas ici, c'est là-haut. — Au ciel, où vont les honnêtes gens, il doit y avoir une place pour le bon Pigalle.

Il fut regretté sans doute à l'Académie, dont il fut l'honneur. Son éloge dut être prononcé. Mais suivant l'usage on s'empresse

de pourvoir à son remplacement. Le 3 Septembre suivant, Vien, le peintre, le régénérateur de l'art en France, fut élu chancelier. Il s'ensuivit une longue suite de promotion qui amena Vincent le peintre et le sculpteur Lecomte à la position d'adjoint et professeur (1).

A Rouen, l'Académie des lettres entendit l'un de ses membres, M. de Couronne, prononcer l'oraison funèbre du vieux sculpteur. Il sut en quelques lignes payer à son illustre collègue un juste tribut d'estime et de regrets (2). Mopinot fit immédiatement imprimer l'éloge auquel nous avons fait plus d'un emprunt. Suard, quelque temps après, lut celui que nous avons tant de fois cité. Les journaux consacrèrent aussi quelques pages à la mémoire de celui qui fut l'une de gloires de l'Académie de peinture et de sculpture. Mais de tous les hommages qu'on lui rendit, le plus imprévu fut celui qu'elle reçut en 1788.

En 1751 naissait, à Montargis, un homme membre d'abord de la congrégation de la doctrine chrétienne, puis précepteur, avocat et chaud partisan des idées philosophiques et révolutionnaires. Il se précipita dans le torrent qui devait tout emporter et lui-même le broyer sans pitié. Louis-Pierre Manuel trouvait que les trois cent soixante-cinq élus de l'Église qui donnaient leur nom aux jours de l'année, avaient fait leur temps, et qu'il fallait les remplacer. — Mais par qui? Ce n'est pas là ce qui gênait Manuel. Il avait à ses ordres nos illustrations nationales ; pour les présenter au monde il écrivit, en quatre volumes in douze, un ouvrage intitulé : *l'Année Française* (3). Il fit à J.-B. Pigalle l'honneur de lui consacrer un jour : et le sculpteur, mort à peine depuis trois ans, se vit canoniser avec trois cent soixante-quatre de ses contemporains ; la vie du nouveau saint fut écrite par Manuel. Plus d'une fois nous avons étayé notre récit sur le témoignage de ce tribun impétueux. Il rend au caractère désintéressé de Pigalle, à son bon cœur, à ses vertus un

(1) *Mémoires et Journal de J.-G. Wille*, graveur du Roi. Paris. Veuve J. Renouard. 1857. T. II, p. 126 et 128.

(2) *Archives de l'Académie de Rouen* : Lettre de M. de Caze. 21 Février 1658.

(3) Paris, 1788.

hommage d'autant plus impartial qu'il exalte un homme ami de la monarchie, un protégé de cette royale famille que lui-même allait renverser (1). Manuel était accessible aux sentiments qui fait honneur à l'humanité. Dès qu'il eut foulé sous ses pieds cette couronne de France qui brillait de dix-huit siècles de gloire, dès qu'il eut renfermé dans le Temple les héritiers de saint Louis et d'Henry IV, une révolution s'opéra dans ses idées. La pitié, le regret, le bon sens, longtemps écrasés chez lui par les sophismes de l'encyclopédie, relevèrent la tête. Il prit la défense du Roi avec courage, puis à son tour il fut condamné à mort, et le 25 Novembre 1793 il allait sur l'échafaud expier les égarements de sa raison et de son cœur qui était bon, qui avait su comprendre les douceurs de la charité, les charmes de la vertu.

Le paradis de Manuel ne s'ouvrait pas seulement aux hommes de la trempe de Pigalle ; il y admet les apôtres du scepticisme le plus sec, les princes du rationalisme le plus railleur ; mais l'estime qu'il fait de Pigalle prouve la haute considération dont jouissait, même dans le camp des novateurs, le gracieux auteur de l'*Enfant à la cage*. Elle nous le montre à la tête de l'école nationale de son temps. Des fleurs jetées sur une tombe fermée depuis trois ans, sont de bonnes valeurs ; elles font honneur à celui qui les laisse tomber, aux cendres glacées dont elles raniment le souvenir.

La postérité n'a pas fait de Pigalle un saint : et de fait il ne pensa jamais aux honneurs de la canonisation. Vivre en honnête homme, en homme de cœur fut le but de toute sa vie, et il l'atteignit sans bruit et sans prétention.

Comme il avait été fidèle à l'amitié, l'amitié ne lui fit jamais défaut. Mopinot, Suard, d'Argenville avaient fait son éloge : son ami Cochin dessina son portrait en 1782 : Auguste de Saint-Aubin l'a gravé. Pigalle avait alors 68 ans. La statue du citoyen à Reims nous le

(1) V. *Opinion de P. Manuel qui n'aime pas les Rois*, 1792. in-8°.

représente dans la force de l'âge. Le dessin de Cochin nous le montre à la fin de sa carrière. En voyant, à deux époques aussi éloignés l'une de l'autre, son front large et découvert, ses traits franchement accentués, l'ensemble de cette figure calme et douce, on sent qu'on est devant l'ombre d'un homme bon et brave.

Derrière l'original de son portrait une main tremblante de vieillesse écrivit ces mots : — Gardez-le après nous. Ne le vendez jamais ; c'est l'honneur de la famille. — Et son petit-neveu, Louis Mouchy, garde pieusement, près de son foyer, l'image de son devancier, vénérable relique, saint palladium d'une race laborieuse.

Lyon, Strasbourg n'ont pas non plus oublié Pigalle. A Reims, il a toujours sa statue : les Rémois l'ont défendue pendant nos orages politiques ; c'est pour eux le monument élevé à la gloire du commerce et du travail.

Mais qu'à fait Paris pour l'homme né dans son sein ? Paris, la reine des révolutionnaires et des iconoclastes, Paris qui brise les monuments élevés par nos artistes nationaux sur ses places, Paris dont les émissaires vont à l'occasion renverser dans les provinces les objets d'art qui font leur gloire, Paris qui se fait des musées en dépouillant ses sœurs écrasées par la centralisation, Paris a daigné donner le nom de son enfant à une pauvre barrière ouverte d'hier et qui demain ne sera plus.

Promenez vos regards dans les cours du Louvre où Pigalle, pendant tant d'années, sous l'égide de nos Rois, fit tant de chefs-d'œuvre et professa les règles d'un art qui n'a cessé de fleurir en France ; il n'y a pas sa statue. Voyez les murs de l'Hôtel-de-Ville de Paris incrustés de cent effigies de pierre : vous y cherchez en vain celle du parisien Pigalle. Errez autour du Palais de l'Industrie et parcourez cette longue liste de noms illustrés par le travail et le génie, le nom de Pigalle ne s'y trouve pas.

Et pourtant il fut français de cœur et de génie ? N'est-il pas

l'une de nos gloires les plus pures? Ne fut-il pas toujours la fidèle expression des sentiments sincères du pays ? N'a-t-il pas immortalisé le souvenir d'une des plus grandes victoires qui aient illustré le drapeau de notre nationalité ?

Dans notre France onblieuse et mobile, il en est des principes comme des souvenirs; la brise emporte tout : Dieu le permet ainsi. Donc, comme il doit être, qu'il soit. Que des œuvres de Pigalle, de son tombeau, des échos de son nom, il arrive ce que la Providence a voulu.

Mais les gens de sa race, avec eux, je l'espère, les vrais enfants de notre vieille patrie, les Latins de Lyon, les Gaulois de Reims, les Francs de Strasbourg, les artistes de courage et de génie, et avec eux encore tous ceux qui cherchent dans le travail seul du pain et de l'indépendance, tous ceux qui ne vendent pas le nom de leur père et regardent l'infortune en face sans plier devant elle, tous ceux qui portent avec plaisir les liens de la reconnaissance et restent fidèles à l'amitié quoiqu'il arrive, tous ceux qui s'apprêtent à mourir comme ils ont vécu, en hommes francs et probes, tous ceux qui n'ont pas rompu la chaîne des temps et ont au cœur l'amour du pays, la foi dans ses vieilles traditions, tous ceux qui croyent en Dieu dans le ciel et sur la terre à la religion de la famille, au culte de l'honneur et de la liberté, garderont la mémoire de Jean-Baptiste Pigalle, le chevalier de Saint-Michel, le fils du pauvre menuisier de la rue Meslay..

APPENDICE.

HISTOIRE DES ŒUVRES DE J.-B. PIGALLE

DEPUIS 1785 JUSQU'A NOS JOURS.

Les œuvres de Dieu sont impérissables : les unes sont immuables ; d'autres ne meurent que pour renaître. Celles des hommes ont une autre destinée : leurs jours sont comptés et leurs traces s'effacent rapidement. Celles de Pigalle n'ont pas un siècle et déjà leur histoire est pleine de difficultés. Les unes sont égarées, peut-être pour toujours ; d'autres ont quitté le sol de la France pour enrichir des palais étrangers. Celles-ci sont encore debout aux lieux qui les ont vues naître ; celles-là sont anéanties sans retour, sans qu'il en reste un débris.

Depuis sept ans à peine notre sculpteur dormait du repos éternel, lorsque la monarchie, qu'il avait si bien servie, qui l'avait si dignement récompensé, s'écroulait sous les coups des sophistes et des ambitieux. Dès le lendemain du 10 Août, aux termes d'un décret régulièrement voté, les statues de nos rois étaient renversées et brisées à coups de marteau : bientôt les églises furent dévastées, leur mobilier brûlé, détruit ou mis l'encan. Les arts, dont nous devons seuls nous occuper ici, firent des pertes irréparables. Elles eussent été plus grandes si, dans cette tourmente,

la France n'avait eu le bonheur de rencontrer un homme intelligent et patriote qui se mit à lutter avec énergie contre le vandalisme des iconoclastes. Alexandre Lenoir ouvrit le Musée des Monuments français dans le couvent des Petits-Augustins, et y réunit tout ce que le hasard et son courage purent sauver. D'autres suivirent son exemple, les uns pour défendre leurs propriétés; les autres, prévoyant un meilleur avenir, achetèrent pour revendre; et quand les jours d'orage furent passés, on vit reparaître quelques objets d'art que l'on croyait perdus.

L'histoire d'un artiste comprend celle de ses œuvres. Nous terminerons donc notre biographie de Pigalle en racontant, autant que possible, ce que devinrent ses créations.

ÉTUDES A ROME. — Nous ne connaissons pas leur sort : la jolie statue de la jeune Joueuse d'Osselets, en 1786, appartenait à M. le comte de Périgord. En 1793, elle fut vendue avec tout le mobilier de son hôtel. La tradition de sa famille est que cette première œuvre de Pigalle devint la propriété du gouvernement (1). Nous ne savons quelle est sa destinée.

Des travaux de notre sculpteur à Lyon, il ne reste rien.

LE MERCURE. — L'original de cette statue, fait en terre cuite, fut acheté par M. de Julienne, membre honoraire de l'Académie de peinture, probablement à un prix assez médiocre. Diderot, dans sa description de son Salon de 1767, en parlant de la vente qui venait de se faire du cabinet de cet amateur distingué, dit qu'elle a produit beaucoup plus que n'avaient coûté les objets d'art, qui le composaient.

La terre cuite du Mercure, haute de vingt et un pouces, était posée sur un pied de bois sculpté et doré. Elle fut adjugée 1,001 livres à l'expert Pierre Remy chargé de la vente (2).

(1) *Eloge de Pigalle*. Mopinot, p. 4. — Lettre de M. le duc de Périgord. 12 Novembre 1858.

(2) *Trésor de la Curiosité*. Ch. Blanc. Paris. 1857. T. I, p 143.

Du modèle de plâtre fait pour l'exposition 1742, du Buste de Madame Boizot, nous n'avons rien à dire.

L'église Saint-Louis-du-Louvre, fermée en 1790, devint un temple de protestants; de nos jours, de ses sculptures, de ses murs même, il n'y a plus de trace.

Le couvent de la Madelaine-de-Traisnel, supprimé par la Révolution, est aujourd'hui converti en fabrique. L'église est coupée en deux étages. Le Christ de Pigalle dut être fondu.

LA VIERGE DE L'ÉGLISE DES INVALIDES. — Le 13 Juillet 1789, le peuple envahit l'hôtel des Invalides pour y chercher des armes, mais ne commit aucune dévastation : c'est au moins ce qu'affirme le *Moniteur* du lendemain. Mais en Janvier 1793 les esprits forts du temps érigèrent l'église de Bruant et de Mansard en temple du Dieu Mars. Les autels du Dieu de Jacob furent renversés. La statue de la Vierge put échapper au marteau de la Révolution : Enlevée du dôme au moment de la tourmente par des mains infidèles, elle ne fut ni transportée au musée des Petits-Augustins ni réservée pour des jours meilleurs. Elle devint matière à spéculation. M. l'abbé Bossu, nommé le 16 Mai 1802, curé de Saint-Eustache, s'occupa de suite de restaurer son église, il acheta, moyennant 3,000 francs, deux Anges adorateurs (1) à genoux, et une statue de la Vierge en marbre blanc. (10 Février 1804.) C'était celle faite par Pigalle, en 1748, pour le dôme des Invalides : puisque l'hôtel de Mars, n'avait pas su la conserver, elle ne pouvait entrer dans un temple plus convenable. Elle était digne de l'admirable basilique, comme le majestueux édifice élevé par Dominique de Cortone était digne de la recevoir.

L'œuvre de Pigalle n'avait pas impunément traversé les mauvais jours de notre histoire. Elle avait besoin d'être nettoyée. On confia ce soin à un artiste nommé Françin : puis elle fut posée sur l'au-

(1) Ils décoraient l'ancien autel des Invalides, et étaient sculptés par Poirier et G. Coustou jeune. — *Description de l'Hôtel des Invalides*, par Perau. 1756.

tel qu'elle décore depuis cinquante-quatre ans. Le 28 Décembre 1804 elle recevait la consécration des mains de Pie VII. Elle vient d'être une seconde fois restaurée par les soins de M. Baltard, architecte de l'église, et posée au dessus d'un magnifique autel de marbre blanc dans un hémicycle enrichi de fresques remarquables par M. Couture. Dans cette éblouissante chapelle la gracieuse statue de Pigalle brille de tous ses charmes, tous les efforts de l'art moderne n'ont pu l'éclipser. Elle sera la gloire de Saint-Eustache, comme elle était l'honneur du dôme des Invalides (1).

Le Bas-Relief de la chapelle des Enfants-Trouvés. — Cet ancien hôpital de nos jours est devenu le bureau central d'admission dans les hôpitaux et les hospices. L'asile des jeunes enfants fut transféré rue d'Enfer, 74, dans l'ancienne maison des Pères de l'Oratoire. — Le bas-relief de Pigalle orne encore la porte qui fut celle de la chapelle. Mais il était en pierre ; et les intempéries des saisons, des accidents de mille nature, la poussière qui s'accumule dans les parties concaves ont à peu près détruit tout ce que ce groupe avait de mérite ; rien n'y manque, si ce n'est la pureté des lignes et la finesse des touches qu'on y admirait.

Le Mercure et la Vénus de Berlin. — Nous ne savons ce qu'est devenue la tête du Mercure exécutée pour Louis XV. Dans le jardin du Luxembourg, près de l'Orangerie, on voit une reproduction du Mercure en plomb. Est-elle l'œuvre de Pigalle ? Depuis quand se trouve-t-elle là ? Nous l'ignorons (2). — La statue donnée au roi de Prusse était encore, il y a quelques années, à la place où il l'avait fait poser. Mais sous le règne actuel, M. Rauch, le premier sculpteur du Roi, mort à la fin de 1857, au grand regret des amis de l'art, s'aperçut que l'action lente de l'air menaçait de lui ravir la finesse et le poli qui la distinguent ; il obtint du successeur du grand Frédéric la permission de l'enlever

(1) *Notice descriptive et historique sur l'église et la paroisse de Saint-Eustache, de Paris,* par l'abbé Gaudreau de Saint-Laurent. — Paris. 1855. Pages 90, 91, 1ʳᵉ partie ; — 92, 93, 2ᵉ partie.

(2) Lettre de M. de Gisors, du 1ᵉʳ Mai 1858.

et de la déposer dans le musée royal ; elle s'y trouve sous le n° 696 (1). M. Rauch offrit de plus d'en faire lui-même une copie ; il l'exécuta avec l'habileté qui le caractérise. Elle prit, dans les jardins de Sans-Souci, le piédestal qui pendant un siècle avait porté l'original (2). — La statue de Vénus n'a pas eu le même honneur ; toujours victime de la comparaison traditionnelle, elle attend encore, dans les jardins royaux, qu'une main protectrice lui donne l'asile qu'elle mérite. — Quant au modèle exécuté par Pigalle, en 1744, pour sa réception à l'Académie, après avoir été conservé dans les salles de l'Académie, il se trouve maintenant au Louvre dans la seconde salle du musée de sculpture moderne. Il est haut de 0m 580 et a pour support une colonne de marbre rouge, bleu et blanc : on le voit près d'une fenêtre ouvrant sur la cour du Louvre. — Les inventaires faits sous la Restauration lui donnèrent les estampilles suivantes : — deux L croisées entrelacent les lettres M et R et au dessous le n° 360. — La couronne royale surmontant les lettres M et R séparées par une fleur-de-lys, et au-dessous le n° 1957. — Dans le *Catalogue du Musée de Sculpture moderne*, publié par M. Barbet de Jouy, il est indiqué sous le n° 270. — Sur la colonne est une note indiquant qu'elle fut le morceau de réception de Pigalle, et la date du 30 Juin 1744.

Le Buste de Madame de Pompadour, 1750. — Nous ignorons ce qu'il a pu devenir.

Le Buste de M. de Voltaire, 1750. — Il fut recueilli par M. A. Lenoir et il figure dans la description de son musée, sous le n° 406 (3). Plus tard, il réunit, sous le même numéro, un buste de Voltaire fait par Houdon en 1782. Celui-ci a été transporté au musée de Versailles par ordre de Louis-Philippe, en 1834. Le

(1) *Die Museen und Kunstwerke Deutschland.* — Dr H.-A. Muller. Leipzig. 1858. T. 1, p. 371.

(2) Lettre de M. A. Waagen, 20 Novembre 1857.

(3) *Description historique et chronologique des Monuments de sculpture réunis au Musée des Monuments français.* — Al. Lenoir. — 6e édition. An X. P. 319.

buste exécuté par Pigalle n'a pas eu le même honneur (1). Je n'ai pu connaître son sort.

BUSTE DU MARÉCHAL DE SAXE. — Commandé par Louis XV, il fut sans doute placé dans l'un des domaines de la couronne. Après le 10 Août 1792, il fut recueilli par Alexandre Lenoir et déposé dans le musée des Monuments français. Il figure dans la description qu'il en fit sous le n° 395, et sans indication d'origine (2). Lorsque cette collection fut dispersée, il fut porté au Louvre dans sa partie inférieure et postérieure, et porte, en caractères rouges, l'estampille du musée royal, la couronne royale, les lettres M et R séparées par une fleur-de-lys et le n° 2,656. — En ce moment il est au musée de sculpture moderne, dans la troisième salle, près d'une fenêtre ouvrant sur le Carrousel : il figure sous le n° 271 dans le catalogue actuel (3), et repose sur une colonne de marbre de couleur.

BUSTES DE L'EXPOSITION DE 1750. — Leur destinée nous échappe.

L'ENFANT A LA CAGE. — L'original de cette statue passa plus tard dans la famille Fontenillat. Madame Giraud, née Fontenillat, morte il y a peu de temps à Pontoise, la possédait. Depuis elle est devenue la propriété de M. Fouché, l'un de ses héritiers : on l'estimait alors de 3 à 4,000 francs. La copie faite pour la manufacture de Sèvres s'y trouve encore ; au bas est cette inscription : *Enfant de Pigalle*. Pigalle avait fait faire quatre ou cinq reproductions en bronze de cette statue. La seule qu'il ait retouchée lui-même est restée dans sa famille ; Madame veuve Devismes, sa petite nièce, la possède. Une des autres reproductions,

(1) Lettres de M. Barbet de Jouy, 4 Novembre 1858 ; — de M. E. Soulié, du 9 Novembre 1858.

(2) *Description histor. et chronol. des Monum. de sculpt. réunis au Musée des Monuments français.* — Al. Lenoir. — 6ᵉ édition. An. X. P. 316.

(3) *Musée du Louvre : Description des sculptures modernes.* — H. Barbet de Jouy. — Paris, 1855, p. 119. — Clarac : *Musée de sculpt. anc. et moderne.* T. I, p. 732. — T. VI, p. 220.

achetée par Soufflot, était posée sur un socle carré à gorge et à panneaux brotés en bronze doré; elle fut mise en vente en 1780, et adjugée moyennant 1,000 livres. Elle fit dès lors partie de la collection de M. le comte Merle; mais elle n'y figura que quatre ans; en 1784 elle était adjugée le même prix. — En 1810, on en voyait une autre sur la table des commissaires-priseurs; la vente avait lieu au profit d'un marchand nommé Pierre Grandpré: il n'en obtint que 600 livres (1).

L'Enfant a l'Oiseau. — L'original de cette statue, dernière œuvre de Pigalle, appartient aussi à Madame Devismes. En 1810, une reproduction de ce sujet était mise en vente et ne montait qu'à 370 francs (2). Nous étions au temps des Grecs et des Romains, des bras tendus et des jambes raides; les traditions françaises de l'art dormaient. Depuis, de 1848 à 1853, l'Enfant à l'Oiseau, redevenu populaire, a été édité en bronze par deux fabricants de Paris, et mis dans le commerce au prix de 60 francs.

L'Éducation de l'Amour, 1751. — Buste de Louis XV. — Statue d'Érigone. — Statue du Silence. — De l'histoire de ces œuvres nous ne savons rien.

La Statue de Madame de Pompadour. — Le château de Bellevue fut donné aux filles de Louis XV. Plus tard, il devint propriété nationale. D'abord épargné par la République, il finit par être mis en vente et démoli. Ses meubles, les objets d'art qui le décoraient devinrent objets de spéculation; et maintenant de toutes ses splendeurs il ne reste plus que des buissons, des arbres vieillissant, des fragments de murs et des souvenirs dont la certitude s'affaiblit de jour en jour. La statue de Madame de Pompadour était devenue la propriété de ses héritiers, puis celle de Pigalle. En 1786, elle avait passé dans les mains du duc d'Orléans (3). Depuis elle changea plusieurs fois de maître; enfin, il y a vingt ans, elle fut achetée par M. le marquis Hertford, ce

(1) *Le Trésor de la curiosité.* Ch. Blanc. Paris, 1857. T. II, p. 25, 94, 264.
(2) *Id.* p. 264.
(3) *Eloge de Pigalle.* Mopinot. 1786, p. 11.

libéral protecteur des artistes, qui se plaît à donner l'hospitalité la plus royale à leurs œuvres sans asile. Quand la statue de Pigalle eut le bonheur d'entrer dans son domaine, elle était en mauvais état et mutilée (1). Réparée avec intelligence, elle a pris place dans le magnifique parc de Bagatelle, fondé par Charles X et transmis plus tard à M. le comte de Chambord. Dans une des allées de cette charmante habitation, toutes ornées de précieuses statues, celle de Madame de Pompadour se dresse sous de riants feuillages. Et si l'ombre de la belle Marquise erre encore dans ces contrées si pleines de son souvenir, elle peut voir son image debout et gracieuse, comme aux jours de sa toute puissance, tendre sa main protectrice aux enfants des lettres et des arts.

La Statue de Louis XV a Bellevue. — Elle a dû périr en 1793.

Le Christ de 1753. — Il dut être détruit à la même époque.

La Statue de Louis XV aux Ormes. — Cette statue, peut-être déposée d'abord dans le château de Neuilly, bâti par M. le comte d'Argenson, était au château des Ormes, en 1757. Marmontel, qui visita ce domaine à cette époque, en parle dans ses mémoires. Pendant la révolution, le fils de l'ancien ministre vendit la terre des Ormes à M. Legendre ; alors disparurent tous les objets d'art qui décoraient le parc et le château. La statue de Louis XV fut, avec beaucoup de meubles précieux, chargée dans un bateau sur la Vienne, puis conduite par la Loire jusqu'à Nantes, et depuis on n'en a plus entendu parler. Fut-elle détruite comme relique de la monarchie? fut-elle vendue? Est-elle sur la terre étrangère? Mes recherches sur tous ces points ont été inutiles (2). La famille d'Argenson est rentrée dans le domaine de ses pères : mais elle n'y a plus retrouvé les trésors d'art qu'ils y avaient réunis.

La Vierge de Saint-Sulpice. — Elle est encore à la place pour laquelle elle fut faite. La Révolution n'épargna pas l'église plus

(1) Lettres de M. le marquis Hertford, 16 Novembre et 6 Décembre 1857.

(2) Lettres de M. le comte de Voyer-d'Argenson, du 18 et 26 Novembre 1858. — Lettre de M. Baudoux, conservateur du Musée de peinture à Nantes, 12 Août 1858.

que ses sœurs ; mais par le plus heureux des hasards, la figure de la Vierge resta debout au-dessus de son autel ; elle n'éprouva pas de mutilation outrageante. Il n'en fut pas de même de l'Enfant-Jésus. Sa tête fut brisée; mais lorsque l'église fut rendue au culte, ce précieux fragment fut recueilli dans un tas de décombres. Quelques légères excoriations avaient altéré l'œuvre de Pigalle : elles furent facilement réparées : la tête fut reposée sur le corps (1). L'autel actuel est moderne.

Les Bénitiers de Saint-Sulpice et de Saint-Lazare. — La révolution ayant remarqué que ces deux objets d'art n'avaient rien de monarchique, de féodal, ni de catholique, leur fit grâce complète. Seulement elle les enleva de l'église et elle fit bien : c'est ce qui les a sauvés. Ils furent conduits au musée des beaux-arts. En 1802, leur restitution fut ordonné. Mais par erreur on ne rendit à l'église Saint-Sulpice qu'un de ses deux rochers : elle reçut en échange le rocher fait pour la chapelle de Saint-Lazare. On s'aperçut promptement de cette méprise. Le rocher non rendu fut retrouvé et remis à la fabrique de l'église: elle s'empressa de reconstituer ses deux bénitiers qui sont à la fois chers à l'histoire et aux beaux-arts. La communauté de Saint-Lazare fut pillée en 1789 et supprimée en 1792. Nous venons de raconter l'histoire du rocher et de son bénitier. On l'a laissé dans l'église de Saint-Sulpice. Il se trouve maintenant dans son arrière-sacristie (2).

Le Tombeau du Margrave. Louis-Guillaume de Bade. — Voici l'inscription qui le décore : *Subsiste viator ad gloriosum mortis et martis tropœum, quod Ludovico Wilhelmo Ludovicus Georgius ex filiali amore et gratitudinis affectu parenti, extruxit qui marchiœ Badensi et toti pene orbi solatio datus et natus est infidelium debellator, imperii protector, atlas Germaniœ, hostium terror dux exercituum gloriosissimus. Quad vixit, semper vicit, numquam victus, nisi a communi fato, quod nec magno heroi pepercit, cui*

(1) *Archives de l'Eglise Saint-Sulpice.* — Nous devons ces détails à l'obligeance de M. l'abbé Goujon, prêtre attaché à cette paroisse.

(2) Nous devons encore ces détails à M. l'abbé Goujon, auteur de savantes recherches sur l'église Saint-Sulpice.

parcat Deus in œternum. — Se trouvent ensuite quelques mots d'allemand qui signifient : — Erigé en l'an de grâce 1755 par le Margrave Louis-George. — Le tombeau se trouve toujours à la place qui lui fut destiné primitivement, et il fut respecté dans les guerres qui suivirent la Révolution française (1).

La Statue de l'Amour et de l'Amitié.—Pigalle l'avait achetée, quand on vendit les objets d'art possédés par Madame de Pompadour. Plus tard, il voulut bien le céder au prince de Condé, qui plaça ce beau groupe dans le palais Bourbon. Aucun étranger ne venait à Paris sans le visiter (2). C'était un des joyaux de la grande ville. La Révolution le fit oublier et il suivit le sort du domaine qui l'avait conservé. Propriété nationale, il vit passer près de lui le conseil des Cinq-Cents, les législateurs et les députés qui ne le regardèrent pas. Qu'est-ce qu'un objet d'art auprès d'un budget ? Quand le Prince de Condé rentra dans le palais de ses pères, il retrouva l'Amour et l'Amitié. Plus tard, les deux divinités furent vendues à la nation avec la portion du palais que la maison de Bourbon avait recouvrée. Enfin, de nos jours, une portion de ces terrains fut destinée à bâtir l'hôtel des affaires étrangères. Par hasard, elle comprenait les bosquets, qui servaient d'asile à l'œuvre de Pigalle, et c'est aujourd'hui le ministre des relations extérieures qui jouit de l'œuvre commandée par Madame d'Etioles, marquise de Pompadour (3).

Bustes de Corneille et de Nicolas Lemery. — Depuis 1793 ils ont disparu de Rouen, avec eux les archives de l'Académie de Rouen et les documents qui pouvaient les concerner.

Tombeau du comte d'Harcourt. — Ce monument ne devait pas trouver grâce devant la République. Les membres du comité révolutionnaire de la section de la Cité enlevèrent tous les accessoires en bronze qui le décoraient; plus tard les statues furent détachées

(1) Lettre de M. R. Marx. 22 Décembre 1857.
(2) *Eloge de Pigalle.* Mopinot, p. 11.
(3) Lettre de M. de Joly, architecte du Palais législatif.

du monument et portées au musée des Petits-Augustins. Dans le journal tenu par Lenoir et déposé de nos jours aux archives de l'Etat, on lit cette mention : « Le 14 germinal an v, reçu de Notre-Dame, du citoyen Scellier, deux figures de marbre provenant du tombeau du maréchal d'Harcourt. » Lenoir parvint à réunir tous les fragments qui existaient encore, et le tombeau fut rétabli dans le musée. En 1820, il fut reporté à Notre-Dame, où il se trouve aujourd'hui dans la chapelle d'Harcourt. La description que nous avons donnée est celle de son état actuel ; il fut réparé par Deseine, et il est probable qu'une nouvelle restauration plus complète lui est réservée. Les inscriptions qui l'illustraient sont indispensables à son existence.

On connait le quatrain de Grimm sur ce monument :

> Ci git un vieil atrabilaire :
> Après l'avoir fait enterrer,
> Sa veuve n'ayant plus rien à faire
> Se prit un jour à le pleurer.

C'est une de ces mauvaises plaisanteries, que se permettait le parti qui doutait de tout, si ce n'est de son mérite.

La Statue de Louis XV a Paris. — Ce ne fut que vingt ans après l'avoir érigée qu'on acheva sa décoration ; elle resta jusquelà renfermée dans une palissade de planches. Louis XVI attendit la dixième année de son règne pour y mettre la dernière main. Il voulait laisser au temps le soin d'effacer quelque peu des souvenirs exploités contre la monarchie. En 1784 seulement, on posa autour de la statue des dalles carrées de marbre et une balustrade élégante, aussi de marbre. — L'effigie de Louis XV figure dans toutes les gravures relatives aux événements passés sur cette place, trop riche en chroniques. Les journées des 5 et 6 Octobre furent honorées d'une médaille constatant l'entrée du Roi à Paris. Aux pieds de la statue de Louis XV, on voit la voiture qui ramène Louis XVI et sa famille, escortée par M. le marquis de Lafayette et les habitants du faubourg. — Quatre ans plus tard, sur la même place, une charrette ramenait un homme qu'on nommait alors Louis

Capet. La statue de Louis XV n'était plus sur son piédestal, mais non loin d'elle se dressait l'échafaud régicide et le sang de nos Rois coulait sur les lieux où tant de cris d'enthousiasme royaliste s'étaient si souvent fait entendre. Que s'était-il donc passé ? Le 10 Août 1792, l'Assemblée législative avait supprimé la monarchie en faveur du peuple français ; elle s'empressa d'ordonner, toujours en faveur du même peuple français, la destruction de tous les monuments élevés à la mémoire de nos rois. Avec la célérité que demandait un décret si plein de libéralisme, les patriotes, non moins intelligents que l'Assemblée, se firent un devoir d'anéantir toutes les statues royales : nulle ne fut épargnée. On comprend qu'il importait à la félicité nationale qu'il n'y eut ni exception ni retard : et il en fut ainsi. L'œuvre de Bouchardon et de Pigalle, condamnée comme ses sœurs, fut détruite le 11 Août. — Le cheval fut arraché de sa bare : l'un de ses pieds se brisa, ne suivit pas le cavalier et sa monture, et resta sur le piédestal ; et comme dans ce pays, dans les circonstances les plus graves la plaisanterie a toujours sa place, on dit qu'on avait beau faire, la monarchie aurait toujours en France un pied-à-terre. Le socle, dépouillé de ses sculptures et de ses inscriptions, reçut d'abord une statue de la Liberté en plâtre peint en bronze. En 1800, le Consulat décida qu'une colonne nationale le remplacerait ; enfin le piédestal fut à son tour renversé. Rien ne reste du grand monument de 1763. La place changea de nom bien des fois ; aujourd'hui son centre est occupé par l'Obélisque de Luxor : ce qui doit réjouir infiniment les mânes de Bouchardon et de Pigalle, quand elles passent sur les lieux dépositaires de leurs œuvres. Il faut rendre justice à qui de droit : la République, qui détruisait des chefs-d'œuvre, en commandait d'autres ; elle vota un monument expiatoire à la mémoire de Marat pour la place du Carrousel, et, pour celle de la Bastille, la statue de la nature régénérée, depuis remplacée par un éléphant de plâtre. Nous regrettons la chûte de ces monuments qui faisaient honneur au bon goût du pays ; mais quand une fois l'habitude des démolitions fait partie des mœurs d'une nation, il est difficile de s'y soustraire.

BUSTE DE DIDEROT. — Nous avons fait, pour le retrouver, des

recherches infructueuses. Celui qui se trouve au Théâtre-Français est de M. Joseph Lescorné et daté de 1853. Celui que possède la ville de Langres est de Houdon ; il lui a été donné par Diderot lui-même. Enfin il en est un autre que la famille de Diderot offrit, il y a quelques années, au roi Louis-Philippe. Celui-là devait être l'œuvre de Pigalle. Qu'est-il devenu ?

Buste de Maloet. — Nous ignorons son sort : nous ne savons même pas si c'est celui de Pierre Maloet, médecin des Invalides, membre de l'Académie des sciences, mort en 1742, ou celui de son fils, Pierre-Louis-Marie Maloet, inspecteur général des hôpitaux, mort en 1810.

Buste de Raynal. — Son histoire nous est inconnue. — Il existe au musée de Versailles un buste de Raynal attribué, par Lenoir, à Espercieux (1). Ne serait-ce pas celui de Pigalle (2) ?

Buste de Perronet. — Quel a été son sort ? — Celui qui se trouve maintenant à l'école des Ponts-et-Chaussées est moderne. Il est dû au ciseau de M. Masson.

Buste de Desfriches. — Sa fille, Madame de Limay, en a fait don au musée d'Orléans. Il est en terre cuite, de grandeur naturelle et admirablement modelé (3).

Buste du nègre Paul. — Madame de Limay en a fait également don au musée d'Orléans.

Statuette d'Erigone. — Nous ne pouvons la décrire ; elle devait être une œuvre de peu d'importance et de la jeunesse de Pigalle. Elle figurait en Juin 1751 à la vente de la collection formée par M. le président de Tugny. Elle fut adjugée pour 49 liv. 19 s. (4).

(1) *Description du Musée des monuments français,* n° 416.
(2) Lettre de M. E. Soulié, conservateur du musée de Versailles, 29 Octobre 1858.
(3) Lettre de M. Ch. de Langalerie, directeur adjoint du musée d'Orléans. 20 Février 1859.
(4) *Trésor de la Curiosité.* Ch. Blanc. T. 1, p. 62.

STATUETTE D'HERCULE DORMANT. — A la vente du cabinet du marquis de La Live, qui eut lieu en 1770, elle fut adjugée à M. l'abbé Gruel, moyennant 1,420 livres (1).

STATUETTE DE L'HYMEN. — Elle figurait en 1784 à la vente du magasin d'un marchand nommé Vouge ; elle fut adjugée moyennant 130 livres (2).

LE BAS-RELIEF DE SAINT-MAUR A SAINT-GERMAIN-DES-PRÉS. — Il a péri dans la tourmente de 1793. Nous n'en avons pas retrouvé trace.

LA STATUE DE SAINT-AUGUSTIN. — Le couvent des Augustins, supprimé par la Révolution, devint la mairie du troisième arrondissement de Paris. De leur église, on fit la bourse commerciale. Sauvée d'une dévastation complète, elle fut, en 1802, rendue au culte sous le titre de *Notre-Dame-des-Victoires*. La statue de Pigalle avait été respectée. Elle est intacte et se trouve encore dans la chapelle pour laquelle elle a été faite.

LA STATUE DE NARCISSE. — Il en existe deux exemplaires ; l'un d'eux est au château de Saint-Cloud, dans l'antichambre des appartements réservés. Elle paraît s'y trouver depuis 1816 ; c'est du moins ce qui résulte d'un inventaire fait à cette époque (3). La seconde statue de Narcisse décore en Silésie le château de Sagan. Ce domaine des anciens ducs de Courlande appartient en ce moment à madame la duchesse Dorothée de Sagan, femme du duc Edgard de Talleyrand. Le magnifique château de Sagan renferme de riches collections d'objets d'art ; la galerie de sculpture ne contient pas moins de soixante et une statues de grands maîtres. C'est là que l'on garde le *Narcisse* de Pigalle. Elle est en marbre de Carrare ; un doigt seulement est cassé. Le prince Maurice

(1) *Trésor de la Curiosité*, Ch. Blanc. T. I, p. 170.

(2) Id. T. II, p. 89.

(3) Lettre de M. H. Barbet de Jouy, conservateur du musée du Louvre. 4 Novembre 1858. — Lettre de M. Brenod, conservateur du garde-meuble. 1ᵉʳ Janvier 1859.

de Talleyrand-Périgord en avait fait don à sa nièce, la duchesse Dorothée (1).

La Statue de Louis XV a Reims. — Le lecteur a deviné ce qui lui advint en 1792. — En marge de la brochure imprimée à Rennes en 1766, contenant la relation de son arrivée à Reims et de son érection, se trouve le récit suivant: — On n'a pas fait tant de cérémonie pour culbuter ce chef-d'œuvre de l'art et du ciseau de Pigalle. Le 15 Août 1792, à deux heures après midi, on a renversé ce rare monument ; on l'a garni, du côté de l'Hôtel des Fermes, d'un grand nombre de fagots montant à la hauteur du piédestal. On a placé un gros rouleau de bois au bas de la statue ; un ouvrier est monté avec une échelle au dos de la statue, a passé une corde autour du col ; alors un nombre d'hommes se sont mis à tirer la corde d'assez loin, et la statue est tombée en présence de Couplet dit Beaucour, procureur de la Commune. » Les trois affiches, dont le texte suit, nous apprennent ce qui ne tarda pas à arriver :

Adjudication au rabais. — Les ouvrages à faire pour mettre en morceaux de deux à trois cents livres le bronze, qui représentait Louis XV, et rendre ces morceaux au dépôt qui sera indiqué, seront adjugés au rabais en la grande salle, et par devant Messieurs les Membres composant le Conseil général et permanent de la Commune de Reims, le Lundi 1er Octobre 1792, trois heures de relevée, aux conditions de la cédule, dont on pourra prendre communication au Greffe. — Placard in-folio imprimé chez Jeunehomme, père et fils (2). »

Le 29 Octobre, l'an premier de la République françoise, le Conseil général de la Commune de Reims fera, entre trois et quatre heures, l'adjudication du dépécement des deux inscriptions de la

(1) Note de Madame la duchesse de Talleyrand. — Lettre de M. le baron Minutoli. 12 Août 1858. — Lettre de M. H.-Al. Muller du 25 Avril 1858.

(2) *Archives de la Ville de Reims.*

Statue du ci-devant Louis XV. — Signé: le Procureur de la Commune, C. BEAUCOURT. — Imprimerie de Piérard (1).

Vous êtes avertis qu'il sera procédé, en la Maison commune de Reims, à trois heures précises de relevée, le 10 du 2e mois (31 Octobre 1793, vieux stile,) de l'an second de la République française, une et indivisible, à l'adjudication au rabais, du transport des débris de la Statue de Louis Capet à l'Arsenal de Metz. Les voitures devront se mettre en route, au plus tard, le 14 du même mois (4 Novembre, vieux stile.) (2).

Le conseil municipal fit respecter les deux statues symboliques et le piédestal qu'elles décoraient. Ce monument, ainsi tronqué, traversa la Révolution et l'Empire. Dès les premiers jours de la Restauration, on s'occupa d'élever une nouvelle statue à la mémoire de Louis XV. Ce fut au ciseau de Cartelier qu'on la demanda. Cet habile sculpteur reproduisit à peu près la statue de Pigalle ; et son œuvre, épargnée en 1830 et en 1848, orne encore la place Royale de Reims. — Le musée d'Orléans possède une réduction en terre cuite, faite par Pigalle, de la statue du Citoyen. Il l'avait faite pour son ami Desfriches. Pour pendant, il composa une statuette de même dimension, aussi en terre cuite, représentant un homme assis. Elle est connue au musée d'Orléans, auquel elle fut donnée, ainsi que la précédente, par la fille de Desfriches, Madame de Limay, sous le nom du Philosophe (3).

LE TOMBEAU DE L'ABBÉ GOUGENOT. — En 1792, l'église des Cordeliers fut fermée et ses tombeaux furent transférés au musée des Monuments français. Celui de Gougenot fut détruit ; mais on sauva son buste et le médaillon qui renfermait le portrait de ses parents. Lenoir les indique sous les n°° 413 et 414 de la description de

(1) *Archives de la ville de Reims*.
(2) Id.
(3) Lettres de M. de Limay, 10 Février 1859, de M. Ch. de Langalerie. 20 Février 1859.

son musée (1). Sous le règne de Louis-Philippe, ils durent être transférés à Versailles. Le médaillon seul s'y trouve (2).

Le Tombeau de Paris-Montmartel. — Ce célèbre financier eut un fils connu par ses folles dissipations. Les prodigalités du marquis de Brunoy le ruinèrent. La terre de Brunoy fut ensuite possédée par Monsieur, comte de Provence, depuis Louis XVIII. Puis vinrent les jours de la tourmente, et la modeste basilique fut dépouillée; le tombeau des Pâris-Montmartel, des bienfaiteurs du pays, ne fut pas épargné; la reconnaissance n'était pas au nombre des vertus révolutionnaires. En 1832, M. l'abbé Gesnouin, curé de Brunoy, trouva dans un tas de débris la sphère de marbre dont nous avons parlé; depuis ce temps elle est déposée dans la chapelle où fut creusé le caveau de la famille Pâris-Montmartel (3).

Le Tombeau du Dauphin a Sens. — Le 3 Septembre 1792, les électeurs de la ville de Sens se réunirent dans la nef de la cathédrale pour élire les députés qui devaient siéger à la Convention nationale. Le mausolée du Dauphin fut en cette occasion menacé d'une destruction immédiate et complète. M. Ménestrier, maire de la ville, arrêta par son énergie le marteau des démolisseurs; mais ce monument du despotisme étant un obstacle au bonheur des Sénonais et à la prospérité de la République, il dut enfin disparaître. En Octobre 1793, les restes du Dauphin et ceux de la Dauphine furent enlevés de leur caveau, puis conduits et inhumés dans le cimetière public. L'œuvre de Coustou, de Pigalle et de Cochin quitta le chœur de la cathédrale; des citoyens intelligents comprirent l'absurdité de la guerre faite aux monuments de l'histoire, aux objets d'art qui faisaient l'honneur de la France; ils firent transporter sans éclat le monument tout entier dans une maison voisine de la cathédrale, ancienne dépendance de son cloître, sous une remise fermée avec soin. Ce riche morceau de sculpture attendit le rétablissement du culte catholique: alors il

(1) Sixième édition, p. 320.
(2) Lettre de M. E. Soulié, conservateur du musée de Versailles, du 29 Octobre 1858.
(3) Lettre de M. l'abbé Gesnouin, curé de Brunoy, du 5 Février 1858.

rentra dans la cathédrale de Sens (1). Placé dans la chapelle de sainte Colombe, derrière le sanctuaire, il fait l'admiration du voyageur et prouve la sagesse et le courage d'une population qui a su braver le vandalisme de la Révolution et se soustraire aux spoliations du système centralisateur.

La Statue de M. de Voltaire. — Cette œuvre d'art fut l'objet de mille attaques en vers et en prose : aucune ne s'adressait au sculpteur, toutes tombaient sur le philosophe de Ferney. Il défendit sa statue avec une verve que l'âge ne refroidissait pas. Dans un *Dialogue entre Pégase et un Vieillard*, titre sous lequel il se met en scène, il se fait dire par son interlocuteur :

> N'as-tu pas vu cent fois à la tragique scène,
> Sous le nom de Clairon, l'altière Melponène,
> Et l'éloquent Lekain, le premier des acteurs
> De tes drames rampants ranimant les langueurs,
> Corriger, par des tons que dictait la nature
> De ton style ampoulé la froide et sèche enflure ?
> De quoi te plaindrais-tu ? Parle de bonne foi :
> Cinquante bons esprits, qui valent mieux que toi,
> N'ont-ils pas à leurs frais, érigé la statue,
> Dont tu n'étais pas digne, et, qui leur était due ?
> Malgré tous tes rivaux, mon écuyer Pigal,
> Posa ton corps tout nu sur un beau piédestal ;
> Sa main creusa les traits de ton visage étique ;
> Et plus d'un connaisseur le prend pour un antique.
> Je vis Martin Fréron, à le mordre attaché,
> Consumer de ses dents tout l'ébène ébréché.
> Je vis ton buste rire à l'énorme grimace
> Que fit en le rongeant, cet Apostat d'Ignace.
> Viens donc rire avec nous ; viens fouler à tes pieds
> De tes sots ennemis les fronts humiliés :
> Aux sons de ton sifflet, vois rouler dans la crotte
> Sabatier sur Clément, Patouillet sur Nonotte ;
> Leurs clameurs un moment pourront te divertir (2).

La mort seule mit un terme aux luttes qui troublèrent sa vieillesse : il n'avait fait grâce à personne ; personne n'épargna ses

(1) *Description de l'Eglise métropolitaine de Sens*, Théodore Tarbé. Sens. 1841. 1 vol. in-8°, p. 45 et 59.
(2) *OEuvres de Voltaire*. Edition Beuchot. — Paris. Lefèvre. T. xiv, p. 289.

vieux jours. Il n'avait respecté ni les mœurs ni la religion : aussi quand tout le bruit qu'il avait fait s'éteignit dans son tombeau, la réaction commença. L'Assemblée constituante refusa la *Dédicace* de ses *Œuvres* sur la motion de l'abbé Grégoire. Le futur évêque de Blois certes n'était pas suspect de fanatisme : il fit décider que la nation n'accepterait cet hommage que lorsqu'il s'agirait d'une édition des *Œuvres de Voltaire* purgée des impiétés et des impuretés qui s'y trouvaient (1). M. Verdier, arrière-cousin d'un chirurgien qui avait embaumé M. de Voltaire, était possesseur d'un reste physique du grand homme. Il voulut, en 1858, faire hommage à l'Académie française du cervelet d'où était sortie, au siècle dernier, *toute une révolution philosophique*. L'Académie française refusa ce don, parce qu'elle n'avait pas, disait-elle, de reliquaire pour placer ce dépôt inattendu (2). Quant à la statue, dont l'hommage fut fait au patriarche de Ferney, elle resta dans sa famille et devint la propriété de M. d'Hornoy, conseiller au parlement, son petit-neveu. Plus tard, Alexandre Lenoir fut chargé de l'enlever du château d'Hornoy en Picardie et de la déposer dans la bibliothèque de l'Institut où elle se trouve.

LE TOMBEAU DU MARÉCHAL DE SAXE. — Dès les premiers jours de la Révolution, les magistrats de Strasbourg eurent l'heureuse idée de convertir l'église Saint-Thomas en magasin à fourrage. De suite un mur de foin masqua l'œuvre de Pigalle et le mit à l'abri de toute dévastation. Il traversa sans danger les mauvais jours ; et quand l'azur reparut au ciel, on vit tomber l'enceinte qui l'avait protégé. La France apprit avec bonheur que les Alsaciens avaient sauvé le trésor qu'elle avait mis sous leur garde. Les enfants du Rhin prouvèrent aux fils de la Seine que, pour être patriote et bon soldat, on n'avait pas besoin d'être vandale.

LA JEUNE FILLE A L'ÉPINE. — Cette statue fut acquise par le prince de Condé, et transportée à Chantilly. — En 1793, elle fut vendue avec le mobilier du château. Plus tard elle fut rachetée

(1) *Mémoires* de Condorcet.
(2) *Courrier de Champagne.* Juin 1858.

par le gouvernement, ainsi que cela résulte du témoignage d'Alexandre Lenoir ; on lit en effet sous le n° 493 de la description de son musée : « Une statue en marbre blanc, représentant une nymphe assise dans l'attitude de retirer une épine de son pied, par Pigalle. Cette statue a été vendue au gouvernement par le citoyen Donjeux, dont elle ornait le parc (1). » Dans le même ouvrage on lit les notes suivantes : — « Etat des dépenses faites au Musée des Monuments français, qui ont été soldées dans le courant de l'an IX, conformément aux autorisations du ministre de l'intérieur (Chaptal). — 11° — Au citoyen Donjeux, propriétaire à Chantilly, acquisitions de trois statues de marbre (voyez dans cet ouvrage les n°s 543, 313 et 493), payé par moi 1,500 francs. — 18° — Avances faites par moi pour le transport des statues du citoyen Donjeux, des colonnes acquises du citoyen Honoré, à Ecouen, et acquisition d'une boiserie d'ébène ornée de bas-reliefs. — Le tout monte à 465 francs. — Signé : LENOIR (2).

Le n° 543 est relatif à une statue de Diane attribuée à Jean Goujon ; le n° 313 à une statue de Neptune, en marbre blanc, faite par Puget, et ornant avant 1792 une des pièces d'eau du château de Sceaux ; enfin le n° 493 à l'œuvre de Pigalle (3). Après être entrée dans le musée formé par Alex. Lenoir, elle fut conduite dans les jardins de la Malmaison (4).

Ainsi dans ce monde tout se disperse et s'anéantit. Ce qui survit aux ouvrages des hommes, ce qu'on entend encore bien des siècles après la mort de ceux qui furent bons et grands, c'est

(1) *Description histor. et chronologique des Monuments de sculpt. réunis au musée des monuments français.* — Al. Lenoir. 6° édition. an X. p. 305.

(2) *Descript. hist. et chronol. des Monuments de sculpt. réunis au musée des Monuments français.* — A. Lenoir. — 6° édition. An. X. p. 378.

(3) *Description*, etc. — A. Lenoir, p. 211, 293, 305.

(4) Nous venons de constater l'existence de deux statuettes en marbre faites par Pigalle : elles sont à Paris dans le cabinet de M. d'Yvon, l'une représente *un Enfant qui tient un nid*, l'autre *une jeune Fille qui joue avec un oiseau*. — Nous avons fait tous nos efforts pour faire connaître l'œuvre entière de Pigalle. Sans doute, des détails relatifs à l'histoire de l'homme, à celle de ses ouvrages nous sont restés inconnus peut-être, d'autres sculptures dues à son ciseau nous sont-elles encore échappées. Nous prions les lecteurs instruits de quelques faits, dont nous n'ayons pas parlé, de vouloir bien nous en donner connaissance.

l'écho de leur renommée, c'est la voix de leur gloire qui d'âge en âge dit aux jeunes générations : Salut aux preux, souvenir aux gens d'honneur, souvenir aux gens de génie.

Où sont les œuvres de Phidias? Son nom est partout. — Des œuvres de Pigalle les unes sont perdues, les autres sont détruites, quelques-unes survivent : mais un jour, comme leurs sœurs, celles-ci tomberont dans le néant : de leur auteur, le Phidias français, le nom restera.

ICONOGRAPHIE DE L'ŒUVRE DE PIGALLE.

Eloge historique de Pigal (sic), *célèbre sculpteur, suivi d'un mémoire sur la sculpture en France avec son portrait*. — A Londres et se trouve à Paris chez Hardouin et Gothey au Palais-Royal, Lecomte, au passage du Louvre, et chez les marchands de nouveautés (1786). in-4º de 4 feuilles d'impression (1).

Biographie de J.-B. Pigalle. — Année française. L. P. Manuel. 4 vol. in-12 (1788).

Vie de Pigalle (J.-B.) — Nouveau dictionnaire historique, 7ᵉ édition (1789) (2).

Eloge de Pigalle, par J.-B.-A. Suard, membre de l'Académie française. — Mélanges de littérature (1803-1806). 5 vol. in-8º (3).

Vie des fameux sculpteurs. — Desallier d'Argenville. T. II, p. 452.

Portrait de Pigalle. — La statue du citoyen faisant partie du monument de Louis XV, à Reims.

(1) Cette brochure, devenue fort rare, dont nous devons communication à M. L. Paris, est de M. de Mopinot, lieutenant-colonel de cavalerie, ci-devant ingénieur des armées du Roi, membre de diverses Académies nationales et étrangères. — Publiée après la mort de Pigalle, elle avait été composée pendant les derniers mois de son existence afin de lui faire obtenir le titre de premier sculpteur du Roi. — Le portrait annoncé est sans doute celui gravé d'après le dessin de Cochin.

(2) C'est sur cet article que sont calqués tous ceux que consacrent à J.-B. Pigalle les Biographies publiées depuis cette époque : aussi n'en ferons-nous nulle mention.

(3) Cet article, publié à l'époque de la mort de Pigalle, fut recueilli par Suard quand il réunit en 5 vol. ses articles de journaux.

Le Citoyen de Reims. — Gravure d'après ce monument, dessiné par Cochin, exécutée par P.-E Moitte.

Portrait de Pigalle. — Il est représenté de profil, dans un médaillon suspendu à l'aide d'un anneau et d'un nœud de ruban. Le format de cette planche est celui de l'in-4°. — Au bas on lit : Jean-Baptiste Pigalle, sculpteur du Roi, chevalier de l'ordre de Saint-Michel, recteur de l'Académie royale de peinture et de sculpture ; — et plus bas : C.-N. Cochin filius del (1782). Auguste de St-Aubin, sculp.

La Statue de Mercure. — Nous en connaissons trois reproductions. La première a les dimensions de celle qui se trouve à Berlin ; elle est en plomb et placée dans le jardin du Luxembourg, au milieu du parterre parallèle à l'Orangerie. — La seconde fait partie de la collection des modèles de la manufacture de porcelaine, à Sèvres ; elle est en biscuit, et peut avoir de 25 à 30 centimètres de haut. A-t-elle, dans le cours du xviiie siècle, été reproduite ? A qui doit-on cette reproduction ? Nous l'ignorons. — La troisième est à Berlin : c'est celle de Rauch.

La Statue de Vénus. — Il en existe une réduction dans le musée des modèles de Sèvres. Elle est en biscuit. Comme celle du Mercure, elle a de 25 à 30 centimètres.

Les statues de Mercure et de Vénus n'ont jamais été gravées, du moins à notre connaissance. La Prusse, jalouse de son trésor, n'en a confié la reproduction ni à la lithographie, ni à la gravure (1).

La Vierge de Saint-Sulpice. — Au mois de Décembre 1858, j'ai vu, chez un marchand de gravures du quai Voltaire, un dessin à l'encre de chine, sans nom d'auteur, dédié à Mgr l'évêque de Cambrai, et daté de 1779, représentant la chapelle de la Vierge, à St-Sulpice. On y voit la statue de Pigalle poser sur un globe comme de nos jours. Un serpent rampe à ses pieds, la Vierge l'écrase du pied.

M. Grienewaldt, sculpteur à Paris, m'a dit avoir fait une copie de cette statue. Il ne sait ce qu'elle est devenue après la livraison qu'il en a faite.

La Statue de la Vierge aux Invalides. — Le même sculpteur en a fait quatre reproductions en terre cuite pour les communautés de la ville de Nantes, trois autres, mais en plâtre, pour la ville de Rouen : l'une d'elles se trouve dans l'église des Filles-Repenties. — Quatre autres copies lui ont été demandées pour les églises de Paris. Elles sont à Saint-Jacques-du-Haut-Pas, à Saint-Louis-d'Antin, aux Quinze-Vingts et enfin à Saint-Roch.

La Vierge des Invalides. — Sculptures de la chapelle de la Vierge dans

(1) Lettre de M. A. Waagen. 20 Novembre 1857.

l'église des Invalides : Planche 46 de la description de l'Hôtel des Invalides, par Perau, in-f° (1756). Cette planche, dessinée et gravée par C.-N. Cochin, représente la Vierge de Pigalle et les deux anges sculptés par Perrier et Guillaume Coustou jeune. Elle est loin d'être bonne et ne donne qu'une faible idée de la statue. — La planche 45 du même ouvrage représente la coupe de la chapelle, on y voit aussi la statue réduite à de très petites proportions, elle est gravée par Lucas d'après Chevotet.

Buste du maréchal de Saxe. — Il en exista au musée de Versailles une reproduction en plâtre (1). Elle se trouvait en 1839 dans l'aile du nord, au premier étage, galerie n° 90, et portait elle-même le n° 548.

L'Enfant à la Cage. — Une gravure in-f°, due au burin de J.-L. Cathelin, représente Pâris-Montmartel assis dans un cabinet meublé avec tout le luxe du xviii° siècle. — A sa droite, sur un socle en bois sculpté, posé lui-même sur une petite console du même genre, se trouve la statue de l'Enfant à la cage, en marbre blanc. Au bas de la gravure se trouve un écusson chargé d'une pomme : c'est une allusion héraldique au nom de Pâris.

Il existe de cette statue des reproductions en bronze, et une réduction en biscuit à la manufacture de Sèvres : elle fait partie de la collection des modèles.

L'Enfant à l'Oiseau. — Il en existe un modèle à Sèvres en biscuit. Le commerce l'a reproduit en bronze de 1845 à 1853.

Le Donneur de Sérénade. — Gravure de Moitte, d'après Pigalle.

La Paresseuse. — Gravure de Moitte, d'après Pigalle.

Tombeau du comte d'Harcourt. — Ce mausolée est gravé : cette planche illustre, une des éditions que M. Lenoir a publié de la description du musée des Petits-Augustins. Elle contient les inscriptions qui n'existent plus aujourd'hui sur le monument.

Statue de Louis XV à Paris. — Des modèles réduits et refaits par Pigalle, nous connaissons deux exemplaires l'un est à Versailles dans les petits appartements du Roi, l'autre est au Louvre. — Le catalogue de Lenoir en indique un venant du dépôt de l'Hôtel de Nesle, rue de Beaune (2).

(1) *Notice des Sculptures du Musée de Versailles.* 1839. P. 305.
(2) *Monuments du xviii° siècle.* — Sixième édition. — Paris, an X — p. 304.

Statue équestre de Louis XV, à Paris. — Gravure petit in-folio encadrée de deux simples traits. Au bas est une échelle de proportion donnant une longueur de trois toises. — A la gauche du spectateur on lit : B.-L. Prévost, del. et sculpt. — Cette estampe donne le piédestal, et par suite l'un des bas-reliefs, l'un des trophées et deux des statues faits par J.-B. Pigalle. — La planche de cette estampe fait partie de la collection de chalcographie du Louvre. — Au bas de l'épreuve, avant toutes lettres qui, dans la bibliothèque fondée par nos Rois, fait partie de l'œuvre de Bouchardon, on lit ces mots écrits à la main : *Ad exemplar Bouchardon Sculptoris regii Lutetiæ erectum.*

Statue équestre de Louis XV, à Paris. — Gravure au trait. Au dessous sont écrits ces mots : — *Bronzo di Bouchardon. Luigi XV.* — Bibl. de la rue Richelieu, Œuvre de Bouchardon.

Statue équestre de Louis XV, à Paris. — Cette gravure représente la statue, comme la planche de B.-L. Prévost, mais elle est beaucoup moins bonne. Elle est dans un encadrement dessiné dans le style du temps ; des guirlandes de roses le décorent ; au sommet sont les armes de France ; à droite et à gauche des trophées d'armes, d'instruments de pêche, de chasse et de guerre ; au bas les armes du marquis de Marigny. — Dans l'intérieur du cadre, au dessus de la statue, on lit : — *Statue équestre de Louis XV, dont l'inauguration a été faite à Paris, le* xx *Juin* m. dcc. lxiii. — Au pied de la statue et à gauche du spectateur : *Bouchardon invenit.* Plus bas : *Dédié à Monsieur le marquis de Marigny, commandeur des ordres du Roi, directeur et ordonnateur général de ses bâtiments, jardins, arts, académies et manufactures royales, par son très humble et très obéissant serviteur* Lerouge. — Enfin, au dessous du cadre sont ces mots : *Dessiné par* Moreau *le Jeune.* — *A Paris, chez* Lerouge, *rue du Fouart.* — *La tête dessinée par* Gautel *et gravée par* Cathelin.

Même sujet : *Gravure* petit in-folio. La statue, assise sur un pavé de dalles carrées, est vue des trois quarts. Aussi aperçoit-on l'inscription du piédestal et trois des quatres statues sculptées par Pigalle. — Au dessous est cette inscription : *Statue équestre de Louis XV, à Paris, composée et exécutée en bronze par* M. Bouchardon. — Plus bas est le plan du piédestal. — En dehors du cadre général et au dessous on lit : *Dessiné par* Marvie. — *Gravé par* Lemire. — Cette gravure est la première planche de : *Monuments érigés en France à la gloire de Louis XV.* — Par M. Patte, architecte du duc des Deux-Ponts. Paris, 1765, p. 119.

Même sujet : *Vue générale de la place Louis XV.* — Placé à la tête du chapitre premier de l'ouvrage ci-dessus décrit, le monument est vu de manière à présenter les deux statues qu'on n'aperçoit pas dans les gravures de Prévost et de Cathelin ; mais elles sont presque imperceptibles. — Au dessous on lit : Patte, *Del.*

Même sujet : planche IV du même ouvrage, p. 125 — Elle représente une partie de la place Louis XV, mais sur une plus grande échelle. La statue se voit aussi du côté des deux figures qui ne sont pas gravées par Cathelin et Prévost. On peut mieux les apprécier. — Au bas on lit : Patte, *Del.*

Monument de Louis XV, à Reims. — Gravure représentant le monument de face, et au fond l'Hôtel des Fermes. Au pied de la Statue sont différents personnages dans le costume du milieu du xviiie siècle. — En dessous on lit : *dessiné par* C.-N. Cochin, — *gravé par* P.-E. Moitte, — et plus bas : *Monument érigé par la ville de Reims, en 1765, inventé et exécuté en bronze par* Jean-Baptiste Pigalle, *sculpteur ordinaire du Roy, et fondu par* Pierre Gor. — Cette gravure, haute de 0,9 décimètres sur 0,51 centimètres, est la plus belle que ce grand monument est inspiré. Elle est due à deux amis de Pigalle.

Gravure représentant seulement la statue de la femme qui conduit un lion par la crinière. Elle se détache sur un fond formé de hachures. Au bas on lit : *dessiné par* C.-N. Cochin, *gravé par* P.-E. Moitte. — Cette planche a 0,40 c. de haut sur 0,32 c. de large.

Gravure représentant le citoyen, ou le commerçant. Cette figure, dont la tête est le portrait de Pigalle, se détache aussi sur un fond de hachures. On lit au bas : *dessiné par* C.-N. Cochin, *gravé par* P.-E. Moitte. Cette planche a 0,40 centimètres de haut sur 0,32 centimètres de largeur.

Monument de Louis XV, à Reims. — Gravure non signée, haute de 0,19 centimètres, large de 0,13 centimètres. Elle représente le monument vu de face, sans terrain, ni perspective. Sur le socle on lit l'inscription votive, plus bas ces quatre vers :

> De l'amour du français éternel monument
> Instruisés (*sic*) à jamais à la terre.
> Que Louis dans ces murs jura d'être leur père
> Et fut fidèle à son serment.

plus bas sont ces mots : *Erigé par la ville de Reims, en MDCCLXV.*

Gravure représentant le monument vu de face, haute de 0,13 centimètres, large de 10 centimètres. — L'inscription du socle n'est pas lisible. Elle fait partie de celles qui furent exécutées pour illustrer l'encadrement du beau plan de la ville de Reims, par Legendre.

Même gravure reportée sur pierre. Sous les degrés de la statue on a mis ces mots : *Monument érigé par la ville de Rheims, en 1765.* Cette planche, avec les filets qui l'encadrent, a 0m 15 c. de haut sur 0,11 c. de large.

Même sujet : en tête on lit cette inscription : *Monument érigé par la ville de Reims en 1765 ;* — au bas : *inventé et exécuté par* J.-B Pigalle, *sculpteur ordinaire du Roi*, *fondu par* Pierre Gor. — A Paris, chez Lettré, graveur, rue Saint-Jacques, à la *Ville de Bordeaux*. Cette gravure a un encadrement composé d'ornements d'architecture.

Même sujet : Le fond de la gravure représente l'Hôtel des Fermes. Cette planche a 0,14 centimètres de haut sur 0,11 centimètres de large. Au bas on lit : *R. Aug. Leclerc, sc. 1810*. — Statue de Louis XV sur la place Royale. Rheims, chez Battu-Despiques, rue Porte-Saint-Denis, 12, Rheims. — Il existe de cette planche des épreuves avant la lettre.

Même sujet : La statue est isolée : sur le socle on lit ces mots : — Monument érigé par la ville de Reims en 1765. — Cette estampe est celle du plan de Legendre, dont on a effacé l'Hôtel des Fermes et qui est reportée sur pierre. Au-dessous on lit : Quentin-Dailly, éditeur. — Lith. Boudié et Camuzet. Reims.

Même sujet : Planche petit in-f°; elle représente la statue assise sur un sol couvert de dalles carrées. Au-dessous sont écrits ces mots : *Statue de Louis XV à Reims, composée et exécutée en bronze par* M. Pigalle. Plus bas est gravé le plan par terre du piédestal et de ses marches, avec une échelle de proportion divisée en douze pieds. — Plus bas on lit : Baquoi, sculpsit. — Cette planche est la trentième de l'ouvrage intitulé : *Monuments érigés en France à la gloire de Louis XV, etc.* par M. Patte, architecte de S. A. S. M. le prince Palatin, duc régnant des Deux-Ponts. Paris MDCCLXV. — vol. in-f°; elle se trouve page 172.

Même sujet : Planche XXXII° du même ouvrage, p. 176 ; elle représente une partie de la place Royale à Reims, au fond l'Hôtel des Fermes, et sur le premier plan la statue du Roi. — Au bas on lit : *Patte, Del*.

Même sujet : Avec ce titre placé en bas : *Statue de Louis XV, à Reims, exécuté (sic) par* M. Pigalle, *érigé (sic) le 25 Août 1765*. Sans nom d'auteur. — Cette planche, haute de 0,14 centimètres, large de 10 centimètres, porte au sommet à droite le n° 7. C'est la septième planche d'une collection grand in-octavo, destinée à la reproduction des statues érigées à Louis XV. Ces gravures doivent être empruntées à l'ouvrage du s° Patte ci-dessus décrit.

Cérémonie de l'Inauguration de la Statue de Louis le Bien-Aimé, à Reims. — Van Blaremberh Del. — *Varin fratres socii sculpt. 1771*.

Feu d'artifice tiré sur la place de la Couture, à l'occasion de l'Inauguration de la Statue du Roy, à Reims, le 26 Août 1765. — Van Blaremberh Del. — *Varin fratres socii sculpt*.

Réjouissance du peuple, etc. — Moreau junior del. *Varin fratres socii sculpt. 1771.*

Perspective de l'Illumination, etc. — Van Blaremberh. *Varin fratres socii sculpt.*

Statue de Louis XV à Reims. — Médaille de bronze de 0,056m de diamètre. — Elle représente le monument de face et dans son entier. Sur le piédestal est une inscription microscopique formée de lettres mises à peu près au hasard. Voici les signes quelles forment : — *à Louis XV eneg HCUTON UN TOUX ROYS CLUR ET EGMIO. M. DCC. LXIV.* Sous le monument on lit : — *B. Duvivier. .F.* — Revers : au milieu d'une couronne de fleurs et de feuillages on lit : — *Ludovico XV, regi christianiss. principi optimo hoc amoris monument. decreverunt Sen. Pop. que Rem et prim. lapidem pp. M. DCC. LXIV.*

Médaille de bronze de 0,050 m. de diamètre : — la face représente le monument tel qu'il a été refait. Cependant il n'est pas entouré de grille. — L'Inscription du piédestal est illisible. — Dessous le monument on lit : *Dilectissimo Ludovico decimo quinto.* — A droite : *Depaulis .F.* — Sur le revers on lit cette inscription : *Erectam anno MDCCLXV Remorum amor restauravit, regnante Desiderato Ludovico decimo octavo* (1).

Médaille frappée à l'occasion de l'érection de la statue de Louis XV, à Paris. — Sur la face elle représente le portrait du Roi avec cette légende : *Ludovico XV, patri patriœ.*— Au revers, on voit la statue avec son piédestal avec cette légende : *Galliâ plaudente.* — A l'exergue on lit : *Lutetia. M. DCC. LXIII.*

Tombeau du maréchal de Saxe. — Gravure in-folio, avec de belles marges : Elle représente le monument de face. L'amour est coiffé d'un casque. Cette statue, celle de la France et de la Mort sont à la gauche du spectateur : — sur la pyramide qui fait le fond du monument on lit l'inscription latine que nous avons donnée plus haut.

Sur la marge inférieure on lit à gauche : — *Inventé et exécuté en marbre*, par PIGALLE, *sculpteur du Roi.* — Au centre : *Tombeau du maréchal de Saxe dédié aux grands hommes du XVIIIe siècle*, par LEROUGE, *ingénieur-géographe du Roi.* — A droite érigé à Strasbourg, dans le temple de Saint-Thomas, en 1776.

Au dessous on lit des vers en cinq langues différentes.

Tombeau du Maréchal de Saxe. — Gravure petit in-folio. — Au bas : *Tombeau du Maréchal de Saxe, inventé en marbre par* PIGALLE, *sculpteur*

(1) Il existe de cette médaille des exemplaires en argent.

du Roi, érigé dans le temple de Saint-Thomas, 1776. — Retouché au burin par Laurent.

Même sujet gravé par Ch. de Machel.

Gravure au trait, petit in-folio. — Au bas : *Inventé et exécuté par J.-B.* PIGALLE, *placé dans l'église de Saint-Thomas, à Strasbourg.* — Brunel, declinea sculp.

Gravure format in-4°. — Au bas : Dessiné par Mergie, gravé par Rouargue. — Editeur à Strasbourg, F. Lagier. — Cette gravure a été publiée en 1827.

Tombeau du Maréchal de Saxe dessiné en grand par M Cochin fils, dans l'atelier de M. Pigalle, d'après le marbre de ce dernier sculpteur, gravé à l'eau-forte par M. Cochin, fils, et terminé au burin par Nic. Dupuis (1).

Deux études du tombeau du Maréchal de Saxe. — La France gémissante et la Mort couverte d'une draperie, gravées par Simon-Charles Miger, d'après les dessins de M. Cochin fils, faits en 1769. — Ces estampes ont de hauteur de 4 à 5 pouces, de largeur 3 à 4 pouces (2).

Portrait du Maréchal de Saxe, gravé par Saint-Aubin, d'après une copie de la statue faite par Cochin.

Il y a dans le musée de Versailles une statue du maréchal de Saxe due au célèbre sculpteur Rude. Elle est la reproduction de celle de Pigalle. Le fin ciseau de l'artiste moderne était digne d'éterniser l'œuvre du vieux scupleur Elle se trouve dans la galerie qui conduit aux salles des croisades.

Nous n'osons pas assurer que nos recherches sur l'Iconographie de l'œuvre de Pigalle sont complètes. Les gravures qui les reproduisent, sauf quelques-unes, ne donnent qu'une faible idée de leurs sujets. Nous aurions voulu pouvoir donner à notre volume le format in-quarto et des illustrations qui auraient fait connaître d'une manière sérieuse et utile les œuvres de maître, et qui en auraient perpétué le souvenir. Cette entreprise était au dessus des forces d'un bibliophile de province. Il appartient de la tenter seulement à ceux dont rien n'arrête le bon vouloir.

(1) Cette planche, cataloguée dans l'*OEuvre de Cochin*, en 1761, sous le n° 309, — page 113, n'était pas alors terminée. Elle est fort rare, le catalogue lui donne 22 pouces, 6 lignes de haut, et de largeur 15 pouces, 6 lignes.

(2) Ces deux estampes sont rares : *Catalogue de l'OEuvre de Cochin*, n° 310, p. 113. — *Catalogue de l'OEuvre de S.-C. Miger*, n°° 11 et 12. — Bellier de la Chavignerie. Paris, 1856. P. 66.

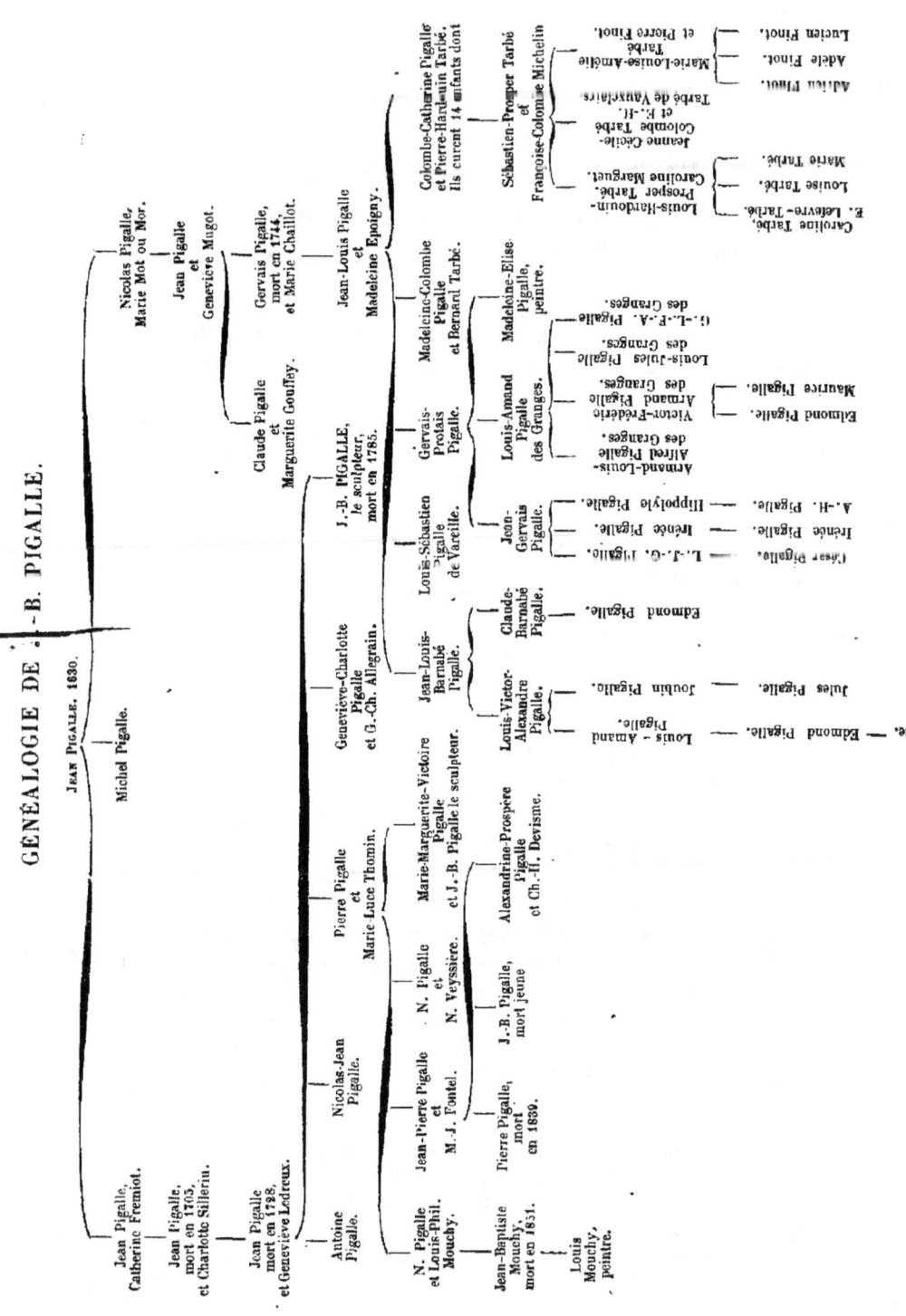

PIÈCES A L'APPUI.

ARBRE GÉNÉALOGIQUE

DE LA

FAMILLE DE JEAN-BAPTISTE PIGALLE.

Acte de Naissance de J.-B. Pigalle. — 1714.

28 Janvier 1714. — Le dit jour a été baptisé par nous, sous Vicaire soussigné, Jean-Baptiste, né d'avant-hier, fils de Jean Pigalle, maître menuisier, et de Geneviève Ledreux, sa femme, demeurant rue Neuve-Saint-Martin ; — le parain, Jean Ledreux, marchand fabricant, demeurant rue Neuve-Saint-Martin, la maraine Catherine Ledreux, fille du parain, et femme de Robert Pigalle, maître menuisier, demeurant rue d'Argenteuil, paroisse Saint-Roch, laquelle a déclaré ne savoir signer, de ce interpellée. — Signé : Ledreux, Rossignol, Souvreau, Jean Pigalle (1).

*Acte de Mariage de Geneviève-Charlotte Pigalle
et de G.-Ch. Allegrain. — 1733.*

Sept Février 1733. — Le Samedy septième jour de Février 1733, après la publication des bans faits en cette église les jours troisième, quatrième et onzième de Janvier dernier, et après les fiançailles célébrées le jour d'hier, ont été épousés par nous prêtre, docteur de Sorbonne, vicaire de cette église, soussigné, — Gabriel-Christophe Allegrain, sculpteur, âgé d'environ vingt-trois ans, fils de Gabriel Allegrain, peintre de l'Académie royale, et d'Anne-Magdelaine Grandcerf, ses père et mère présents et consentants, demeurent avec eux rue de Meslé d'une part, — et Geneviève-Charlotte Pigalle, âgée de vingt ans, fille de feu Jean Pigalle, maître menuisier, inhumé céans le 12 Aoust 1728, et de Geneviève Ledreux, présents et consentants, ses père et mère, demeurant avec sa mère susdite rue de Meslé, tous de cette paroisse depuis du temps, d'autre part — et ce en présence d'Etienne Allegrain, peintre du Roi et de Françoise Gallois, son épouse, demeurant ès-dite rue de Meslé, ayeuls paternels de l'époux, de Robert Lelorrain, professeur de l'Académie Royale, demeurent même rue, de Pierre Pigalle, peintre du Roy, de Nicolas-Jean Pigalle, menuisier du Roy, demeurent tous deux même rue de Meslé, frères de l'épouse et autres qui ont tous — signé : Allegrain, G.-C. Pigalle, Pierre Pigalle, etc. (2).

Acte de Décès de J.-B. Pigalle. — 1785.

Le Lundy 22 Aoust 1785, Messire Jean-Baptiste Pigalle, écuyer, sculpteur du Roy, chevalier de l'ordre de Saint-Michel, chancelier de son Académie de peinture et de sculpture, l'un de ses quatre recteurs, membre de l'Académie royale des sciences et belles-lettres de Rouen, citoyen de la ville de Stras-

(1) Extrait des registres de l'état-civil de la paroisse Saint-Nicolas-des-Champs, année 1714. — Archives de l'état-civil, hôtel-de-ville de Paris.

(2) Registres de l'état-civil de la paroisse St-Nicolas-des-Champs, année 1733. — Archives de l'hôtel-de-ville de Paris.

bourg, âgé de 71 ans environ, décédé d'hier, rue Saint-Lazare de cette paroisse, a été inhumé dans le cimetière avec l'assistance du grand chœur, en présence de Jean-Pierre Pigalle, sculpteur, demeurant à la petite Pologne, et Louis-Philippe Mouchy, sculpteur du Roy, demeurant Galleries du Roy, paroisse Saint-Germain-l'Auxerrois, et de Pierre-Noël Lachenay, marchand-orfèvre, et plusieurs autres soussignés. — Signé : Pigalle, Mouchy, Lachenay et Catilon, curé (1).

(1) Registres de l'état-civil de la paroisse de Montmartre, année 1785. — Greffe du tribunal du département de la Seine.

TABLE DES CHAPITRES.

		Pages
Chapitre I.	— Famille de J.-B. Pigalle. — Sa jeunesse. — Son Départ pour Rome.	3
Chapitre II.	— Séjour de Pigalle à Rome. — Sa copie de la Joueuse d'osselets envoyée à Paris.	14
Chapitre III.	— Séjour de Pigalle à Lyon. — 1739-1741.	21
Chapitre IV.	— Retour de Pigalle à Paris. — La Statue de Mercure attachant ses chaussures. — 1741	28
Chapitre V.	— Pigalle obtient enfin des travaux. — Façade de Saint-Louis-du-Louvre. — Christ en croix pour le couvent de la Madelaine de Traisnel. — Buste de Madame Boizot. — Tête de Christ et Vierge pour l'église des Invalides. — Chapelle des Enfants-Trouvés. — 1741-1747.	32
Chapitre VI.	— Pigalle fait pour le Roi de Prusse les statues de Mercure et de Vénus.	38
Chapitre VII.	— Bustes du maréchal de Saxe et de M. de Voltaire. — Buste inconnu. — Bustes de M. d'Isles et de Madame de Pompadour. — L'Enfant à la cage. — 1750-1751.	47
Chapitre VIII.	— Education de l'Amour. — Buste de Louis XV. — Erigone. — Travaux au château de Crécy-Aunay. — Statue du Silence. — Statue de Madame la marquise de Pompadour. — Christ en croix. — 1751-1753.	53
Chapitre IX.	— Statue de Louis XV aux Ormes. — La Vierge de Saint-Sulpice. — Les Bénitiers de Saint-Sulpice et de Saint-Lazare. — Le Mausolée de Louis Guillaume, margrave de Bade. — 1753-1756.	62
Chapitre X.	— Travaux divers de Pigalle de 1757 à 1763. — Groupe de l'Amour et de l'Amitié. — Bustes de P. Corneille et de N. Lemery. — Tombeau de H.-C., comte d'Harcourt.	71
Chapitre XI.	— Pigalle achève la Statue équestre de Louis XV. — 1762 à 1763.	79

		Pages
Chapitre XII.	— Travaux divers de Pigalle. — Bustes de Diderot, de Maloet, de Raynal, de Perronet, de Desfriches, Statues d'Hercule dormant, de l'Hymen. — Bas-Relief de Saint Germain-des-Prés. — Statue de Saint-Augustin. — Statue de Narcisse. — Mort de M. le comte d'Argenson, de Madame de Pompadour. — 1764	94
Chapitre XIII.	— Exposition de 1765. — Pigalle achève la Statue de Louis XV destinée à la Ville de Reims.	101
Chapitre XIV.	— Erection et description de la Statue de Louis XV à Reims.	117
Chapitre XV.	— Inauguration de la Statue de Louis XV à Reims. — 1765	136
Chapitre XVI.	— Tombeau de l'abbé Gougenot. — Tombeau de Paris-Montmartel. — Tombeau de M. le Dauphin à Sens. — Pigalle reçoit le cordon de Saint-Michel.	148
Chapitre XVII.	— Pigalle fait la Statue de M. de Voltaire. — 1770-1776	157
Chapitre XVIII.	— Tombeau du Maréchal de Saxe à Strasbourg. — 1751-1777	177
Chapitre XIX.	— Pigalle professeur à l'Académie de peinture et de sculpture. — Son Ecole. — 1745-1776	191
Chapitre XX.	— La Famille Pigalle. — Allegrain. — Gervais Pigalle. — Madelaine-Elisabeth Pigalle. — Jean-Marie Pigalle. — Edme-Léon Pigal. — Pierre Pigalle. — Jean-Pierre Pigalle. — Marguerite-Victoire Pigalle : Son mariage avec Jean-Baptiste Pigalle	204
Chapitre XXI.	— L'Enfant à l'Oiseau. — La jeune Fille à l'Epine. — 1776-1784. — Dernières années de Pigalle. — Sa mort. — 1785	213
Appendice.	— Histoire des Œuvres de Pigalle, depuis 1785 jusqu'à nos jours.	227
Iconographie de l'Œuvre de Pigalle.		248
Généalogie de Pigalle.		257
Pièces à l'appui.		261

TABLE DES ŒUVRES DE PIGALLE.

La Joueuse d'osselets, pages 20, 228
Les Statues du couvent de Saint-Antoine, à Lyon, 21
Les Sculptures du couvent des Chartreux, à Lyon, 22
Une Enseigne, à Lyon, 23
L'Assomption des Chartreux, à Lyon, 23
Le Modèle de la statue de Mercure, 25, 28, 29, 228
Le Mercure en plâtre, 30
Le Mercure en marbre, 30
Façade de Saint-Louis du Louvre, 33
Buste de M^{me} Boizot, 34
Christ en croix pour le couvent de la Madelaine de Traisnel, à Paris, 34
La Vierge des Invalides, 35, 229
Tête de Christ, en plomb, 36
Portail des Enfants-Trouvés, à Paris, 36, 230
Tête du Mercure en plâtre, 38
Statue de Vénus, 39
Le Mercure et la Vénus de Berlin, 41, 230
Buste de M^{me} de Pompadour, 47
— de Voltaire, 49, 231
— du Maréchal de Saxe, 49, 232
— d'un Inconnu, 50
— de M. d'Isle, architecte, 50
L'Enfant à la Cage, 51, 232
Education de l'Amour, 53
Buste de Louis XV, 54
Erigone, 54

Travaux de Crécy-Aunay, pages 56
Statue du Silence, 56
— de M^{me} de Pompadour, 57, 100, 233
— de Louis XV, à Bellevue, 60
Christ en croix, 60
Statue de Louis XV pour le château des Ormes, 62, 234
La Vierge de St-Sulpice, à Paris, 65, 234
Les bénitiers de St-Sulpice, 66, 235
Le bénitier de St-Lazare, à Paris, 67, 235
Le Tombeau du margrave L.-G. de Bade, à Bade, 68, 235
L'Amour et l'Amitié, à Paris, 72, 100, 236
Buste de P. Corneille, à Rouen, 73
— de N. Lemery, à Rouen, 73
Le Tombeau du comte d'Harcourt, à Paris, 74, 237
Statue de Louis XV, à Paris, 79, 237
Ses Vertus allégoriques, 89
Réduction de la statue équestre de Louis XV, 92
Buste de Diderot, 94, 239
— de Maloet, 94
— de Raynal, 94, 239
— de Perronet, 94
— de Desfriches, 94, 239
Statue d'Hercule dormant, 95
— de l'Hymen, 95
Bas-Relief de St-Germain-des-Prés, 96
Statue de saint Augustin, à Paris, 97, 240
— de Narcisse, 98, 240

Statue de Louis XV, à Reims,	103, 125	Tombeau du Maréchal de Saxe, à Strasbourg,	178
— de la douceur du gouvernement royal,	106, 126, 127	Statue de l'Amour,	180, 182, 185, 187
— du Citoyen,	106, 127	La Paresseuse,	198
Tombeau de Louis Gougenot, à Paris,	149	Le Donneur de sérénade,	198
		La jeune Fille à l'Epine,	216
— de Paris-Montmartel, à Brunoy,	150	L'Enfant à l'Oiseau,	216
		Le Philosophe,	219
— du Dauphin, à Sens,	151	Le nègre Paul,	219, 239
Première statue de Voltaire,	159	L'Enfant à l'Oiseau dérobé,	246
Deuxième statue de Voltaire,	175	La Fillette au Nid,	246

TABLE

DES PRINCIPAUX PERSONNAGES

CITÉS DANS L'HISTOIRE DE PIGALLE.

Adam (N.-S.), sculpteur, 43, 194.
Adam (L.-S.), sculpteur, 43.
Académie des Inscriptions, 112.
Alembert (D'), 159.
Allegrain (Etienne), peintre, 11.
Allegrain (Gabriel), peintre, 11, 12.
Allegrain (Gabriel-Christophe), sculpteur, 11, 12, 36, 194, 204.
Angivilliers (Le comte d'), 219.
Argenson (Le comte d'), ministre, 32, 34, 38, 63, 98.
Argenville (D'), 223.

Baltard, architecte, 230.
Beaulieu, architecte, 80.
Bertin, contrôleur général des finances, 115.
Blessing (Le D^r), 189.
Bocquet, sculpteur, 202.
Boffrand, architecte, 80.
Boizot, sculpteur, 34, 220.
Bondard, sculpteur, 22.
Bossu, l'abbé, 229.
Bouchardon, sculpteur, 74, 82, 86, 104.
Boucher, peintre, 72.
Brunetti, peintre, 37.
Buckenhoffer, 187.

Cathelin, graveur, 52.
Chabry (Marc), premier, sculpteur, 22.
Chabry (Marc), deuxième, sculpteur, 22.
Chevreuse (Le duc de), 87.
Clermont, dessinateur, 142.
Clicquot-Blervache, 115.
Clicquot, 139, 147.

Cochin, graveur, 153, 197, 223.
Contant, architecte, 80.
Coquebert, 118, 121.
Couronne (M. de), 222.
Coustou (Guillaume), premier, sculpteur, 18.
Coustou (Guillaume), deuxième, sculpteur, 18, 20, 35, 105, 152, 229.
Couture, peintre, 230.
Coustou (Nicolas), sculpteur, 18.
Coysevox, sculpteur, 18.

Dandré Bardon, 125, 132, 194.
David, peintre, 193.
Destouches, architecte, 80.
Desfriches (Th.-A.), dessinateur, 94, 219.
Diderot, 94, 106, 111, 148.
Dulau d'Allemans (L'abbé), curé de St-Sulpice, 65.
Dupré, sculpteur, 202.

Falconet (Étienne-Maurice), sculpteur, 12, 35, 41, 70, 106, 148, 183, 194.
Francin, sculpteur, 229.
Frédéric, roi de Prusse, 40, 45.

Gabriel, architecte, 80.
Galloche (Louis), peintre, 96, 97.
Godinot (L'abbé), 141.
Gor, fondeur, 81, 106.
Gougenot (L'abbé), 106, 149, 179.
Grimaldi (De), 45.
Grimm, 112, 237.
Guillard (Daniel), architecte, 63.

Harcourt (Comtesse d'), 74.
Houdon, sculpteur, 202, 220.
Havé (Me), 114, 143.
Hertford (Le marquis), 233.

Isle (D'), architecte, 50, 55.

Jouvenet, peintre, 193.

La Live de Jully (Le marquis de), 95.
Lassurance, architecte, 80.
Languet de Gergy (L'abbé), 63.
Laurens (André du), médecin, 58.
Latour, peintre, 9, 52.
Lebrun, sculpteur, 202.
Lecomte, sculpteur, 205.
Legendre, ingénieur, 102.
Lekain, 157.
Le Lorrain (Robert), sculpteur, 7, 10, 12, 17.
Lemoine (J.-B.) sculpteur, 7, 8, 28, 35, 104, 105.
Lemoine (François), peintre, 64.
Le Moine (Jean-Louis), sculpteur, 8, 69.
Lenoir (A), 228.
Lescorni, sculpteur, 239.
Leveau (Louis), architecte, 63.
Levesque de Pouilly, 121, 142.
Limay (Mme de), 239.
Lorraine (Le prince de), 126.
Louis XV, 38, 45, 47, 54, 57, 60, 63, 101.
Louis XVI, 88, 152, 188, 219.
Louis, dauphin de France, 151.

Maignière (Laurent), sculpteur, 7.
Maloet, 94.
Manuel (J.-P.), 222.
Marie-Josephe de Saxe, dauphine 151.
Marie Leczinska, 48, 137.
Mariette (J.-P.), graveur, 41, 54, 85, 117.
Marigny (Le marquis de), 69, 80, 100, 185.
Masson, sculpteur, 239.
Maupertuis (De), 42.
Mimerel, sculpteur, 22.
Moitte (Pierre-Etienne), graveur, 198.
Moitte (Jean-Guillaume), 199.
Mopinot (M. de), 221.
Mouchy (Louis-Ph.), sculpteur, 202, 205, 211, 220, 221.
Mouchy (Louis), peintre, 211, 224.

Natoire, peintre, 37.

Pajou, sculpteur, 194.

Pâris-Montmartel, 51, 52, 55, 150.
Pâris-Duvernay, 51.
Parrocel, peintre, 194.
Patte, architecte, 87.
Perigord (Le comte de), 228.
Pernotti (L'abbé), 46.
Perronet, architecte, 94.
Pigal (Edme-Léon), peintre, 206.
Pigalle (Pierre), peintre, 6.
Pigalle (Gervais), 205.
Pigalle (Madelaine-Charlotte), 205.
Pigalle (Jean-Marie), sculpteur, 205.
Pigalle (Pierre), peintre, 208.
Pigalle (Jean-Pierre), 205.
Piron (Alexis), 114.
Poirier, sculpteur, 229.
Pompadour (Mme de), 40, 48, 55, 56, 57, 71, 99.
Ponce (Paul), sculpteur, 149.
Preisler, graveur, 16.
Puysieulx, (Le marquis de), 103.

Rauch, sculpteur, 231.
Raynal, 94.
Rouillé d'Orfeuil, 138.

Saint-Aubin (A de), graveur, 223.
Saint-Contest (M. de), 102, 103.
Sarrazin (Jacques), sculpteur, 22.
Saulx (De), chanoine de Reims, 114, 142.
Saurin (B.-J.), 144.
Saxe (Le maréchal de Saxe), 48, 49, 178.
Seroux d'Agincourt, 218.
Servandoni, architecte, 63, 80.
Slodtz, sculpteur, 194.
Soufflot, architecte, 80, 233.
Sutaine, 118, 121.

Talleyrand (La duchesse de), 240.
Thiers (Le baron de), 81.
Tournehem (M. de), 80.
Trudaine, 102.
Tugny (Le président de), 54.

Valori (Le marquis de), 43.
Vanloo (Carle), 194.
Van Clève (Camille), sculpteur, 35.
Vanloo, peintre, 56.
Vien, peintre, 56, 193.
Voltaire, 44, 48, 49, 102, 109, 110, 157 et suivantes.

Wateau, peintre, 56.
Werner, architecte, 186.
Wille (J.-G.), graveur, 16, 48.

Reims, Imp. de P. REGNIER.